Between Heaven and Man

Landscape Through the Lens
of Archaeological Art History

巫鸿 著

天人之际

考古美术视野中的山水

生活·讀書·新知 三联书店

Chinese Copyright © 2024 by SDX Joint Publishing Company.
All Rights Reserved.

本作品中文版权由生活・读书・新知三联书店所有。
未经许可，不得翻印。

图书在版编目（CIP）数据

天人之际：考古美术视野中的山水／（美）巫鸿著．—北京：
生活・读书・新知三联书店，2024.3
ISBN 978-7-108-07793-6

Ⅰ．①天⋯ Ⅱ．①巫⋯ Ⅲ．①美术史－中国－古代－
文集 Ⅳ．① J120.92-53

中国国家版本馆 CIP 数据核字 (2024) 第 038694 号

责任编辑	杨	乐
装帧设计	康	健
责任印制	卢	岳

出版发行　生活・讀書・新知 三联书店
　　　　　（北京市东城区美术馆东街 22 号 100010）
网　　址　www.sdxjpc.com
经　　销　新华书店
制　　作　北京金舵手世纪图文设计有限公司
印　　刷　天津裕同印刷有限公司
版　　次　2024 年 3 月北京第 1 版
　　　　　2024 年 3 月北京第 1 次印刷
开　　本　720 毫米 × 1020 毫米　1/16　印张 26
字　　数　250 千字　图 391 幅
印　　数　0,001 – 6,000 册
定　　价　168.00 元

（印装查询：01064002715；邮购查询：01084010542）

目　录

致　谢 ·· 1
前　言 ·· 4

第一章　山野的呼唤：神山的世界 ················ 11
画像器物与神山图像　13
线刻铜器：技术性与视觉性　28
山野与文明的二元世界　35
神山图像与《山海经》　49
进入山野　63

第二章　世外风景：仙山的诱惑 ·················· 75
从神山到仙山　80
仙山的视觉语言　101
世俗山水图像的萌生　134

第三章　天人之际：山水之为媒介 ··············· 149
山水成为介质：图像　152
山水成为介质：文字　173
"丘中有鸣琴"　177
人与自然的共生　185

第四章　超级符号：山水图像的普及 ············· 199
"树下人像"图像的推广　202

全景山水构图的出现　215
　　联屏作为山水图像的媒材　244

第五章　图像的独立：作品化的山水 ························· 259
　　"拟山水画"及其边框　264
　　媒材和样式　277
　　"山水之体"与"山水之变"　284
　　"笔"、敬陵山水壁画、吴道子　296
　　丧葬山水画　302

第六章　媒材的自觉：绘画与考古相遇 ························· 317
　　媒材的发明和图式的革新　320
　　王处直墓壁画和"平远"山水模式　336
　　山水画与性别　349

结语：思考"考古美术" ························· 363

注　释 ························· 373
参考文献 ························· 393
索　引 ························· 407

致　谢

本书基于我 2021 年 10 月在北京大学作的名为"考古美术中的山水——一个艺术传统的形成"的四次讲演，因此首先要感谢北大人文社会科学研究院邀请我担任首届"北大文研院年度荣誉讲座"讲者，特别是邓小南院长和渠敬东副院长对这个项目的大力支持。为了加强这次活动的学术性，文研院特别邀请了不同领域的多位学者对四次讲演进行点评。本书随后的写作由此获得了很多信息和灵感，在此我希望对参加点评的学者致以衷心感谢，按照讲话顺序他们是：唐晓峰、张瀚墨、贾妍、李零、李清泉、郑岩、田晓菲、张建宇、毕斐、刘晨、李梅田、黄小峰。此外，葛兆光、包华石（Martin Powers）和渠敬东三位教授在讲座后作了总评，文研院的韩笑和赵相宜为讲座的组织做了大量工作，在此一并感谢。

把这个研究计划的起源再往前推一些，我需要提到另外三个活动并向参加的单位和学者致意。一个活动是 2014 年启动的"从考古新发现重新思索中国山水画的起源和早期发展"合作项目，参加的五个单位包括芝加哥大学东亚艺术研究中心（Center for the Art of East Asia at the University of Chicago）、中央美术学院人文学院、复旦大学文史研究院、陕西省考古研究院、陕西历史博物馆。参加这个活动的学者就如何结合考古发掘和美术史研究等问题，以及未来的研究和出版计划交换了意见。在此我特别希望向当时在中央美术学院工作的郑岩教授、复旦大学的李星明教授，以及陕西省考古研究院的张建林和王小蒙研究员表达谢意。他们都大力支持和推动了这个合

作研究计划，并多次提供给我具有关键意义的研究资料和信息。

第二个活动是芝加哥大学艺术史系"全球古代艺术"（Global Ancient Art）研究小组在2017年举办的"风景和权力"（Landscape and Power）工作坊。这个成立于2009年的研究小组由该系专攻古代亚洲、欧洲和美洲艺术的几位教授组成，目的在于建立跨地域的古代美术比较性研究，特别注重美术史和考古学的结合，对结合的方式进行方法论思考。小组每年选择一个研究课题，组员在翌年的工作坊里报告研究成果，然后将文章结集出版（目前已由牛津大学出版社出版了四本）。2016年确定的研究课题是"landscape"——"风景"或"山水"。这个项目促使我对中国山水艺术的起源和早期发展进行了系统性的资料收集和初步研究，翌年作的报告题为"创造山野——风景再现在中国的诞生"（Inventing Wilderness: The Birth of Landscape Representation in China）。这一研究随即成为本书第一章的基础。

第三个活动是2020年至2021年进行的一系列网上讲座，包括由芝加哥大学艺术史系"视觉与物质视角中的东亚"（Visual and Material Perspectives on East Asia）工作坊在2020年10月和11月组织的两次，以及由哈佛大学东亚语言和文化系"中国人文研讨会"（China Humanity Seminar）于2021年4月组织的一次，组织者分别为芝大的邹一凡和哈佛的田晓菲。这三个讲座从不同角度对近年发现的唐墓中的山水壁画进行了讨论。我在讲话后收到了很多有价值的意见和建议，尤其得益于与纽约大学美术研究所乔迅（Jonathan Hay）、加州大学三塔芭芭拉分校石慢（Peter Sturman）、海德堡大学雷德侯（Lothar Ledderose）诸教授的电子邮件交流。我对这些学者和参加研讨会的所有人表示谢意。

在本书写作过程中我还不断得到了一些学者、收藏家和学生们的鼓励和帮助，或与我交流彼此的学术信息，或提供给我重要的藏品信息，或协助我收集研究和图像资料。在此，我希望向所有这些

朋友和学生，包括秦臻、黄小峰、耿朔、柳杨、吴强华、林瀚、蒋理、赵梦、张东山、陈嘉艺，表示衷心的感谢。

巫　鸿
2022 年 1 月于芝加哥

前　言

　　人们普遍将山水画看作是传统中国绘画的主导性画科，似乎是一个不言而喻的事实。然而对于具有批评意识的美术史家而言，任何这样的"事实"都必须作为一种历史现象看待，放在艺术实践和艺术话语的长期而复杂的发展过程中进行研究。[1] 第一位以清晰历史眼光讨论中国山水画的学者是9世纪的张彦远。这位伟大的美术史家于公元847年完成了中国最早的绘画通史《历代名画记》，在该书中包括了"论画山水树石"一节。根据所见的古代和近代画作，他把山水画的发展看成是一个连续的过程并将其划分为两个基本阶段：山水画在8世纪之前不断完善其状写自然景物的能力，经过8世纪初的一次"山水之变"，建立起更为独立的地位并产生出多种艺术风格。[2]

　　张彦远的这个论点在过去千年中不断被绘画研究者征引，但同时确凿可信的早期绘画作品也变得越来越少，最后几乎完全消失。[3] 这种情况一方面迫使学者们不得不依赖后代的摹本，尽管其作为历史证据的可靠性不断受到挑战。另一方面，早期绘画实物材料的匮乏也促使美术史家从其他资源找寻真实可靠的山水图像，如器物上的画像或佛教石窟中的壁画。特别是当中国考古事业在最近半个世纪内迅猛发展，古代墓葬中发现了数量可观的山水图像，这些新材料更明确地进入美术史家的视野。于是墓葬考古成为研究早期山水艺术的主要资料源泉，引导美术史家超越前人的眼界，使用考古材料探寻中国山水艺术的起源和早期发展。

由于考古材料总是在持续增加，不断更新学术研究的资料基础，学术研究也总是持续发展，不断扩展着研究者的认知维度，对中国山水艺术起源的探寻可说是永无止境。本书的目的不是提供对此问题的最后结论，而是通过尽量收集可靠的图像资料并对这些资料的历史和逻辑关系进行思考，提出对中国山水艺术早期历史的一些新的认识。为了说明这个目的，这篇前言将解释一下本书作为立足点的三个概念，即"山水"、"艺术传统"和"考古美术"，然后简单地介绍书的结构和内容。

"山水"是中国文化中的一个植根极深、范围极广的概念范畴，在文学、艺术、哲学、宗教、建筑、文化地理等多个领域中都处于相当核心的位置。华夏文明在其漫长的历史发展中，围绕着这个概念产生了大量的文字著作和艺术作品，其持久性和连贯性在世界上可说是独一无二。这些著作和作品据其媒材大略可分为三大类，一类为文字，一类为图像，一类为人设景观（built environment）。虽然三者之间共同享有"山水"这个概念并具有非常密切的历史关系，甚至可以被看成一个广义的"山水文化"的基本内涵，但每类也具有相对独立的表达方式、历史渊源和发展过程，对其研究也多在特定学科中进行。比如"山水诗"是古典文学中一个源远流长的传统，对它的文学史研究很早就已开始，至今仍不断产生富于新意的学术著作。对环境景观的建筑学研究在近年中突破了以园林为主的专一视点，开始以更广阔的历史眼光注视"人文山水"这个跨越特定宗教和意识形态的广大范围，其中包括了儒家之五岳、道家之洞天福地、佛教之四大名山，以及把大自然转化为人设景观的任何人类创造。

在这个大背景下，本书讨论的是以视觉形式表现的山水，简称为山水图像。这里需要说明的一点是，以"山水"这个词称呼特定绘画题材大约是在晋代以后发生的事情，如我们在传为顾恺之（348—409）写的《论画》一文读到："凡画，人最难，次山水。"五

世纪的宗炳（375—443）写了《画山水序》，稍后的王微（414—453）写了《叙画》，均以山水作为论述主题。"山水"正式成为画科名称是更晚的事情，大约发生在五代宋初之间。[4]在此之后，随着这个画科在宋元之后发展成为中国绘画的主流，"山水画"所涵盖的内容也越来越广，最后泛指一切以自然为主题的绘画作品。本书即在这个普遍意义上使用山水一词。因此当我们谈到战国和汉代的山水图像时，并不意味当时已经有了"山水"的称谓，或这些图像必须含有"山"和"水"两种因素，而是以这个词指示任何表现自然的视觉形象。这一情况接近西文美术史写作中对"风景画"（landscape painting）一词的用法。虽然作为画科的风景画是在16世纪欧洲才出现的，但在这个概念得到普及之后，也就被用来称呼以往美术史中的表现大自然的各种形象。

　　本书讨论早期山水图像的基本着眼点，是古人如何以视觉图像再现自然、表达对自然的观察和想象，以及人与自然之间的对话。因此，这里所说的山水图像不是孤立的图像——不是单独的山石、树木、草叶、水波等单独形象。以美术史的术语来说，这类单独形象是自然元素的"母题"（motifs）——就像后世《芥子园画谱》所呈现的那样。而本书所讨论的山水画像则是综合了诸多元素和母题的构图，是作为完整视觉表达的图画空间。打个比方说，单独母题有如语言中的单词，山水图像则是完整的句子和文章，是以视觉单词构成的富有意义的表述。缺乏这个界定曾在以往研究中造成一些混淆，以至把新石器时代的一些刻画符号或铜器上的某种纹样都划入山水艺术的范畴。本书希望在起始处就对讨论的材料和主题作出一个更为清晰的界定，那就是：此处所讨论的山水图像是以自然为对象的二维或三维的完整视觉表述。这里说的"自然"既可以是真实的也可以是想象的，或是二者的综合。当我们去发掘山水艺术的起源和早期发展时，首先关注的也就是这种以自然为主体的视觉表现，以及它们的内涵和规律。

第二个需要解释的是"艺术传统"这一概念,这是因为本书的主要目的并非对山水图像进行具体而微的解释,而是在个案研究的基础上探讨中国山水艺术如何发展成为一个持续性艺术传统的过程。"传统"一词一般指特定文化在历史长河中形成的思想、风俗、艺术、制度以及行为方式的诸多系统,一旦形成后就对这些方面的继续发展给予持续影响甚至发挥控制作用。将此观念应用于山水艺术的研究,我们希望知道当山水图像萌生之后,开始时的零散图像如何逐渐发展成为持续性的艺术现象,又如何在图像学和视觉形式两个层面上演进为相互联系的再现系统,这些图像作为"系统"的意义如何被当时人认知,又如何被艺术实践(practice)和艺术话语(discourse)不断巩固。这些问题是开放性的,因为我们掌握的历史证据还在不断扩张,一些重要的理论问题也需要进行持续性的集体讨论。但本书提出这些问题的目的是明确的:即我们关切的对象不仅是山水图像的创始阶段和个别例证,更主要的是它们的发展和融合,是这些图像不断丰富和成长、融入一个宏大艺术系统的过程,以及这个艺术系统中的多样性和容纳性。

出于这一目的,本书所采用的基本研究方法是对山水图像进行细致分析,在"细读"的基础上逐渐发现和建构早期山水艺术的历史传统。图像的作用并非字面意义上的"历史证据"——实际上它们并不"证明"任何先设的理论和假说,而是被看成历史本身,是被研究、分析和理解的对象。这也意味着本书的工作是对考古发现的山水图像进行性质上的转换,通过美术史和文化学的阐释使这类原生资料具有"作品"和视觉文本的意义。虽然对每个图像的个案分析都显示为细小的局部切入点,但许多这类切入点联系起来就逐渐勾画出历史过程的连续性和复杂性,显示出早期山水艺术中的传统与多样性的关系。

说到传统与多样性,我们需要把中国山水艺术看作由多种题材、风格和流派积累而成的整体。强调这点的一个原因,是"文人画"

在宋代产生后逐渐在中国山水艺术中占据了主导地位，对晚期山水画的性格和美学特征起到巨大的影响，以至后人常把文人山水和中国山水艺术传统等同起来，径直以前者作为后者的代称。但是在宏观的中国艺术史中，文人山水有着它的特殊历史性和社会性，即使在其盛行的元、明、清时期，其他类型的山水图像仍然存在并与文人山水持续发生互动。本书讨论的是山水图像从先秦到宋初千余年间的发展，文人画在这个阶段尚未产生，更不可能在山水艺术的初期发展中起到主导作用。因此，我们更需要避免以晚近文人山水的性格和品味去观察和理解早期资料，而更加注重历史中产生的不同形态和题材的山水图像，观察它们如何在特定的文化语境中出现和发挥作用。这些具有不同形态、题材和意义的山水图像都是在不同时刻和地点产生的，一旦出现便成为广义中国文化艺术的一部分，与业已存在的山水图像发生互动，并在这种互动中不断发展和转化。因此中国山水艺术不是一个以新风格取代旧风格的单线发展，而是一个不断增加其丰富性和复杂性的能动机体。新图像和风格的出现不意味着既存图像和风格的消失，而是形成了新的结构联系和对话关系。中国山水艺术中的多条线路不是互不干扰的"平行线"，而是在特定历史环境下不断互动与融合，如"百川汇海"一般推动了山水艺术整体传统的形成，使这个传统成为一个能动的和持续变化的"活体"。

最后需要解释的一点，是本书副标题中的"考古美术"一词。与之相近的另一个词——"美术考古"——由于郭沫若在1929年翻译了一本题为《美术考古一世纪》的书而广为人知，近年来又得到一些学者的关注，对其可能的学科内涵进行了一些讨论。[5]但据我所知，还没有专文对"考古美术"这个概念进行界定和论述。[6]我在此处使用这个词的直接原因，是它可以帮助说明本书的两个基本方面，一是研究材料的来源和性质，一是研究和阐释这些材料的方法。就研究材料说，本书的主题是山水艺术从先秦到10世纪的历史，

传世卷轴画不构成研究这一时期山水艺术的资料基础，我们所使用的图像证据都来自地下的考古发现和地面上的遗址。在这个意义上，"考古美术"指的是由考古发掘和调查获得的山水图像。

至于研究和阐释方法，虽然我们使用的基本证据来自考古发现和调查，但这项研究本身则是在美术史的学科框架中进行的，以图像分析为基础，进而讨论山水艺术的内涵、风格、源流、媒材、图式等问题。在这个意义上，"考古美术"实际上意味着"考古美术史"。"美术考古"一词的重心落在"考古"上，因此含有考古学分支的意味。"考古美术"的重心则落在"美术"上，是艺术史和艺术学的一个部分。它的主要特征是使用考古材料进行美术史研究，同时在研究过程中与考古学密切互动，进而结合其他种类的实物和文献材料进行综合性历史分析。

说到这里，虽然这本书的主要目的是讨论山水艺术的早期发展，但笔者也希望能够以此引起对"考古美术"或"考古美术史"进行更广泛的思考。实际上，当代中国美术史研究的一个非常重要的特征，就是对大量新发现的考古材料的使用以及与考古学的互动，在这方面远比当前西方美术史研究突出。这种独特性隐含着中国美术史研究可能在这个方面对整个美术史和人文学科做出一些基础贡献，包括重新思考学科的内部结构和研究方法，突破现存学科的概念基础和常规界限，发展新型的跨学科研究。把山水艺术的早期发展作为"考古美术"的一个项目去推进，可以为这种探索提供一个实例。

本书包括前言、正文和结语。正文中的六章按照年代序列，从战国、汉代、魏晋南北朝、唐代推移到五代宋初。我们停止在10世纪，是因为在此之后，卷轴画成为中国绘画的大宗，可靠的传世绘画作品也越来越多，无论在研究材料和研究方法上都是一个新的局面。六章中的讨论贯穿了两个基本目的和方法，一是发现和整理这千余年间不断更新的山水图像原始材料，二是发掘这些图像的视觉逻辑和所反映的文化和思想潮流。六章联系起来，大致勾画出山水

艺术从无到有，从器物、墓葬和石窟中的装饰到独立绘画作品和名家及画派的过程，也就是上文所说的"一个艺术传统的形成"。结语以这项研究为基础，对"考古美术"的概念和方法进行简要的思考。

澄清这三个基本概念之后，我们现在可以进入正题，去发现中国艺术中对自然最早的图像表现。

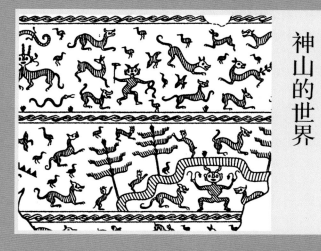

第一章 山野的呼唤：神山的世界

本书所探索的是中国艺术中描绘自然图像的早期历史。因此，我们面对的第一个问题是：在漫长的中国历史中，这类图像——即表现山林景象和生物的画面——是在什么时间、地点及场合中开始被创造的？

这个问题是敞开的，因为考古发掘仍在不断进行，新的发现必然会丰富和改变目前的认识。但从另一方面看，中国大地上的科学考古发掘自 1920 年代起已经进行了一世纪之久，所积累的巨量资料已经足够支持一些综合性观察，使我们能够对中国古代物质文化和视觉文化的宏观发展提出一些基本观点。以这个巨大的资料积累为基础，笔者认为可以对以上提出的问题做一初步回答：以自然界为对象的画面是在东周中后期开始出现的，绝对年代大约在公元前 5 世纪至公元前 4 世纪左右。这种图像的发生具有两个广阔的历史背景，一个是艺术表现上的，一个是思想和文化上的。它的艺术背景是"画像器物"的产生和蓬勃发展；在思想和文化领域，此时的人们开始对充满神灵、异兽和奇迹的未知自然世界发生越来越大的兴趣，艺术和文学中也出现了相应的表现。

画像器物与神山图像

什么是"画像器物"？人们都知道青铜器是商周时期中国艺术的主流，上面装饰着丰富的纹饰。这些纹饰的内容主要是非写实的动物和抽象图案，一般根据器物的形状安排在外部表面上，具有重复、对称、排列等形式规律【图 1.1】。这种规律性使美术史家把这些图像定义为"器物装饰"而非"再现性画像"。后者作为一个集合性艺术现象发生于东周中期，以人和动物的活动为主要表现对象，并常常显示出独立的画面构图和界定画面的边框【图 1.2】。承载这些再现性形象的"画像器物"反转了图像和器物的关系：如果说传统商周铜器的核心概念是"器"，装饰纹样从属于器物造型；

图1.1 商代晚期青铜方彝

第一章　山野的呼唤：神山的世界　15

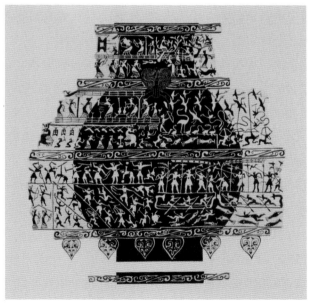

图1.2　战国宴乐采桑射猎交战纹画像铜壶及纹样展开图，故宫博物院藏

画像铜器或漆器的一项主要功能则是展示生动的图像，器物成为图像的载体或媒介。

导致这一重大变化的原因有多种，包括传统礼制在东周时期的衰落——即孔子所说的"礼崩乐坏"——以及地方文化的兴起和外来艺术的影响等。新型的画像器物在春秋末期开始出现，在战国时期形成画像铜器和画像漆器两大类。根据目前积累的材料，考古发掘所得和世界各地博物馆收藏的东周画像铜器近百例，所承载的画像在工艺技术上可以分为铸造、线刻、镶嵌、填漆、绘制等不同种类，表现的大多是宴乐、会射、采桑、狩猎、攻战等场面，论者认为反映了当时贵族的礼仪活动和社会生活。[1]与本章讨论具有直接关系的是在这个"画像转向"（pictorial turn）中出现的一类特殊图像，其主要描绘对象为神怪、动物、山丘和树木。在笔者看来，这类图像所表现的，即为目前所知中国艺术中最早的对神秘自然界的想象。

这类图像迄今为止最集中的发现地点，是位于江苏淮阴高庄的一座战国中期大型墓葬，于1978年发掘。[2]此墓是江苏境内发现的规格最高的先秦大墓，3.65米宽的主棺顶部锲刻着云雷纹，棺外髹赭漆，内髹朱漆。木椁内外殉葬了11人，大多身首分离。墓中出土青铜器多达176件，是江苏地区先秦墓葬中埋葬铜器最多的。这些器物中包括了18件或更多的画像铜器，神秘的山林自然图像出现在5件以上——之所以说"以上"，是因为这些器物出土时均为破损残片，难于确定其准确数目。

本章将陆续讨论这些例子，此处先以构图最复杂的一件圆盘形铜器为例，对这种山林图像进行界定【图1.3】。这种类型的器物以往未见，由于上面整齐分布着许多孔洞被发掘者定名为"算形器"。一些学者随后对它的性质及用途进行了探寻，其中考古学家王厚宇、刘振永和法国艺术史家杜德兰（Alain Thote）在从不同角度研究之后，均认为这是一种温酒器上的承盘。[3]王、刘二人找到了相同器型的原始青瓷实物【图1.4】，杜德兰则根据江苏六合程桥1号墓出土

第一章 山野的呼唤：神山的世界 17

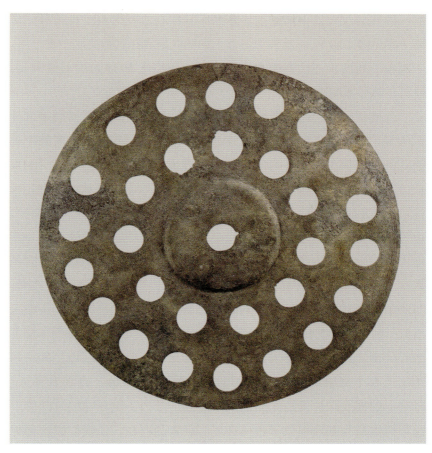

图1.3 江苏淮阴高庄战国墓出土刻纹青铜算形器（1:114-1）

图1.4 浙江无锡鸿山越国
出土原始瓷温酒器

的一件残刻纹铜器上描绘的场景——其中右方一人正手执角形杯饮酒（参见图 1.29）——推测算形器上的圆孔是承托这类尖底酒器之用。王厚宇、刘振永还注意到高庄墓出土的腹径达 50 厘米的刻纹铜鉴，似可与算形器配套使用。[4]

此墓共出土四件算形器的残片，其中两件由淮安市博物馆进行了修复，显示出直径约半米的圆盘，每件以两列孔洞构成围绕中心圆孔的同心圆。[5] 以 1 号算形器为例（发掘报告中的编号为 1:114-1），圆盘中心有两个平行的绳纹圆圈，围绕着中心圆孔构成"璧"形核心环带【图 1.5a】。环带中最醒目的图像是一个平顶的阶梯形高台，由于上面生长着树木可知表现的是山丘。填满细密斜线的双线勾画出山体的轮廓，山腹内站立着一只人面双身怪兽，头生双角，向外直视。山丘两边生长着更多的乔木，虎豹、禽鸟和神怪出没其间。与此山丘相对，核心环带中的另一边站立着一个正面神人，头戴三山冠，两旁辅以龙蛇或蜥蜴，下方是一对正在交尾的龙蛇【图 1.5b】。中心环带之外的圆盘器表被两列孔洞划分为三个环形区域，其中刻画了上百个微型形象，主要的母题仍为山丘、树木、禽兽和神人。行动中的神人和禽兽给画面注入了蓬勃的活力，重复性的阶梯形山丘和树木则为画面提供了整体环境。后者的存在，使我们把这种想象性的自然景观称为"神山图像"。

除了已经复原的两件算形器之外（另一件编号为 1:114-2，参见图 1.44），类似的神山图像还多次见于高庄墓出土的其他物件上，包括两只铜匜的残存腹部（【图 1.6、图 1.7】和若干器型难辨的刻纹残片（1:0155、【图 1.8】）。前者由于饰有不同绳纹界格可知分属不同器物，经过对接可知原来都覆盖着以神山、树木、神人、鸟兽组成的长条形水平构图。类似的神山图像也见于一件铜盘边缘的环形区域中（1:3、【图 1.9】）。虽然此处的山形适应环带的宽度而稍微压扁，但仍然显示出明显的阶梯状，山顶和两旁也仍生长着高树，神山之间刻画着神人和鸟兽。

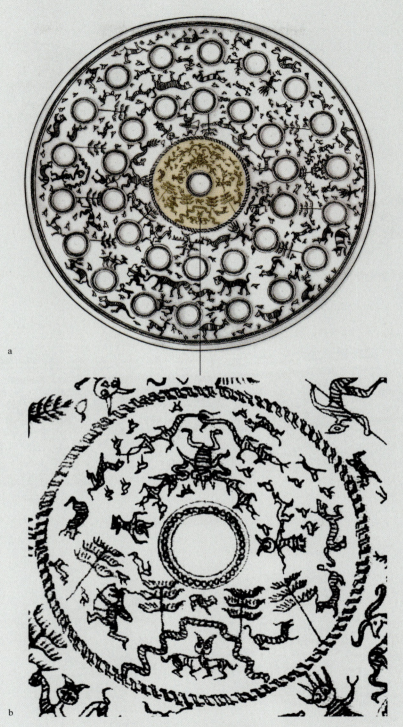

图1.5 江苏淮阴高庄战国墓出土1号刻纹青铜箅形器（1:114-1）线描图及核心带画像

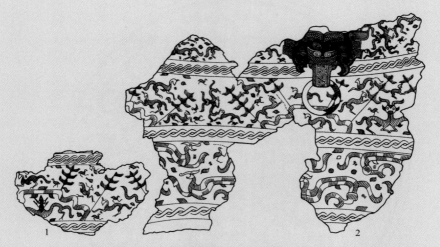

图1.6 江苏淮阴高庄战国墓出土刻纹铜匜残片（1:0137）

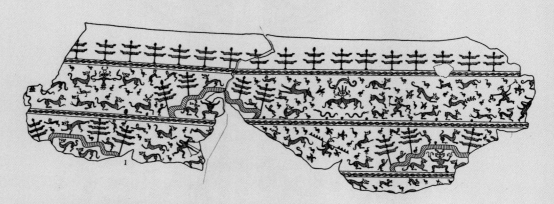

图1.7 江苏淮阴高庄战国墓出土刻纹铜匜残片（1:0138），巫鸿拼合

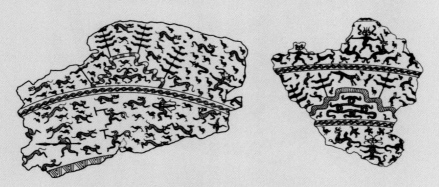

图1.8 江苏淮阴高庄战国墓出土刻纹铜器残片（1:0153，1:0154）

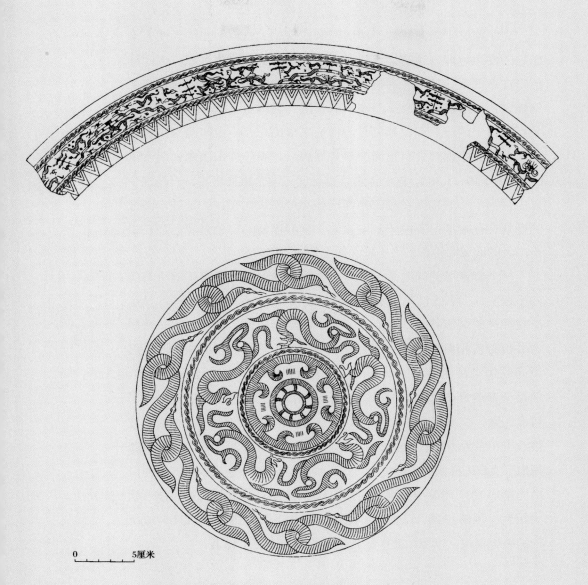

图1.9 江苏淮阴高庄战国墓出土刻纹铜盘图像(1:3)

高庄墓位于淮河流域，神山图像在这里大量集中出现，使人推想它的发生地即为这个地区——在东周属于吴越文化区域。但同样值得注意的是，其他考古材料证明，这类图像在当时已经流行于中原地区：河南陕县（今三门峡市陕州区）后川出土的一只铜匜和新乡辉县出土的一只铜奁都刻有阶梯形平顶山丘，山上和两旁生长着树木，山腹中也都含有正面的双身怪兽，与高庄神山图像如出一辙（参见图 1.19，1.30）。这些考古证据说明了两个重要事实，一是这个以山岳为中心的构图在战国中期已经高度程式化了；二是这一图像的受众在此时期已不限于其发生地，它们描绘的想象景观已经在相当广大的地域内传布，为吴越文化之外的人们所知。

一个有意思的问题是：为什么初生的神山图像采用了这个奇特的平顶阶梯形状【图 1.10】，而且在同一器物上不断重复出现，显示出规律性的装饰特征？实际上，如果不是因为顶上和旁边生长着树木并被野兽和禽鸟围绕，观者很难一下认出它们表现的是山丘。这个问题如果是几年前提出的话，我们大概难于马上找到明确答案。但是学者李零在 2019 年发表的一项研究成果为解决这个疑问提供了可靠线索。在该年发表的《山纹考——说环带纹、波纹、波曲纹、波浪纹应正名为山纹》这篇文章中，他根据一件新发现的西周中期铜器得出了文章副标题中的结论。[6]这件铜器是 2009 年在山西翼城大河口西周墓地 1017 号墓中发现的霸伯山簋【图 1.11】。[7]器物的整体形状为矩形，盖器扣合，以顶部的立体形状和器腹上的平面纹样构成统一的装饰程序。李零如此描述其顶部的装饰【图 1.12】：

> 盖顶有八个山形纽，大小相错，沿盖缘围成一圈，大纽居四隅，小纽居四正，从四隅的角度看，每一面都是两小一大，如文房用品的笔架山。这些山形纽，中间凸起，两侧起棱，如峰峦形。大纽，正面花纹为浅浮雕，类似容庚（在《商周彝器通考》中）所定环带纹第七种的鳞纹，上有芒刺

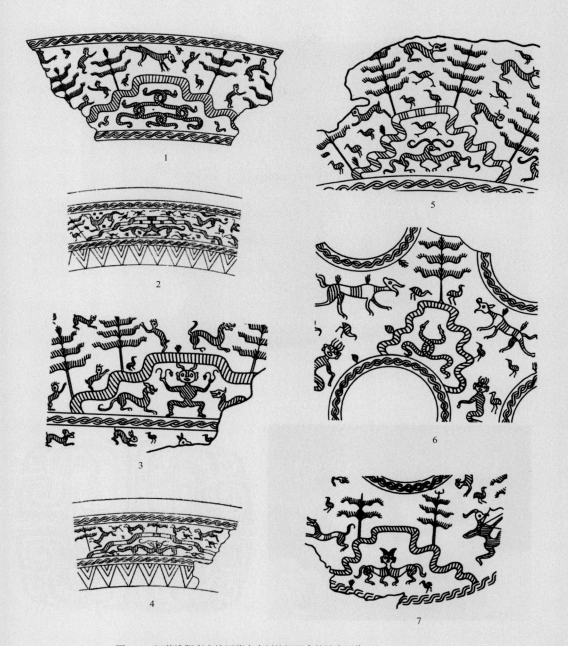

图1.10 江苏淮阴高庄战国墓出土刻纹铜器上的神山图像

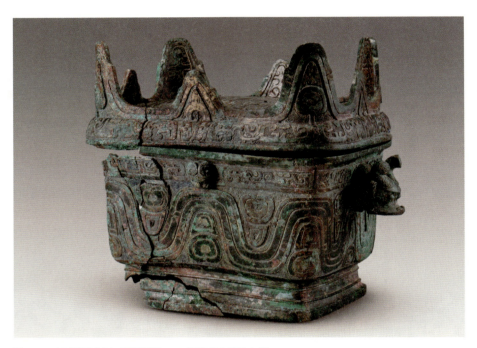

图1.11　山西翼城大河口西周墓地1017号墓出土霸伯山簋

a　　　　　　　　　　　　　　　　　　　b

图1.12　a. 霸伯山簋顶部　b. 霸伯山簋盖顶纹饰

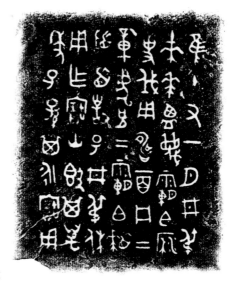

图1.13 霸伯山簋器身铭文

下有茎,有点像孔雀翎子;背面花纹为阴刻,亦从鳞纹变,略如海贝形。小纽相似,因为比大纽矮,带茎的圆鳞被切掉一半。[8]

他进而描述了簋身上的纹饰:"两侧各有一龙首鋬,龙首作棒槌角。口沿下,前后正中各有一羊角龙首饰。其纹饰分三组,口沿一组与盖缘相应,亦作鸟纹带;腹部一组是容庚所定第四种环带纹,器腹纹饰与器盖的八个山形纽对应,显然也是表现山峰。圈足一组作两道凸弦纹。"[9]

如李零所说,这件簋器顶和器身上不断重复的三维和二维山形,在以往的铜器著录和学术研究中一般被称作环带纹、波纹、波曲纹或波浪纹。但是根据铸于盖内和腹内的铭文中对这件铜器的"自名",李零认为它们实际上表现的是山,因此应该被定名为"山纹"。这篇铭文记载了霸伯在与大臣井叔做了一笔盐业交易后,铸造了这件"宝山簋"以颂扬井叔并将其传于子孙【图1.13】。[10] 李零解释:

图1.14 西周至春秋铜器上的"山纹"（两侧都有阶梯状的隆起）

"'宝'是修饰'山簋'。'山簋'指此簋的山形纽和与之对应的山形纹，可见旧之所谓环带纹、波纹、波曲纹、波浪纹，其实应改叫山纹、山形纹或连山纹。"[11]

对于本章的讨论来说，这个结论的重要性在于使我们得以找到战国出现的神山图像的根源。霸伯山簋以及其他一些西周至春秋铜器上的山纹都具有一个明显而恒久的特点，即"山"的两侧都有阶梯状的隆起【图1.14】。一些纹样更在山腹中饰以双头龙纹（图1.14a，b）或在顶上或正面饰以树形的球茎图像（图1.14c）。这些特点都显示出它们与后来战国神山图像的渊源关系，后者均为阶梯状，含有双身怪兽，并且山上长有树木（参见图1.10）。一项文献材料显示，东周末期的人们仍然知道早期铜器上饰有山纹：大约写于战国末期的《尚书·益稷》记载帝舜教诲禹如何治国为君，其中包括需要理解古代礼仪装饰的图像。[12]舜把这些图像称作"古人之象"，其

图1.15 大克鼎，西周中期，上海博物馆藏

中包括"山、龙、华虫，作会（绘）宗彝"。[13]"山、龙"即山纹和夔龙纹的组合，见于著名的大克鼎等重器【图1.15】。"华虫"即凤鸟，其与"山龙"的结合出现在霸伯山簋的盖顶上（参见图1.12）。

在这个历史背景之上，当战国人开始在青铜器上描绘神秘的神山环境的时候，他们很自然地吸取了传统青铜艺术中表现山和禽兽的图像语汇，把半抽象的重复性山纹重新想象为幻想的神山，同时也把附于传统山纹的双头夔龙和树状球茎再造为双身怪兽和多枝高树。下章中的讨论将提出这种把装饰母题转化为山水图像的做法，是中国古代艺术中的一个常见倾向，其原因在于初期山水图像所表现的主要是想象中的景观，艺术家因此不断面对着一个挑战：他们既需要赋予幻想中的神山和仙山以具体视觉形式，又不能以尘世中的山岳作为艺术再现的模型。装饰艺术中的现存母题，为解决这个困难提供了超越写实逻辑的重要图像来源。

线刻铜器：技术性与视觉性

以往有关东周画像铜器的讨论常常采用时间排列或器型分类的方法，前者把所知例证编入线性的年代发展序列，后者按器物类型将对象划分进壶、盘、匜、鉴等类别。[14] 这两种方式都是必要的，但如果将它们作为第一级分类去处理承载神山图像的刻纹铜器的话则会屏蔽一个重要事实，即这些刻纹铜器虽然属于整体意义上的画像铜器，但是在制作技术、使用功能和视觉效果上都可谓"另类"。它们在这几个方面的独特之处把这些器物纳入一个特殊的铜器工艺传统，同时也透露出造就这个传统的特殊文化地理环境。由于目前所知的所有神山图像都出现在刻纹铜器上，我们需要首先关注这类铜器的基本性质和历史发展，进而才能在这个基础上讨论画像本身的意义。

首先，刻纹铜器的制作和装饰技术与商周主流铜器截然不同。简言之，中国古代青铜器制造的主要技术是"块范法"，即以陶模组成内外范，将熔化的青铜汁液浇铸其中以制出带有花纹的铜器【图 1.16】。中国古人早在公元前两千年以前已经发展出了这种程序复杂的青铜铸造术，以此制作了随后商周时期的绝大部分铜器。[15] 这一技术在东周时期仍被普遍使用，并被用来制作新出现的画像铜器，山西侯马铸铜作坊遗址出土的用于铸造这类铜器的范块就是最好的见证。[16] 以块范法制造的画像铜器很容易被识别，因为这些器物一般都相当厚重敦实，并往往带有合范的痕迹【图 1.17】。器表上的图像或凹陷或突出，有些还会以红铜、金或其他物质填充画像或背景，造成视觉上的鲜明对比。

刻纹铜器的制作方式则完全不同：这些铜器大多不使用块范法铸造，而是运用热加工锻打的方法制成【图 1.18】。工匠首先将青铜材料加热，然后锻打成不到 1 毫米厚的薄片，之后再将其塑形和抛光，有的会在表面覆盖薄锡。[17] 与铸造而成的青铜器相比，这种锻

图1.16 "块范法"青铜器铸造示意图

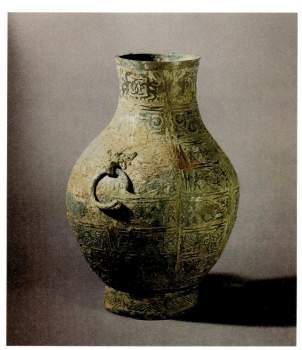

图1.17 河南洛阳西工中州路出土战国早期狩猎纹铜壶,洛阳博物馆藏

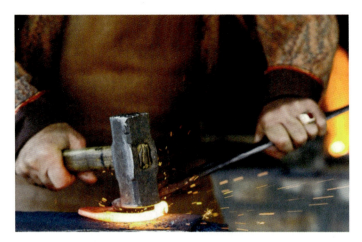

图1.18　锻造铜器过程

图1.19　江苏淮阴高庄战国墓出土刻纹铜匜（复原）

造器物要轻薄得多，器表一般为光滑的弧线轮廓，少有凸出的附属部件【图1.19】。由于极其轻薄，刻纹铜器在出土时大多仅存残片，只有在拼对和修复之后才能辨识出原来器物的形状【图1.20】。这也解释了为什么这种铜器较少存在于公私收藏之中——其残片只对考古

第一章　山野的呼唤：神山的世界　31

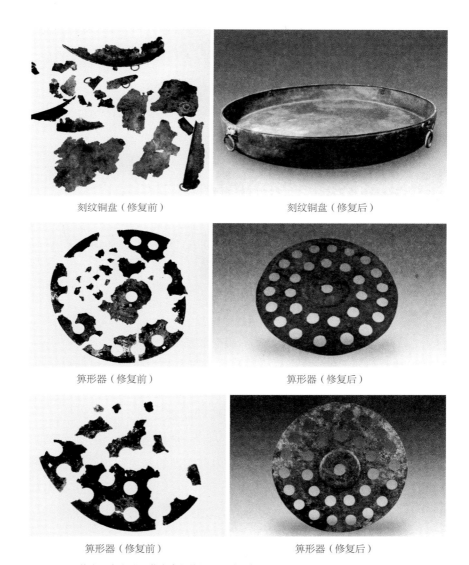

刻纹铜盘（修复前）　　　　　　　刻纹铜盘（修复后）

算形器（修复前）　　　　　　　　算形器（修复后）

算形器（修复前）　　　　　　　　算形器（修复后）

图1.20　江苏淮阴高庄战国墓出土刻纹铜器残片和复原

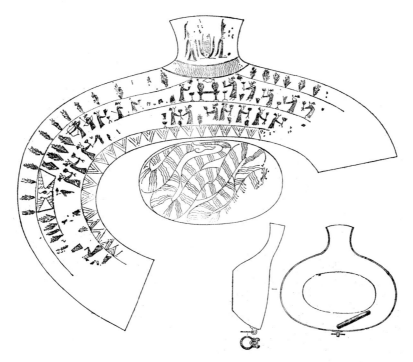

图1.21　山西太原赵卿墓出土春秋晚期刻纹铜匜

学家和艺术史家有意义，对盗墓者和收藏家则价值有限。

　　古代科技研究者李洋最近发表了关于中国古代青铜热锻打工艺的专题研究，证明虽然使用热锻法制作的铜器被发现于商代和西周遗址中，但是数目极其有限，带有刻纹者更是到春秋晚期才出现。[18] 目前所知的最早例证是江苏六合程桥1号墓出土的刻纹铜器残片（参见图1.26）和江苏谏壁王家山墓发现的刻纹铜匜、铜盘和铜鉴残片（参见图1.27）。[19] 基于这些器物的发现地点，不少学者认为刻纹铜器起源于长江下游的东部沿海地区。[20] 即使这个观点属实，我们仍然需要注意一个事实，即刻纹铜器在产生不久之后就已流传到广大的中原和南方地区，在河南、河北、山东、山西、陕西和湖南的多处墓葬中都有发现。[21] 一个较早的例子是山西太原赵卿墓中发现的一件刻纹铜匜【图1.21】。此器高11.2厘米、口径25.4×24厘米，重0.33公斤。器腹内壁以线刻描绘两层人物画像，上层中心悬

挂着一张弓，可能意味表现的场面是投壶之礼。发掘者推断此墓墓主为赵鞅或赵简子，是春秋晚期晋国的显赫正卿。[22]

在其发展过程中，刻纹图像的表现方式愈加熟练，从点状的錾刻条纹（参见图1.26）演进为精确流畅的轮廓线。郭宝钧在1935年发现属于后者的琉璃阁铜奁（参见图1.23）时写下如此记录："奁片极薄，触手即碎。轻轻地洗刷剔清后，如发丝细的刻纹露出。"[23]由于画像线条以锐利的针锥刻出，考古学家也把这类器物称为"针刻铜器"。值得注意的是，虽然制作这种"如发丝细"的图像必然极为费工费时，但如果观者不把眼睛凑得很近的话，几乎无法分辨出刻画的图像【图1.22】。因此它们所呈现的不是公众性礼仪场合中的醒目形象，而是具有特殊私密性的"私人图像"（private image），单独的使用者只有极为细心地观察才能发现并欣赏其奥妙。这个特性使我们想起战国文献《韩非子》记述的一则轶事：

图1.22　江苏淮阴高庄战国墓出土刻纹铜匜局部

客有为周君画荚者，三年而成，君观之，与髹荚者同状。周君大怒，画荚者曰："筑十版之墙，凿八尺之牖，而以日始出时加之其上而观。"周君为之，望见其状，尽成龙蛇禽兽车马，万物之状备具。周君大悦。[24]

这段文字描述的是东周晚期的一个画者，用了三年时间为周君在一件漆器上制作了一幅图画，可是周君拿到后什么也没看见，因而大怒。画者告诉他需要在特殊地点和光线下仔细观看才能了解画像之精妙。周君依照他说的方式重新欣赏，结果"望见其状，尽成龙蛇禽兽车马，万物之状备具"。无论是在画像内容还是在视觉效果上，这段话所形容的画像都和本章讨论的东周刻纹铜器上的形象相当接近，应当是反映了战国时期出现的一种新奇的视觉表现和观看方式。

刻纹铜器的另一个带有本质性的特点关系到它们的功用。一个值得注意的事实是：目前发现的春秋晚期和战国时期的刻纹铜器从不是鼎、簋、壶等流行礼器，而主要是匜、盘等水器，以及奁、瓿和筒形器这些新出现的器类。[25]这些被认为是用于日常生活的器物不但质地轻薄而且常常尺寸有限。如琉璃阁出土的刻纹奁只有11—12厘米高，可以轻易地执于手中，就近观赏上面的细密刻纹。[26]杜德兰还提出由于刻纹经常出现在匜的内部，它们的目的似乎是让使用者在把玩这类器物时近距离观看其装饰。[27]

因此，这些刻纹铜器明显不属于东周时期的正统青铜礼器范畴。随葬于墓中，它们的功能并非是盛放墓祭中的酒食，而是作为珍贵的私人物件陪伴死者。之所以这样认为，是因为出土刻纹铜器的墓葬大都含有数量可观的常规青铜礼乐器，并以明确的空间组合显示出相互搭配的礼仪功能。如淮阴高庄墓出土了11件铜鼎以及鉴、罍、盉、甗等礼器，均排列于棺椁的南部，[28]而刻纹铜器则不属于这一组合。中原地区发现的刻纹铜器都是单独出现在墓中，夹杂在大批

铸造铜礼器中显得非常特殊。如陕县后川的"子孔"墓（M2040）出土了近两千件随葬品，包括5件无盖大鼎、5件嵌红铜蟠螭纹鼎和7件一套的鬲鼎。其他以铸造技术制作的礼器和乐器也均以成组方式放置在墓室的不同部位。而锻造的刻纹器只有孤零零的一件铜盘，在墓葬的整体环境中非常独特，明显是墓主的特殊收藏品。琉璃阁铜奁的情况与此类似：该墓中的随葬礼器原来放置在棺椁左方，虽然在发掘前已经被盗，但仍留下了残余的铜鼎和方壶。刻纹奁则单独放置在人骨右侧半米之处，看来它的性质与死者周围的玉器类似，也是一件具有特殊意义的私人物品。[29]

根据这些情况，我们可以大致推断在东周中晚期，虽然刻纹铜器在其发生的东南沿海地区有可能被成组使用和埋葬——如淮阴高庄墓所示，但即便在这个地区，它们也有别于丧葬仪式中使用的常规礼器。一旦通过礼物交换、商业流通或军事掠夺流传到这个地区之外，它们更多地成为了某些上层人士的所有物，随后被作为私人器物随葬于他们的墓葬中。

总结以上讨论的刻纹铜器的工艺技术、观看方式和出土状况等特点，我们可以认为这类器物指示出一种具有特殊性质的东周视觉和物质文化。它的出现和发展反映出从边缘向中心的散布——由一种特殊的地方产品成为被各地社会精英收藏和欣赏的奇特之物，从而不断扩大它们在当时中国文化中的影响。

山野与文明的二元世界

这种新出的刻纹铜器与传统铸造礼器在战国时期同时存在、并行发展，其不同凡响的制作技术、使用功能和观看方式显示出制作者对其特殊性的自觉。这种自觉由神山图像最明确地表现出来——根据目前所知的考古材料，这种图像只出现在刻纹铜器上，从不见于铸造的画像铜器或其他材料制作的物件。这种独特性使我们进一

步思考神山图像的意义：对于它们的创造者来说，这些幻想的形象描绘的是什么环境？而生活在 21 世纪的现代人，又如何理解这些创造于两千多年前的微型图画？

以往对画像铜器的研究经常径直去古代文献中寻找答案。比如此处讨论的神山图像很容易让人一下联想起《山海经》这部古书，其中描写的主要也是山岳、神人和禽兽。这个联系确实非常重要，本章下一部分也会对此加以讨论。但是出于两个原因，笔者认为，我们不应急于在神山图像和《山海经》之间建立起一对一的封闭性联系，根据文本去推测图中神人和怪兽的名称，就此结束研究过程。一个原因是《山海经》这部书的年代、作者、写作地点以及形成过程都是学术界长期讨论的问题，至今也没有一致结论。因此即便研究者能够发现神山图像中的一些形象与《山海经》所描写的神怪动物有某种共同之处，这种联系仍然无法帮助我们确定这些图像的历史意义。另一个原因是，这种以文献直接给图像命名的做法使研究者停留在"初级图像志"的层面上而忽视寻找其他证据，而这些"其他证据"可能对深入理解这些图像更为关键。[30]

从实证性美术史研究的立场出发，我们首先应该寻找的是时代和地点都清晰的考古美术证据。这些证据首先来自饰有神山图像的器物本身，包括其制作技术、观看方式、墓葬原境和装饰程序。上节中已经讨论了这四个方面的前三个，以确定线刻铜器的性质、特点以及地理和历史渊源。此处将进而聚焦于含有神山图像的器物装饰。实际上，对于思考神山图像的图像学含义来说，最直接的证据莫过于这种整体的装饰程序，其中包括了神山图像和与之共存的其他图像。这是因为刻于同一器物表面上的各种图像共同构成了完整的"图像文本"，因此也就提供了理解这些图像——其中包括神山图像——的上下文。

一个承载这种集合性图像程序的刻纹铜器是上文已经提到的琉璃阁铜奁。这件战国刻纹铜奁（"奁"是当时的定名，一些当下学者

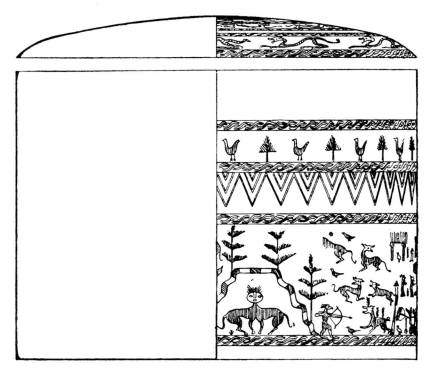

图1.23　河南新乡辉县出土战国刻纹铜奁

认为应该称为"樽")、由前中央研究院于1935年在河南新乡辉县发现,其出土墓葬的考古定名为琉璃阁1号墓。铜奁在发掘时已残破,经复原可知原来是一件高11厘米、直径15.3厘米的筒形铜器,上有中部微隆的器盖,盖顶和器壁上都刻画着复杂的图像装饰【图1.23】。[31] 器壁上的图像以绳纹分为三层:上层以树鸟形象相间,中层为倒垂的三角形连续图案,下层刻有一幅规模宏大的全景构图【图1.24】,包含了高庄铜器上描绘的神山、树木、神怪、禽兽等各种要素(参见图1.5—1.10)。[32] 与高庄刻纹铜器一样,奁上刻画的山丘也作阶梯状并矗立在底线上,平顶上生长着树木。中空的山腹内也由人面双身的正面怪兽占据,其他复合性异兽及神人和动物形象出

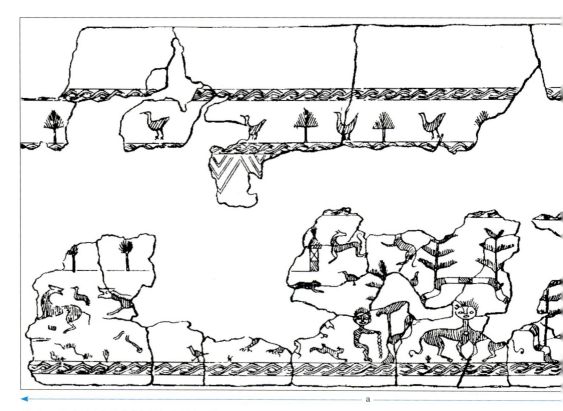

图1.24　河南新乡辉县出土刻纹铜奁神山图像（a）及礼仪图像（b）

现在山丘两旁。其中，山左侧站着一个手持拐杖、长着短直头发的独腿人，与山腹中的异兽一样面朝画外的观者。山右侧的一个鸟头神人正引弓瞄准一只咆哮的猛兽，后者的头和背上生长着直立的树丛。背景中散布着奔跑中的野兽，有的似乎在张口嚎叫。小鸟分散于整个画面中，其中一些站在画面底线上，再次显示出这是图中自然景观的地面（参见图1.24a）。

由于这个画面中的一些形象，如阶梯形的神山和山腹中的双身神兽，枝杈平伸的树木和鸟首射手等，和高庄刻纹铜器上的图像如此相似，二者很可能出于同一地区的作坊。但与高庄铜器图像不一样的是，在这只铜奁上，这个神秘的山野世界并不是图像装饰的全部内容，而是和另一画面左右并列，构成一个更宽广的构图。[33]

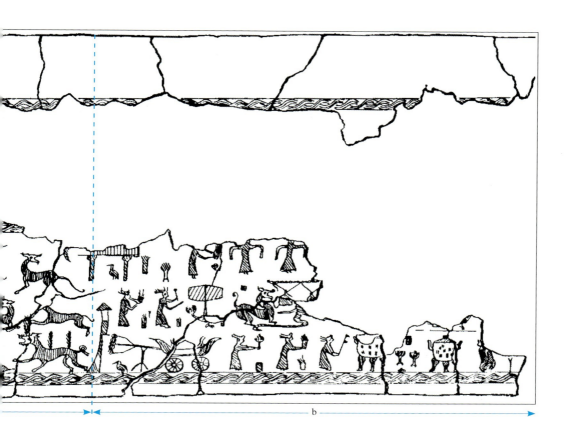

第二个画面的残存部分显示出三个层次上的人类活动：最下层的右边是三个身穿长袍、头戴高冠的献祭者，每人的手臂都向前直伸，手中分持火把和祭器，正恭谨地列队走向包含两件大鼎和数件豆的一组礼器。画面中层表现的是音乐演奏，左边的一个乐师正在吹笙或竽，右方的人正在击鼓，再往右边的图像破损严重，但仍能辨别出猛兽状的钟鐻和架上的悬钟。画面最上层仅存一角，可以看到一组人物在乐师的伴奏下起舞——他们身着"深衣"笔直站立，双臂向两侧平伸，长袖两端向下自然垂落。从三个层次上所有人物的高冠礼服和恭谨姿态看，整个构图表现的是由献祭、奏乐和舞蹈组成的一个礼仪场面（参见图 1.24b）。

对熟悉"图像程序"概念的美术史家来说，这只铜奁的重要性

图1.25　河南新乡辉县出土刻纹铜奁底层构图及"门阙"图像

不但在于呈现了这两个不同的图画场景，而且在于提供了它们之间的结构关系：二者组成了一个明确的语义结构，把以神山为中心的自然世界与以礼仪活动为中心的人类社会置于一个既对立又平行的二元关系之中。作为人为的图像建构，这两个场景从内容到构图风格都显示出有意而为的异质性（heterogeneity）：围绕神山是似乎纷乱无序的自然和超自然形象，既不包括常规意义上的人类也没有宫室和礼乐器这些人类文明的代号；而礼仪场面则排除了任何怪力乱神的因素，一切都在有条不紊地进行，井然有序的分层构图也可以被看成是对文明和制度的能指。

第一章　山野的呼唤：神山的世界　41

但这两个场景之间的对立不是绝对的，而是被一组过渡图像既分割又连接【图 1.25】。这组图像的主体是位于下方的一座侧面门阙，顶端被表现为三角形，看起来像是带有斜坡顶的窄墙，美国学者查理士·韦伯（Charles Weber）认为很可能是一座望楼。[34] 这个图像的上方有一座正面敞开的门户，一只小鸟站在门柱之间。这两个图像也有可能表现的是同一建筑的正面和侧面——我们在中国古代画像中可以发现这种手法，以正侧两个图像表现三维空间中的同一物体。[35] 不论是何种情况，这一对建筑图像共同发挥出构图上的两个作用，一方面将整个画面进行垂直切割，把神秘的自然界和人类礼乐社会划分开

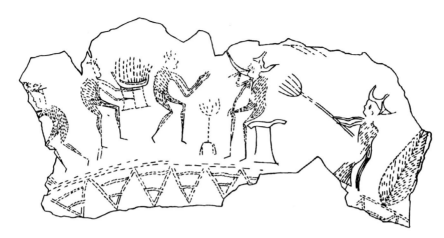

图1.26　江苏六合程桥1号墓出土东周中期刻纹铜器残片图像

来，另一方面又以门阙或望楼象征着可以穿越的阈界（liminal space）。这种"阈界"的意义被紧邻的图像进一步强调出来：这是停驻在门阙内侧的一辆四轮马车，旁边的人似乎刚刚下车，正列队走向大鼎和其他礼器去献祭。我们在下文中会谈到其他战国刻纹器物上也饰有这种四轮大车，常由贵族武士驾驭着在山林间驰骋（参见图1.41—1.49）。此处它停驻在门阙之内，似乎等待着下次的出行。

琉璃阁铜奁上的这种二元构图有着一个产生和发展的过程，其初始阶段显示为礼乐宴饮图像和动物狩猎图像的地区性分立。根据学者们对东周铜器画像的分期，[36]当画像器物在春秋晚期开始出现时，发现于东南地区的线刻画像均表现礼仪活动。一个主要例证是上文提到的江苏六合程桥1号墓中发现的东周中期刻纹铜器残片，上面以断续的细线刻画出宴饮或祭祀场面【图1.26】。[37]一批更集中的例证——包括残损的刻纹铜匜、铜盘和铜鉴——出于1985年发掘的江苏谏壁王家山墓，上面的画像也明显表现祭祀场景【图1.27】。[38]与此相对，描绘狩猎和攻战的图像则多出现于内陆地区，以铸造和镶嵌方法制作，主要例证包括山西浑源和侯马发现的狩猎纹铜豆，以及四川成都地区出土的嵌错狩猎纹壶和采桑宴乐水

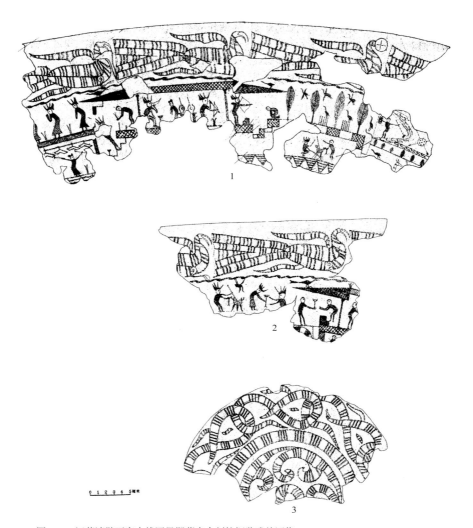

图1.27　江苏谏壁王家山战国早期墓出土刻纹铜鉴残片图像

陆攻战铜壶（参见图1.2）。这最后一例呈现出精心安排的多种画像，从上至下表现射礼、采桑、舞乐、宴饮、弋射和水陆攻战等内容，是铸造类画像铜器上的最复杂构图。如上文所说，虽然沿海和内陆地区的这些画像铜器常被混在一起介绍和研究，但实际上它们在内容、技法和艺术风格上都有着重要区别。

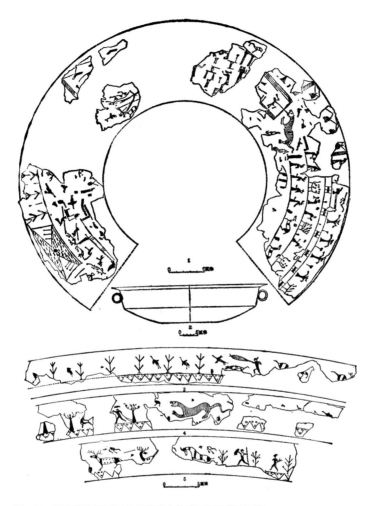

图1.28　河南陕县后川2040号墓出土的战国刻纹铜盆画像

这种分立状态在战国时期逐渐模糊，一个重要的变化是线刻画像吸收了动物和狩猎题材，开始形成礼仪文明和山林世界的二元表现。一个战国早期的例子是出于河南陕县后川2040号的一只刻纹铜盆，内部装饰以宫室、献祭、射礼和舞乐场面，外壁上则刻绘了山野中的动物和狩猎捕鸟等活动【图1.28】。制作者利用器物的三维形态，有效地突出了两幅画像之间的"内"与"外"的结构关系。[39] 同样

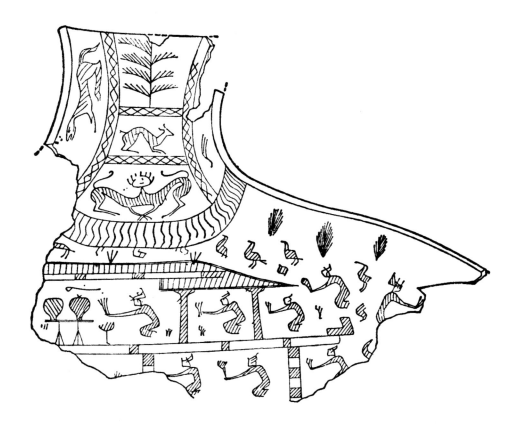

图1.29　江苏六合和仁战国早期墓出土刻纹铜匜画像

的并列结构也出现在江苏六合和仁发现的一只战国早期铜匜上，匜体内部刻画礼仪献祭场面，口部的"流"上则饰以双身怪兽、树木和一只鹿，三者在竖直边框中垂直排列，似乎隐含着一座神山结构【图1.29】。[40] 标准神山图像的出现带来了这个二元结构的最后成熟，见于战国中期的琉璃阁铜奁和陕县后川出土的一只铜匜。我们已经观察了琉璃阁铜奁上的二元结构（参见图1.25）。在后川铜匜上，两

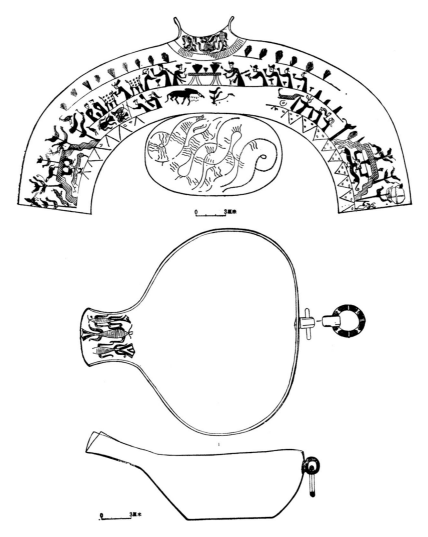

图1.30　河南陕县后川出土战国刻纹铜匜画像

座阶梯状的神山夹持着中心的献祭场面,以更为浓缩的方式显示出礼乐文明和神秘自然的共存和对立【图1.30】。虽然这种并列二元图像没有出现在高庄铜器上,但并非没有可能以其他方式存在于此地的图像系统之中。这是因为此墓中出土的多件刻纹铜器原来可能被一起使用和展示,通过成对的组合也可以表现出文明和山野的相辅相成。例如其中的几个铜盘大小接近,直径为27厘米到31厘米。它

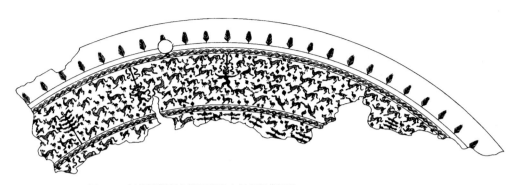

图1.31 江苏淮阴高庄战国墓出土刻纹铜盘图像

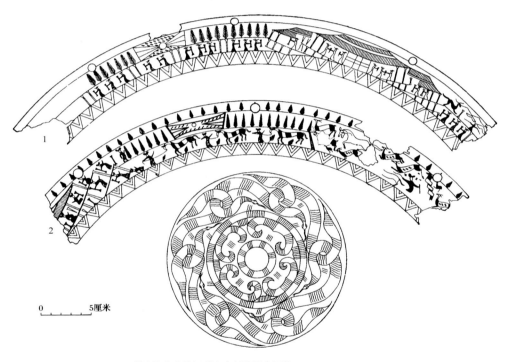

图1.32 江苏淮阴高庄战国墓出土刻纹铜盘图像

们在底部中心都刻有同心圆和缠绕的蛇形，靠近边缘的环状画面则总是表现两个主题中的一个：要么是异兽、神人和阶梯状的山丘【图1.31】，要么是身着深色衣服的人们正在进行肃穆的礼仪活动【图1.32】。可以想象，当这些铜盘被成组展示的时候，上面刻画的这两种图像也就自然地构成了二元性的对立和互动。

从文化史和思想史的角度考虑，这种不断被提炼和丰富的二元结构应该是反映了战国时期人们对"世界"的新概念。构图中对礼仪活动的描绘延续了画像铜器的主流传统——上文中谈到当画像器物从春秋末期开始出现时，其最主要的内容即为这类活动，包括宴乐、祭祀、会射、采桑、田猎等（参见图1.2，1.26，1.27）。这些题材的盛行与当时社会上对"制礼"的重视密切相关。随着以周王室为代表的古典宗族社会的没落，不断上升的地方势力和新出现的精英阶层在东周时期成为社会生活和经济发展的动力，迅速地改变着社会结构和权力关系。这些变化在上层建筑中的集中表现就是对新的礼制系统的缔造，反映为对礼书的大量书写和表现礼仪活动的图像的集中出现。如果说此前的"古礼"属于社会生活的自然运作，是无须以外在文本规定的"体化知识"（embodied knowledge），新出现的礼书和礼仪图像则是对"礼"的外在表述和再现，把"礼"转化为文字写作和视觉表现的对象。

这些文本和图像都力图证明"礼"是历史和文明的核心。战国初期成书的《周礼》制定了一个建立在礼法基础上的理想政府。《礼记》中的若干篇章作于战国中晚期，正是画像铜器兴盛的时代。其作者把中国文明的发展总结为礼的进程，从"虞礼""夏礼""商礼"到"周礼"逐渐完善和光大。"礼"也被描述为治理国家的根基和维系社会的链条，如《礼记·哀公问》的作者宣告说：

> 民之所由生，礼为大。非礼无以节事天地之神也，非礼无以辨君臣上下长幼之位也，非礼无以别男女父子兄弟之亲、昏姻疏数之交也。君子以此之为尊敬。[41]

这段话所代表的观念是："礼"渗透社会生活的各个方面，其内涵也无所不包。"知礼"在不同情境中意味着礼仪和礼节、文明和道德、地位和等级、义务和权利、尊严和诚实、馈赠和尊重、教育和教养、

品位和体面，以及一切合法和正当的秩序和规定。[42]

礼在战国思想和社会生活中的这种关键作用，解释了为什么礼仪图像成为新兴画像铜器的最重要主题。值得注意的是，这些器物中的大部分制作于公元前5世纪至前3世纪间，与《周礼》《仪礼》和《礼记》等礼书形成的年代大致相当，在内容和时代两方面都相互平行。[43] 但是与记载具体礼制规定或仪式过程的礼书不同，铜器上的礼仪图像并不图示具体的礼仪活动，而是把冗长的仪式过程提炼为概括性的图像，由此指代以礼治国的人类文明世界。

与单纯表现礼仪活动的画像铜器不同，琉璃阁铜奁和陕县后川铜匜的设计者希望表现的是更为广大的"世界图像"（world picture）[44]（参见图1.25，1.28）：在人类文明社会之外还存在着一个神秘诱人的空间，那里充满了各种异乎寻常的神人、动物、植物和矿藏，那里的时空逻辑超乎人类的主宰。与天界不同，这个领域仍坐落于大地之上，吸引着勇敢的探险者以及富于想象力的诗人和艺术家去探寻它的究竟。[45]

神山图像与《山海经》

画像铜器所呈现的这个新的世界图景，反映出战国人对充满神灵、异兽、奇迹的未知自然世界发生了浓厚的兴趣。可以想见，这种兴趣也会在当时的文学、绘画、神话、地理等方面的著作和作品中表现出来，其中最重要就是《山海经》和与之相关的《山海图》。

《山海经》现行版本包括《山经》《海内经》《海外经》和《大荒经》。学者一般认为非一人一时所著，而是长久累积的结果，主要部分大约写于战国时期。[46] 此书直到魏晋时代尚有图画相伴——郭璞（276—324）撰写了《山海经图赞》并多次指出这些图画和称作《畏兽图》的另一幅古图有相同内容。[47] 稍后的陶潜（365—427）亦赋诗表达他观看《山海图》时的欣喜之情："泛览《周王传》，流观

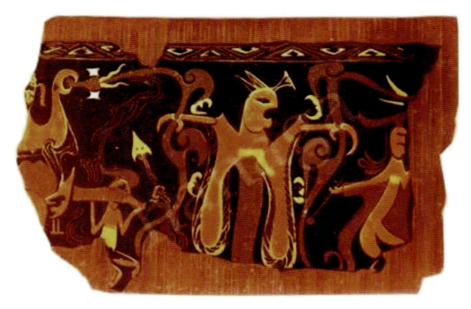

图1.33　战国漆器上的神怪形象

《山海图》。俯仰终宇宙,不乐复何如。"[48]尽管郭、陶二人所见的《山海图》的年代难以确定,但许多后世学者认为《山海图》和《山海经》在东周时期已经并存于世。[49]一些明清作者尝试根据《山海经》文本重新绘图,但基本上是以晚近绘画手法进行想象性重构。[50]直到20世纪,随着考古工作的进展,学者才得以获见真正的东周绘画实物,随之以战国铜器和漆器上的神怪形象为证据推想《山海图》的原貌【图1.33】。这些材料中特别重要的一项是1942年长沙子弹库战国墓出土的楚缯书,上边按方位用彩色绘出各种神灵和树木(参见图1.38)。[51]一些学者使用图像志方法,以《山海经》为文本依据给考古发现的神怪动物形象定名,琉璃阁铜奁就是被如此处理的材料之一。在该墓考古报告于1959年出版发行后不久,韦伯把站在阶梯状山丘左侧的独臂独腿人形【图1.34】指认为《山海经》中描述的"神魍"。其证据出于《山经·西山经》:

图1.34　河南新乡辉县出土刻纹铜奁上的"神魁"图像

又西百二十里，曰刚山，多柒木，多㻁琈之玉。刚水出焉，北流注于渭。是多神䰠，其状人面兽身，一足一手，其音如钦。[52]

淮阴高庄墓所出的众多刻纹铜器进一步支持了这种研究诉求。自1988年该墓材料发表以来，关于其刻纹铜器图像的研究陆续面世，常将这些图像与《山海经》进行联系。[53]与韦伯考证"神魁"图像所用的方法一样，研究者通常将铜器上的某些形象与《山海经》中的记载进行直接对应。如王立仕在《山海经》中找到了高庄铜器上的17个形象的文字根据，甚至将这些线刻画像与《山海图》直接联系起来。[54]但是正如王厚宇指出的，由于可与文本对应的图像仍然数量有限，这种结论尚不具备坚实基础。[55]事实上，《山海经》记录了几百座山、几十个方国和上千种异兽神人，任何一件器物的画像装饰都不可能呈现如此丰富的内容。

尽管如此，将图像和文本进行对照仍是十分有益的，因为这种讨论在考古材料和《山海经》之间建立起联系，证明二者有着一致的内涵与时代背景，甚至可能在内容上有所重合。沿着这个思路推进，我们需要超越把图像和文献进行逐项比对的"初级图像志"层次，进一步去发掘考古美术资料和《山海经》文本之间更深的联系。在这种探究中，我们需要首先关注"山"在图像和文本中的结构性作用，然后是神人、动物、山丘、树木等具体对象的视觉表现方式。

"山"在《山海经》中具有两重意义，既是被记载的自然界客体也是整篇文字的基础性结构因素。学界一致认为《山经》是《山海经》中时代最早的一篇，成书于战国时期。[56]因此这篇文字与刻纹铜器上神山图像的关系特别值得注意。从叙事结构上看，《山经》中的每则文字都以一座特殊的山为起点。以起始处的"南山经之首"为例，文曰：

> 又东三百里，曰堂庭之山，多棪木，多白猿，多水玉，多黄金。
>
> 又东三百八十里，曰猿翼之山，其中多怪兽，水多怪鱼。多白玉，多蝮虫，多怪蛇，不可以上。
>
> 又东三百七十里，曰杻阳之山，其阳多赤金，其阴多白金。有兽焉，其状如马而白首，其文如虎而赤尾，其音如谣，其名曰鹿蜀，佩之宜子孙。怪水出焉，而东流注于宪翼之水。其中多玄龟，其状如龟而鸟首虺尾，其名曰旋龟，其音如判木，佩之不聋，可以为底。
>
> 又东三百里柢山，多水，无草木。有鱼焉，其状如牛，陵居，蛇尾有翼，其羽在魼下，其音如留牛，其名曰鯥，冬死而夏生。食之无肿疾。
>
> 又东四百里，曰亶爰之山，多水，无草木，不可以上。

有兽焉，其状如狸而有髦，其名曰类，自为牝牡，食者不妒。

又东三百里，曰基山。其阳多玉，其阴多怪木。有兽焉，其状如羊，九尾四耳，其目在背，其名曰猼訑，佩之不畏。有鸟焉，其状如鸡而三首、六目、六足、三翼，其名曰鹠鶓，食之无卧。

又东三百里，曰青丘之山。其阳多玉，其阴多青䨼。有兽焉，其状如狐而九尾，其音如婴儿，能食人，食者不蛊。有鸟焉，其状如鸠，其音如呵，名曰灌灌，佩之不惑。英水出焉，南流注于即翼之泽。其中多赤鱬，其状如鱼而人面，其音如鸳鸯，食之不疥。

如此构造出的文本是以许多单独的山组成的一个网络结构，以山与山之间的旅行距离标志出网络内部的空间关系。在这个层面上，山所提供的是一系列"场所"（sites）或"地标"（place markers），叙述者得以随之列出每地的特殊禽兽、神怪、树木和有关神话传说。当我们把目光转向刻纹铜器上描绘的神秘自然界时，我们发现它的视觉表现有着同样的结构特点：多个神山形象被有规律地安置在图画空间中，每座山的形态非常接近，但山腹中的神灵和周围的禽兽则各有特点（参见图 1.10）。同样和《山海经》文本类似，刻纹铜器上的神山并无主次之别，而是通过并列的方式提供了移动中的多元中心，围绕着它们形成由神怪、禽兽、树木组成的第二级构图单元。每个单元以"偶像式"（iconic）的正面神怪为中心，围绕以各种鸟兽。例如高庄出土的一块铜匜残片上（参见图 1.7），上下两层画面中现出三座神山，上方神山的左边有一个头带四蛇、手执双蛇的神人，一对虎豹在两边胁侍，四周围绕以小鸟【图 1.35a】。同一神山的右方又有一个正面双身怪兽，头生三角、耳挂双蛇，上方是一条蜿蜒游龙，脚下是相背游走的双蛇，共同构成以正面怪兽为中心的图像组合【图 1.35b】。残片下层中神山的旁边有一个鸟头人身怪物，肩上扛

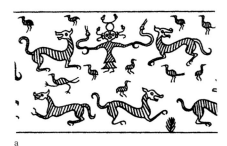
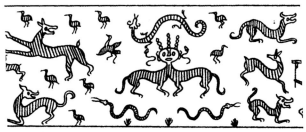
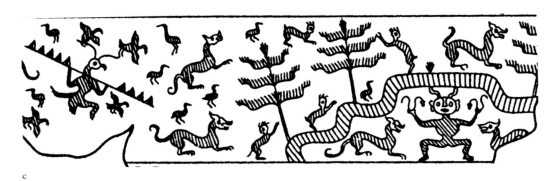

图1.35　江苏省淮阴高庄战国墓出土刻纹铜匜残片上的分组图像

着九齿横木奔向神山，附近的禽兽也都面朝神山，其一致的方向指示出与神山的隶属关系【图 1.35c】。

《山海经》记述的是与人类社会平行存在的一个神奇山野世界，那里无人居住，也不受王朝更迭和社会变化的影响。写作时间最早的《山经》没有提到海洋，所描写的是内陆地区，以山的走向把大地划分为五方。其中《中山经》的记述最为详细，学者从中考证出许多实际地点，证明所指涉的地理范围大致为当时的中土【图 1.36】。美国学者石听泉（Richard Strassberg）认为《山海经》全书包含两种不同的世界观念：《山经》"呈现了一个有边界的已知地域，由按照南、西、北、东、中顺序排列的五组山脉组成【图 1.37a】"；[57] 其他诸经所描写的地域则朝向南、西、北、东四方，呈现出一种无穷尽

第一章　山野的呼唤：神山的世界　55

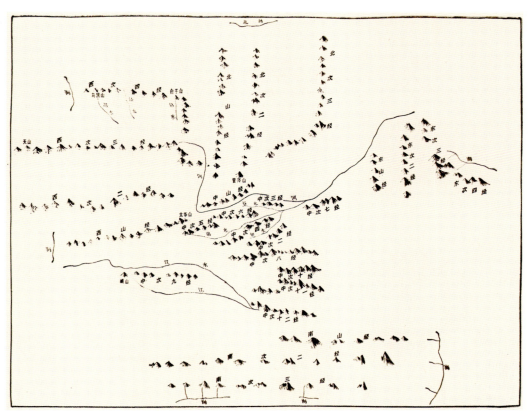

图1.36　学者估计的《山经》包括的地理范围和山脉分布（王成组《中国地理学史》，第1卷，北京：商务印书馆，图2）

图1.37 《山海经》地理结构示意图　a.《山经》　b.《海内经》　c.《海外经》和《大荒经》。出自 Richard E. Strassberg, *A Chinese Bestiary: Strange Creatures from the Guideways through Mountains and Seas*, figs, 9, 12, 13.

的开放性世界观念【图 1.37b，c】。[58] 前一观念中的山野和人类社会不构成边缘和中心的关系，而是相互渗透甚至彼此重叠；山野之所以被想象为"神山"是因为它超出了人类活动的范围和社会进程的影响，具有独立的时间性和空间性。而在第二种世界观念中，"野"或"荒"的概念由距离和边界定义，指的是文明之外的遥远国度或神话领域。

再次观察琉璃阁铜奁和后川铜匜上线刻的场景（参见图1.25，1.28），我们不难发现其二元构图的基础正是石听泉总结的第一种世界观念。如上文所分析的，这个构图将人类社会和山野自然平行处理。这两个异质（heterogeneous）的领域毗邻共存并互相连通，在琉璃阁铜奁上以象征性的门阙连接。在后川铜匜上，分隔这两个世界的高树同样暗含着它们之间的分隔不是硬性和绝对的，而是可以被随时穿越。实际上，《山经》中记载的许多山，如太室和少室，其地理位置均与当时的都邑中心相去不远，人们完全可以去到这些山上或山边狩猎或采集。但高山中的世界仍然是陌生而神秘的，超越人类的主宰，同时不断唤起人们的敬畏和想象。我们因此可以理解为什么在刻纹铜器上，文明和荒野被描绘得既如此贴近又如此遥远，既对立又相依，既隔绝又相互渗透。

《山经》围绕每座山描述了各种神人、异兽、动物、植物、矿物，其中对神人和异兽的描述最为细致，使得一些西方研究者将此书称为中国最早的"bestiary"——古代欧洲人对真实和想象动物以及所含意义的记述和描写。[59] 薇拉·多罗费耶娃-李奇曼（Vera Dorofeeva-Lichtmann）进一步指出《山海经》中对神人和异兽的描述具有"类图画"（picture-like）的突出性质，通过强调神人和异兽的体质特点使读者似乎"能够看到"它们。[60]《山经》里的任何段落都可以说明这个特性，此处是围绕三座神山描写的神怪动物：

又东百三十里，曰光山，其上多碧，其下多木。神计

蒙处之，其状人身而龙首，恒游于漳渊，出入必有飘风暴雨。[61]

又东北二百里，曰剡山，多金玉。有兽焉，其状如彘而人面，黄身而赤尾，其名曰合窳，其音如婴儿。是兽也，食人，亦食虫蛇，见则天下大水。[62]

又东一百五十里，曰夫夫之山，其上多黄金，其下多青雄黄，其木多桑楮，其草多竹、鸡鼓。神于儿居之，其状人身而身操两蛇，常游于江渊，出入有光。[63]

我们在刻纹铜器上的神山世界中看到同样倾向：虽然艺术家以概念性和重复性的方式描绘山和树，但他们特别强调异兽和神人的特殊体貌特征，包括不同形状的角、人兽结合的不同方式，以及不同的"戴蛇"、"珥蛇"、"操蛇"样式。异兽和神人的这些特点以及它们不寻常的尺寸，指示出它们在神山世界等级秩序中的中心位置。与此有关的另一个规律是山腹中的异兽和神人大多结合了人面和兽身，而且被描绘为面向画外的"偶像式"正面形像（参见图1.10，1.35）。很可能这些形象表现的是《山经》中记载的不同神山的主神。

日本学者松田稔曾提出《山海经》的文本是把已存在的某种图画进行"文字化"的结果。[64]这个观点从神人怪兽的"类图画"描写方式得到进一步的支持，也可以说明为何每一部经都以"五藏"、"四方"、"内外"这些空间概念作为基础结构。虽然我们目前还无法断定它们所根据的是何图画，但是长沙楚缯书和高庄算形器提供了可供参考的空间性表现。根据李零对前者的研究，缯书上三篇文字中的"丙篇"结合了十二月神灵和象征四季树木的图像，按照不同方位绘写在缯书的四边和四角【图1.38】。图像和文字的布局因此都是空间性的，对它们的阅读和观看需要随着空间的转换"转着圈

图1.38　长沙子弹库战国墓出土楚缯书，商承祚摹

读"。[65]以往对于若干古代"空间文献"的研究也说明这是战国时期相当流行的一种图籍形式【图1.39】。[66]高庄算形器是迄今发现刻纹内容最丰富的战国铜器，不同方向的上百个神人、禽兽、山峦、树木形象被组合进器表上的四个同心圆环状区域中，观看这些图像也必须根据这个空间结构"转着圈读"（参见图1.5）。[67]同样值得注意的是，在这个大型构图中，每个图像都出现在特定区域中，它们与中心的距离决定了其在神奇自然界中的位置。如核心区域中的神山以及山腹中的人面兽身神灵的位置接近构图的"零点"，而靠近边缘的神山和山腹中的交尾蛇则属于远离中心的边缘地带。这种以"距离"规划空间的逻辑也与《山海经》隐含的地理概念接近。

图1.39　郭沫若复原的《管子·玄宫》篇

这个神山图像所表现的是什么？这里我希望引进"mentality"这个概念，英中字典一般把这个词翻译成"心态"、"心理"或"思想方式"，都不是很准确；《牛津高阶字典》将其定义为"个人或群体的特殊观点和思维方式"，比较接近其内涵。[68] 已故中国古史学者吉德玮（David Keightley）曾在分析中国史前艺术时使用了这个概念，用以解释龙山和仰韶这两个新石器时代陶器系统的各自特点。[69] 在他看来，与其把这些特点解释为两种对立的陶器艺术风格，不如将其考虑为制造和使用这些器物的人群所具有的不同思维和感知方式。我之所以在此处提出这个概念，是因为在我看来，战国中期出现的神秘山野图像不仅见证了一种新的图像类型和艺术风格，更重要的是透露出一种新型的思维。它所表现的不只是当时存在的某种文本，更重要的是见证了人对于世界的一种新的观念。这种思维观念突破了不语"怪力乱神"的儒家教谕，也无意于建构大一统的政治版图。它以神秘和未知的自然界为主题，导致文学和艺术中新主题和新领域的建立。

我们可以把《山海经》《山海图》以及考古美术中的神山图像都看作这个新型思维的体现，其共同显示的是中国人不断增长的对外界世界的兴趣。这种兴趣与以礼乐和人伦为中心的传统思维既对立又相辅相成，二者之综合代表了更加宽广的视野和思想维度，从"自给自足"的人类社会扩大到未知的外界。人类思想史上对神秘外界的想象从来不是孤立的，因为这种想象总是暗含着文明的存在和扩张。这种辩证关系为理解战国时期的"双向"知识生产提供了一个重要逻辑。这种知识生产反映在许多方面——就如上文讨论的，也就是在《山海经》《山海图》和神山图像出现的同时，大量的礼书也被同时编纂，众多表现礼仪活动的图像被生产，从基础上改变了青铜艺术的性质。在宏观意义上，我们可以把这两大批文本和图像的创造——一批聚焦于礼制和人们的社会关系，一批聚焦于超出人类社会的神秘山野——看作相互关联的文化现象。神秘山林和

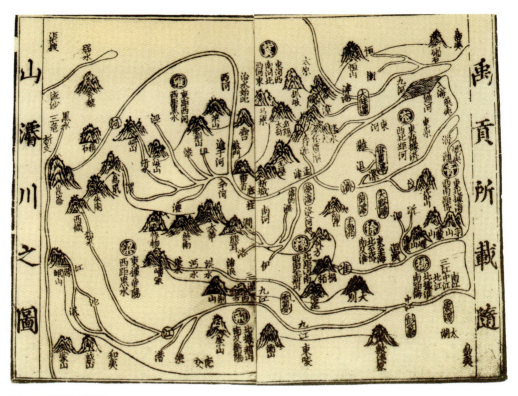

图1.40 《禹贡山川图》

礼仪文明的这种相辅相成、互为前提的关系在琉璃阁铜匜上得到最概括的视觉表现。如果使用人类学家列维·斯特劳斯（Claude Lévi-Strauss）的"生"与"熟"的概念去思考这个二元性图像，我们可以认为它结合了自然和文明，神话世界和人类社会，将二者综合入一个新的世界图像中去思考和表现。

神山图像、《山海经》与《禹贡》的关系构成了战国时期出现的新型世界图像中的另一种二元关系。[70]《禹贡》与《山经》的出现时期相近，所描述的直接对象也都是地理和方物。从地理范围看，历史地理专家谭其骧认为《山经》的涵盖地区大约东至黄海和东海，南至南海，北至蒙古高原南部和东胡部分地区，西边包括青海湖一带及河西走廊（参见图1.36）。[71]《禹贡》涵盖的区域大致相同，但

体现出对"自然"的全然不同观念【图1.40】。如果说《山经》描写的是处于人类文明之外的山野自然,《禹贡》则以山脉和河流为地标勾画出由"九州"构成的理想国家版图,在这个统一的政治框架中描述各州的疆域、土壤、物产和贡赋。

《禹贡》起始处便把这个井井有条的地理系统归功于大禹的治理——"禹别九州,随山濬川,任土作贡";结尾处又再次强调国家的一统出于圣王对自然的转化——"九州攸同,四隩既宅,九山刊旅,九川涤源,九泽既陂,四海会同"。许多学者认为《禹贡》描绘的蓝图是某些战国政治思想家为即将出现的统一国家所提出的理想方案。由此我们可以看到《禹贡》和《山经》的重要异同:从"同"的角度看,二书都产生于思想活跃的战国时期,也都围绕着宏大的地理观念发展出对整个中国的想象景观;从"异"的角度看,《禹贡》宣扬的是人类对自然的征服和治理,将山川河流都纳入人类政治文化的结构之内,各地的自然特产,包括美石和奇异鸟羽之类,也因此都被转化为地方向中央朝廷表示臣服的贡物。《山经》则与此相对,竭力渲染山野的独立性和神秘性,以加强人们对这一未知领域的好奇心和对其探索的欲望。在这个双向知识生产中,神山图像属于后者。

进入山野

神山图像同时隐含了另一种想象——即进入这个陌生世界进行远游、狩猎和探险的欲望,此时也成为文学和艺术创作的一个新的主题。《山海经》中以"距离"构成的地理结构已经隐含了旅行者的存在;上面在讨论琉璃阁铜奁画像的时候,我们注意到停放在门阙内的一辆四轮大车,象征着自然世界和文明世界之间的连接(参见图1.24)。在其他线刻图像中,这种大车出现在神秘的山野中,奔驰于禽兽、神灵和山林之间,生动地表现了文明对自然的突破。

图1.41　江苏淮阴高庄战国墓出土2号刻纹青铜算形器（1:114-2）线描图

　　马车出行图像不见于高庄墓出土的1号算形器（参见图1.5），但修复后的2号算形器显示出两辆车，相对出现于外部环形区域的中部【图1.41】。两车均为四轮，各由两匹马牵引，驭者站在车上驾驶。一辆车的后部站着一个射虎的猎手，车尾的长长绶带向后飘扬，其与地面平行的形态显示出马车正在高速行驶。另一辆车的左右两侧绘出两座阶梯状山丘，显示该车正行驶于神山领域之中。这驾车上既没有弓箭手也没有飘带，功能显然与前一车有别。

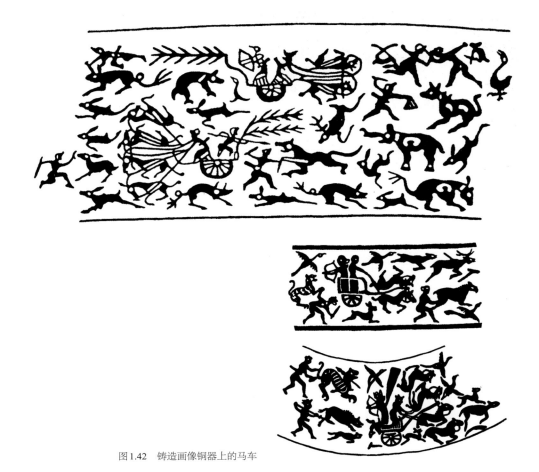

图1.42　铸造画像铜器上的马车

我们可以从四个角度去观察和分析战国刻纹铜器上不断出现的这类车马图像，分别为（1）马车的结构和装饰，（2）画像的风格，（3）与马车相关的人的活动，以及（4）车马形象的整体图像语境。从车的结构开始观察，最值得注意之处是刻纹铜器上描绘的绝大多数马车都有四轮，而铸造的画像铜器上的马车都是两轮【图1.42】。[72] 前一类图像令人费解，因为学者一致认为中国古人并不使用四轮马车，考古发现的先秦车辆也都是两轮的，为这个共识提供了实物证明。那么为什么刻纹铜器图像描绘一种本土不存在的交通工具呢？

图1.43 古代的两河流域的四轮马车。"乌尔王军旗"盒子图像,约公元前2500年,大英博物馆藏

图1.44 罗马帝国时代的四轮马车

一个可能的解释是,这些四轮车表现的是想象中的车乘,正如围绕它们的神山环境也是想象的产物。但是这种想象也不完全是空穴来风:根据考古发现以及图像和文献记录,我们知道四轮马车在漫长的时间里应用于古代两河流域直至罗马帝国时代【图1.43,1.44】。[73] 很可能东周时期的中国人通过当时日渐频繁的东西交流了解到有关这种车的信息,随后将之吸收入幻想的神秘自然世界里,以其陌生感凸显神山场景的奇特。

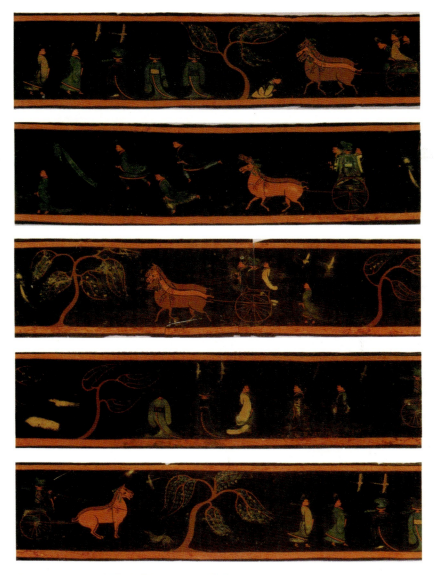

图1.45　湖北包山2号墓出土画像漆盒上的车马图

此外值得注意的另一点是，这些图像中的拉车双马均以一种概念化的古拙方式表现，以侧面形象对称地"平躺"在车轴两边。[74] 许多考古发现实物证明，战国时代的艺术家已经发展出远为成熟的绘画方法，能够相当自如地根据实际生活中的视觉感观表现在三维空间中行动的重叠车马【图1.45】。线刻铜器上之所以采用这种不自然的古拙绘画方式，似乎也是意在造成与现实的隔离，而非对真实场景的再现。

图1.46　上海博物馆收藏刻纹战国铜杯外壁图像

下一步需要注意的是与马车相关的人物活动。铸造的画像铜器上描绘的两轮车一般出现在狩猎场景中，上面站着引弓执戈、与野兽搏斗的武士（参见图1.42）。虽然类似的图像有时也可以在刻纹铜器上看到，如刚刚提到的高庄2号筲形器和河北中山8101号墓出的刻纹铜鉴残片，[75]但刻纹铜器上的马车图像大多表现贵族出行。上海博物馆收藏的一件椭圆杯提供了这类图像的早期实例——其画像的虚线轮廓指示出相对较早的创作时间。铜杯外壁上的图像包含以建筑为中心的祭祀场景和以两驾马车为中心的山野景象，车上的人未持武器也无意攻击环绕车乘的动物【图1.46】。山西长治分水岭84号墓出土铜鉴上的图像表现同一内容，但刻绘得更加细致【图1.47】。整幅画面同样包括野兽环绕的两驾马车和室内的祭祀场景，前者华丽巨大、配有舟状的车厢和向后飞扬的华丽绶带。身份高贵的驭者

图1.47　山西长治分水岭84号墓出土战国刻纹铜鉴画像

头戴高冠、身着深衣,身后的较小人物为他撑起伞盖。虽然第二辆车的后面有两个人在擒捕麋鹿,但除此之外,车队所穿越的是一个宁静祥和的自然环境。类似的图像也出现在山东长岛王沟2号墓中发现的两件鎏金刻纹铜鉴上【图1.48】。[76]

图1.48 山东长岛王沟2号墓出土战国鎏金刻纹铜鉴残片图像

至于车马出行的整体图像语境,我们已经看到它们在刻纹铜器上往往与室内祭祀场景并置,自然地造成二者之间的连续感。一些器物并有意强调这两个场景之间的连续性,甚至似乎把车马出行表现为离开或到达祭祀场所的连贯事件。例如在分水岭铜鉴上,两辆

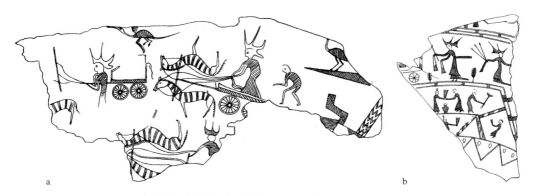

图1.49　故宫博物院收藏的战国刻纹铜器残片图像

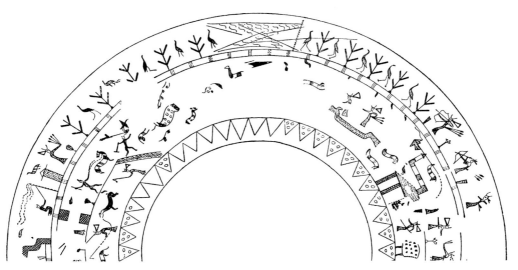

图1.50　河南辉县赵固1号墓出土战国刻纹铜鉴残片图像

马车正穿过山林，奔向正在举行祭祀活动的一系列重屋建筑（参见图1.47）。在故宫博物院收藏的一组刻纹铜器残片上，一个残片上的图像显示数驾四轮马车正在驶离右方的建筑【图1.49a】；另一残片上表现的则是身穿深衣、头戴鹿角冠的礼仪人员紧随着另一车驾【图1.49b】。在河南辉县赵固1号墓出土刻纹铜鉴残片上的车马图像中，两个戴着华丽冠饰的高大人物站在车厢上【图1.50】。之前的研究误

将二人手中的物件认定为箭,但通过比照故宫收藏的刻纹铜器残片(参见图 1.49b),我们知道这应该是一种特殊的礼仪用具。对本章讨论更为重要的是,这只鉴上的马车正驶离一座形制特殊的建筑,其顶部伸出一个末端为三角形的管状结构。这个独特细节使我们联想到琉璃阁铜奁上的建筑图像,顶部也有类似的三角形(参见图 1.25)。两处建筑的相似应非偶然:上文将琉璃阁铜奁上的建筑解释为山野和文明之间的分隔和过渡,赵固铜鉴上的建筑也可能具有类似意义。

与这些结合了室内和室外活动的画像有所不同,高庄 2 号算形器首次显示出两驾四轮马车正飞驰在漫无边际的神秘山野之中,四周围绕着众多的精怪和野兽(参见图 1.41)。同墓出土的一件刻纹铜匜残片描绘了类似的景观,但将车舆表现为龙形【图 1.51】,使人不禁想起长沙子弹库战国墓出土的帛画,描绘一位贵族男子驾驭着一条巨龙或龙舟出游【图 1.52】。这些形象进而使我们想到战国文学中的一种新兴文学叙事和一些著名的"远游者",其中一位便是《穆天子传》的主角周穆王。在为该文撰写的序中,荀勖(?—289)引用《左传》中的一段话说:"穆王欲肆其心,周行于天下,将皆使有车

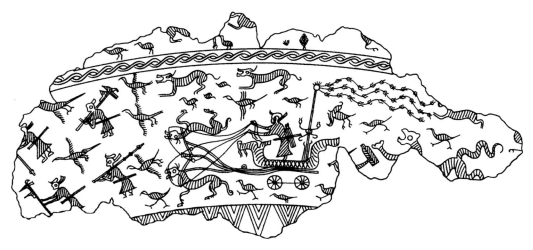

图1.51　江苏淮阴高庄战国墓出土刻纹铜器残片图像

第一章 山野的呼唤：神山的世界 73

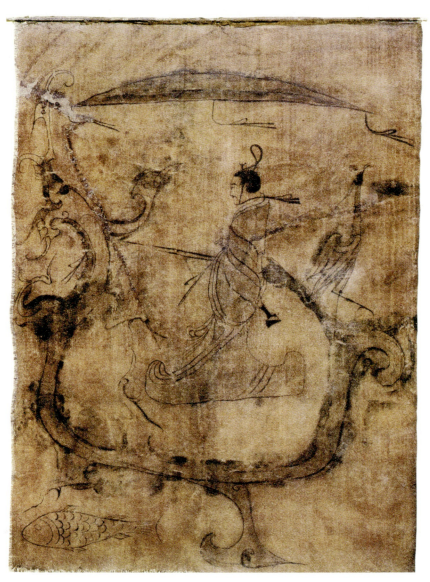

图1.52 长沙子弹库战国楚墓出土的《人物御龙》帛画

辙马迹焉。"[77] 这篇奇文描述穆王得到八匹神骏之后，由造父御车，伯夭向导，周行九万里以观四荒。他的各次巡游指向东西南北不同方向，到达之处包括阳纡之山、燕山、黎丘、昆仑之丘、黄室之丘、女娥之丘等山丘，旅途中穿插以狩猎活动并与诸多神人不断相聚。我们不难发现文章的空间结构和地理因素与《山海经》及高庄铜算形器画像之间的相通之处。

战国时期的另一位著名远游者是屈原（前340—前278），在其诗作中不断描写前往山野和神灵世界的幻想旅行。特别是他的长诗《离骚》描述了诗人的一次次远游，从南方的苍梧出发跨流沙、溯赤水、翻不周、至西海，最后得以登临昆仑三山——即县圃、凉风和樊桐：

> 驷玉虬以桀鹥兮，溘埃风余上征。
> 朝发轫于苍梧兮，夕余至乎县圃。
> 欲少留此灵琐兮，日忽忽其将暮。
> 吾令羲和弭节兮，望崦嵫而勿迫。
> 路曼曼其修远兮，吾将上下而求索。[78]

《穆天子传》《离骚》和《山经》这些战国时代的文本因此都描述或隐含了进入奇幻领域的想象之旅。在视觉艺术的领域中，高庄2号算形器提供了最接近这种叙事的图像描写（参见图1.41）：我们在这里看到的不再是静态的、以二元方式呈现的山野与文明的对比，而是一个前往未知世界的幻想旅程。战国艺术中的这一突破预示着自然图像在汉代的进一步发展——这个未知的领域将变得更加诱人，成为仙人居住、使人长生不老的福地。

第二章
世外风景：
仙山的诱惑

上章结尾处谈到昆仑山在战国文献中频繁出现，明显已成为时人心目中的一座极为显赫的神山，甚至被赋予"帝之下都"的特殊位置。《山经·西次山经》中说："（槐江之山）西南四百里，曰昆仑之丘，是实惟帝之下都，神陆吾司之。其神状虎身而九尾，人面而虎爪。是神也，司天之九部及帝之囿时。"[1]《穆天子传》和《离骚》则把昆仑作为漫长旅途的终点。周穆王西行越过雁门山、舍于漆泽、猎于渗泽，到达黄河之滨后继续往西至阳纡，在燕然山祭河神后溯至黄河源头的小积石山，最后"升于昆仑之丘，以观黄帝之宫，而封丰隆之葬，以昭后世"。屈原想象自己数次前往昆仑，其中一次乘车从东方的苍梧出发，沿着太阳的轨迹西行，直至昆仑山的悬圃。

但同等重要的是，这些有关昆仑的战国时期文字也都还没有透露出明确的"求仙"或"成仙"意味——即凡人在到达此山便可进入长生不死境界，也还没有把进入这个境界作为幻想中昆仑之行的目的。屈原到达昆仑之巅后并没有实现他追求的目标，而是"忽反顾以流涕兮，哀高丘之无女"。周穆王去到昆仑后继续西行去会见西王母，二人在瑶池饮酒酬答但最后仍须分别。穆王告诉西王母说他必须回返都城以尽人世君主的义务——"予归东土，和治诸夏"；西王母则在回应中把自己所居之处形容为"虎豹为群，于鹊与处"的山野，把穆王称为凡间的"世民"。最后穆王也确实是"还归于周"，到祖庙中"以告行反"。[2]

"求仙"和"成仙"的概念之所以不见于这几篇文字，是因为虽然"仙"的概念在战国已经出现，但当时流行的主要成仙方式还是养生、辟谷、导引、行气等身体修炼【图2.1】，《庄子》把成仙的境界描述为"不食五谷，吸风饮露，乘云气，御飞龙，而游乎四海之外"。[3]有关"仙山"或"仙岛"的说法虽然已经出现但主要流行于燕、齐沿海一带，那里的方士开始鼓吹凡人只要能够登上渤海中的蓬莱三岛便可长生不老【图2.2】。[4]这个说法指示出成仙的一个新途径：有志于长生不死者无须进行艰苦的辟谷或修炼，只要

图2.1　湖南长沙马王堆3号汉墓出土西汉早期《导引图》摹本，公元前2世纪前期

找到并踏上这类神秘仙岛或仙山就可立地成仙。可以想见，对于权势显赫、富于钱财但缺乏修炼意志和耐性的君王们来说，这个途径有着特别大的吸引力。根据汉人记载，从战国中期的齐威王、齐宣王和燕昭王直到富有天下的秦始皇都为此说所动，派人前往搜寻蓬莱的所在。[5]

"入山成仙"的概念随即在汉代得到普及，不但继续吸引了汉武帝这样雄才大略的君主而且深入一般人的心理，在社会上广泛流传。西汉初年的思想家和政治家陆贾（约前228—前140）在其《新语》中批评当时一些人"不能怀仁行义"，反而竭尽全力"苦身劳形，入深山，求神仙，弃二亲，捐骨肉，绝五谷，废诗书，背天地之宝，求不死之道"。[6]从反面说明了入山求仙已经开始成为一种风尚。"仙"和"山"的关系也逐渐被固定化，最后成为对求仙和成仙的正统解释。如刘熙在《释名》中说："仙，迁也。迁入山也，故其制字人旁作山也。"[7]许慎并提供了"仙"字的一个新写法，在《说文解字》里解释道："仚，人在山上。从人从山"【图2.3】。[8]前者着眼于入山求仙的行动，后者强调成仙后在山中的状态。虽然两书均为东汉人所著，但大量视觉和文献资料都说明"山"与"仙"的这种联系在西汉初年已开始形成，在之后的近四百年中成为人们想象

图2.3 许慎《说文解字》中的"仙"字

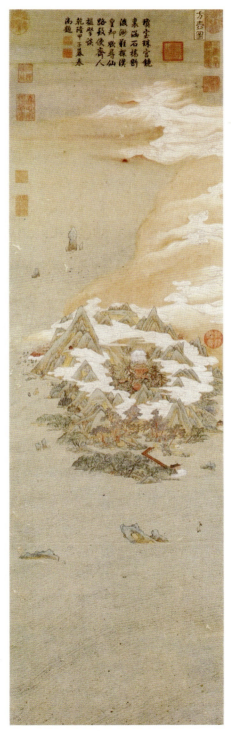

图2.2 文伯仁《蓬莱方壶图》,明代,台北故宫博物院藏

和表现自然界的一个主要动力。

本章围绕着三组考古美术材料展开：第一组显示由"神山"到"仙山"的过渡和发展；第二组见证了汉代人为塑造仙山形象进行的各种尝试，创造出不同种类和样式的"世外风景"；第三组显示自然景观在汉代艺术中的进一步分化，出现了描绘世间山川的画面。这类形象与表现世外仙山的图像共存，引出山水艺术中的新线索和逻辑。

从神山到仙山

上章讨论的一个重要案例是琉璃阁1号墓出土的战国中期铜奁，上面刻画了以神山为中心的神怪和禽兽（参见图1.24）。早年出版的考古报告延续宋代人说法称这种筒形铜器为"奁"，以目前的理解来说应该被称为"樽"，是战国时代开始流行的一种盛酒器具，也可以用来盛放食品。[9]这种器具在西汉变得非常流行，同时仍旧延续东周传统，在其装饰中展示神山图像和山中的动物和神怪。一组有明确纪年的例证是1962年在山西右玉发现的一对形制相同的铜樽，口沿下均刻有"中陵胡傅铜温酒樽，重二十四斤，河平三年造二"的铭文【图2.4a】。"河平"是西汉成帝刘骜的年号，"河平三年"为公元前26年，"铜温酒樽"一语敲定了这种器物的用途和名称。[10]

对本节的讨论来说，这两只樽最值得注意的方面，是其筒形外壁上展示的双层山野图景。之所以说描绘的是"山野"，是因为每层上下两边都有山峰凸起，为一系列真实和想象的禽兽提供了峡谷般的连续界框。这些禽兽既包括相当写实的虎豹、猿猴和鸿雁，也包括神异的蛟龙、九尾狐和飞鼠【图2.4b】。后者或从山岩中蜿蜒而出，或展示奇特的多叉尾部和肩上双翼。这对铜器从两个方面延续了琉璃阁铜奁（或樽）的传统，一是器物的形制和用途，二是山岳和动物组成的神山图像。近年的考古发现提供了更早时代的带有类似装饰的器

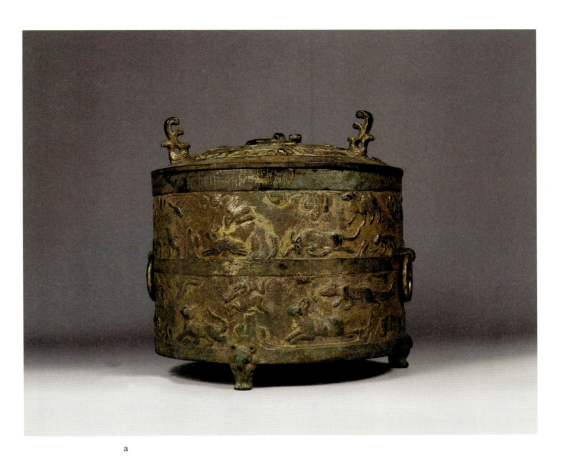

a

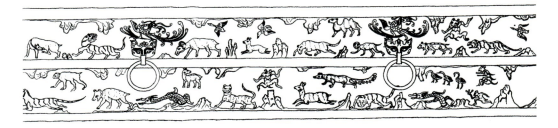

b

图 2.4　山西右玉出土河平三年神山画像温酒铜樽，西汉晚期

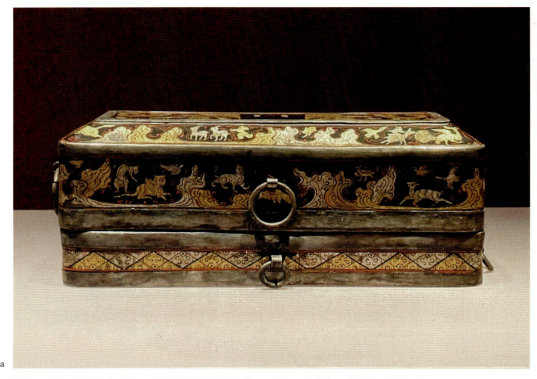

图2.5　西汉后期的神山画像　a.海昏侯刘贺墓出土漆盒　b.江苏邗江姚庄101号墓出土漆奁画像（上两层为器盖图像，下两层为器身画像）。

物，弥补了这一艺术传统自战国至西汉末年之间的缺环。其中一件是海昏侯刘贺（约前91—前59）墓出土的漆盒，使用金银片在漆质平面上镶嵌出繁复绚丽的画像和图案【图2.5a】。[11]虽然其用材较右玉铜樽奢华，但盒盖侧面和顶部边缘的神山和动物画像与右玉铜樽上的装饰非常相似。另一个例子是江苏邗江姚庄101号西汉晚期墓出土的一件漆奁（M101:213），在器身和器盖上铺满了连贯的山峦和各类禽兽【图2.5b】。[12]这些发现都说明出现于战国时代的神山图像在西汉并没有消失，而是在不同社会阶层中持续流行。

第二章 世外风景：仙山的诱惑 83

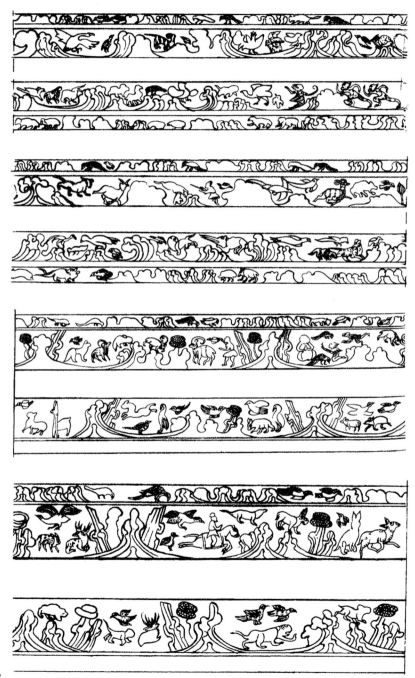

b

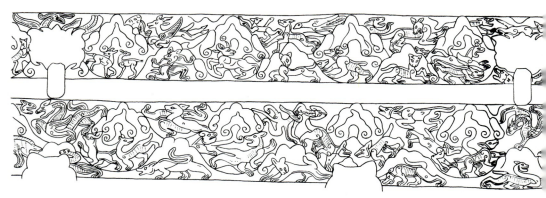

图2.6　汉代神山画像铜樽，弗利尔美术馆藏

　　但传统的延续并非是一成不变的重复。从艺术表现上看，汉代的神山图像显示出与其东周原型的若干重要区别，其中之一便是对山岳的描绘方式。上章提出战国的刻纹神山图像承袭了以往铜器装饰中的"山纹"样式，出现为不相连贯的重复性母题（参见1.6，1.7）。右玉樽、海昏侯漆盒和姚庄漆奁上的山岳摆脱了这种孤立性和

图2.7　甘肃平凉出土山纹盖神山图像铜樽，西汉中后期，甘肃省博物馆藏

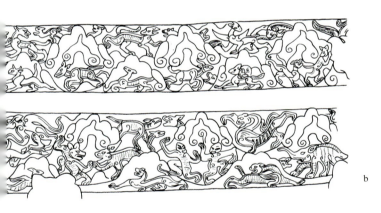

b

重复性，以形态各异的山峰构成横向延伸的蜿蜒山峦。一些汉代铜樽以数层山峦相互叠压，构成更具扩展性的空间景观【图2.6】。[13] 但其中的动物和怪兽仍以独立山峰为框架，如同出现于山腹之中，明显脱胎于战国神山图像（参见图1.10）。有些铜樽的器盖进而被塑造为向上堆起的层层山峦，把整个器物转化为三维的神山境界【图2.7】。

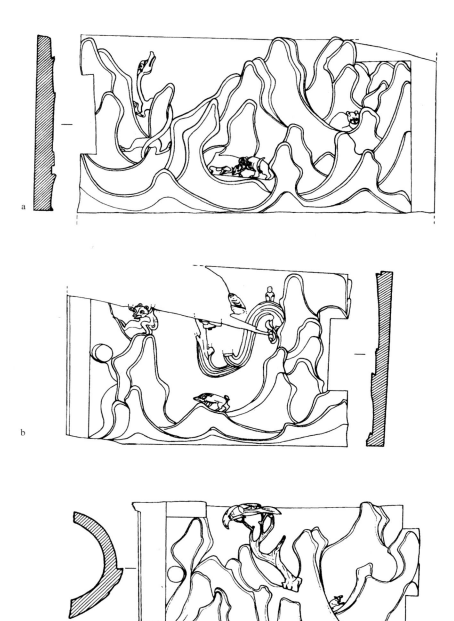

图2.8 江苏扬州刘毋智墓出土西汉早期木雕（a，b）和竹雕（c）

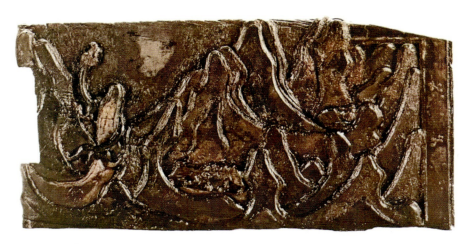

图2.9　江苏扬州刘毋智墓出土西汉早期木雕（M1C:78）

　　其他材质的汉代器物也使用了这类源自东周的山野图像，但由于不易保存而鲜为人知。一组难得的考古证据来自江苏扬州的刘毋智墓，包括了属于同一器物的两件木雕和一件竹雕组件【图2.8a-c】。[14]该墓的时代在公元前2世纪上叶。[15]根据发掘报告提供的信息，两件木雕组件（M1C:78、103）均为长方形，长度分别为20.6厘米和16.6厘米。一件"用分层浮雕的技法雕刻出错落重叠的山峦、盘绕山峰的昂首四爪螭龙、抵角相斗的两头瑞兽"【图2.8a，2.9】；另一件"分层浮雕出重叠的山峦、跨越山峰的黑熊、山谷间奔跑的野猪，以及蹲坐于高高虬干上的人物"【图2.8b】。与之相配的竹雕构件则"在外弧壁上浮雕重叠的山峦、峭立的松柏、出没于山谷间的野兽"【图2.8c】。这些装饰图像的内容和形式明显属于神山的图像系统。

§

以上例证说明神山图像传统在汉代仍然持续和发展。虽然山的形态变得更为生动复杂，画面也更加富于动感，但基本构图原理仍持续战国传统，以复数山丘构成自然环境并在其中呈现真实和幻想的动物。但是艺术的发展不是单线和排他的，已存的图像传统在其继续发展的过程中，也会吸收其他视觉因素而产生新的传统，与持续存在的原有传统构成平行而互动的多条线路。这正是我们从考古美术证据中看到的神山图像在汉代的际遇：一方面，这类图像的持续存在和发展说明神山的幻想领域仍然吸引着人们的注意力，也仍然刺激着艺术家的创造力；另一方面，一些新的趋势也从这个传统中生发出来，导致新图像传统的出现。其中有两个新趋势对描绘想象自然界发生了最重要的作用，一是仙人出现于神山环境中并逐渐占据了视觉焦点；二是独立的仙山取代了重复性的复数神山，以其单数的偶像式存在同样占据了视觉焦点。这两个趋势都隐含着神山向仙山的过渡，从"仙"与"山"两个方面出发，缔造出新式的仙山图像。

让我们首先考察第一个趋势，即仙人进入神山环境并将其转化为仙境的过程。两批汉代早中期的例子帮助我们理解这个过程中的两个阶段。第一批例子包括一面人物画像铜镜和一组博山炉。铜镜发现于徐州簸箕山宛朐侯刘埶墓中，由于刘埶生活在公元前2世纪而可被定为西汉前期作品【图2.10a】。[16] 此人为汉高祖刘邦之侄、西汉第一代楚王刘交之子。鉴于刘交在汉初的显赫地位和影响力，汉景帝于公元前156年即位后马上封刘埶为宛朐侯。[17] 但这位"官二代"不久就参与了称为"七国之乱"的诸侯叛乱，失败后被杀或被除籍。铜镜背部的中心是一个由四条虺龙环绕的龙首龟钮，周围的画像被四座山岳划分为四个等分单元。每座山由类似灵芝的植物母题组成，以顶天立地的姿态切断了环带形的画面【图2.10b】。一座

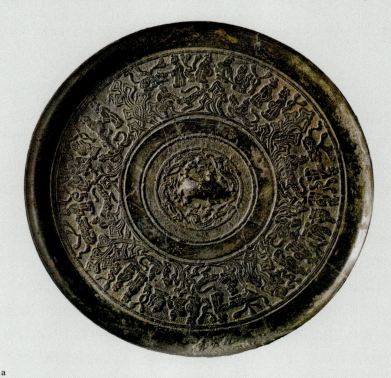

a

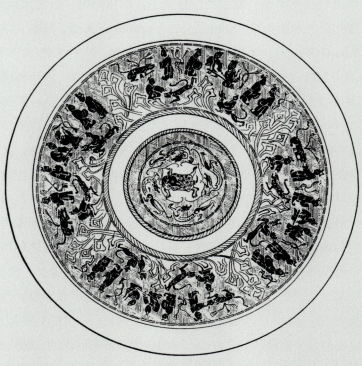

b

图 2.10 江苏徐州簸箕山宛朐侯刘埶墓出土人物画像铜镜,西汉前期

较为低矮的山坐落在每个构图单元的中心，由三个波浪形山峰构成，上方和两边现出多个人物和动物形象。三个男子出现在山上方的两树之间，构成弹琴和听琴的场面（参见图 3.26）。右方是一个骑兽人物，似乎刚刚到达山脚之下。他的上面是相对站立的二人，均戴冠束带，神态恭谨，似在对话。与之相对的山左方也有上下两个图像，表现的都是人兽和谐共处的场景。上方的人似乎正在给匍匐于地的老虎喂食，下面的人则伸手抚摸跳跃而至的花豹。

类似形象也出现在塑造为神山形状的博山炉上。本章后面将专文讨论这种器物，此处引起我们注意的是其与刘执画像镜的相似之处，都表现了山间的人物、弹琴或抚瑟的乐师，特别是人与动物和谐相处的种种场面（【图 2.11】，参见图 3.31）。美术史家柳扬仔细研究了 5 件属于这个类型的博山炉，分属于首都博物馆、西安博物院、明尼阿波利斯艺术博物馆（Minneapolis Institute of Art）、耶鲁大学美术馆（Yale University Art Gallery）和新加坡慎斋，特别注意到它们所表现出的人与自然的新关系。[18]我们不难看到这些博山炉和铜镜上的图像渊源于战国神山图像：不但山岳、树木和动物这三种因素都见于战国神山图像，而且刘执画像镜上重复出现的山岳起着与神山图像非常相似的构图和再现作用，既指示出整体的自然环境，又提供了图像的框架和中心。但这里也存在着一个巨大区别，即人物成了这些西汉作品的主角，或在山间从事各种活动，或成为驯化野兽的主人。我们尚无法确定这些人物的具体身份，也难于知道整幅图像是否描绘某种传说故事。但从多种因素来看，这些作品的主题应该都和仙境有关。如驯兽的场面体现了人与自然世界合二为一，骑兽、驯兽、操琴、听琴、交谈的人物也都类似于汉代和汉以后艺术品描绘的世外仙侣（操琴与成仙的关系将是本书第三章的主题之一）。作品中对山岳的表现也支持这个解释：下文将提出博山炉即为雕塑形式的三维仙山，刘执画像镜上的二维山峦以蜿蜒的灵芝草交织而成，也与我们将要讨论的一些仙山形状相似（参见图 2.19，2.38）。

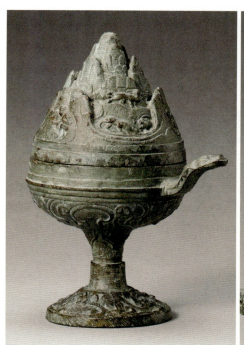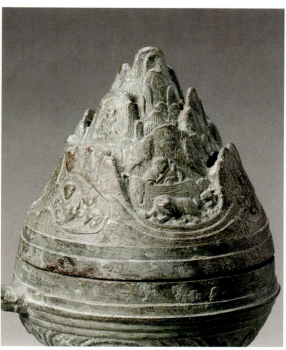

图2.11　铜博山炉及局部，首都博物館藏

　　在这批作品中，刘媇铜镜具有两方面的特殊意义。一是它是这批材料中最早，也是唯一能够比较准确地确定时代的例子。[19]它的装饰图像说明在公元前2世纪中期左右，一种以视觉方式描绘幻想自然界的新样式已被创造出来。这类画像一旦出现马上得到上层人士的欢迎——我们知道这一点是因为刘媇画像镜并非是存世的唯一一面。以往的铜器著录记载了另外两件类似的画像镜，[20]美国华盛顿弗利尔美术馆也藏有与之完全相同的另一面铜镜。

　　这面画像镜的另一个意义由它在墓葬中的位置反映出来。此墓中共陪葬了三面铜镜，这面镜子的尺寸最大，直径达到18.4厘米；其他两面——一面为夔凤纹镜，另一面为蟠螭纹镜——直径分别为13.4厘米和9.4厘米。特别值得注意的是，这件大而精美的人物画

图2.12 刘疌墓中随葬品物分布图，67为人物画像铜镜位置，52、56为另外两面铜镜位置

像镜被置于内棺刘疌腰部的右下方，而其他两面则放在棺椁之间【图2.12】，前者无疑是刘疌宝爱的个人用品或具有某种特殊的宗教意义。这一情况使我们回想起上章讨论的琉璃阁神山画像铜奁的出土情况，也是作为墓主的私人用具放置在遗体旁边。类似情况还将不断发生在下文讨论的例子中，使我们开始注意一个颇有深意的持续现象：对神山和仙山的幻想往往与个人的兴趣和志向有关，而不是集合性礼仪行为和公共意识的表现。因此，表达这种幻想的图像总是出现在特殊的私人物件上，发现于墓葬中的特殊空间里。

第二个显示仙人与神山结合的例子，是藏于旧金山亚洲艺术博物馆的一只鎏金铜樽【图 2.13a】，年代大约为西汉晚期至东汉初期。[21] 樽的外壁以罕见的浮雕风格表现出层层叠压的崎岖山峰，把整个器物塑造成一个神奇的山林世界。类似于上面谈到的其他一些汉代铜樽，此处的山峰也被塑造为一系列"空间单元"，提供了描绘动物、异兽和神人的框架，因而再次透露出与战国神山图像的承袭关系。但此处的山间形象含有更多的异形人物和生翼羽人，整个图像程序也被赋予了一个视觉中心【图 2.13b】。三个因素使我们判定位于中心的形象不是一般意义上的"无名"仙人，而是女神西王母【图 2.13c】。一个因素是这个形象头上的"胜"或"戴胜"，以直杆联结两端的圆盘构成"廾"形组件，其原型很可能是织机横木两端的"縢"。[22] 二是她两旁陪伴的捣药玉兔及下方的九尾狐和青鸟，都是西王母图像志中的典型因素。[23] 三是她被置于樽上部两个铺首环耳的中点并被表现为接近正面的形象，而周围的神人、九尾

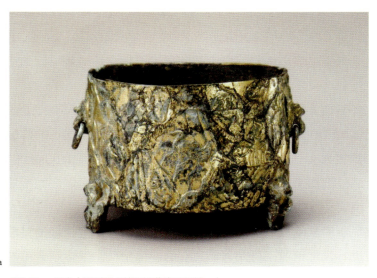

图2.13a　旧金山亚洲艺术博物馆藏鎏金铜樽

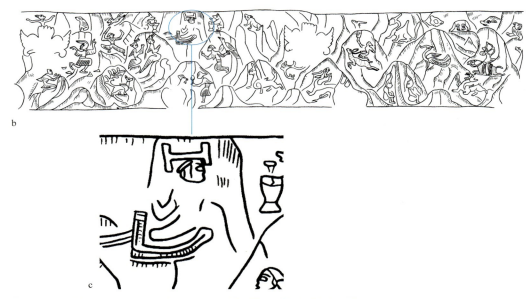

图2.13b、c　旧金山亚洲艺术博物馆藏鎏金铜樽上面的西王母图像，西汉晚期至东汉早期

狐、开明兽均面朝着她。这些因素都表明她是置于构图中心的"偶像"。[24]

目前考古发现的最早西王母画像见于海昏侯刘贺墓中的"孔子衣镜"，与东王公像相对绘于镜框上缘。[25]其他一些西汉晚期墓葬中发现了"胜"形玉饰，说明西王母信仰在此时已深入人心。[26]放在这个历史语境之中，旧金山亚洲艺术博物馆铜樽所见证的，是当西王母的地位不断上升，开始成为汉代最重要的仙人的时候，她同时也开始与神山画像传统发生了互动和结合。在这只铜樽上，虽然她仍然出现在传统的复数神山环境中，尺寸也不比樽上的其他神灵和动物更大——这些都指示出她与神山开始结合时的过渡性特征。但是通过把西王母放在视觉焦点上，该器设计者不但把她所处的神山环境定义为仙人所居的仙境（即许慎所说的"仚，人在山上貌"），而且显示出从复数性的一般仙人到"偶像型"主导神仙的过渡。下文将进一步讨论西王母如何与独立的偶像型仙山发生结合（参见图2.54），进而超越了这只铜樽所显示的过渡状态。

神山向仙山转化过程中的第二个趋势是偶像型山岳形象的出现。如上文所说，这是理解汉代山水艺术的另一主导线索，与持续演进的神山图像以及新出现的西王母图像平行发生。考古美术资料显示从西汉初年开始，独立的仙山形象已经开始取代重复性神山，以其单一的存在占据了画面的中心。日本学者曾布川宽曾经讨论过一组这样的例子——其中包括长沙马王堆1号墓红棺棺画【图2.14】、湖南沙子塘1号墓棺画和山东金雀山9号墓出土帛画（参见图2.34）。[27] 马王堆红棺的棺侧和前挡中心各自绘有一个山形。棺侧中心的三峰山岳以龙、凤、虎和羽人在两旁辅佐【图2.15】；前挡上的山形较为抽象，但几何形的轮廓仍显示出山的三峰，两旁是云间飞腾的双鹿【图2.16】。这两幅图画中的异人和神兽再次显示出与东周神山图像的联系，但

图2.14　湖南长沙马王堆1号墓出土红棺，西汉早期

a

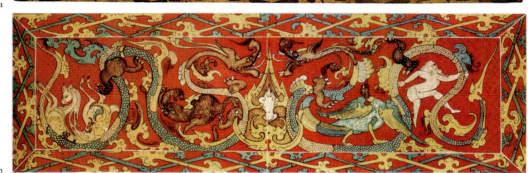

b

图2.15　湖南长沙马王堆1号墓出土红棺一侧画像和临摹图

图2.16　湖南长沙马王堆1号墓出土红棺前挡画像和临摹图

作为核心图像的独立山岳则引入了一个新的绘画主题。曾布川宽认为这些三峰图像描绘的都是昆仑山，应该是可信的，因为文献材料证明，也正是在这个时期，昆仑山从众多神山中脱颖而出，成为一座被向往和膜拜的独立仙山。

战国文献中不存在对昆仑形态的具体描述。《山海经》中八处说到"昆仑之丘"或"昆仑之墟"，但从未述及其外观，而是用山上的神祇和异兽标志出它作为"帝之下都"和"百神之所在"的意义。[28]屈原在《天问》中首次透露昆仑有数重或数层，问道："昆仑县圃，其尻安在？增城九重，其高几里？"这种把昆仑想象为一个层垒结构的看法在汉代变得非常流行，"九重"的说法仍然存在，但主流看法变为昆仑有三个主要层次。如《尔雅》在解释"丘"字的时候说："一成为敦丘，再成为陶丘，再成锐上为融丘，三成为昆仑丘。"《释名》对这个定义作了进一步演绎："丘，一成曰顿丘，一顿而成，无上下大小之杀也。再成曰陶丘，于高山上一重作之如陶灶然也。三成曰昆仑丘，如昆仑之高而积重也。"[29]根据这个看法，昆仑山的每层都直上直下，"无上下大小之杀"，三层累积起来就形成一个阶梯形状。

这种分层结构从何而来？上章中讨论的战国神山图像为回答这个问题提供了重要根据：所有这些神山图像都具有阶梯状外形，多数为三层结构（参见图1.10）。我们也探讨了这种奇特形状的来源，即西周和春秋铜器上的山纹，在两侧都有阶梯状隆起，有的还在山腹中饰以双身夔龙（参见图1.11、1.14和1.15）。上章没有谈到的一个神山画像实例是德国斯图加特林登博物馆（Stuttgart Linden Museum）收藏的一只传世战国中晚期铜瓿【图2.17a】，[30]腹部外壁刻画了一圈平顶的阶梯形山丘。每座山有三层，山顶上生长着高大的树木，每座山的腹中和顶上都站立着正面朝外的双身人首神兽，其他各种人面蛇身的神人簇拥在山的周围，表现的对象可说是以三级神山为中心的"百神之所在"【图2.17b】。这类神山图像在战国时代多处发现，说明当时已广为人知（参见上章讨论）。当昆仑山在中国文化中

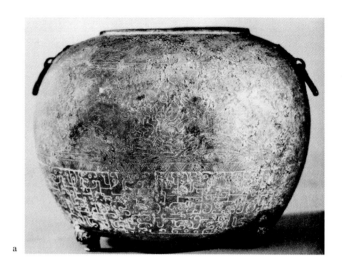

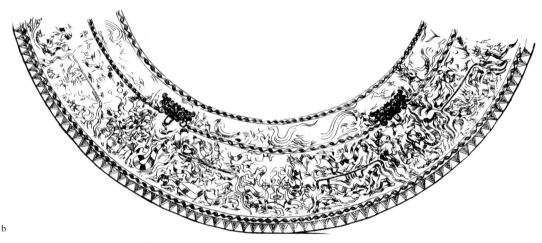

图2.17　斯图加特林登博物馆藏战国刻纹铜瓿

变得愈益重要、人们也越来越热衷于想象其结构和形状的时候，他们很自然地会以这个既存图像为根据，将昆仑想象为一个奇异的层累结构。

如上所说，这种想象首先反映在屈原的《天问》里，其中就昆仑的地点、形状、高度提出了一系列问题："昆仑县圃，其尻安在？增城九重，其高几里？四方之门，其谁从焉？西北辟启，何气通焉？"[31] 屈原自己和其他战国作家都没有对这些问题做出正面回答，说明当时人们对这座神山的诸多细节尚语焉不详。但是过了一百来年，汉初典籍《淮南子》的作者就非常有信心地对《天问》提出的问题给出了极为精确的答案：

> （昆仑）中有增城九重，其高万一千里百一十四步二尺六寸，上有木禾，其修五寻，珠树、玉树、璇树、不死树在其西，沙棠、琅玕在其东，绛树在其南，碧树、瑶树在其北。旁有四百四十门，门间四里，里间九纯，纯丈五尺。旁有九井玉横，维其西北之隅，北门开以内不周之风。倾宫、旋室、县圃、凉风、樊桐，在昆仑阊阖之中，是其疏圃。疏圃之池，浸之黄水，黄水三周复其原，是谓丹水，饮之不死。[32]

更重要的是，同书进而把昆仑的三层结构和求仙过程结合起来：

> 昆仑之丘，或上倍之，是谓凉风之山，登之而不死；或上倍之，是谓悬圃，登之乃灵，能使风雨；或上倍之，乃维上天，登之乃神，是谓太帝之居。[33]

这段话的重要性，在于见证了昆仑正式从众多神山中脱颖而出，转化为一座能够予人以永生希望的仙山。《淮南子》写于公元前139年以前，马王堆1号墓的年代在公元前2世纪前期，[34] 二者时代相去不远。我曾在《礼仪中的美术——马王堆再思》一文中提出此墓套棺中的红棺象征死者灵魂希冀进入的仙境。[35] 以《淮南子》中描述的昆仑为背景去理解此棺的装饰，我赞同曾布川宽的解释，把位

于棺画中心的山岳——也就是死者灵魂的理想归宿地——认定为这座最重要的仙山。

但我们还需要注意另一现象：不论是《淮南子》中对昆仑山的描述还是马王堆红棺上对此山的描绘都未显示西王母的存在——虽然这个神仙从西汉开始也逐渐成为人类对长生不死的希望寄托。这使我们思考昆仑与西王母的历史关系，从而为下节中对二者相互结合的讨论打下基础。检阅文献，我们发现虽然有关昆仑和西王母的传说在战国时期都已出现，但二者在当时还不存在固定关系。如庄子和荀子都提到西王母但没有说起昆仑，屈原屡次说到昆仑但没有谈及西王母。《山海经》提到二者但并没有将它们联系在一起：《山经》中说昆仑的主神是人面虎爪的陆吾；《海内西经》中说昆仑是"百神之所在"；《大荒西经》说西王母的属地是"炎火之山"，处于环绕昆仑的弱水之外。[36]

二者的分立状态在西汉初年仍未发生明显改变：《淮南子》中三处提及西王母，两处说到昆仑山，却从未指明昆仑是西王母的领地，而是说西王母住在"流沙之缘"。[37]司马相如在写于公元前130年至前120年间的《大人赋》里提到西王母两次，另一位西汉诗人杨雄也在《甘泉赋》里提到这位神仙，但都没有把她和昆仑直接连在一起。[38]甚至撰于西汉末期的《易林》，其中提到"西王母"或"王母"24次，"昆仑"10次，但也仍然没有把两者连在一起。[39]

根据这些检索，我们可以认为虽然西王母和昆仑山在汉代人的求仙想望中都变得越来越重要，但它们在西汉时期基本还是分立的。这个情况也反映在视觉艺术中：不论是马王堆红棺上的昆仑还是海昏侯刘贺"孔子衣镜"和旧金山亚洲艺术博物馆铜樽上的西王母形象，都没有显示二者共存的迹象。昆仑山与西王母的结合很可能发生在西汉末期至东汉初期，属于一个更宏大的艺术现象，即汉代人在几百年中对表现理想仙境进行了一系列尝试，在这个过程中积累了描绘仙山的多种视觉语言。这是我们下一步需要考虑的问题。

仙山的视觉语言

根据司马迁(前145—前1世纪初)的追述,战国时期的一些君主已经开始前往神山求仙,最早的目的地是东方海中的蓬莱三岛。《史记·封禅书》中如下记载:

> 自威、宣、燕昭使人入海求蓬莱、方丈、瀛州。此三神山者,其傅在渤海中,去人不远,患且至则船风引而去。盖尝有至者,诸仙人及不死之药皆在焉。其物禽兽尽白,而黄金白银为宫阙。未至,望之如云。及到,三神山反居水下。临之,风辄引去,终莫能至云。[40]

虽然仍称为神山,这个"诸仙人及不死之药皆在"的海上奇境无疑已是仙山之属。齐威王、齐宣王和燕昭王的在位时期是公元前4世纪中期到公元前3世纪早期,但写于公元前2世纪末至前1世纪初的《封禅书》直接反映的应是西汉人对仙山的观念。根据这个观念,仙山处于大地之上和人类可及之处,但上面居住的仙人及所掌握的不死之药,以及宫殿、器物和禽兽的非凡材质和颜色等诸种因素,都使此地有别于人世间的其他境地。仙山的另一个特点是通往它的道路充满困难和险阻:任何迫近蓬莱的船只都会被突至的飓风引向别处,因此虽然"去人不远"也极少有人能够到达。对于美术史研究者来说,司马迁的这段话把蓬莱三山定义为"想象性的视觉对象"(imaginary visual object),同时指出标志其仙山身份的三种视觉因素:一是特殊的主体,主要是仙人和他们掌握的不死药;二是特殊的物质和色彩,包括金银打造的宫阙和纯白的禽兽和物件;三是虚幻不定的形态——远看如同云霓,近观则化为水中的倒影。

检阅考古美术证据,我们发现也就是从司马迁生活的汉武帝时期起,这三种视觉因素在艺术中频繁结合出现,开始形成表现仙山的一

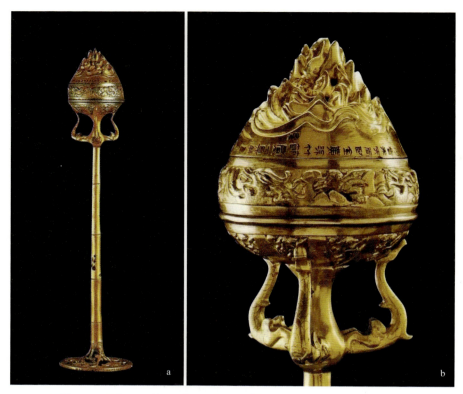

图2.18　陕西兴平茂陵东侧从葬坑出土鎏金竹节熏炉，西汉中期

套视觉语汇。这些证据中最著名的是一批巧夺天工的博山炉，其中一些明确为武帝时期作品（另一批有关证据是仙山形状的瑟枘，将在下章中讨论。参见图 3.28，3.29）。武帝时期博山炉中的一件精品于1981年在陕西兴平茂陵东侧的从葬坑中发现，炉盖口和圈足外侧的刻铭均称其为"金黄涂竹节熏炉"【图 2.18a】。[41] 学者结合同时出土的带有"阳信家"刻铭的铜器，提出这件熏炉原是西汉皇家未央宫中的器物，汉武帝在建元五年（前 136）将其赏赐给其姐阳信长公主，最后作为随葬品埋于她在茂陵附近的墓旁。这个 58 厘米高的超高熏炉由炉体、长柄和底座分铸铆合而成，通体鎏金鎏银。九条蟠龙由下至上，构成连续上升的动势：首先是底座上的两条透雕蟠龙，昂首咬住竹节形长柄的下端；柄上端的三条蟠龙继而将炉身托起；最后炉体上部的四条浮雕金龙从波涛中腾出，缠绕着炉顶的仙山【图 2.18b】。

第二章　世外风景：仙山的诱惑　103

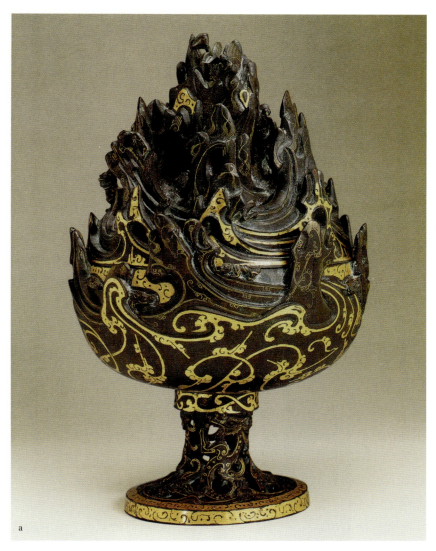

图2.19a　河北满城中山王刘胜墓（满城1号墓）出土错金银博山炉，西汉中期

　　记载西汉首都奇闻异事的《西京杂记》说长安名匠丁缓设计了九层博山香炉，上面"镂为奇禽怪兽，穷诸灵异，皆自然运动"。[42]这几句话非常贴切地形容了河北满城中山靖王刘胜墓出土的错金银博山炉的形制以及给观者带来的视觉印象【图2.19】。这个26厘米高的精美器物由炉座、炉身和炉盖三部分构成。从下往上，炉座由三

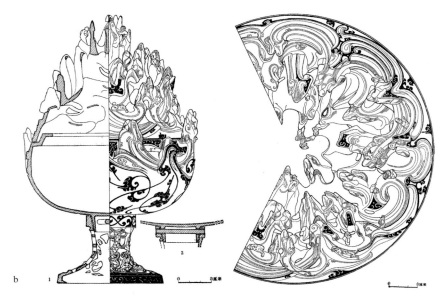

图2.19b 河北满城中山王刘胜墓（满城1号墓）出土错金银博山炉（线图）

条互相纠结的镂空雕龙组成，从波涛翻滚的水面腾出，以头托起炉体。碗形炉身以金银镶嵌出流畅线条表现大海中的波涛，笔立的山峰从盘旋的巨浪中升起。类似的奇峭山峰向上层层堆积，构成炉盖上的高耸仙山。山间神兽出没、虎豹奔走，猎人和行人巡回于山间，轻捷的小猴或蹲踞在峦峰高处或骑坐在兽背上嬉戏。其中一个细节表现人与虎豹的和谐共处【图2.20】，使我们回想起刘䎒墓铜镜上描绘的仙山景象（参见图2.10b）。

刘胜博山炉制作于司马迁生活的时代。把它和太史公笔下的仙山进行比较，两者在三个方面可说是完全符合：一是以金银打造并具有特殊色彩，二是虚幻不定、流转变异的形态，三是仙山上逍遥自得的人和鸟兽。其虚幻变异、"自然运动"的视觉感受被熏炉散发的烟雾进一步增强。唐代的李白曾在一首题为《杨叛儿》的诗中写道："博山炉中沉香火，双烟一气凌紫霞。"的确，当氤氲馥郁的烟气从香炉上隐蔽的孔洞中袅袅升起，在奇峰之间旋绕并半笼着山间的人物禽兽，整个器物展现的是一个结合了神山、海洋、神物和云气的动态景观【图2.21】。

图2.20　中山王刘胜墓出土错金银博山炉上的错金人兽共处画像

图2.21　点燃熏香的博山炉

在艺术性上可与这件器物媲美的另一只博山炉出于刘胜王妃窦绾之墓【图 2.22】。虽然材料不如前一只华丽，但制作者以雕塑的匠意把这只青铜熏炉的基座设计成一个骑在神兽背上的半裸巨人，单手托起山形炉体。炉体下部的碗形炉身上原有鎏金云纹，惜已模糊不清。透雕的炉盖由两层组成，下层围绕着龙、虎、朱雀、骆驼等真实和想象的禽兽，上层为流云环绕的重叠山峦，山中点缀着人兽形象。此炉的另一特点是在下部装配了 2 厘米深的铜盘。北宋金石学家吕大临在其《考古图》中说汉代香炉"下盘贮汤使润气蒸香，以象海之四环"，解释了博山炉底盘的实际功能和象征意义。但窦绾熏炉的设计还有一层更深的用意：当底盘盛上水，托举炉身的神兽和巨人便好似自水中浮出，使人想起《史记》记述的仙山出没于海中的传说。[43]

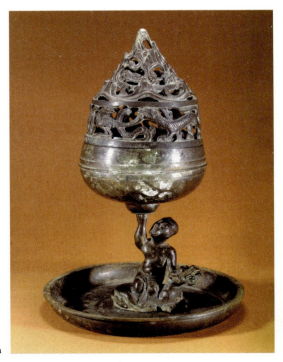 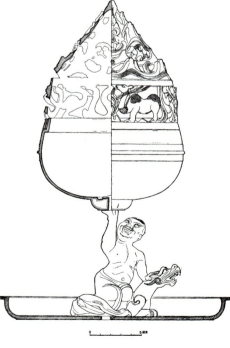

a

图 2.22a　河北满城中山王刘胜王妃窦绾墓（满城 2 号墓）出土铜博山炉，西汉中期

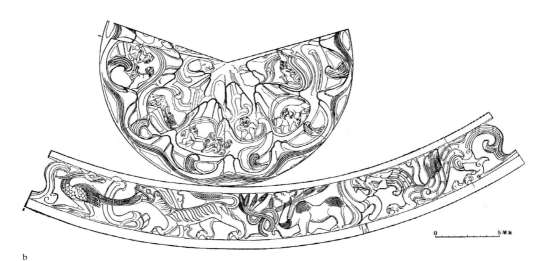

图2.22b 河北满城中山王刘胜王妃窦绾墓（满城2号墓）出土铜博山炉展开图

　　刘胜博山炉在满城1号墓中的摆放位置再次显示出仙山形象与私人欲望的关系。作为早期"横穴墓"的重要代表，这个墓葬由水平延伸的一系列墓室组成，模拟着人间宫室的结构【图2.23】。墓道尽头的两侧各有一间长耳室，分别模拟宫廷中的库房和马厩。随后的主室提供了阔大的礼仪空间，其中一排排食器和饮器陈放在两座帷帐前面，模拟着宴享或祭祀场面。石门后的棺室则是墓主的私人空间，他的遗体被层层玉件封闭和包裹，最后转化为一个不朽的"玉人"。放置在重棺之间的一个玉雕人物表现一名双手抚几、正襟危坐的男子，底部镌刻的"古玉人"三字说明这是一位仙人【图2.24】。错金银香炉置于与棺室相连的小屋之中，属于死者的私密内室。与刘埶身旁绘有仙境的画像铜镜一样，刘胜博山炉的"贴身"位置再次体现出墓主的成仙愿望。

　　从这些和其他出土实物可知，设计独特、精工细作的博山炉主要盛行于西汉中后期。西汉后期的标本包括海昏侯刘贺墓中多达11件的博山炉，炉盖有单层的也有多层的，云气环绕的炉体上饰有人

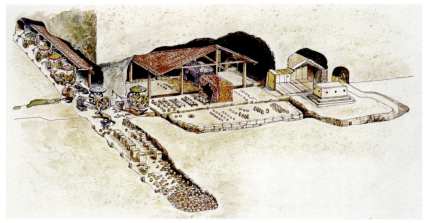

图 2.23 中山王刘胜墓（满城 1 号墓）建筑结构复原图

图 2.24 中山王刘胜墓（满城 1 号墓）棺室出土玉雕仙人像，西汉中期

物、龙凤、草木等形象。[44] 美术史家柳扬注意到其中一只的山脚下有两个负箧之人，正沿着山坡跋涉，认为是进山求仙之人【图 2.25】。[45] 这些实例说明西汉后期的皇亲贵戚们仍广为使用这种器具，其装饰图像也有新的变化，但在整体的设计和制作上则较武帝时期有所下降。到了西汉晚期，专为随葬生产的陶制博山炉逐渐增多，模仿铜制博山炉但盖上无孔，放于墓葬中仅具"明器"的象征意义【图 2.26】。[46] 陶博山炉的流行显示死后升仙的幻想进一步深入社会的各个层面，说明博山炉在此时已不再是高层社会精英的专有品，其作为实用熏炉的功能也不复重要，关键的是它们的仙山形象隐含了人们希冀的来世幸福。

有些学者在阐释这类器物的意义时聚焦于"博山炉"这个词。本节讨论不以此为重点，也不执着于回答"它们描绘的是什么山"这个问题。一个原因是"博山炉"这一名称出现于西汉之后，[47] 茂陵出土的例子在刻铭中自名为"熏炉"（参见图 2.18），其他大量汉代实物上也从未出现"博山炉"字样。从这些器物的设计看，它们并不遵从严格的图像志规律，每件的细节都不相同。与其是表现某座特定的山，它们见证的更是设计者对仙山的丰富想象力。[48] 文献材料反映了同样情况：汉代求仙文学倾向于把昆仑、蓬莱等名称

第二章 世外风景：仙山的诱惑　109

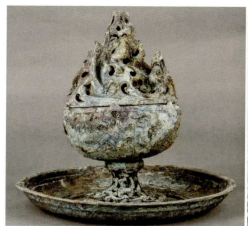

图2.25　海昏侯刘贺墓中陪葬的博山炉之一，西汉后期，江西省博物馆藏

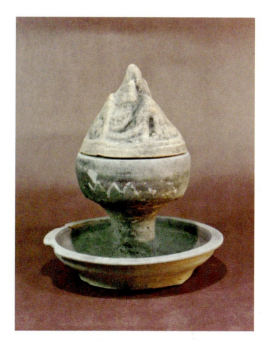

图2.26　陶制明器博山炉，西汉晚期

作为仙山的代号混合使用，如武帝宫廷中演唱的《郊祀歌》既说这位皇帝希望"登蓬莱，结无极"（《象载瑜》），又幻想着"竦予身，逝昆仑"（《天马》）；曹操在《气出唱》里既说自己希望登泰山见仙人玉女，又幻想至蓬莱从赤松子学道。[49]对被称为"博山炉"的这种山形香炉，后代的作者也不断将它们联系以多种仙山，如东汉的李尤说它"上似蓬莱"，古诗《四坐且莫喧》又说它"崔嵬象南山"。[50]我们因此不必执着于"博山炉"这个名称去寻求这些器物的意义，更合理的做法是把它们的多种设计都看作是对仙山这一想象客体的视觉表现。

§

这些熏炉的设计虽然不同,但都强调山与云的结合,二者有时甚至难辨彼此。这种表现与西汉美术的一个重要特点有关,即云气成为视觉艺术中几乎无所不在的主题。先秦著作中的"气"主要指宇宙间和人体内的活力,汉代人将这个概念通俗化和具象化了,"气"成为有形的视觉现象,"望气"也成了一门专门的职业。望气者能根据云的形状和颜色的变化断定它们的特殊含义。气可作亭状、旗状、船状或兽状,一种称为"卿云"或"庆云"的气被描写为"若烟非烟""郁郁纷纷",是对汉代美术中一些云气图案的极好描写【图2.27】。人们还相信如果希望寻找什么东西就必须先找到它的气,因此寻找仙山之气成了造访仙山的前提。《史记》记载汉武帝沿循以往君王先例,派遣方士到海上寻求蓬莱仙岛。方士回来报告说虽然蓬莱不远,但由于他们没找到蓬莱的气,所以没能登上仙岛。为此武帝专门设立了"望气佐"官职,日复一日地候在海边眺望,等待蓬莱仙气的出现。[51]

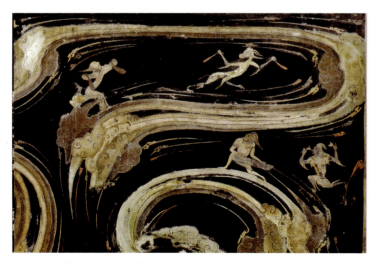

图2.27　湖南长沙马王堆1号墓出土黑棺上的云气图案,西汉早期

图 2.28　西汉器物上的云气和动物

　　这个概念一旦成为艺术表现的主旨，就引出了仙山与云气变化无穷的结合形式。在西汉的器物和墓室壁画中，云气充满了神秘的空间，环绕着神奇的动物【图2.28】。云气或浮现于崇山峻岭之间，或在流转中变现为连绵起伏的山岭。有时神山或仙山甚至完全化为云气，"山"的概念仅被奔跑的动物指示出来【图2.29】。有的山岳虽然保持连贯的山形，但火焰般跃动的山峰内化了云气的捉摸不定。最后这个形式的佳例是河北三盘山中山王墓出土的一件管状车饰，上面以镶嵌方式绘制了128个人物和动物形象，在一条蜿蜒起伏的山峦背景前展开【图2.30】。虽然车饰表面被划分为四个平行画面，但山岭盘旋上升，穿越了画面的几何形边框。这是一条运动的山脉：波浪形的山脊和跃动的山峰都造成强烈的动感，其间的树木、花草、云气、动物也都以流动的线条描绘，进而强化了山峦盘旋上升的动态。我曾指出这种车饰与汉武帝创造的"云气车"有关，其灵感来

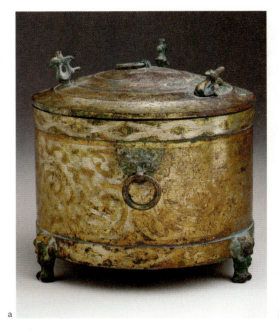

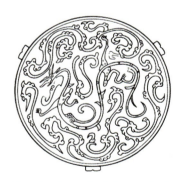

图2.29　明尼阿波利斯艺术博物馆藏西汉鎏金铜樽

图2.30　河北三盘山中山王墓出土车饰图像临摹图

自方士文成的游说：神灵来访的一项条件是在宫室和器物上描绘神灵的形象（"宫室被服非象神，神物不至"）。[52] 这也解释了为什么只有最豪华的皇家车饰才有这种结合了山、云、祥兽的图像——除三盘山车饰外还有河南永城黄土山2号墓发现的两件，以及日本滋贺县美秀（Miho）博物馆和东京艺术大学美术馆的类似藏品。[53]

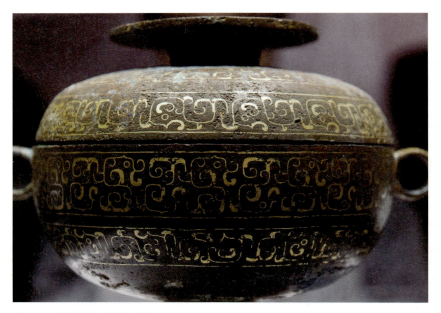

图 2.31　战国铜器上的流动云纹

　　从观念层次上看，这些例子揭示出汉代人在创造仙山形象时再次面对着一个基础性悖论。上章讨论战国神山图像时提出，由于神山是幻想的存在，因此对它们的表现不能以现实山川为模型。这一情形再次出现于汉代艺术中，向艺术家提出挑战：虽然仙山处于此世界地理范围之内，但在人们的期待中，它们必须和真实的山岳判然有别，这样才能带给他们永生的幸福。因此，和以往对神山的表现一样，从逻辑上说，仙山形象的塑造无法采用写实的逻辑，否则这些形象也就不可能具有仙境的迷人魅力。但如果离开现实模型和写实逻辑，艺术家又是从何处找到视觉语汇以塑造仙山？

　　如上文多次提到的，西汉仙山图像的一个基本来源是战国神山图像，二者虽然概念有别但含有很多共同因素，指示出它们的承袭关系。在这个历史连续性的基础上，汉代仙山图像又从其他来源获得了结构和图像的语汇。其中一个来源是战国至汉初的装饰艺术图像，其主要特点是变换不定的流动性【图 2.31】。[54] 如同"气"之概

念从东周到汉代的演化一样,战国时期富有动感的盘旋纹样在西汉时期被赋予了具体的文学含义。在汉人眼里,繁复的线性图案如同想象中的迷宫,其中流动着山、云、植物、人兽、精灵等无限形象。"气"的实体化和具象化倾向进而促进了这一转变(参见图2.27—图2.30)。

仙山视觉语汇中的另一因素是以"三"为基数的空间结构。中国文字中的"山"本就是一个基础图形,以三座山峰构成三位一体的组合【图2.32】。根据美国艺术史家罗丽(George Rowley)对"思辨性再现"(ideational representation)的定义,这类图形是一种压缩到最本质层次的,显示某种观念的心理图像。[55] 从上古时代开始,"山"的字符就一直是这种心理图像的外化,见于卜辞中的"山"、"岳"等文字【图2.33】。这个图像为东周和汉代人提供了将仙山进行视觉化的基本观念框架。因此东海中有三座仙山,昆仑也有三层或三峰。这个"三位一体"的结构进而被化为视觉图像,如上面提到的马王堆1号墓的红色漆棺上,头挡和侧面的构图都以三峰仙山为中心(参见图2.15,2.16)。山东金雀山出土的帛画顶部也绘有三个山峰,从墓主的居室后面升起,象征其死后归于仙境的愿望【图2.34】。东汉晚期或三国

图2.32 中文中的"山"字　　图2.33 甲骨文中的"山"和"岳"字　　图2.34 山东金雀山出土西汉初期帛画

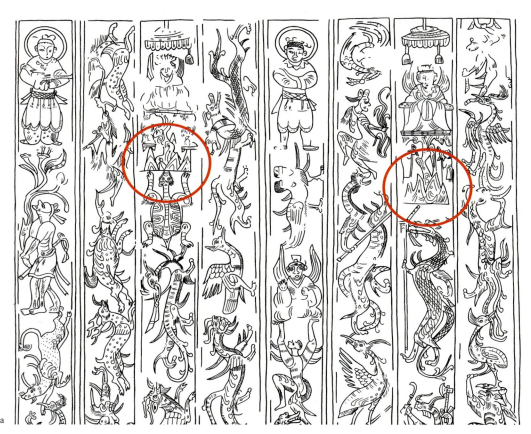

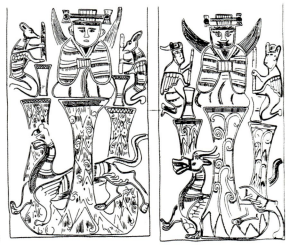

图2.35　山东沂南北寨东汉晚期画像石墓画像

图2.36　四川彭山梅花村496号崖墓石棺一侧画像,东汉后期

时期的山东沂南北寨画像石墓里以两种不同形式描绘了三峰仙山,一处为三角形【图2.35a】,另一处为上广下狭的圆柱体,都承载着东王公和西王母【图2.35b】。这后一种形式在其他东汉画像中被夸张为"形如偃盆,下狭上广"的山岳,平台般的山顶为弹琴和博戏的仙人们提供了活动空间(参见图3.32)。四川彭山县梅花村496号崖墓中的石棺一侧刻画了这类仙山,从左到右又是一排三座【图2.36】。

仙山图像的第三个来源是借用其他成仙象征的形象以传达其作为魔幻"仙山"的含义。这个途径使我们思考一个有意思的问题,就是刚刚谈到的"下狭上广"的仙山形式的来源。笔者认为它很可能在最开始时借用了灵芝的形象:灵芝是中国古代最重要的不死药,由于这种象征意义而与仙山发生了关系【图2.37】。二者关系的一个证据是刘执墓出土的西汉人物画像镜,上面的仙山以数茎灵芝草构成(参见图2.10)。另一个证据是俄国探险家科兹洛夫(P. K. Kozlov)早年在内蒙古诺因乌拉发现的一块汉代织物,上面的二方连续纹样以巨大的三叉灵芝和生有神树的仙山构成,二者的并列关系隐含着相通的含义【图2.38】。[56]第三个证据是四川新津崖墓石函上的一幅画像,仙人栖身的山峰为灵芝形,与其身后的灵芝树互相呼应【图2.39】。

图2.37 自然界中的灵芝

图2.38 内蒙古诺因乌拉发现的汉代织物及其图案

图2.39 四川新津崖墓汉代后期石函上的仙人画像

当西王母开始出现于汉代的造型艺术中,她的形象也常常和灵芝结合。一个新的考古证据是陕西定边郝滩1号墓中发现的一幅宽达2米以上的壁画,发掘者将之题为"拜谒西王母乐舞图"【图2.40a】。[57] 画面左端描绘了西王母和她的仙境【图2.40b】。这位女神头戴玉胜,由两名仙女胁侍。她的宝座是一支硕大高耸的蘑菇,很可能就是传说中的灵芝。这支巨蘑的两旁各升起一朵较矮的蘑菇,左边一朵上站立着一个身披蓝羽的仙人或神兽,双手擎持着延伸到西王母头顶上方的华盖,盖柄上停着陪伴西王母的青鸟。右边的蘑菇托举着九尾狐和蟾蜍,都是陪伴西王母的仙兽。这三朵蘑菇或灵芝——以及相伴的朱色仙草——从奇异的山峦中升起。山共五峰,均作尖头高耸的竹笋形状,在不同底色上绘有螺旋纹样。

图2.40　陕西定边郝滩1号墓中的"拜谒西王母乐舞图"

120　天人之际：考古美术视野中的山水

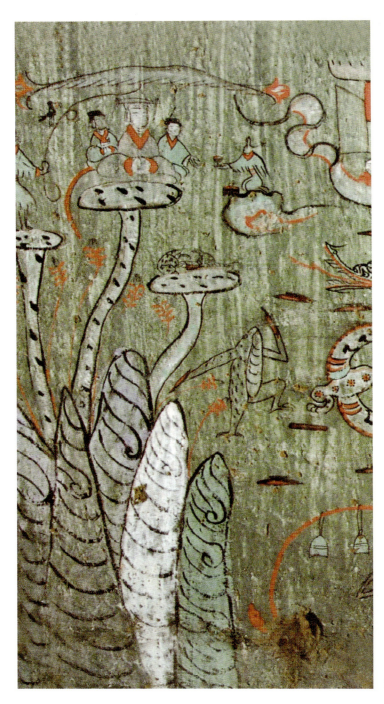

图 2.40　局部

这幅壁画的时代大约在王莽时期至东汉初,即公元 1 世纪早期。时间稍后的一个仙山与西王母综合形象出现在朝鲜乐浪郡故地出土的一个夹纻漆盘上,盘上铭文里的"蜀郡"和"永平十二年"(69)指明了它的产地和制作时间。图中的仙山被描绘成一支巨大的灵芝草,上面端坐着头戴玉胜、由侍女陪伴的西王母【图 2.41】。这个图

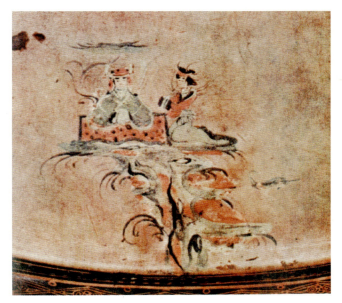

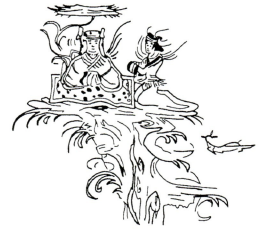

图 2.41　朝鲜乐浪郡故地出土漆盘上的西王母像,永平十二年(69)

图2.42 山东嘉祥出土东汉后期画像石上的西王母像

像组合在2世纪画像石上被进一步图式化:在山东嘉祥宋山发现的一块画像石上,西王母身下的仙山已获得"形如偃盆,下狭上广"的典型形状,但曲折的茎部和蘑菇形顶部仍指涉着作为图像渊源的灵芝【图2.42】。这类仙山图像在中原地区变得十分流行,广泛地出现在山东、河南、陕西等地的画像石和画像砖上【图2.43】。其"下狭上广"的形式随即成为汉代之后的作者想象昆仑时的一个主导意象,如传东方朔作的《十洲记》中所说:

> 昆仑……山高平地三万六千里,上有三角,方广万里,形似偃盆,下狭上广,故名曰昆仑。山三角,其一角正北,干辰之辉,名曰阆风巅。其一角正西,名曰玄圃堂。其一角正东,名曰昆仑宫。其一角有积金,为天墉城,面方千里。城上安金台五所,玉楼十二所。其北户山、承渊山,又有墉城。金台、玉楼,相鲜如流,精之阙光,碧玉之堂,琼华之室,紫翠丹房,锦云烛日,朱霞九光,西王母之所治也,真官仙灵之所宗。上通璇玑,元气流布,五常玉衡。理九天而调阴阳,品物群生,稀奇特出,皆在于此。天人济济,不可具纽。此乃天地之根纽,万度之纲柄矣。[58]

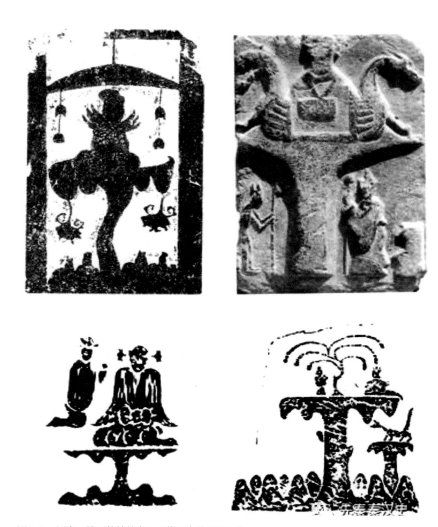

图2.43　河南、陕西等地的东汉画像石上的西王母像

§

　　2世纪中国艺术中的一个重要事件是四川盆地成为画像艺术和雕塑艺术的重要中心，导致这个现象的契机是早期道教在此地的迅速发展。据记载，道教始祖张陵（34—156）自东方移居蜀地之后在那里创立了五斗米道（亦称天师道），"弟子户至数万"。至其孙张鲁时更是独霸一方，从2世纪末至3世纪初在四川至汉中的广大地区里建立了中国历史上第一个政教合一的道教政权。这个蓬勃的道教文化催生出崖墓、石棺、钱树（或称摇钱树）等多种独特地方艺术形式，其中也包括富有创意的多种仙山和神山形象。[59] 由于"升仙"是道教修炼的最终目的，[60] 有关这一内容的画像和铭文在这一地区和时期内大量出现。如蜀地的西王母形象不但数量众多而且显示出至高无上的神格，有时以日月辅佐，超乎阴阳二端之上。[61] 与东部地区的西王母像不同，这里发现的西王母像经常出现在龙虎座上。原因在于"龙虎"既象征着道教的修炼又是成仙的隐喻，《神仙传》等书因此说张陵得道时天人乘"金车羽盖，骖龙驾虎"前来迎接。

　　道教修炼在当地山川中留下了文字和图像痕迹，如简阳东汉崖墓中有"汉安元年（142）四月十八日会仙友"的石刻题记【图2.44】，[62] 说明这个崖墓洞室是道徒聚会或试图遇仙的所在。重庆渝北区龙王洞崖墓中的阳嘉四年（135）刻辞称该墓为"延年石室"，也明显反映出山岳和升仙的联系【图2.45】。此外，著名的《祭酒张普题字》记载了五斗米道祭酒张普和几个教徒"授微经"事。全文为："熹平二年（173）三月一日，天表鬼兵胡九□□□仙，历道成玄，施延命道正一，元（其）布于伯气。定召祭酒张普、萌生、赵广、王盛、黄长、杨奉等，诣受微经十二卷。祭酒约施天师道法无极才。""伯气"即"魄气"，指的是死者阴气之魂。[63] 以此观之，这一题记实为五斗米道信徒胡九的墓葬刻辞，"历道成玄"谓其死后升仙，整篇文字则记载了诸位祭酒前来施法事的情况。

图2.44 简阳东汉崖墓中的"会仙友"的石刻题记,汉安元年(142)

图2.45 重庆渝北区龙王洞崖墓中的"延年石室"石刻题记,阳嘉四年(135)

图2.46 四川长宁2号石棺侧部画像局部，东汉后期

这些铭文帮助我们理解蜀地出现的山岳画像和雕塑。以画像而言，仙山形象有时和一个手持节杖的特殊人物一起出现在石棺上，如长宁2号石棺一侧刻有此人随鹿前往仙境的图画，仙境被呈现为上阔下狭的神山，两个仙人正在上面玩六博戏【图2.46】。同样装束的人物也出现在麻浩一区1号墓中【图2.47】，考古学家唐长寿描述其相貌为"头戴异形高冠，身着长袍，左手持节杖，右手持药袋……画像位于后室甬道门侧位，与死者关系更密切"。根据《典略》和《三国志》的记载，称为"师"的天师道神职人员"持九节杖为符祝"，说明了这个人物的身份。[64]

长宁2号石棺画像中的上阔下狭的仙山也出现在上文介绍的两件石棺上（参见图2.36，2.39），但这并非四川汉画像中唯一一种仙山形象。实际上，受到道教升仙信仰的激励，当地艺术家创造了多种山岳形象以寄托对仙境的向往。如出于成都宝子山石棺

图2.47 麻浩一区1号墓中五斗米道的"师"或"祭酒"画像，东汉后期

第二章 世外风景：仙山的诱惑　127

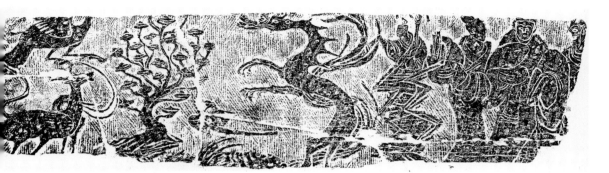

图2.48　四川成都宝子山出土石棺侧部画像，东汉后期

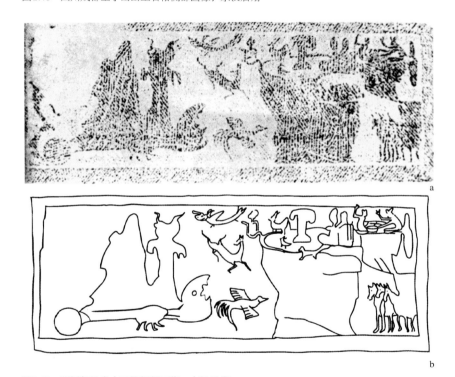

图2.49　四川郫县出土石棺侧部画像，东汉后期

的一幅画像从左至右描绘了翼鹿、凤鸟、灵芝树、飞龙等天瑞，龙的身后是一座奇特的三折仙山，上面的仙人似乎正在御龙前行【图2.48】。出土于郫县的另一具石棺侧面的右半雕刻了仙人六博及飞腾于天空中的瑞鸟神兽，左方的画面则聚焦于一只巨龟，正背负仙山昂首跨海而来【图2.49】。这个画面描绘的很可能是汉代流行的"神

龟负岛"传说：刘向在《列仙传》中说"有巨灵之龟，背负蓬莱之山而抃舞"，张衡也在《思玄赋》里咏道"登蓬莱而容与兮，鳌虽抃而不倾"。[65]

四川地区的蓬勃道教文化也造就了许多以雕塑形式表现的三维仙山形象。目前所知的例证都是钱树底座。钱树是这一时期蜀地流行的一种特殊随葬器物，由于树枝上常饰有钱币纹样而得名。树身以青铜铸成，植于陶制——偶尔也有石质——的底座上【图2.50】。但是"钱树"或"摇钱树"这个名称并不能概括它的全部装饰的内容和意义——实际上有如树叶的铜钱仅是辅助装饰，树枝托举的更主要形象是端坐在龙虎座上的神人，辅以羽人、舞乐、六博、天马、玉兔等人和兽。一些树上的神人形象尤其突出，几具中心偶像的意味【图2.51】。因此如果一定要给这种器物起个名字的话，"神树"可能是更恰当的称呼。[66]有的学者把它的起源追溯到当地近两千年前的三星堆文化中的神树，但我们也应该注意它与战国神山画像及汉代仙山画像的关系：上文多次提到神山上总是生长着高大树木，也谈到山、树、灵芝一起出现的例子（参见图2.38）。

如同画像石上的二维仙山图像，

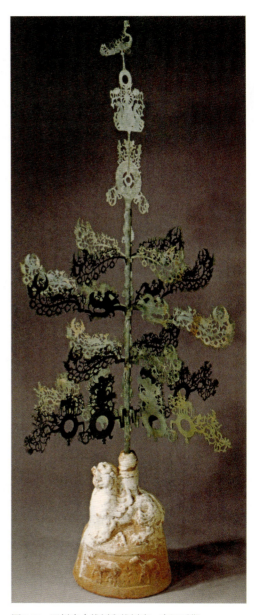

图2.50 四川出土钱树和钱树座，东汉后期

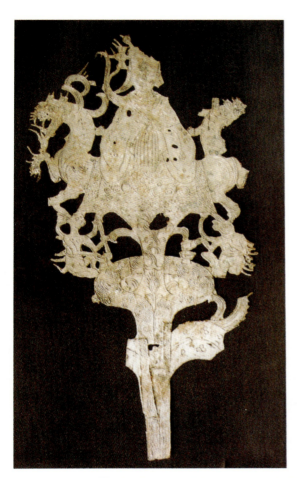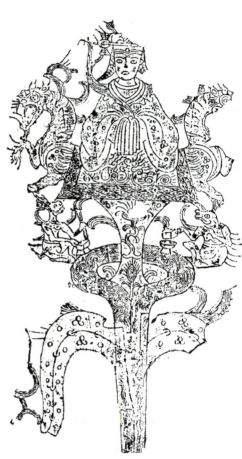

图 2.51 四川出土钱树上的西王母像，东汉后期

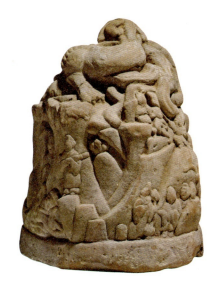

图2.52　四川芦山出土钱树座，东汉后期

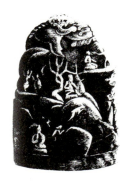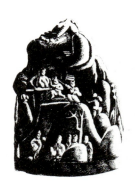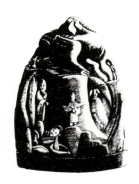

蜀地的雕塑仙山也呈现出多种形态和艺术风格。1971在芦山县发现的一个钱树座以相对写实的风格表现仙山的重叠岩壁，围绕圆锥形的山体刻画出种种树木、动物和人物形象【图2.52】。一些人物出现在岩间道路上或洞穴中。行走者有的手持乐器，有的正在长途跋涉。处于洞穴中的或是逍遥自得的仙人，但也可能表现在山中修行的道徒。

图2.53　四川"山字形陶树座",东汉后期

另一组仙山雕塑被美术史家苏奎称作"山字形陶树座",已知例证达11件之多,均发现于以成都和重庆为中心的蜀地核心区域,其基本特点包括后部的三根高耸立柱,周围分布着动物、植物、高台和云气【图2.53】。[67]以往学者多将其释为神山或仙山,[68]苏奎独排众议,提出中间的立柱为"通天柱",整个雕塑则结合了迎仙场所和日月信仰。[69]但由于古代文献中的"天柱"所指的常常就是昆仑,[70]苏奎本人也提出围绕立柱的动植物和高台及云气"模拟了仙界胜境",我们因此仍然可以将这些雕塑看成是概念化的仙山。以"三"为基数的立柱也与上文讨论的仙山结构符合。它们很可能映射着昆仑三峰,上面原来竖立着高大的青铜神树。迎神活动、日月信仰与仙山环境并不必须相互排斥,而很可能被融合进这一环境之中。

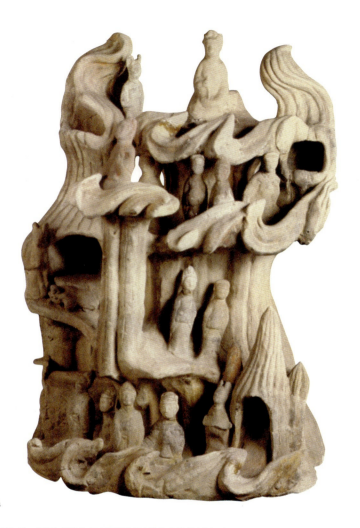

图2.54　四川成都永丰乡百花村汉墓出土陶钱树座（a）正面（b）背面，东汉后期

目前所知艺术性最高的钱树座出于成都永丰乡百花村的一座汉墓，将昆仑山、西王母崇拜和求仙旅途综合进一个统一的空间结构和时间过程中【图2.54】。[71] 陶塑的正面形状为一座直上直下的高

山，背后则显示出三个立柱般的结构，因此和上面讨论的"山字形陶树座"具有类型学关联。创作这件作品的艺术家很可能是根据上文中引证的《淮南子》中的一段话，把前往昆仑山的求仙过程转译为生动的视觉形象。如上所述，这段文字把这个过程分为三段，以昆仑的三个层次标志各段的历程和目的地。第一层的终点是凉风之山，"登之而不死"。第二级的目的地是悬圃，"登之乃灵，能使风雨"。再往上攀登一倍高度就达到天界，"登之乃神"。《淮南子》在传统上被认为是道教文献，因此完全可能被蜀地的道教徒采用，作为设计神树座的图像志蓝本。

根据这段文字，艺术家把树座表现为一个明确的分层结构，以山路、平台和浮云界定出各层之间的空间关系，同时也标识出旅人在求仙旅程中的位置。陶塑的山体直上直下，应和了汉代文献所说的昆仑山"无上下大小之杀"的基本形态。登山的人们分布于三层之上。每层上都有山洞，标志着求仙历程的渐进阶段。最下一层上的人已经超越了浮云，按照《淮南子》的说法应已进入凉风之山的不死境界。第二层上的人则进而到达了悬圃，获得了呼风唤雨的神异能力。最高的第三层上的人已接近天庭，再往上一步就可以和山顶上的神祇平起平坐。这个端坐在昆仑顶端的神祇因损坏而特征不详，但是根据旁边陪伴的玉兔，所表现的应该是西王母。

总的来看，这个富于创意的雕塑结合了分层结构、求仙旅程和西王母天庭三个方面，通过把时间维度和空间维度有机地融合在一起，造就了东汉晚期仙山形象中的一件典范之作。从历史发展的角度看，它综合了仙山图像从西汉以来沿循着两个平行线索的发展。一是昆仑和蓬莱从无数神山中脱颖而出，成为人们心目中最重要的"偶像型"仙山，甚至成为仙境的代称；二是西王母与昆仑山最终结合，成为这个仙境里的主神。这两条线索的融合造就了这一特定雕塑作品，也在更广泛的意义上完成了"从神山到仙山"的发展历程。

世俗山水图像的萌生

根据目前掌握的考古美术资料，中国艺术中对自然界的表现并非始于对熟悉的现实世界进行视觉再现。恰恰相反，激发古代艺术家描绘大自然的是对未知领域的兴趣和想望——首先是文明之外的神秘山野，然后是可望不可及的虚幻仙境。从战国到西汉末，早期山水艺术的整体倾向因此是"超现实"或"非写实"的。以画笔描绘现实中为人熟悉的自然界，诸如耕种的农田、乡间的村舍、放牧的牲畜之类，是在此之后发生的事件，随之出现的是世俗山水图像在中国美术中的萌生。

由于这种新的图像类型发生于神山和仙山图像之后，它必然会从已然存在而且仍在发展的神山和仙山传统中吸取形式因素，同时又必须尽力减弱这些传统图像所具有的幻想性和象征性，将之转化为描写性和再现性的视觉表现。这一理解为我们提供了从形象上分析新生世俗山水图像的基础，以检验四组出现于不同时期和地点的有关例证。第一组图像产生于新莽和东汉初期的西北地区，见证了世俗自然图景的出现及与幻想仙境的二元互动。第二组位于东汉初年的中原地区，见证了这类自然图景的进一步发展，明确显示所描绘的世俗景观是作为世间财产的庄园。第三组出于东汉晚期的四川地区，见证了世俗自然图像的广泛吸引力和对自然美感的初期追求。第四个例证来自位于内蒙古的一座大型东汉晚期墓葬，提供了目前所知规模最大的描绘庄园景色的汉代壁画。

第一组图像的所在地——靖边和定边——均位于陕西北部，两地相距100公里左右，自2003年以来发现了重要的壁画墓群，时代被定为新莽至东汉初期。[72] 上文介绍了定边郝滩1号墓中的"拜谒西王母乐舞图"，其中描绘了西王母坐在蘑菇状仙山上的幻想景观（参见图2.40）。与之具有截然不同意味的，是靖边杨桥畔渠树壕2号墓中的一幅尺度可观的山水壁画，占据了后壁彩绘横枋下的整面墙

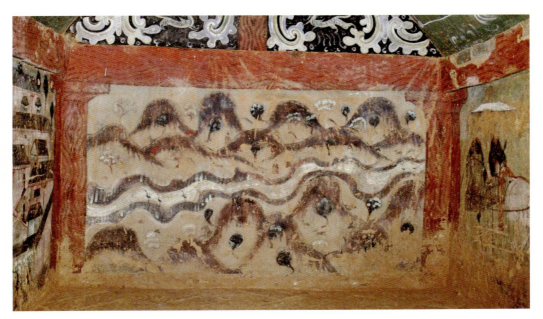

图2.55　陕西靖边杨桥畔渠树壕2号墓山水壁画，新莽至东汉早期

壁【图2.55】。[73]一道弯曲的白色河水横贯画面中部，水中有洁白的凫鸭，岸旁站立着剪影般的黑鹤。河水把画面分成前景与远景，各自充满了由错落山峰组成的蜿蜒山脉。山坡上生长着枝叶茂密的绿色高树，山谷中散布着形体细小的人物和牲畜。不论是图像内容还是绘画风格，这幅作品都与上文讨论的仙山图像有很大差异：仙山的奇特形状意在显示它们的神异，而这幅风景画所表现的则是人类熟悉的现实世界，通过图画的再现将之移入墓主人在黄泉之下的冥宅。

但是我们不应把这幅壁画看作一幅独立山水画，原因在于它的意义必须在墓葬的整体图像程序中去理解。实际上，当这类世俗风景开始出现的时候，它们常常与表现奇幻仙境和天界的画面同处一墓，构成一种新式的二元性景观。而且从画的风格看，我们也不应过于强调这类图画的写实性。这是因为如果仔细分析它们的形式语汇的话，可以发现这些语汇——特别是图案化的重叠山峰和山间的

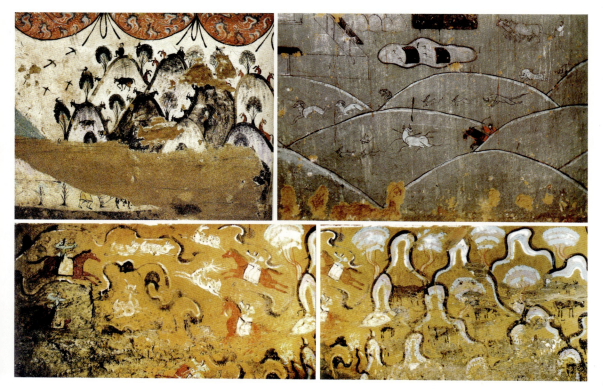

图2.56　东汉壁画墓中的人间山川，东汉后期

零散树木——往往来自神山和仙山图像模式【图2.56】。但是画家对这些模式进行了初步的世俗化处理，取消了山中的精灵神怪，同时也试图增强自然世界的空间感和实在感。这种转化的痕迹在定边和靖边的壁画中随处可见，如靖边渠树壕汉墓中的一幅表现山峦的壁画一方面延续着仙山的三峰结构，另一方面又删去了任何超现实因素，只保留了山林间奔跑的现实动物【图2.57】。这些朴实的自然景观均出现在墓葬的墙面上，与墓顶上的仙境和天界等形式繁复的幻想图像形成强烈视觉反差，构成人间世界与神灵世界之间的对话【图2.58】。

第二章 世外风景：仙山的诱惑 137

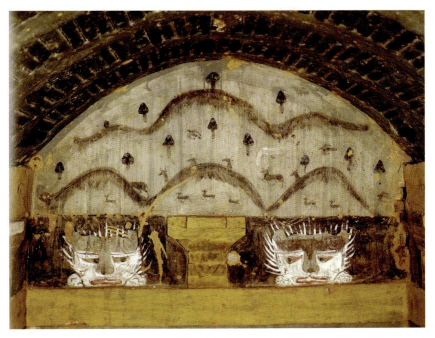

图2.57 陕西靖边渠树壕墓山峦壁画，新莽至东汉早期

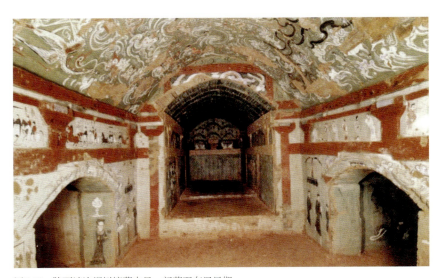

图2.58 陕西靖边渠树壕墓内景，新莽至东汉早期

至今所知最丰富的一组东汉初期世俗风景画见于山西平陆枣园的一座单室墓中。遗憾的是，这座1959年发掘的墓葬没有能够保存下来，我们只能从当时的记录和现场制作的临摹了解这些壁画的内容和风格。[74] 根据发掘记录，这座墓的顶部绘有以日月、四神和流云构成的宇宙图像，四壁上则图绘了由山水、树木、人物、房屋组成的现实世界景观。其中北壁的东部绘有绿荫覆盖的层层山峦，飞鸟和奔鹿在山间出没，山下坐落着一个坞堡式院落【图2.59】。同一墙壁的西部也绘有重叠的远山，马车在山前道路上行进，一个农夫在路旁田野里驱牛耧播【图2.60】。西壁上的绘画继续着山峦与耕作的主题：背景中的锥形山顶上立着一座房屋，一名农夫在山前田野中扬鞭扶犁，驾着两头黑牛耕地【图2.61】。虽然摹本只截取了局部图像而难以反映整套壁画的程序，但所体现出的写实性和空间感都是以往自然图像中不曾见到的。

图2.59 山西平陆枣园东汉早期墓北壁东部壁画摹本

图 2.60　山西平陆枣园东汉早期墓北壁西部壁画摹本

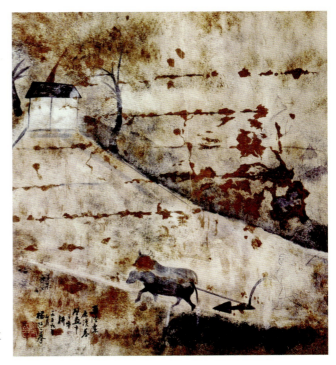

图 2.61　山西平陆枣园东汉早期墓西壁壁画摹本

这套 1 世纪墓葬壁画显示出的对农耕和宅院的特别重视，应与当时迅速发展的庄园经济有密切关系。东汉政权是在豪强地主的支持下建立起来的，也对其拥有的庄园财产进行了大力保护。政府通过"察举"和"征辟"等任官制度使庄园主得以进入政权系统，从而推动了庄园经济在东汉一代的更大发展。东汉晚期政论家仲长统（180—220）在其《乐志论》中提供了对这种庄园的形象描写："使居有良田广宅，背山临流，沟池环匝，竹木周布，场圃筑前，果园树后。"[75] 所描写的景象与枣园壁画中的图像十分接近。考古学家唐长寿以这套壁画与其他考古材料为证据，指出庄园经济的长足发展对东汉墓葬艺术发生的强烈影响，导致对农耕、灌溉、收割、粮食加工、酿造、纺织、冶炼、制盐等各种经济活动的直接表现。[76]

唐长寿所举的例子中有许多来自四川的东汉中晚期墓葬。从全国范围看，以山峦为背景的耕种、牧放和田猎图像在这一时期已经相当普遍，在各地的墓室壁画和画像砖、石上都有发现。其他如表现水田、池塘、粮仓、马厩、坞堡以及庄园建筑的三维明器模型，也都直接地反映了庄园经济对艺术创作的影响。[77] 在这个大环境中，蜀地出现的描绘世俗风景的图像可说是最为丰富，涌现出了许多富有新意的主题性构图【图 2.62】。[78] 与中原的情况类似，这些作为墓葬装饰的画面不是独立的作品，而是与幻想性的仙山构成对话，后者包括上文讨论的表现仙境的画像石和钱树座陶塑（参见图 2.47—2.49，2.54）。同样与中原案例类似，蜀地表现世俗环境的图像也以经济活动为中心，内容包括耕作、采桑、放筏、采莲等。这些作品的意义不仅在于其更加丰富的题材，更重要的是它们反映了创作者在审美层次上对大自然的兴趣。在艺术水平较高的一些画像中，艺术家不仅把自然环境作为人物活动背景来表现，而且开始赋予这个环境以特殊的形式美感。我们可以通过对两组例子的比较显示山水艺术中的这个重要发展。

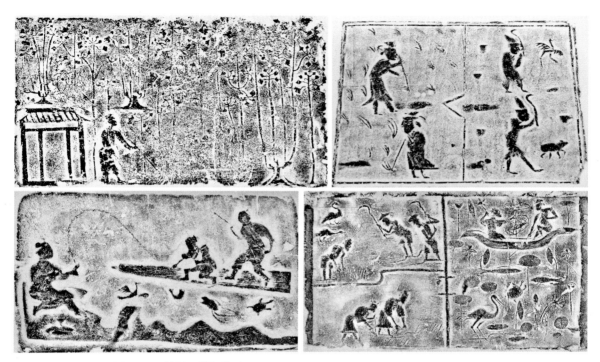

图2.62　四川东汉后期画像砖

第一组中的两个例子均以采莲和渔猎活动为主题。在彭县三界乡收集的一方画像砖上，一道蜿蜒的曲线把画面从中间分为两半，右方为陆地，左方为池塘【图2.63】。一名射手在岸上弯弓搭箭，瞄准大树上的禽鸟，树后散布着一带低矮远山。左方池塘中上下并列着两只小舟。前面舟上的二人正在划船和采莲，后面舟上有一只小狗陪伴着撑船者，正朝着水中的鸭子吠叫。整个画面充满了浓郁的生活气氛，但是对空间的处理尚不成熟以致产生零乱之感。画中人物、山峦、小舟的比例不相协调，因此也无法形成统一完整的图画空间。

与之相较，成都扬子山汉墓出土的一方描绘弋射和收获的画像砖则呈现出更加和谐的空间构图，反映出艺术家对自然环境更成熟

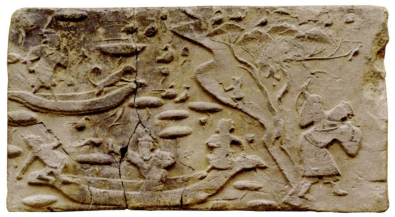

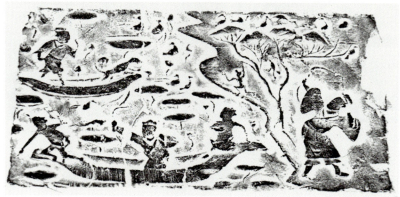

图2.63　四川彭县三界乡收集的"采莲射鸟"画像砖，东汉后期

的表现力【图2.64】。画像的上下两部分描绘了不同的经济活动，将之置于各自的空间环境之中。下部的收获场面把错落的人物安排在向内延伸的倾斜地面上，简洁而明确地表现出画中的三维空间。上部构图与彭县三界乡画像砖类似，也结合了水塘和岸边两个环境。但是在这幅砖画中，蜿蜒曲折的水岸把这两个环境有机地连接在一起，从前景延伸进画中的远方。两名弋者正张弓射雁，他们的不同身姿由身后的双树映衬，营造出动与静的和谐以及视觉的韵律。一群鸿雁意识到面临的危险，刹那间飞入天空，其疾飞的动态与下方池塘中的硕大游鱼构成另一种形式对比。

第二章　世外风景：仙山的诱惑　143

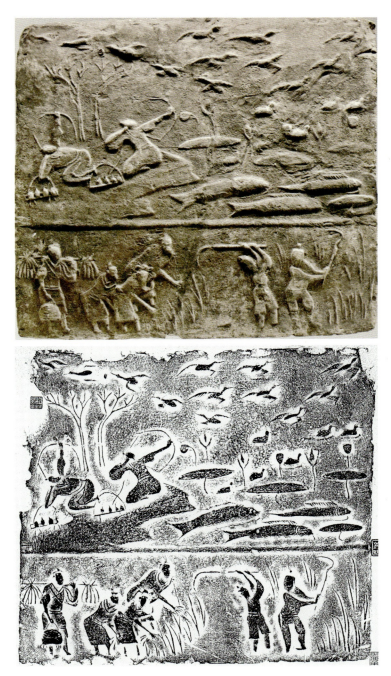

图 2.64　四川成都扬子山汉墓出土"弋射收获"画像砖，东汉后期

第二组也包括两个例子，虽然都表现蜀地的井盐生产过程，但显示出艺术家不同的兴趣和目的。邛崃花牌坊出土的一方画像砖以生产活动为主要表现对象【图 2.65】：左部是一个盐井高架，四个人正在不同层次上用吊桶从井中汲卤。高架旁有储卤的卤槽，以管道把盐卤运至右下方的煮盐灶台。画面中部的锥形山峰指示出劳作场地，但简洁突兀的形态带有更多的象征符号意义，而非对真实自然环境的描绘。与之相比，成都扬子山 1 号墓出土的另一方盐井画像砖则把重心转移到对自然山岳的表现【图 2.66】。虽然采盐和煮盐的活动仍被描绘，但在尺寸上被大大压缩，与山间的动物、禽鸟、猎者这些与采盐无关的形象一起置于画中，放在由单独山峰构成的一个个"空间单元"里。上文中多次提到，这种把山丘和动物相互配置的方式是神山图像的一个特点。但在这幅 2 世纪的砖画中，方外的神山已被转化为人类世界中的现实山峦。这种征服或驯化也反映在对大自然的富于实感的表现形式上：画中山峰的轮廓既有变化又相互呼应，构成和谐的视觉变奏，显示出山峦的动态和美感。我们甚至可以把它看作 2 世纪的一幅杰出风景画。有意思的是，这幅砖画看来也被当时的蜀人特别钟爱，因此成为当地的一种流行画像，在郫县、昭觉寺、曾家包、扬子山等处的墓葬中都有发现。

本章讨论的最后一个例子是内蒙古和林格尔汉墓中的一幅庄园图，是迄今发现的表现世俗风景的最大的汉代壁画。这个 1972 年发现的巨大多室墓建于东汉末年，由六个墓室组成，包括中轴线上的三个主室以及从前室和中室开出的三个侧室【图 2.67】。[79] 所有墓室和甬道的壁面上均绘有图画，总数达 57 幅之多。墓葬前部的壁画从入口处的"幕府门"开始，描绘了墓主一生的仕途经历，从孝廉到员外郎、西河长史、行上郡国都尉、繁阳县令，直至使持节护乌桓校尉。这些画像配以墨书题记，构成死者的一部图绘仕宦传记。

相对于颂扬死者尘世成就的墓葬前部壁画，中部和后部的壁画构建出一个理想的世界。中室里绘有墓主夫妇置身于古代圣贤、节

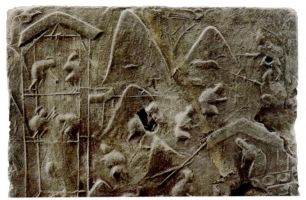

图2.65 四川邛崃花牌坊出土"盐井"画像砖，东汉后期

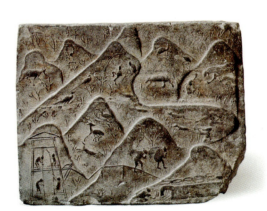
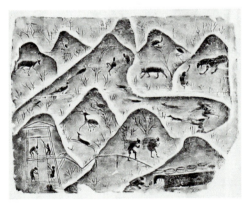

图2.66 成都扬子山1号墓出土的"盐井"画像砖，东汉后期

图2.67 内蒙古和林格尔墓墓室构造图，东汉末期

图2.68 内蒙古和林格尔汉墓,东汉末期

孝人物、贞妇烈女、贤臣名将等儒家典范之中,以及表明其高风亮节的各种祥瑞。后室壁画为墓主夫妇在黄泉中营造了一个物质宇宙,我们所讨论的庄园图就出现在这个空间里。这幅壁画占据了后室的整个南壁,虽然用笔简率粗犷【图2.68】,但内容十分详尽,构图井

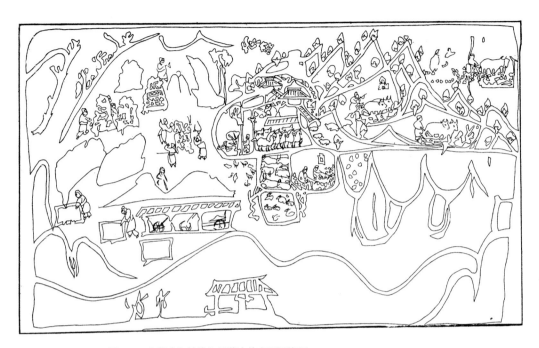

图2.69　内蒙古和林格尔汉墓中的庄园图线图

井有条，不像是信手涂抹，很可能根据画稿制成。画面右上方是一带重叠起伏的山峦，山脚下现出一座庄园【图2.69】，中有廊舍和坞壁，以及蓄养牛、马、猪、羊等家畜的若干栏圈。山间生长着茂密的树木，但绝非荒野山林，而是处处点缀着牛耕、采桑等人类活动。车厩和房屋散布在山峦的周围，一条蜿蜒小河从山前穿过，分叉为纵横沟渠，灌溉着广袤的田地。对于社会史和经济史研究者来说，这幅画可以证明东汉晚期庄园经济的发达，在当时的一些批评家眼中甚至成为社会发展的阻力。如仲长统就发出了这样的批判：

> 豪人之室，连栋数百，膏田满野。奴婢千群，徒附万计。船车贾贩，周于四方。废居积贮，满于都城。琦赂宝货，巨室不能容。马牛羊豕，山谷不能受。妖童美妾，填乎绮室。倡讴妓乐，列乎深堂。[80]

对于美术史研究说来，这幅壁画反映的是世俗风景图像在东汉晚期的长足发展，至此已完全脱离了神山和仙山的图像模式，形成具有自身特点的视觉传统。但这幅画仍然不能被看作是一幅独立的山水画，它的意义必须放在墓葬的整体图像程序中去理解。如上所述，在和林格尔墓中，这幅庄园图绘于墓葬最深处的棺室之中，面朝北壁上的宫室和城阙，覆斗顶上则画着象征宇宙的四神。这些壁画从上下左右围绕着墓主的棺椁，共同把这个墓室转化成他在黄泉之下的理想居处。在这个图像程序里，规模宏大的庄园图所表达的，是已故使持节护乌桓校尉对山林、田地、牲畜、邸宅等尘世财产的执着。

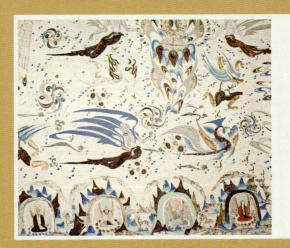

第三章

天人之际：
山水之为媒介

第三章　天人之际：山水之为媒介

　　前面两章谈到从战国到汉末七百年间，中国艺术中陆续出现了三种表现自然的图像类型，分别为神山领域、世外仙山和被人类开发的山林田地。神山领域充满了幻想的神怪与真实的动物，吸引着富于探险精神的贵族驾着奇异的四轮马车前往探索。"偶像式"仙山随即从复数神山中脱出，其中最著名的是东方的蓬莱和西方的昆仑。作为藏守着长生不死秘密的神圣之地，它们是仙人的居处也成为凡人向往的对象。后者幻想自己的肉身或灵魂能够进入这个神奇的国度，但人们——特别是那些拥有广袤庄园的地主豪强——同时也眷恋着自己的财产并希望将之带入黄泉之下，由此促生出描绘世俗庄园的墓葬壁画。这三种自然图像虽然在性质上不同，但都被作为外界的客体看待，是被探索、追求和占有的对象。认识到这一点，我们就可发现"自然"在随后中国艺术中的一个本质性变化：它逐渐脱离了这种纯粹的客体性，开始和人类主体发生越来越密切的关系，成为士人、僧侣和道流用以领会天地之间的奥秘，表达自我思想和感情的媒介。

　　这里需要解释一下"媒介"这个概念。[1]这个词在当代语言中常指大众传媒，在艺术史写作中也指艺术家使用的各种材料和媒体。但是在更基础的概念层次上看，"媒介"含有三种相辅相成的意义，一是把不同事物或领域连接起来的介质，二是用以传播信息和思想的工具，三是其自身具有的媒材特性。任何具有这三种性质的文字、形象、物体和机制都可以被称为"媒介"。从这个角度检阅魏晋南北朝时期考古美术材料中对自然的表现，虽然这些材料仍属于墓葬和宗教艺术领域，所使用的视觉语言也与汉代美术一脉相承，但我们可以发现一些颇有深意的变化。首先的一个转变就是山水图像开始被给以"介质"的意义：这些图像不仅具有自身的题材和象征含义，而且开始发挥连接不同领域的结构性功能。本章先从考古美术材料中的一些看来细微但具有关键意义的迹象入手，进而讨论山水如何成为承载思想、沟通天人的工具。

山水成为介质：图像

我们的第一个例子是甘肃酒泉附近的丁家闸 5 号墓。这个墓葬所在的河西地区自汉代起就是丝绸之路上的一个屯居地，也是东西方商旅及文化艺术的汇合点。汉代之后的一些政权继续了河西屯戍的政策。因此，在这个似乎偏远的地点出现延续中原艺术传统的一个十分精美的壁画墓，不是奇怪的事情。发掘者把此墓的时间大致定为后凉至北凉之间，即 4 世纪末至 5 世纪早期。[2] 但考古学家韦正对此提出异议，根据陶器和墓葬形制等考古材料和当地的政治经济状态，他建议把墓葬年代移至 4 世纪中期以前。[3]

对于研究山水图像的历史，这座墓葬的意义在于把三种表现自然的早期模式——神山、仙山和现实中的自然景观——综合进一个新的图像程序，预示了山水图像的下一步发展。此墓含有前后两室，三种自然图像都出现在前室，与室中的三个象征性空间相互配合【图 3.1】。第一个空间是覆斗形的墓顶，四披上绘出的云气间现出西王母和月亮、东王公和太阳，以及天马和羽人，整体表现的是天界和仙界的综合【图 3.2】。西王母和东王公身下的宝座均作"下狭

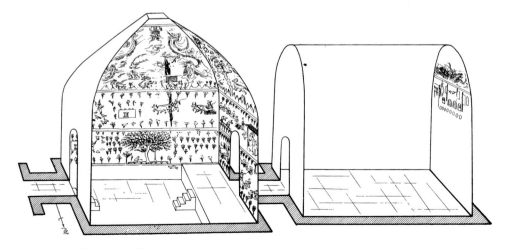

图3.1　甘肃酒泉丁家闸5号墓，晋十六国时期

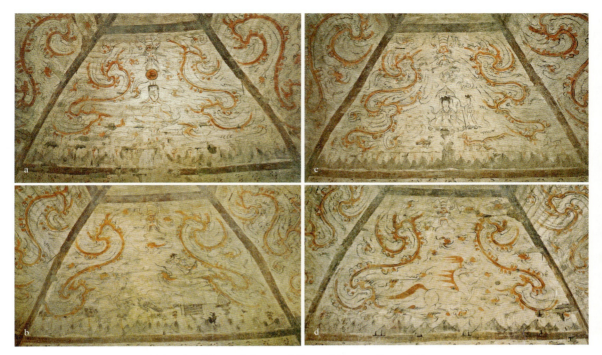

图 3.2　甘肃酒泉丁家闸 5 号墓墓顶　a. 东披　b. 南披　c. 西披　d. 北披

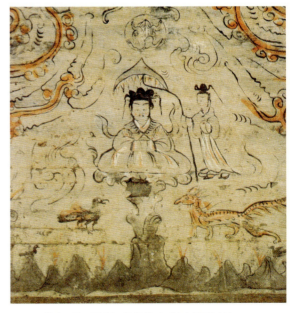

图 3.3　甘肃酒泉丁家闸 5 号墓墓顶西披上的西王母

"上广"的蘑菇形,明显承袭了汉代的仙山传统【图3.3】(参见图2.42,2.43)。第二个空间是前室的四壁,上面描绘了墓主的生活图景和拥有的庄园财产。正壁右方壁画里的中年男子应为死者本人,正坐在室中观看左方的乐舞和杂技表演【图3.4】。其他三壁均以墨线划分为上下两层,横向连接成辽阔的田野景象【图3.5】。排列有序的树木界定了田地的边

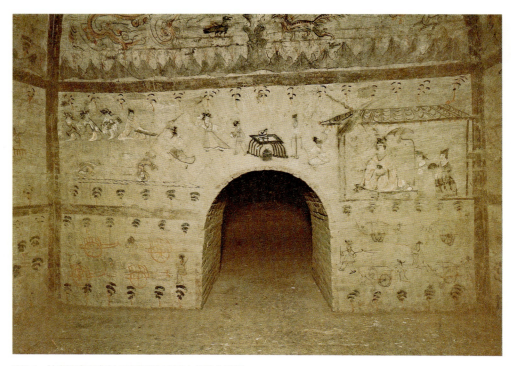

图3.4　甘肃酒泉丁家闸5号墓前室西壁上的墓主肖像

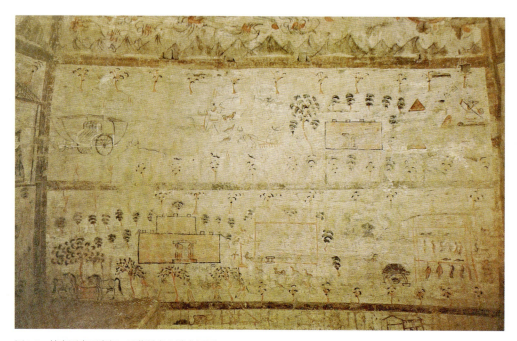

图3.5　甘肃酒泉丁家闸5号墓前室北壁庄园图

缘，中间绘有牛耕、耙地、扬场等农业劳作场面，还有庄园中的车马和各种牲畜。一座座坞壁有规律地坐落在田野中，见证了河西地区从汉代持续进行的屯戍经济活动。不论内容还是风格，这些图像与上章讨论的汉代庄园图都很相像（参见图2.59—2.61，2.68），显示了这个题材从汉代到魏晋时期的延续。此墓的一个特殊之处是前室南壁下层壁画中心焦点上绘有一株参天大树，树下建有台基，一个裸体人正在洒扫【图3.6】。这些不寻常的特点使一些学者将此树确认为当地供奉的"社树"。[4] 如果成立的话，这个画面显示的是自然被"驯化"的另一渠道，不是被开辟为田地和牧场，而是被纳入人类的宗教信仰和礼仪文化。

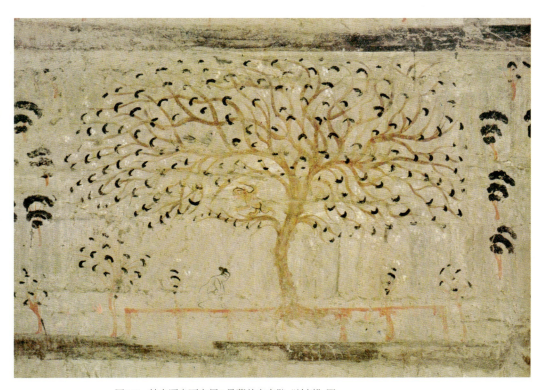

图3.6　甘肃酒泉丁家闸5号墓前室南壁"社树"图

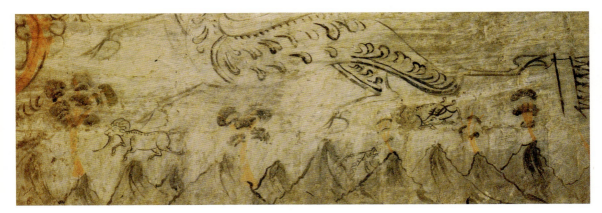

图3.7　甘肃酒泉丁家闸5号墓前室墓顶底部山峦细部

如果说墓顶和四壁上的画面延续着汉墓中仙界与人间景象的二元性呈现（参见上章讨论的陕西靖边和定边汉墓中的例证），这座墓中的第三种自然形象则打破并更新了这种传统结构。这是绘于墓顶下缘、四壁之上的一带绵延山脉，由几十个重叠山峰连接而成。山峰高低不齐，以墨色渲染出明暗向背，显示了画家希望模拟真实山岭的意图【图3.7】。复数性的山峰以及山间的动物和仙人都透露出神山传统的延续，但在这个墓里被赋予了一种新的象征含义。这个意义由山脉的位置显示出来：绘制于覆斗顶的底部，同时分割和联系着墓顶上的天界和墙壁上的人界。这也意味着这条山脉既不属于天界也不属于人界，而是被给予了一种连接和沟通二者的"媒介"意义。

这种绘于墓顶下方的绵延山脉一旦出现，就为礼仪建筑增加了一种新的图像形式，被不同时期和地点的人们使用。在朝鲜半岛上的若干高句丽墓葬中，这个图像被抽象化和装饰化，演化为散发光焰的微型金字塔形式。但其三角形轮廓以及联结墓顶和四壁的位置，仍然透露出其山峦原型和沟通天地的象征意义。这些墓葬中最早也最具代表性的是德兴里壁画墓。这座于1976年发掘的著名墓葬位于朝鲜南浦市江西区德兴洞（原地名为平安南道大安市德兴里）。前室

中的一篇154字的墨书题记含有墓主下葬的年代——"永乐十八年"。"永乐"为高句丽广开土王的年号,"永乐十八年"即408年。墓主名"镇",但姓氏漫漶不清。同一题记称其为"释迦文佛弟子",明显是一名佛教徒,其生前官职包括"建威将军、国大小兄"等。

与丁家闸5号墓一样,此墓也由前后两室构成,中以过道相连【图3.8】。所有壁面均覆以题材复杂的彩色图画。后室壁画描绘家居生活、楼阁马厩和与崇佛有关的供奉"七宝"画面。其主旨与和林

图3.8　朝鲜南浦市江西区德兴洞古墓,高句丽广开土王永乐十八年(408年)

图3.9 朝鲜南浦市江西区德兴洞古墓前室壁画 a.东向 b.南向 c.西向 d.北向

格尔墓后部壁画类似,表现墓主夫妇在黄泉之下的理想私人空间。前室四披穹窿顶上绘画着天象和传说,把这一上方空间转化为天界和茫茫宇宙【图3.9】。墙壁上的图画则表现男墓主的社会地位和公共面貌:他在北壁上的肖像正在接待西壁上前来拜谒的十三郡太守【图3.10】;东壁则显示出浩荡的出行场面。前室壁画的整体象征结构

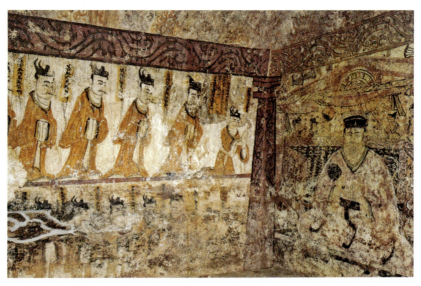

图3.10 朝鲜南浦市江西区德兴洞古墓前室壁画中的墓主肖像和拜谒官员

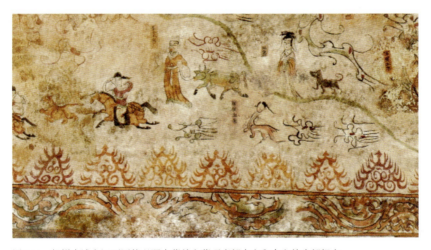

图3.11 朝鲜南浦市江西区德兴洞古墓前室墓顶底部山峦和上方的牛郎织女

因此与丁家闸5号墓完全相同,而且也如丁家闸5号墓,一带绵延的山脉出现在墓顶下缘和四壁之上。只是如上所说,每座山峰已经转化为内部填以螺旋纹的抽象三角形,炽盛的火焰从边际向上升腾,如同正在发生的灵异【图3.11】。这种饰于四壁上方的绕室火焰山纹一直遗留到舞踊冢、角抵冢等晚期高句丽墓葬中,但是山之间的距离进一步加宽,象征性的含义也更加弱化。

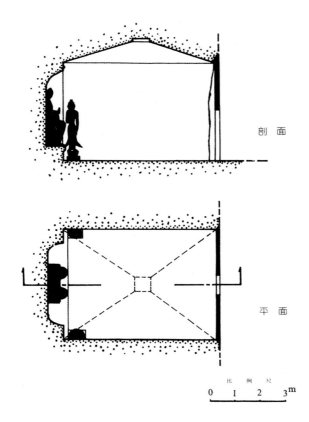

图3.12 敦煌莫高窟第249窟结构，6世纪前期

在离丁家闸5号墓不远的河西走廊地区，此墓的图像结构在6世纪被迅速发展的佛教艺术所采用。证明这一联系的最明确例子是敦煌莫高窟中的第249窟，根据敦煌研究院的分期建于6世纪前期，因此比丁家闸5号墓晚两个世纪。但二者在建筑结构和图像布置上都显示出明确的承袭关系：如同丁家闸5号墓的前室，这个石窟的顶部也作覆斗状，窟室平面接近正方【图3.12】；同样如我们在丁家闸5号墓中看到的，这个石窟的四壁和室顶之间绘有一条山脉，以之连接"天"与"地"、"上"和"下"两个领域。

人形的佛陀形象主控着此窟的下部：首先是坐在正面佛龛中的主尊佛像，由菩萨、飞天、婆薮仙和鹿头梵志围绕【图3.13】。两边

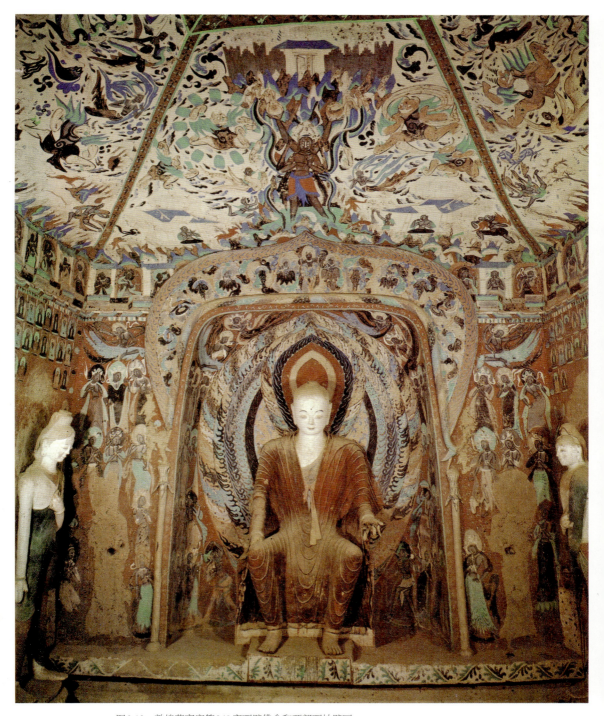

图3.13　敦煌莫高窟第249窟西壁佛龛和顶部西披壁画

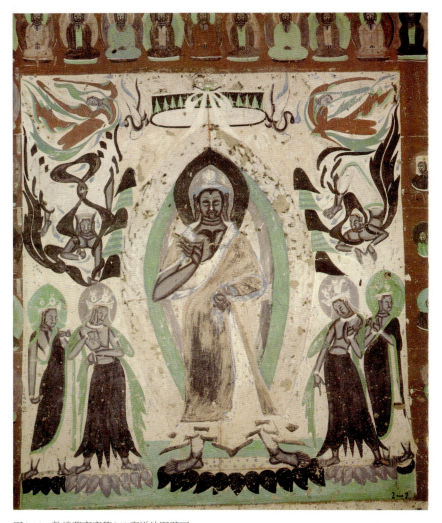

图 3.14 敦煌莫高窟第 249 窟说法图壁画

的侧壁在中点上绘说法图,长方形画面呈现出佛陀的正面立像。佛像使用了粗犷的轮廓线和浓重晕染,看上去如同铸铜或石雕【图 3.14】。围绕这两个画面的是无数打坐小佛,美术史中称作"千佛"图像。千佛上方绘有彩绘楼台,上面出现一排演奏各种乐器的乐伎。从内容和风格两方面看,这些图像都与中亚和新疆地区洞窟中的佛教壁画相当接近。

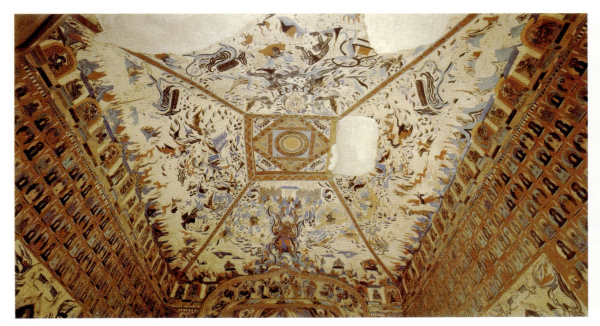

图3.15 敦煌莫高窟第249窟覆斗窟顶壁画

如果说外来形象和艺术风格在墙壁上占据了主导位置，覆斗形窟顶上的图像则以本地风格为主【图3.15】。佛龛上方的西披上站立着一个四眼四臂、孔武有力的巨神，双手托着太阳和月亮，背后升起佛教传说中的须弥山忉利天宫（参见图3.13）。这个形象位于主尊佛像上方，因此确定了窟顶的视觉焦点。有意思的是，须弥山的形状为"上广下狭"，因此使人联想到汉代艺术和丁家闸 5 号墓中的蘑菇形仙山（参见图 2.40，2.41）。而山前伫立的巨神——可能是印度教神话中的大力神阿修罗——也被赋予中国艺术特点：他身体两侧的双龙和上方的日月都使人想起马王堆汉墓出土帛画的构图。窟顶其他三披上的许多图像则更直接地来源于中国传统题材，如狩猎的场面和漂浮的仙山，所使用的流畅线条与墙面上雕塑般的佛陀构成强烈对比。特别值得注意的是，画师在设计窟顶时明显沿用了墓室壁画的题材和结构。窟顶南北两个斜坡的中心各绘有一辆飞车，一些

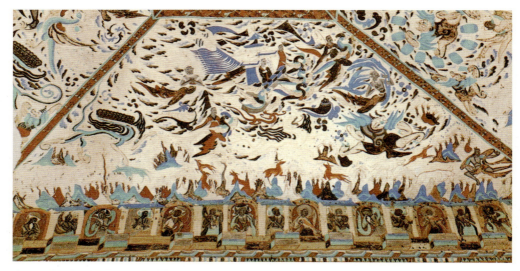

图 3.16 敦煌莫高窟第 249 窟窟顶西披壁画

学者认为帝王般的乘车者是道教中的两位著名神仙——西王母和东王公【图 3.16】。但是由于人物画得很小以致难以辨认,这两幅画的主要目的应不在于描绘这两位人物,而是表现中国古代宇宙观中的"阴""阳"二元结构(参见图 3.15)。支持这一解释的证据除了二车的对称布局外,还包括拉车的龙和凤——我们知道这两种神奇动物正是"阳"与"阴"的权威象征。两车周围的图像提供了更多的证明:凤车后面是地皇,属阴;龙车的后面是天皇,属阳。我们在丁家闸 5 号墓壁画中看到过相似的二元结构:类似的覆斗状墓顶上绘有相对的西王母和东王公(参见图 3.2)。

最后敲定 249 窟与丁家闸 5 号墓关系的证据,是二者都在四壁和室顶之间绘有一条山脉,以之连接象征"地"的四壁和象征"天"的顶部。249 窟中的这条山脉涂以赭、白、蓝、黑等变幻颜色,奇峭的山峰之间现出奔跑的野兽和带翼的神怪【图 3.17】,透露出与汉代神山图像更为密切的关系(参见图 2.5,2.6)。但是这个石窟也显示出一个重要的新元素:与画在窟顶底部的山脉平行延伸的是画在墙壁顶部的天宫伎乐,二者共同绕窟一周。头戴宝冠、腰系短裙、半裸上身的伎乐站在连成一排的天宫楼台上,大多数演奏着各种乐器,

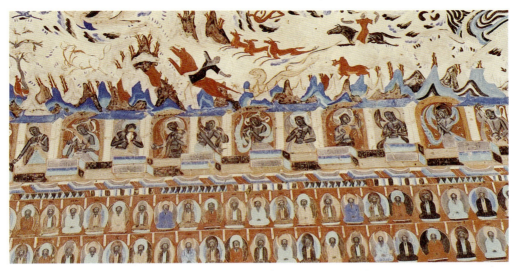

图 3.17　敦煌莫高窟第 249 窟顶部和墙面之间的山脉和天宫伎乐

少数随着音乐舞蹈（参见图 3.17）。天宫伎乐这一主题来自印度和新疆佛教艺术，在新疆克孜尔石窟第 77、38、76 等洞窟中都被画于墙壁的上部，构成窟顶与墙面的过渡。[5] 莫高窟 249 窟的设计者将这个外来主题与中国本土的神山形象进行了结合，一上一下地环绕着窟室，构成联结天地的双重过渡空间。

　　与 249 窟有密切联系的另一个洞窟是大约同时的第 285 窟【图 3.18】。这个极为精美的石窟是这一时期唯一一题有纪年的洞窟，在四处留下了含有西魏文帝大统四年和大统五年（538 年和 539 年）的题记。学者认为此窟的窟主可能是北魏宗室东阳王元荣，他于 525—542 年间任瓜州刺史，是当时敦煌地区的实际统治者。这个窟被建造为带有多个禅室的一座精舍，并通过壁画和雕塑不断强调"修禅"这一主题。窟的两壁上开有八个小型禅室以供僧人习禅观像。禅室之间的窟壁上画着"五百强盗成佛""沙弥受戒自杀"等教谕故事，辅佐禅修者切断尘缘、一心向佛。窟顶则被转化为由云气、香花、飞天、祥瑞构成的天界。连接二者的是环绕于窟顶下部的一条山脉，山间绘画着野兽及捕猎场景，和 249 窟的环窟山峦一样，均源于以往的神山图像。与 249 窟不同的是，285 窟中的这条山脉烘托出 36

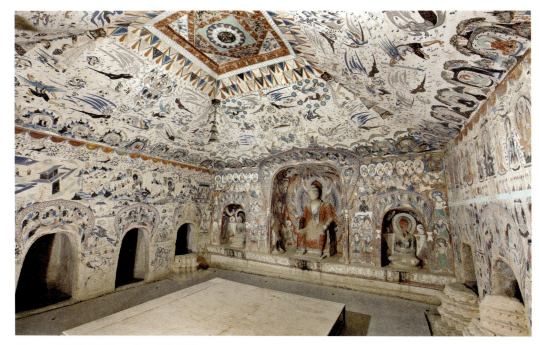

图3.18　敦煌莫高窟第285窟，6世纪前期

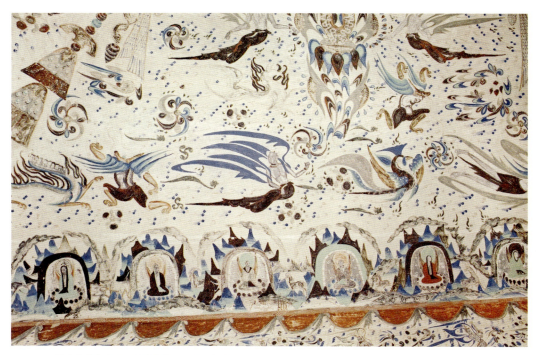

图3.19a　敦煌莫高窟第285窟窟顶下部山脉和禅修僧人

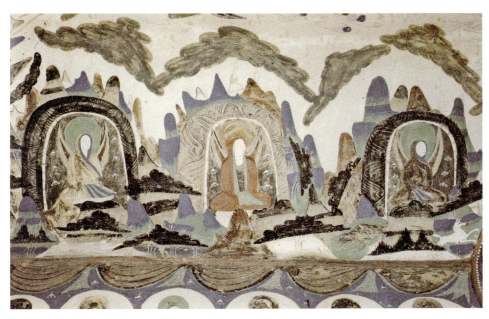

图3.19b 敦煌莫高窟第285窟窟顶下部山脉和禅修僧人

位禅定僧人,每人均在岩洞和草庐中打坐,后方是形状奇异的五彩山峰,华盖般的祥云象征着得道的境界【图3.19】。此处连接人界和天界的中介因此是山林和禅修的综合——山林既为僧人提供了禅修的环境,也成为僧人精神升华的桥梁。除了这36位修禅僧人画像,此窟西壁主龛的两侧各有一小龛,其中的塑像以极为逼真的立体形象再次表现了头戴风帽的禅僧【图3.20】。墙壁上的画面里也不断出现山林之间的僧人,或独自打坐,或聚在一起论道(参见图4.24)。

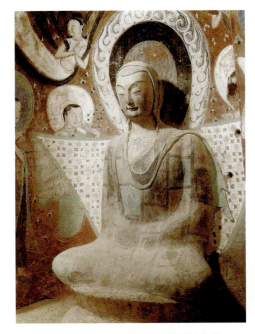

图3.20 敦煌莫高窟第285窟西壁禅修僧人塑像

这些禅修图像引导我们思考莫高窟的建造历史：据记载，一个名叫乐僔的和尚在前秦建元二年，也就是366年，来到了这里，在沐浴于金色阳光中的三危山山崖上看到千佛现身的奇景，于是"架空凿崖"，开凿了莫高窟的第一座石窟。[6] 对于这一事件，写于唐咸通六年（865）的《莫高窟记》如此记述："秦建元年中，有沙门乐僔仗锡西游至此，遥礼其山，见金光如千佛之状，遂架空镌岩大造龛像。"后人常常根据其中的"仗锡西游"，推测乐僔是个东来的中土僧人。但是比这篇文字早出150年以上、于武周圣历元年（698）撰写的《李君莫高窟佛龛碑》中并没有"西游"二字，而是说：

> 莫高窟者，厥秦建元二年，有沙门乐僔，戒行清虚，执心恬静，尝杖锡林野，行至此山，忽见金光，状有千佛，遂架空凿岩，造窟一龛。[7]

如果说"仗锡西游"隐含了长途跋涉的辛劳，"杖锡林野"则更多地表达了悠游山林的情思。根据这篇更早的文献，莫高窟的开创者不一定是个外来的游方僧人，而更可能是个当地的禅修和尚。

"戒行清虚，执心恬静"一语非常重要，因为在中古佛教语境里，这意味着乐僔是个禅僧，与同时期的敦煌僧侣单道开、竺昙猷有许多相似之处。《高僧传》记载这两位敦煌僧人和乐僔一样也都建造了"禅室"或"石室"，所在地点也都在城市附近的山林之中。[8] 敦煌学者马德进而推测竺昙猷开凿的修禅窟龛应该在宕泉河谷中的城城湾，因而"开莫高窟创建之先声"。[9] 放到这个历史上下文里，我在《空间的敦煌——走向莫高窟》一书中提出乐僔的"杖锡林野，行至此山"和随后在莫高窟"架空凿岩，造窟一龛"是两个相互联系的行动。修禅的目的也说明了他为什么"架空凿岩"，把窟室修建在半山之上。[10] 建筑史家刘怡玮（Cary Liu）在最近的一篇长文中将

图 3.21　敦煌莫高窟早期洞窟位置图，周真如绘

乐僔建窟联系到他在三危山崖壁上"忽见金光，状有千佛"的经验，论证莫高窟的早期禅窟与三危山的景观有密切关系。[11] 回到285窟，我们可以看到修建于近两世纪之后的这个禅窟仍然延续了乐僔开启的传统：此窟以及莫高窟其他早期石窟大都造在离地面十余米高的崖壁中部【图3.21】。虽然这个地点肯定给施工和观看带来了很大不便，但却对要求澄思节虑的禅修提供了最好的环境：崖下宕泉河隔离了对岸的红尘世界，高树之颠的静室为他们提供了悟道的最佳去处【图3.22】。当我们再看285窟中的禅修僧人的图像，他们每个人

图 3.22　从敦煌莫高窟早期洞窟遥看远方的三危山

图3.23　四川茂县发现的南齐永明元年（483）造像碑复原图

都独坐在山间的禅室里，可说是提供了对于这个禅窟本身的理想化写照。

这种山林中的禅修僧人图像也使我们联想起上世纪初在四川茂县发现的一通造像碑，据题记可知为西凉和尚玄嵩于南齐永明元年（483）出资凿刻。此碑发现后被截成四块，将残石拼合后可以看到正面和背面分别是高浮雕的阿弥陀佛和弥勒佛像，两侧则刻有分段的画像和题记，与此处有关山水和修禅关系的讨论颇有关系【图3.23】。[12] 石碑左侧自上而下先是双佛在龛中并坐，然后是群山之中的双佛和下边岩洞中的单独人像。后者据其头顶的肉髻可知是佛，旁边刻着《大般涅槃经·圣行品》中的几句话："诸行无常，是生灭法。生灭灭已，象（寂）灭为乐。"【图3.24】根据《大般涅槃经》，佛陀告诉迦叶他前世为婆罗门时曾往雪山中修菩萨道：

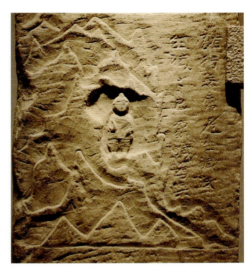

图 3.24 四川茂县南齐永明元年（483）造像碑上的修行婆罗门像

其山清净，流泉浴池，树林药木，充满其地，处处石间，有清流水。多诸香华，周遍严饰。众鸟禽兽，不可称计。甘果滋繁，种别难计。复有无量藕根、甘根、青木香根。我于尔时独处其中，唯食诸果。食已系心，思惟坐禅。

帝释天化为罗刹鬼去检验他的决心，念了过去佛所说的一则偈语的前半："诸行无常，是生灭法。"婆罗门听到心生欢喜，希望知道后半偈语，但是罗刹要求食他的血肉始肯相告。婆罗门求法心切，慨然应允，遂得听说偈语的下半："生灭灭已，寂灭为乐。"他深刻地理解了偈语的微言大义，不断将之书写于在岩壁上和道路旁边。[13]这幅画像表现的即为佛陀前世在雪山岩洞中修行的景象，旁边的铭文是他刻在岩壁上的偈语。石碑的右侧也刻着两个类似的山间修行图像，分别位于双佛和菩萨立像之下【图3.25】。由于这些图像表现

图3.25　四川茂县南齐永明元年（483）造像碑的两侧

的是佛陀成佛之前的修行事迹，它们很可能和莫高窟 285 窟中的禅修僧人图像有着类似含义。之所以把岩洞中的这些人物绘于双佛和菩萨之下，是由于修道者希望通过山间坐禅修成菩萨道，并领悟过去和现在佛的最高智慧。值得注意的是，285 窟中的五百强盗成佛故事也结尾于禅修成道和双佛图像。

山水成为介质：文字

在以上介绍的四个例子里，山岳在图像程序中的位置说明在设计者的概念中，它既不属于物质世界也不属于超验仙境，而是人类与"道"进行沟通的渠道，因此被赋予精神和宗教上的媒介意义。表达这种观念的文字在魏晋南北朝时期屡见不鲜，通过两个广泛的类型与山中坐禅的图像发生共鸣。第一个类型是由僧侣和世俗作家写作的诗文，描写对山林间修道的想望，往往提及石室或岩构这类理想的参禅地点。其中一例是东晋高僧支遁（314—366）写的《咏怀诗》之一，表达了前往天台山修行的愿望：

尚想天台峻，仿佛岩阶仰。
泠风洒兰林，管濑奏清响。
霄崖育灵蔼，神蔬含润长。
丹沙映翠濑，芳芝曜五爽。
苕苕重岫深，寥寥石室朗。
中有寻代士，外身解世网。
抱朴镇有心，挥玄拂无想。
隗隗形崖颓，囧囧神宇敞。
宛转元造化，缥瞥邻大象。
愿投若人踪，高步振策杖。[14]

前几句中的"霄崖""神蔬""丹沙""翠濑"来自传统文学中对仙山的描写，但它们在此处导向的地点却不是昆仑之巅或西王母的仙境，而是重岫深处的一个"寥寥石室"。想象自己身处其中，支遁感到通过参禅和静观可以"外身解世网"和"挥玄拂无想"。浩渺的宇宙将在他的冥思中洞开，他也将在山水之间达到"缥瞥邻大象"的超脱。

这种在山水中成道的志趣并不限于僧人和道流，而是当时表达高洁性情的文字惯例，东晋女诗人谢道韫——她是书法家王羲之次子王凝之的妻子——因此在所写的《泰山吟》中咏道：

>峨峨东岳高，秀极冲青天。
>岩中间虚宇，寂寞幽以玄。
>非工复非匠，云构发自然。
>器象尔何物，遂令我屡迁。
>逝将宅斯宇，可以尽天年。

支遁没有在他的诗中说明山中的"石室"是天然还是人造，谢道韫则明确指出岩间的"虚宇"是"非工复非匠，云构发自然"。但它们的功能是一致的，都是使入山观想之人与自然合一以悟道。与支遁的咏怀相同，谢道韫所描述的是她的想象或心愿——文学史家田晓菲注意到在4至5世纪的南北交争年代中，作为名门闺秀的谢道韫不太可能会长途跋涉去往北地的泰山。诗中描述的因此不一定是她的真实经历，而是作为"当时的主要文化话语"的"以心眼而非肉眼想象和关照物质世界"。[15]

第二类文学作品的特点，是在谈论山林和玄观之外更引进了人造的山水图画，同样将之定义为精神升华的途径，因此分享了真实山水的媒介意义。这个观念在东晋以降变得相当流行，我们在孙绰（314—371）的《游天台山赋》和宗炳（375—443）的《画山水序》中

都看到对它的清晰表达。[16] 孙绰是支遁的友人,他的《游天台山赋》描写的也是想象的情景,似乎应答着支遁在《咏怀诗》中对同一名山的憧憬。理解这首赋的关键在于序言之中——如果忽略了这个部分,赋文中"跨穹隆之悬磴,临万丈之绝冥。践莓苔之滑石,搏壁立之翠屏。揽樛木之长萝,援葛藟之飞茎"等连篇累牍的句子,似乎都在活灵活现地描述作者攀登天台的实际经历。但其实这都是他从观看绘画中产生的意象,明见于序中的这段说明:

> 然图像之兴,岂虚也哉!非夫遗世玩道、绝粒茹芝者,乌能轻举而宅之?非夫远寄冥搜、笃信通神者,何肯遥想而存之?余所以驰神运思,昼咏宵兴,俯仰之间,若已再升者也。方解缨络,永托兹岭,不任吟想之至,聊奋藻以散怀。

因此在孙绰看来,真正离世弃俗、前往高山深谷修炼得道的人或许有之,但绘画的山水同样具有使人"驰神运思,昼咏宵兴,俯仰之间,若已再升者也"的效用。通过引起想象和冥思,最后使观者进入"浑万象以冥观,兀同体于自然"的物我两忘境界。

我们无法知道孙绰所说的山水画是由他自己或是由当代名家所绘。但比他大约晚半个世纪的宗炳,在其《画山水序》中则清楚地说明他用来"盘桓绸缪"的山水画是自己的作品,作画的原因同样在于这种图像可以代替真实山水使他观想悟道:

> 余眷恋庐、衡,契阔荆、巫,不知老之将至。愧不能凝气怡身,伤跕石门之流,于是画象布色,构兹云岭。夫理绝于中古之上者,可意求于千载之下。旨微于言象之外者,可心取于书策之内。况乎身所盘桓,目所绸缪,以形写形,以色貌色也。

在中国历史上，宗炳可能是通过图绘山水图像与超验世界进行交流的第一人。根据《画山水序》和《宋书》中的《宗炳传》，他不仅向往自然中的山岳，而且把山岳作为"有趣灵"的存在加以崇拜。对他来说，自然蕴含着圣人的智慧，当自己的心灵与其会通，便可达到悟道的境界。《画山水序》极为深刻地描述了这种宗教体悟："不违天励之丛，独应无人之野。峰岫峣嶷，云林森渺。圣贤映于绝代，万趣融其神思。余复何为哉，畅神而已。神之所畅，孰有先焉。"〔17〕当他年老体弱，无法再去山水实地应会感神的时候，他便对着自己创作的山水图像神游冥思。《宗炳传》记载，他将"凡所游履，皆图之于室，谓人曰：'抚琴动操，欲令众山皆响。'"〔18〕

宗炳的画作未能传世，但《画山水序》传达的对"自然"的这种理解，很可以和莫高窟第 249 和 285 两窟中的山水、奏乐和禅修图像相通。上文说到 249 窟以山峦和伎乐构成连接人界和天界的中介（参见图 3.17），285 窟更以山中修道的形象表达人类在自然之中的精神升华（参见图 3.19）。观看这些壁画，我们可以想象暮年的宗炳在室中畅神抚琴、聆听众山回响的情境；也可以想象乐僔"杖锡林野，行至此山"，架空凿崖后在其中打坐修行的景象。二人都通过自然而悟道——这里所说的"自然"既可以是客观的存在也可以是绘画的山水。〔19〕

六朝时期出现的有关自然的大量文字写作中，《画山水序》可说是对山水的媒介意义作了最全面的陈述。首先宗炳认为山水以它的形体体现了抽象的"道"，使得仁人志士可以在其中探寻道的奥秘（"山水以形媚道，而仁者乐"）。他进而宣称这种与道的感通是通过人和山水的互动达到的，他称之为"应会感神"。其结果是人能够超越现实世界而体悟到天地自然的原理，也就是他说的"神超理得"。再往前推一层，他认为这种由山水悟道的经验也可以通过艺术创作的途径获得。因此虽然他无法在实际上成为长生不老的仙人，但可以通过"以形写形，以色貌色"的方法，把昆仑、阆风这类仙

山转移到画绢之上，由此与道相通。这种交流既是视觉的也是听觉的——《画山水序》和《晋书》都记载了宗炳面对山水图像鸣琴以坐究四荒。

这些论述中的一些内容属于抽象的哲理层面，难以和考古美术材料发生直接联系。但其中所说的观想者与山水的互动，以及通过抚琴"令众山皆响"的意旨都具有相当明确的形象感，引导我们探索视觉艺术中的平行表现。这个探索的观察点不再是山水形象的图像学定义——我们不再关心这些形象表现的是神山、仙山，还是作为人类财产的山林，而是自然联结人与道的媒介性质，以及自然和其他的类似媒介——比如音乐——的关系。沿着这个思路，以下的讨论将聚焦于两批考古美术材料。一批显示山水和乐师及奏乐的联系，这个焦点把我们带回到汉代画像中的一些例子，特别是描绘独立音乐家在山水之间弹琴的图像——这些独立音乐家可被认为是宗炳的前驱。另一批材料来自南北朝时期，在图像结构上显示出人与自然之间的认同以及相互之间的"回响"（echoing）。

"丘中有鸣琴"

此语出自左思《招隐》诗的起首处：

> 杖策招隐士，荒涂横古今。
> 岩穴无结构，丘中有鸣琴。

诗人来到超越古今和人类社会的深山里，却听到层峦中传出的琅琅琴声。这首诗写于3世纪，求之于考古美术材料，最早描绘山中弹琴的图像见于上章讨论的徐州簸箕山宛朐侯刘埶墓出土的人物画像镜上，可以定为公元前2世纪中后期的作品（参见图2.10）。上文已经介绍此镜的主体画像由四个相同的单元组成，每一单元中部

图3.26　江苏徐州簸箕山宛朐侯刘埶墓出土人物画像铜镜上的图像单元

的仙山上方是一个奏琴和听琴场面【图3.26】。位于中心的操琴者正面朝外；右侧的听者双手上举，似在合着乐音击节；左边的听者拱手站立，侧身聆听。我们不太清楚这幅画像是否基于历史文本或描绘某一神话故事。但就像已经解释过的，从它所处的仙山环境和表现人兽和谐的相邻形象看，这个场面无疑是仙境的组成部分。在图像的空间结构上，弹琴和听琴的场面被置于每一单元的焦点，位于构图中央的仙山之上，明显被呈现为画像的核心主题。这进而说明，对于这面画像镜的设计者和使用者来说，音乐和仙境有着极为密切的关系。

这种关系使我们联想起大约同时期的另两类考古美术材料，即塑造成仙山形状的瑟枘和博山炉。"枘"是在瑟上用以固定弦尾的零件，在西汉时期一般是四个一组【图3.27】。仙山形瑟枘中的尊贵者，如广州南越王墓出土的三套十二枚，都被塑造成鎏金的微型仙山。此墓为南越国第二代君主赵眜（《史记》称为赵胡）的陵墓。赵眜号称"南越文帝"，公元前137年至前122年在位，正值汉武帝时期，也与中山靖王刘胜的在世时期重合。该墓发掘报告如此形容出土的瑟枘："枘为博山形，山峦分作三层。高低错落，正中为群峰耸

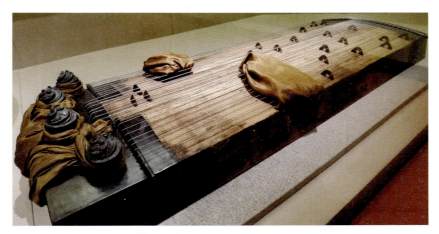

图 3.27　湖南长沙马王堆 1 号墓出土西汉早期瑟

起，外围再绕两层，其间有六兽出没"【图 3.28】。[20] 这种乐器零件在世界各地美术馆藏品和拍卖图录中常常见到，说明在西汉上层社会相当流行【图 3.29】。[21] 其基本形状都与刘胜墓出土的错金博山炉相当接近（参见图 2.19），虽然形体微小但都呈现出流云中的突兀山峰和山间走兽，表现的明显也是幻想中的仙山，有的还装饰了悦目的五彩宝石（参见图 3.29a）。但如果说博山炉融合了仙山和氤氲的烟雾，这些瑟枘则把仙山和音乐结合在一起。这种结合可能和汉代音

图 3.28　广州南越王墓出土的西汉早期仙山状瑟枘

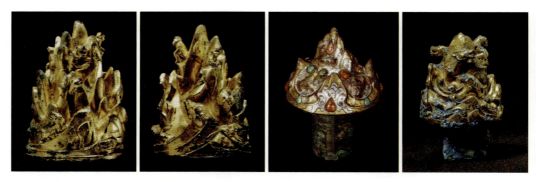

图 3.29　不同类型的西汉仙山状瑟枘

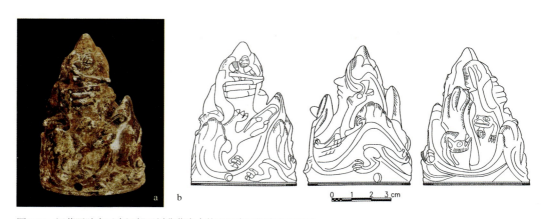

图 3.30　江苏盱眙大云山江都王刘非墓出土的西汉中后期鎏金铜瑟枘

乐理论有关系，如《淮南子》和蔡邕《琴操》都强调音乐能够使人"反其天心"，达到天人合一的境界。[22]

江都王刘非陵墓中也出土了鎏金瑟枘，但是与南越王墓中发现的同类物件稍有不同，这只瑟枘上多了一个形象——一个弹琴或抚瑟的乐师【图 3.30】。这座墓位于江苏盱眙大云山，墓主刘非是与刘𣏌同时的西汉宗室成员：他是景帝之子，在景帝前元二年（前 155）被立为汝南王，"七王之乱"以后改封为江都王，卒于公元前 127

年。其墓中出土的瑟枘因此必定在这之前制作。与其他仙山形瑟枘相似，这件7.8厘米高的瑟枘也被设计成蛟龙出没的神山形状，但在接近山巅的地方塑出一个小小平台，上面端坐着一个正在悠闲抚瑟或弹琴的乐者。〔23〕我们可以想象当装配着这套瑟枘的乐器被演奏的时候，悠扬的乐声会像是从这位微型乐师的手下发出。柳扬进而把这个瑟枘与上章谈到的一批西汉博山炉联系起来，后者上部的山峰之间也都出现了类似的抚瑟或奏琴乐师形象【图3.31】（参见图2.11）。〔24〕由于这些博山炉中的一件出自西安西关的一处西汉铜器窖藏，被认为西汉中期偏晚的作品，我们可以估计它们的大致流行时期。〔25〕

这些例证都说明仙山和音乐的关系在西汉早中期已被牢牢地建立。有人曾提出这类在仙山中奏琴或抚瑟的画像可能描绘俞伯牙和钟子期传说。笔者认为现存的西汉时期证据尚无法支持这个解释——刘埶画像镜上描绘了不止一个听琴者，博山炉上以吹笙与奏琴搭配，都不符合这个故事的内容（参见图3.31b）。但正如下文将讨论的，汉代美术的随后发展确实证明伯牙和子期故事对画像艺术发

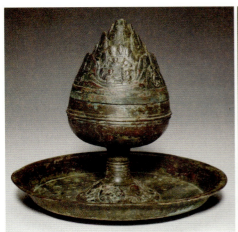
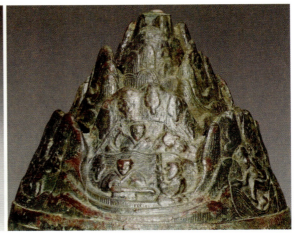

a　　　　　　　　　　　　　　　　　　　　　　　　b

图3.31　美国明尼阿波利斯艺术博物馆藏西汉中后期铜博山炉

生了影响。这个故事最早出现在东周末期的《吕氏春秋》里：

>　　伯牙善鼓琴，钟子期善听。伯牙鼓琴，志在高山，钟子期曰："善哉，峨峨兮若泰山！"志在流水，钟子期曰："善哉，洋洋兮若江河！"伯牙所念，钟子期必得之。子期死，伯牙谓世再无知音，乃破琴绝弦，终身不复鼓。[26]

故事中的琴师伯牙代表了战国时代出现的理想音乐家的形象，子期则代表了理想的知音。故事中并没有提到二人成仙的情节或任何与神仙家有关的内容。这个情况在东汉时期发生了变化：根据目前掌握的考古美术材料，明确描绘伯牙和子期的画像出现在四川地区2世纪的画像石中，其中有的把二人置于奇特的仙境之内。一个这种例子见于新津宝子山崖墓1号石棺的左侧，画像左边表现两个羽人在上广下狭的仙山顶上玩六博，右边是同样一座仙山，上面一人弹琴，一人悉心聆听【图3.32】。另一幅类似的画像刻在彭山梅花村496号崖墓石棺右侧，左方仍为"仙人博"图像，右方的琴师和听者则分处于两座仙山之上（参见图2.36）。这两幅画像的年代都是2世纪后期。看来到这个时候，奏琴和仙境的关系已经确立，仙山上的乐师也不再是无名氏，而是获得了特定的个人身份。通过把伯牙和子

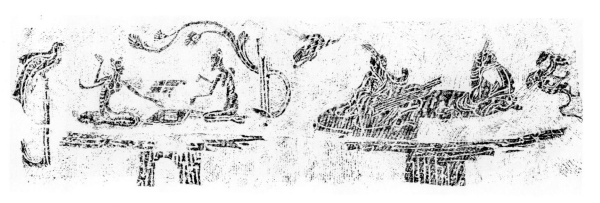

图3.32　四川新津宝子山崖墓1号石棺画像。东汉后期

图3.33　西汉末至新莽时期的"上太山"铜镜

期纳入幻想的仙境,这个熟悉的历史故事把仙山和琴乐更加紧密地联系在一起。

这种联系是怎么建立的?伯牙和子期是如何进入仙境,成为神仙般的乐师和听者?笔者认为造就这个转变的一个重要契机是在原来的传说中,伯牙弹奏的琴曲是以"泰山"为主题的("方鼓琴而志在泰山"),而子期之所以成为他的知音也首先是因为他从琴音中听出了"巍巍乎若泰山"的意象。许多证据显示在汉代人心目中,泰山是最重要的仙山之一,如我们在若干铜镜的铭文中读道:

上太山,见神人。食玉英,饮澧泉。驾交龙,乘浮云,白虎引兮直上天。受长命,寿万年。宜官秩,保子孙。[27]

【图3.33】

> 上太山，见神人，食玉英，饮醴泉，驾虬龙，乘浮云，宜官秩，保子孙，贵富昌，乐未央兮。[28]

> 福熹进兮日以萌，食玉英兮饮澧泉，驾文龙兮乘浮云，白虎□兮上泰山，凤凰舞兮见神仙，保长命兮寿万年，周复始兮八子十二孙。[29]

与昆仑、蓬莱一样，泰山这个名称也被用来泛指仙山。汉乐府《陇西行》因此把它作为西王母和东王公的居所："过谒王父母，乃在太山隅，离天四五里，道逢赤松俱。"伯牙与子期的故事在汉代变得非常流行，在《韩诗外传》《风俗通义》《说苑》等书中均有征引。它的意义也不断发生变化。当它最后成为墓葬画像主题的时候，所表现的已经不完全是原来的文学含义，而是被附加了新的思想内涵。脑子里充满升仙思想的汉代人在读这个传说的时候很容易把其中说到的泰山理解为仙山，也很容易把伯牙和子期想象成在仙山之巅弹琴和听琴。上文谈到过的一幅汉代石刻并排展示了两座形状相同的仙山：一座托举着玩六博的仙人，另一座提供了伯牙、子期奏琴和听琴的舞台（参见图3.32）。这种上广下狭的奇峰表现的可以是昆仑，但在汉代人眼中也可以是包括泰山的任何仙山——曹植就在他的诗作《仙人篇》里说："仙人揽六箸，对博太山（泰山）隅。"由此说来，画像中伯牙和子期所处的仙山自然也可以是泰山。

总之，虽然原来的故事仅说到伯牙弹琴"志在泰山"，但在通俗想象中则成为他在泰山或仙山之巅鼓琴。西汉艺术中已经出现了的山间弹琴或抚瑟的形象，很可能被"误读"为伯牙故事的图解。一则晚出的传说进而把这个著名琴师和东海中的蓬莱仙境结合在一起。这个传说可能出现于东汉末期。其中说伯牙先从著名琴师成连学琴，经过三年仍未学成。于是成连带他去到东海中的蓬莱，把他留在那

里领略雄壮的波涛、杳冥的林岫等大自然景象，终于达到天人相通的境界，伯牙的琴技"遂为天下妙矣"。[30] 有意思的是，这个新出传说的主旨背离了汉代成仙故事的通常模式：它强调的不再是为了长生不老而去寻找蓬莱或昆仑，而是在仙山的自然环境中领略人世中难以获得的"琴道"或"琴理"，因而成为超越古今的弹琴高手。这个传说里的伯牙和写《画山水序》的宗炳很有相通之处，后者也是放弃了白日升仙的想望，通过与自然的交流悟到人间失传的义理（"夫理绝于中古之上者，可意求于千载之下"），而且也是通过艺术完成了这个悟道的过程。这个新的主题随即引导我们检验一批南北朝时期的考古美术资料，其表现的中心不再是"偶像型"的仙山和求仙的过程，而是人与自然的共生关系（symbiotic relationship）。

人与自然的共生

这个新视觉模式在考古美术中的最重要代表作是题为"竹林七贤与荣启期"的一系列砖画，其中时间最早、艺术性也最高的一套于1960年在南京西善桥的一座南朝大墓中被发现，学者一般认为是5世纪作品，可能与刘宋皇室有关。该墓位于称作宫山的一座小丘的北麓，依丘而建。墓道尽头为石质墓门，门后的墓室长6.85米、宽3.1米、高3.45米，四壁中部略向外凸出【图3.34】。墓室中后部被砖砌棺床占据，棺床旁的南北两壁上展现出两幅大型砖画，每幅横2.4米、纵0.8米，从左右两边夹持着棺床上的墓主遗体。根据发掘者对砖画制作过程的设想，应是先由画家在整幅绢上画好草稿，然后将形象以流畅的线条阴刻在分段木版上，制成木模，再将画面模印于半干砖坯的侧面或端面。每块砖的侧面刻有行次号码，烧成之后便可根据号码在墓室两壁上拼砌出整幅画面。[31]

两幅砖画一共描绘了八个人物，根据身旁题名可知南壁从外向内是手抚古琴的嵇康、以指作啸的阮籍、手擎酒杯的山涛和手执如

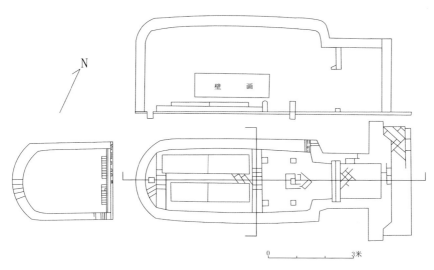

图3.34　南京西善桥南朝墓结构

意的王戎【图3.35a】；北壁上从外朝内则是沉思内省的向秀、以指弹酒的刘伶、怀抱阮琴的阮咸和鼓琴而歌的荣启期【图3.35b】。虽然我们可以根据这些题名把砖画中的形象作为"肖像"看待，但也需要把这些5世纪的画像与历史上真实的"七贤"区别开来。正如一些学者指出的，生活在魏晋时期的具有强烈反正统倾向的七贤，在两个世纪之后的此时已经成为文学和绘画中的普遍主题。[32] 更具体地说，竹林七贤在其原始历史环境中是反叛文人和艺术家的代表，他们怀疑和否定传统社会秩序和伦理道德，通过文学、音乐和返归自然以表现其独立的个性。但是到了4世纪之后，这种反社会的倾向逐渐淡化，此时士人们的主要目标与其说是反抗成规俗例，不如说是为了合法地表达个性而致力于制定新的规范。一些贵族成员也欣然加入这一潮流，有的成为文学艺术新潮流的支持者，有的本人就是作家或画家。他们以"自然"比喻文人雅士的超脱性情，其所倡导的文学艺术流派特别注重形式的重要性，显示出一种近似"为艺术而艺术"的新兴美学趣味。在西善桥墓中，竹林七贤与春

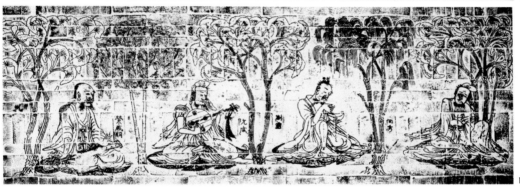

图3.35　南京西善桥南朝墓"竹林七贤和荣启期"砖画　a. 南壁　b. 北壁

秋时代的隐士荣启期被绘在一起,说明他们此时已被看作理想的士人或仙人,而不再是真实的历史人物。这也解释了为什么这些形象屡屡出现在5、6世纪的大型南朝皇室墓葬之中。[33] 在这些墓葬中他们与飞天、神兽等形象绘在一起,共同为墓主构成地下的理想世界。

　　一个颇有兴味的问题是:为什么数百年前的荣启期加入了竹林七贤的行列【图3.36】?一个可能的回答是这个古代人物在魏晋时期获得了极高的名声,主要原因是其安贫乐业、荣辱不惊的品行。这个形象见于《列子》《孔子家语》以及皇甫谧(215—282)在3世纪编纂的《高士传》中:

图3.36　南京西善桥南朝墓"竹林七贤和荣启期"砖画中的荣启期及弹琴手势

　　孔子游于泰山，见荣启期行乎郕之野，鹿裘带索，鼓琴而歌。孔子问曰："先生所以乐，何也？"对曰："吾乐甚多：天生万物，唯人为贵，而吾得为人，是一乐也。男女之别，男尊女卑，故以男为贵，吾得为男矣，是二乐也。人生有不见日月，不免襁褓者，吾既已行年九十矣，是三乐也。贫者士之常也，死者人之终也，处常得终，当何忧哉？"孔子曰："善乎！能自宽者也。"[34]

以此为据，陶渊明在其《饮酒》诗中将荣启期说成是"固穷节"的古今典范："九十行带索，饥寒况当年。不赖固穷节，百世当谁传？"[35]同时或稍后的若干位诗人，如晋代的陆云和孙楚，梁代的僧度和庾信，也都写诗表达对其高洁性情的仰慕。

　　可以想见，荣启期的这种声誉肯定会有助于他的形象在中古时期被广泛传播，但在我看来，这一"固穷节"的形象却不是西善桥大墓砖画作者把他和竹林七贤放在一起的原因。从此画对他的塑造以及他和画中其他人的关系看，更主要的原因是荣启期是一位古代的著名琴师，也就是上引文献一开头说的："孔子游于泰山，见荣启

期行乎郕之野，鹿裘带索，鼓琴而歌。"《列子》传统上被认为是东周人列御寇所著，但多数学者认为是魏晋时代的作品，所记载的荣启期的"三乐"也不见于此前的著述。追溯有关荣启期的更早记载，当他在汉初《淮南子》中出现的时候，实际上只被描写为一位杰出琴师：他演奏的琴声如此中正醇和，使孔子在数日内无法忘却——"夫荣启期一弹，而孔子三日乐，感于和。"[36] 后世对他的主流演绎却背离了这个主题，把孔子听音乐的"三日乐"转化为荣启期安贫乐道的"三乐"。很可能西善桥大墓砖画的作者返回了《淮南子》中的原始典故，以之为据创造出作为古琴家的荣启期形象。实际上，嵇康在其著名的《琴赋》中也持此看法，把荣启期作为古今琴师的代表人物（见下文讨论）。

两幅砖画中的八人都处于特定的活动或静态之中，半数正在弹奏乐器或作啸声。因此这两幅砖画不仅呈现了这些人的相貌，而且以无形的音乐和音声作为艺术表现的核心内容。琴是唯一出现两次的乐器，分别由嵇康【图3.37】和荣启期弹奏。二人的姿态基本一致，都在银杏树下盘腿而坐，膝上置琴，身向左方。荣启期的在场加强了对音乐——特别是琴——的强调，虽然他的加入不免淡化了竹林七贤的历史组合。

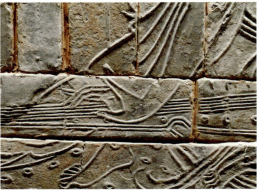

图3.37　南京西善桥南朝墓"竹林七贤和荣启期"砖画中的嵇康及弹琴手势

如果说孔子本人肯定了荣启期作为杰出琴师的身份，嵇康和琴的关系在 5 世纪也已成为经典：有关他的记载把他和琴合为一体，所谓"生则抱琴行吟，死则抚琴被刑"。虽然其中不乏后世渲染，但他自己的写作也确实是充满了对琴的深厚感情，不论对现实的描述还是对世外的想象都缺不了此物。前者如他在《与山巨源绝交书》中所说："今但欲守陋巷，教养子孙，时时与亲旧叙离阔，陈说平生，浊酒一杯，弹琴一曲，志意毕矣！"后者见于《赠兄秀才入军》诗："乘风高逝，远登灵丘。结好松乔，携手俱游。朝发泰华，夕宿神洲。弹琴咏诗，聊以忘忧。"在他有关音乐和音乐理论的著作中，《琴赋》是中古时期关于琴的最重要一篇文字，为我们对山水艺术的讨论也提供了重要资料，值得在此稍加介绍。

在此赋的序中，嵇康以起首几句直接指明他与琴的个人关系，《琴赋》便是这种关系的表述：

> 余少好音声，长而玩之。以为物有盛衰，而此无变；滋味有厌，而此不倦。可以导养神气，宣和情志，处穷独而不闷者，莫近于音声也。是故复之而不足，则吟咏以肆志；吟咏之不足，则寄言以广意。

在随后的赋文中，他不断把琴的制作、声响和琴曲与名山大川之美融汇在一起，加以阐述和歌咏。琴因此与山水密不可分，从不同角度把作者与自然联为一体。赋的首段吟咏制作佳琴的椅树和梧桐，它们都生长于"峻岳之崇冈"之上，因此能够"含天地之醇和兮，吸日月之休光"。由此引出一段瑰丽的文字，描绘椅桐生长的山水环境：

> 且其山川形势，则盘纡隐深，磪嵬岑嵓。互岭巉岩，岞崿岖崟。丹崖崄巘，青壁万寻。若乃重巘增起，偃蹇云覆。

邈隆崇以极壮，崛巍巍而特秀。蒸灵液以播云，据神渊而吐溜。尔乃颠波奔突，狂赴争流。触岩觚隈，郁怒彪休。汹涌腾薄，奋沫扬涛。瀄汩澎湃，蜿蟺相纠。放肆大川，济乎中州。安回徐迈，寂尔长浮。澹乎洋洋，萦抱山丘。

也就是在这片神奇景色之中，遁世的高士们——此处嵇康特别提到荣启期——寻到制琴的佳木，在巧匠手中被修正整形、装上丝质琴弦、饰以皎洁的美玉，又雕绘出繁复的纹饰。琴身于是呈现出龙凤之象和古人之形，试拨时即发出清澈嘹亮的声响，而当正式演奏时，周围的自然界也一起发出共鸣——"状若崇山，又象流波。浩兮汤汤，郁兮峨峨"。奏琴者想象自己在天地间浮游，和着琴声奋声高歌：

凌扶摇兮憩瀛洲，要列子兮为好仇。
餐沆瀣兮带朝霞，眇翩翩兮薄天游。
齐万物兮超自得，委性命兮任去留。

琴音随着弹奏者的手势变化万千（参见图 3.36b，3.37b），时而飘摇轻迈，时而舒缓雅丽。或如不滞的轻疾水流，或如云中的和鸣鸾凤，或如春风中盛开的百花。琴的"感人动物"和"触类而长"的独特力量使它成为古往今来最具精神性和个人性的乐器。嵇康在赋的结尾说当琴乐达到最高的境界，其他的乐器都变得沉寂无声（"金石寝声，匏竹屏气"），歌神也停止了咏唱（王豹辍讴），而凤凰则在阶前翩翩起舞，仙人被琴声吸引从空而降。把这篇文字和西善桥砖画联系起来，我们可以理解为什么这两幅砖画给予琴以重要位置。

嵇康与相邻的阮籍在墓中南壁上构成一对，彼此相互呼应【图 3.38】。嵇康边弹琴边抬头看着阮籍，阮籍也面朝嵇康，以右手拇指

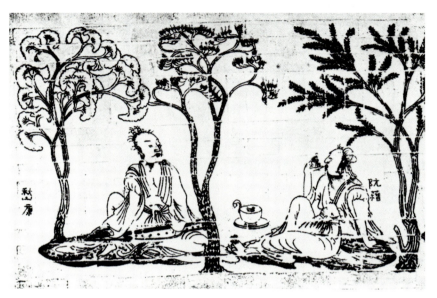

图3.38 南京西善桥南朝墓"竹林七贤和荣启期"砖画中的嵇康和阮籍

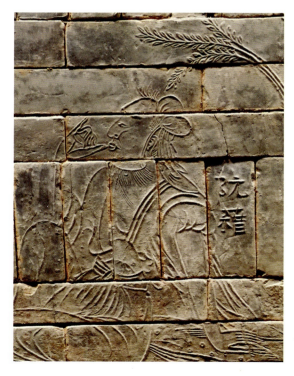

图3.39 南京西善桥南朝墓"竹林七贤和荣启期"砖画中作啸的阮籍

放在嘴边作啸,似乎与琴声相互呼应【图 3.39】。这种以指作啸的方式古称"啸指",据说发出的声音"玄妙足以通神悟灵,精微足以穷幽测深"。[37] 文献中没有发现有关阮籍和嵇康一起弹琴作啸的记载,画中的情景应是艺术家的创造,但也可能是受到了《世说新语》中有关阮籍见苏门山真人事迹的启发。文曰:

> 苏门山中,忽有真人,樵伐者咸共传说。阮籍往观,见其人拥膝岩侧;籍登岭就之,箕踞相对。籍商略终古,上陈黄、农玄寂之道,下考三代盛德之美,以问之,仡然不应。复叙有为之教、栖神导气之术以观之,彼犹如前,凝瞩不转。籍因对之长啸。良久,乃笑曰:"可更作。"籍复啸。意尽,退,还半岭许,闻上啮然有声,如数部鼓吹,林谷传响。顾看,乃向人啸也。[38]

这则轶事说的是阮籍听说苏门山上有一个真人就去拜访他。见面后他先是发表了一套对上古和三代的宏论,随后又谈起儒家治世的主张和道家凝神导气的方法,但自始至终这个真人都毫无反应。最后阮籍抛弃了人类的语言,对他直面长啸,这个真人才面露笑容,示意阮籍继续下去。最后阮籍意尽离开,走到半山处忽然听到山顶传来如同几部器乐合奏的声音,在森林和山谷中回响。他回头望去,原来是那个真人也发出了长啸。

这个故事之所以对理解西善桥砖画特别重要,是因为它点出了画家希望传达的一个消息,即任何语言和文字都是人类的创造,人只有抛弃它们才能真正与天地相通。虽然乐器的声响已经比语言更接近自然,但不依靠乐器的啸声又更上一层,在西晋成公绥写的《啸赋》里被说成是"良自然之至音,非丝竹之所拟"。这应该就是为什么砖画中没有一个人以语言和文字作为表达或交流的工具。八人中的四个在奏乐和作啸,其他四人中的两个沉湎于饮酒【图 3.40】,

图3.40 南京西善桥南朝墓"竹林七贤和荣启期"砖画中的刘伶

图3.41 南京西善桥南朝墓"竹林七贤和荣启期"砖画中的向秀

倚在一棵树干上的向秀则是进入了物我两忘、与道冥合的"坐忘"状态【图 3.41】。

这一解读引导我们注意到这套画的另外两个相互联系的重要特征，一是对文学叙事的排除，二是树木与人物的呼应。与汉代画像判然有别，这两幅砖画不表现真实或幻想的事件，它们的主题是单体个人的心理状态和互相之间的精神默契。特别是北壁上，从荣启期到向秀的四个人物互不相干，各自专注于自己的作为——或演奏乐器，或凝视酒杯，或冥思遐想（参见图 3.35b）。我曾以此为根据提出这两幅画面含有不同的绘画空间概念，不必是摹自同一幅卷轴画的前后两段。[39] 此处的讨论使我们认识到北壁画像在消除叙事性的方向上走得更远，完全取消了人物之间的互动。

当人与人之间的互动被消解，剩下来的就只有人与自然的关系。这两幅砖画都以优美的树木构成画面的整体框架和内部间隔：每幅都以银杏树开始和终止，两树的婆娑树身构成对称的镜像，把横卷般的构图纳入二者的遥相呼应之中（参见图 3.35）。画中每个人都身处两棵优美的树木之间。从南壁左方开始，银杏树下的嵇康隔着一株松树与阮籍相望（参见图 3.38）。阮籍身后的槐树为画面提供了一条稳定中线，随后是分处于柳树两边的山涛和王戎。北壁壁画从右手开始——这是进入墓葬时最先看到的部分——首先是倚在银杏树干上沉思冥想的向秀，他左边是一株垂柳，然后是以指弹酒的刘伶。至此为止北壁和南壁上树的种类和布置相同，但两画的其余部分则改换了树种及其组合：一株银杏建立了北壁构图的轴线，左方的一棵树常被论者说成是竹子，但无论是其枝干、树冠还是叶片的形状都否定这种说法。

我们不能肯定这些树的种类是否含有特定意义，但它们的强烈形式感无疑见证了画家的悉心设计。就和画中的传奇人物一样，这些树不是对客观实体的写生，而是升华后的典型自然形象。为此目的画家赋予每株树以特殊的面貌和性格——他突出了叶片的不同形

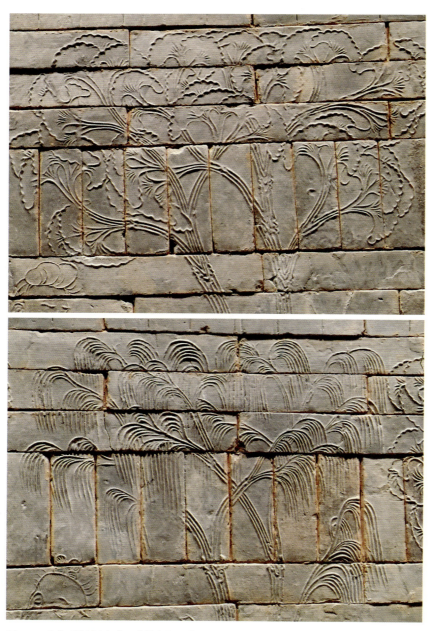

图3.42 南京西善桥南朝墓"竹林七贤和荣启期"砖画中的银杏和垂柳

状和尺寸,并强调了树干和枝条的婀娜姿态和韵律感觉【图3.42】。颇有意味的是,画家并没有根据"竹林七贤"的传统称谓绘出一片竹林。其道理正如把荣启期这个古代琴师添加进来,这两幅砖画的目的并不是描绘一组同时的历史人物,而是在更为抽象的层面上表达这些人物共同具备的遗世独立精神,在自然、音乐、美酒和冥想中获得精神的自由。画中的树木因此也被赋予两层意义,既表现了这些人的自然活动环境,又象征着和他们进行精神交流的第二自我。对于艺术家来说,作为七贤聚集之地的"竹林"在此处已经失去了存在的必要,更重要的是显示各位高士和自然之间的共生。

由此我们面对一个基本的问题:为什么这八个人被选为这两幅墓葬砖画的主题?虽然这种布局逐渐被程式化,在以后的南朝大墓中形成一种定式,但其最初出现的时候应该具有明确的意图。西善桥墓中的"竹林七贤与荣启期"砖画的水平极为高超,为以后的版本远远不及(参见图4.2),很可能代表了这个传统的起点。遗憾的是,由于此墓墓主的身份不明,我们无法揣测他的具体动机,但是一个著名的汉代先例可能为此墓的设计提供了灵感和依据。

上文说到,西善桥墓墓室的中后部被砖砌棺床占据,棺床旁的砖画从左右两边夹持着墓主遗体。此处希望进一步强调,棺床、木棺和砖画有着非常密切的关系:墓室两壁相当宽阔,两幅砖画的特定选址明显取决于棺的位置。砖画起始处的东侧与棺床前沿齐平,其高度达到两壁中部,估计也和原来的木棺上沿差不多高(参见图3.34)。我们因此可以有根据地认为,在原来的设计中,这两幅砖画是与棺及棺床作为一体考虑的,以使画中人物从两边挟持棺中的逝者。类似的布局见于汉代经学家赵岐(108—201)为自己设计的墓葬:他把四位先贤画在两边,夹辅着自己的画像。《后汉书》中对此事如此记载:"(赵)岐为太常,年九十余,建安六年卒。先自为寿藏,图季札、子产、晏婴、叔向四像居宾位,又自画其像居主位,皆为赞颂。"[40]我在《中国古代艺术与建筑中的"纪念碑性"》一书

中曾提出他这样做的原因，是为了纪念在危难中救援和帮助过他的仁人志士，显示他们之间在思想和道德上的认同。[41] 由此我们可以推想，无论西善桥大墓的墓主是谁，他在生前肯定十分认同竹林七贤和荣启期所代表的思想潮流，希望以他们为榜样，同样在音乐、自然、玄想和悟道中获得永恒的自由。

第四章
超级符号：山水图像的普及

"超级符号"是英文术语super sign的直白翻译,它在符号学中的中文对应词是"衍指符号"。之所以没有沿用后一翻译,是因为这个概念给我们的启发并不拘泥于它的原有专业含义,而在于它对一种普遍文化现象的指涉,即某种表意或形象标记可以跨越不同的语言系统和文化领域,把这些系统和领域纳入一个更广阔的再现和表述领域。用文学理论家刘禾(Lydia Liu)的话说——她是提出这个概念的学者——这种标记构成了异质文化之间的意义链——"它同时跨越两种或多种语言的语义场……它引诱、迫使或指示现存的符号穿越不同语言的疆界和不同的符号媒介进行移植和散播"。[1]

刘禾提出这个概念的原意是解释现代国际关系中的跨语际实践,揭示殖民主义和帝国主义时代中构建全球法律、外交、史学系统的潜规则。把这个目的置换为对中国早期山水艺术历史的探寻,"超级符号"引导我们发现的是南北朝后期出现的一个重要现象,即山水图像开始构成异质文化之间的意义链,造成跨越语言和意识形态的语义场。这个现象的背景是此时期普遍而激烈的文化碰撞和融合,其中包括了儒、道、释等各种宗教和意识形态的近距离接触和相互渗透,不同地方传统以至中外文化的迅速传播和融汇,以及墓葬、石窟及可携绘画等建筑和艺术形式的共存和互动。在这个巨大而深刻的文化融合潮流中,美术中的山水图像也发生了迅速的移植和散播,最终成为跨越不同宗教、文化、地区和视觉媒介的"超级符号"。但这种超越的目的并不在于将这些传统和领域合而为一,而是通过模糊山水图像的原有含义以扩展其语义场,将之重塑为不同领域的共享内涵和联系渠道。

本章的目的是以大量考古美术案例说明这个宏观趋势。我们将看到自5世纪之后,对自然景物的描绘不再囿于神仙家、道家或佛家的封闭性自我追求,同一类型的山水图像和构图也不再具有"自给自足"(self-contained)的特定含义。其结果是山水图像的创作被重新定义为跨文化和超意识形态的艺术行为。任何对晚期中国山水

画有所了解的人都会看到这个变化的深远影响：它所预示的是山水将成为中国艺术中的共有主题和形式，借用美术史家李凇的说法可称之为"全民图像"。[2] 它在以后一千五百年中的发展将延续南北朝时期开始的这个过程，继续超越儒、道、释的分野，也不断被宫廷、士人和大众文化共同创造和使用。

"树下人像"图像的推广

我们仍可以从西善桥墓砖画开始追寻这个过程（参见图3.35）。上章讨论了这两幅砖画中高士与树木的关系，在5世纪的思想史、文学史和艺术史环境中，画中婀娜多姿、富于个性的树木可解读为士人表达自我思想感情、领会天地之奥秘的媒介。但是如果把5世纪的"竹林七贤与荣启期"放在一个更漫长的时间过程中观察的话，我们会发现它们实际上构成了"树下人像"图式的漫长演变过程的一个中间环节。它来源于汉代艺术，又引向南北朝晚期和唐代的大量变体。

这个图式的最可靠原型见于汉末至三国时期的山东沂南北寨墓[3]：中室南壁上的一幅画像描绘双树之下的两个披发人物，相向坐于兽皮之上【图4.1】。左边的一位手执毛笔，下方的榜题指明其为发明文字的仓颉；右边人物下方的榜题中没有刻字，但根据其手执的植物可判定是"尝百草"的神农。[4] 同一墓室中饰有许多类似的两两相对的人物，其中包括著名的君王和将相，但只有这幅画包含了两棵树，以表现生活在文明之前洪荒山野之中的仓颉和神农。这两棵树分立于构图的左右两端，既荫庇着画中的人物，又为整幅画面营建了一个内部界框，与西善桥墓砖画的关系极为明确（参见图3.35）。我们也可注意到西善桥墓中的披发荣启期像（参见图3.36）与仓颉和神农的形象如同出于同一版本。

西善桥墓砖画的作者一方面继承了这个"树下人像"模式，一

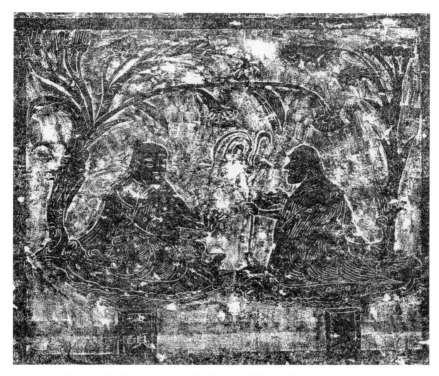

图4.1　山东沂南北寨汉代末期或三国时代墓葬中的仓颉和神农像

方面以弹琴、饮酒和玄想的高士取代了以往的神话人物，突显示出5世纪南方文化中的新思潮（见上章讨论）。"竹林七贤与荣启期"构图随即成为南朝高级墓葬中的典型装饰内容，屡屡出现在大型南朝墓葬中，包括1961年发掘的南京西善桥油坊村罐子山墓、1965年发掘的丹阳胡桥公社仙圹湾鹤仙坳墓、1968年发掘的丹阳胡桥公社宝山大队吴家村墓和建山公社管山大队金家村墓，以及2013年发掘的南京栖霞新合村狮子冲1号墓和2号墓等。[5] 学者认为大多或全部为皇室墓葬。值得注意的是，虽然这些墓的级别相当高，而且增益了龙虎、狮子、仙人等新的画像题材，但原来的"竹林七贤和荣启期"画像却明显"退化"了，不但在艺术表现上远远不如西善桥砖画，而且人物题名屡屡发生错乱【图4.2】。[6] 这些现象说明了两个互为

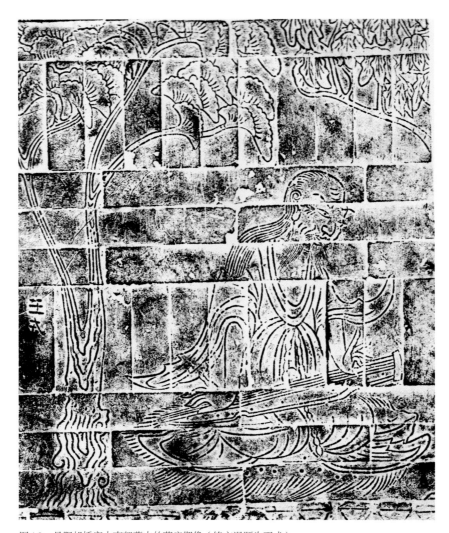

图 4.2　丹阳胡桥宝山南朝墓中的荣启期像（铭文误题为王戎）

表里的发展，一是"竹林七贤和荣启期"画像在高层贵族的丧葬礼仪中被制度化了，二是对它的使用越来越流于形式，图像原来含有的精神价值不再是艺术创作的目的。

很可能是由于这一构图在当时的巨大影响，"树下人像"成为南北双方都极为流行的一种图像，广泛出现在 6 世纪的墓葬装饰、佛教

美术和卷轴画里。在这个流传和扩散的过程中，它的意义也变得更加广阔和不确定，有时仍在较深的层次上指涉人物身份或象征人与自然的交流，但在更多的场合中则只是提供人物故事的自然环境或起到构图结构上的作用。其结果是这种图式可以被使用在任何种类的宗教及世俗画像之中：在墓葬艺术中它被用来表现儒家及道家的典范人物，为他们构造出此世界或彼世界中的理想环境；在蓬勃发展的佛教艺术中它与印度佛教艺术发生结合，表现释迦得道之前在菩提树下的沉思；在新出现的描绘浪漫爱情的叙事绘画里，它标志出男主人公的士人身份。

与西善桥砖画在内容上最为接近的两组6世纪壁画，见于位于山东临朐的崔芬墓和济南东八里的一座北齐墓葬，表现的都是坐在树下弹琴饮酒的一系列高士。由于它们都绘于模拟的联屏上，我们将其留给本章的最后一节（参见图4.43—4.46）。

大约同时，"树下人物"模式也被用于6世纪出现的卷轴叙事画中，其中最有代表性的是表现浪漫爱情的《洛神赋图》。虽然这件作品传统上归于4世纪的顾恺之名下，但根据现代美术史家的研究，它的构图和人物形象不可能产生于6世纪之前，因此和本节讨论的其他考古美术资料时代相近。[7] 此画原作早已遗失，目前仅有若干摹本传世，最著名的两卷收藏于故宫博物院和辽宁省博物馆，均为宋代摹绘。[8] 两画的尺寸、构图和人物形象都相当接近，明显出于共同祖本。

如其标题所示，《洛神赋图》的内容是曹植撰写的《洛神赋》，描绘的是这位魏国王公和著名诗人于黄初三年（222）入朝京师洛阳之后，在返回封地的途中经过洛水时"感宋玉对楚王神女之事"，与洛水神女发生缠绵爱情的经历。我在《中国绘画中的"女性空间"》一书中对这幅画的内容和构图进行了详细讨论，[9] 该书未谈及但与本节密切相关的一点是画中对男主人公的表现方法：曹植在画中出现了五次：先是站立在洛水之滨，在随从的簇拥下向左方凝视；随

图4.3 传顾恺之《洛神赋图》细部

图4.4 传顾恺之《洛神赋图》细部

后得以走近神女,解下玉佩赠给她表达爱意(这个画面保存在辽宁省博物馆版本中);然后坐在矮榻上面向左方,目送着离他而去的神女;再一次站在旁岸,与骑坐在凤鸟背上的一位仙女交谈【图4.3】;最后在离开洛水之前,由于思念洛神而不寐至曙【图4.4】。这五个画面中的曹植都出现在一丛树下,所采用的"树下人像"模式一方面指涉着赋中描写的自然环境,一方面也隐喻着曹植的诗人和名士身份。

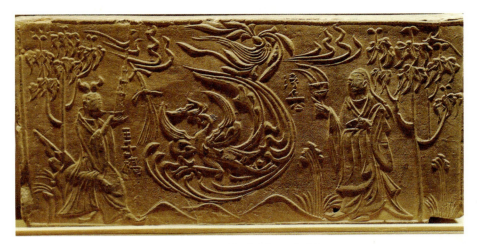

图4.5 河南邓县学庄南朝墓中的"王子乔与浮丘公"画像砖之二

同样的图像模式也被用来描绘出世的隐士和仙人,因此继承了沂南墓中仓颉和神农画像的传统(参看图4.1)。一组突出的例证出于1958年发掘的河南邓县(现为邓州市)学庄画像砖墓。根据墓中"家在吴郡"的墨书题记以及对砖画形式的使用,墓主应和南方文化有密切联系。[10] 但画像的内容也反映出北朝文化的强烈影响,已故考古学家宿白因此认为该墓是南北文化交流,特别是北方吸取南方文化因素的结果,并将其时代估计为6世纪上叶的齐梁之间。[11] 此墓墓室及甬道均用印有莲花等图案的花纹砖砌成,墙壁以及壁上突出的"砖柱"上都嵌有模印浮塑画像砖,大都为"一砖一画"形式,有的涂以鲜艳的色彩,有的则未上色。[12] 其中一幅未着色的画像,据其铭文可知描绘的是道家神仙王子乔与浮丘公,二人的事迹见于《列仙传》中的这段叙述:

> 王子乔者,周灵王太子晋也。好吹笙,作凤凰鸣。游伊洛之间,道士浮丘公接以上嵩高山。三十余年后,求之于山上,见桓良曰:"告我家:七月七日待我于缑氏山巅。"至期果乘白鹤驻山头,望之不得到,举手谢时人,数日而去。[13]

画像砖表现的应是浮丘公前来接引王子乔的情节【图4.5】:后者

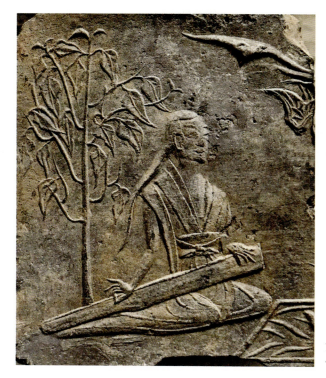

图4.6 南朝"鼓琴"画像砖，北京木木美术馆藏

坐在树下吹笙，一只华美的凤凰随乐声在他面前翩翩起舞。右方是刚刚到来的浮丘公，披肩的长发和手中的麈尾指示出他的世外仙人身份。其身后也立着一株枝叶茂密的树，与王子乔身后的树遥遥相对，从左右两方框定着整幅构图，前景中的一排小山则象征着故事发生的山林环境。与此有关的一个例子是北京木木美术馆收藏的一块出处不明的残画像砖，尺寸和模印方法都和邓县墓画像砖相似，但形象作凸起的圆浑浮雕，接近江苏常州戚家村南朝晚期墓画像砖的风格。[14] 此砖的残存部分表现一名坐在树下弹琴的披发仙人【图4.6】，形象与西善桥墓砖画中的荣启期类似（参见图3.36），表现的很可能是同一对象。但从砖右缘残存的飘带和方毯看，原来的构图可能更接近邓县"王子乔与浮丘公"画像砖，以左右两方的树下人物夹持着一个中心形象。

邓县学庄墓出土了许多不同题材的画像砖，包括仪仗鼓吹、鞍马牛车、出行献供、贵妇出游、乐舞表演、飞天神兽、道家神仙，以及儒家教谕故事等。树木出现在不同题材的画面中，在形式构图而非象征意义的层面上发挥作用。一个典型的例子是一幅"郭巨埋儿"画像，所表现的是孝子郭巨为了尽其所有供奉母亲，与其妻商议后决定把幼儿活埋以节省食粮，但在挖坑时发现了上天嘉奖他的孝心而赏赐的黄金。[15]这个题材在6世纪上叶的墓葬艺术中相当流行，出现在至少五件砖画和石刻中。[16]湖北襄阳贾家冲南朝墓中的一块画像砖以忍冬纹构成画幅边框，中间的画面采用对称型构图【图 4.7】。[17]郭巨和他的妻子沿中轴线相向站立，身后各生长着一株树。这个画面布局与邓县"王子乔与浮丘公"画像砖接近（参见图 4.5），说明人与树的搭配不再具有严格的图像学或象征性含义，而是可以被自由地使用在表现神仙传说或儒家教谕故事的作品中。装饰于邓县学庄墓中的"郭巨埋儿"画像既含有贾家冲画像中的因素，如忍冬纹边框和人物动态，也包括了更复杂的树木图像，显示出和

图 4.7　湖北襄樊贾家冲南朝墓出土的"郭巨埋儿"画像砖

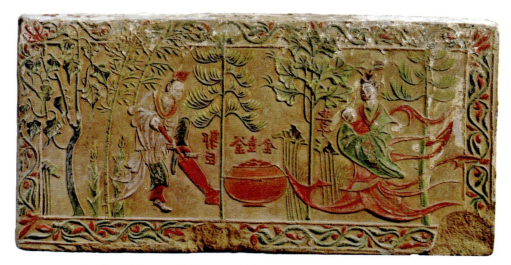

图4.8　河南邓县学庄南朝墓出土的"郭巨埋儿"画像砖

西善桥砖画的另一层联系。艺术家在画面左方描绘了一株格外粗壮的树木以映衬前面掘地的郭巨,又以两棵松树和银杏将横长画面分割为三个等分空间【图4.8】,就如我们在西善桥砖画中看到的那样(参见图3.35)。掘地的郭巨和抱着幼儿的妻子各占了三个空间的左右两个,上天赏赐的金子则被描绘在焦点上的中部空间里,以其中心位置点出图画的教谕意义。

　　这类孝子画像构成6世纪墓葬石刻中儒家教谕故事的重要内容。许多这类画像被描绘在自然环境中,一方面继续以"树下人物"图式作为基本视觉语汇,另一方面也把这个模式融合以其他图像题材,构造出更丰富的画面。美国明尼阿波利斯艺术博物馆(Minneapolis Institute of Art)收藏的元谧石棺显示出这两种趋向的最大型结合【图4.9】。[18] 石棺左右两侧的下部描绘了一系列孝子故事:每个故事——不论是丁兰事木母、老莱子娱亲、董永卖身葬父,还是孝子伯奇尽孝——都被表现为一对对或坐或立的树下人物【图4.10】。与这些孝子画像相对,面面的上半部充盈着幻想的图像,包括飞腾的

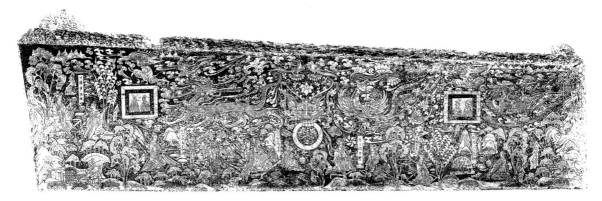

图4.9 明尼阿波利斯艺术博物馆藏北魏晚期石棺一侧画像

图4.10 明尼阿波利斯艺术博物馆藏北魏晚期石棺一侧画像局部

龙凤、乘云驾鸟的仙女以及迎风咆哮的怪兽。这些神异形象以连绵婉转的线条勾画,在石棺的二维平面上自由地延伸和转化,与下部具有强烈空间感的人间世界形成强烈对比。

"树下人物"图式也被广泛运用在6世纪的佛教艺术中,特别用来表现"思惟太子"主题。值得注意的是印度佛教艺术很早发展出了树下的佛陀图像,见于犍陀罗艺术中的"梵天劝请""树下观耕""舍卫城神变""思惟太子"等题材中。最后这一主题表现的是成佛前的悉达多太子坐在菩提树下沉思默想,经过七天七夜终于悟出了"四谛"的真理【图4.11】。这个外来图像随后与中国本土发展出

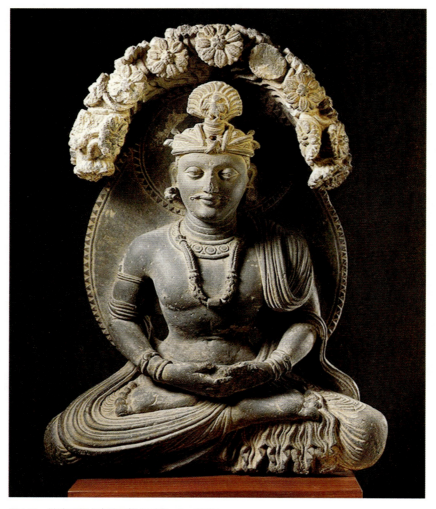

图4.11 犍陀罗艺术中的思惟太子像,3—4世纪

第四章　超级符号：山水图像的普及　213

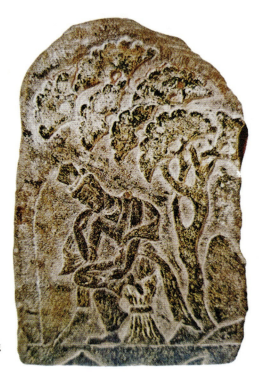

图4.12　龙门石窟中的北魏晚期思惟太子像

来的"树下人像"图式融合在一起，太子身后的菩提树吸收了中国士人文化的理念，象征着通向最高智慧的自然媒介。这类华化的树下思惟像在龙门石窟中已经出现【图4.12】。众所周知，北魏孝文帝于494年把都城从平城迁至洛阳，在新都附近修建龙门石窟，同时大力推行新的华化艺术风格。以皇室赞助的宾阳中洞为代表，其中的主尊佛像身体狭窄瘦长，平面化而缺乏体积感。汉化的服饰呈现出流水般的衣纹，重复的线条传达出传统中国绘画的韵律之美。两壁上的精美浮雕表现北魏帝后礼佛的场景——这里已经完全看不出印度或中亚风格的影响，取而代之的是《洛神赋图》这类中国卷轴画中的图式和富于韵律感的线条。论者常把这种新式佛教艺术的出现归因于孝文帝的华化政策——这位鲜卑族皇帝推行了一系列改革措施吸纳汉俗，包括采用汉人姓氏、语言、服装和礼仪等。但是新都

的地理和文化位置应该也起到了重要作用。作为一个历史古都，洛阳让人不断联想起周代和汉代的辉煌荣耀。5 世纪末至 6 世纪初的洛阳在地理上也靠近南朝的齐、梁。一旦迁至洛阳，北魏统治者发现自己被华夏文化遗产包围，同时也与同时的南方文化产生了紧密接触。基于这种境况，龙门石窟的新型佛教艺术形式既反映了当时新的政治局面，又揭示了艺术传统的互动。

汉化的思惟太子像也就是在这个情况下出现的。在龙门石刻中，瘦削的悉达多太子坐在菩提树下，身向前倾、以手支撑着低垂的头部，陷入深深的思考（参见图 4.12）。这个形象随即在东魏时期与"白马舐足"传说联系起来——这个故事的脚本见于《太子瑞应本起经》，说的是悉达太子逾城出家，即将进入苦修，将车匿和白马遣返回宫，白马不忍分离，向太子舐足告别。一批这类造像于 2012 年在河北邯郸邺城遗址的一个佛像埋藏坑中被发现，证明了这个题材在东魏和北齐时期的流行。以东魏武定四年（546）的王元景造像为例，这尊白石雕像的前部以圆雕形式展现由弟子和菩萨胁侍的弥勒佛，背屏上则以浮雕叙事画模式综合表现"思惟太子"和"白马舐足"两个题材【图 4.13】。尤其值得注意的是太子上方的菩提树，其树叶的形状和"竹林七贤与荣启期"砖画中的银杏树叶非常相似（参见图 3.42a）。雕塑家以造像碑背面的大半空间表现这两株枝叶浓密的树，明确显示出这个自然因素在其艺术构思中的重要性。沉思的太子坐在树荫之下，低头的鞍马和拭泪的小童寄托着对他的怀念，指出正在发生事件的现在时态。这种含有双树的浮雕思惟太子像进而发展成三维的圆雕并移至造像的正面，也就是佛教美术史家称作"龙树背龛式"的造像。在这种流行于北齐时期的佛像上，两株相互缠绕的菩提树构成弧形的顶部，树干分叉处镂孔透雕。一些较大的造像常有两至三层透雕，造型极为精致【图 4.14】。

第四章　超级符号：山水图像的普及　215

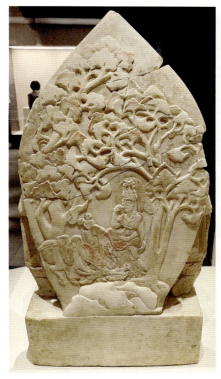

图4.13　河北邯郸邺城遗址出土的东魏武定四年（546）王元景造像背面

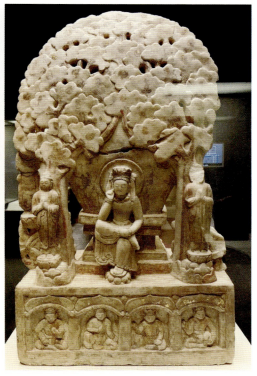

图4.14　河北邯郸邺城遗址出土的北齐"龙树背龛式"造像

全景山水构图的出现

上面所举的一些例子已经显示出另一值得注意的现象：当"树下人物"图式在6世纪艺术中被广泛应用的时候，更大型的山水构图也在墓葬艺术和佛教艺术中屡屡出现，把人物和叙事纳入宽广的自然景观之中。这个变化对山水艺术的进一步发展具有重大意义。本节的目的因此是通过分析墓葬画像砖、葬具石刻、墓葬壁画和佛教石窟壁画四种考古美术材料，观察含有人物和叙事内容的全景山水构图的出现和基本特点。

邓县学庄墓再次为这项研究提供了重要资料。上文讨论了这座墓中的一方表现浮丘公接引王子乔事迹的画像砖（参见图4.5），同

图4.15　河南邓县学庄南朝墓中的"王子乔与浮丘公"画像砖

墓还出土了描绘同一题材的另一方画像砖,可以看成是前者的变体【图4.15】。比较这两个构图,我们既可以看到许多共同因素又能够发现富有意义的变化:两画中的人物姿态和相对位置基本相同,但第二幅中左方的王子乔被给予了更大空间,置身于层叠岩石之上;原画右端的树木则被省略,浮丘公的位置向后推移,紧挨着边框站立。更富有意味的一个变化是,原来画面底边的一带山丘被移到远方背景之中,从右向左蜿蜒伸展。这些改动造成了两个艺术表现上的改进,一是原画的拘谨对称构图被打破,画面变得更为灵动舒散,浮丘公似乎被美妙乐声吸引,刚刚步入画面;二是原来平板的画面被赋予三维的深度:在远山之前的一个广袤空间中,王子乔吹笙引凤、继而成仙的神奇故事正在发生。

这个三维图画空间在同墓出土的另一方画像砖上获得了更明确的定义【图4.16】。砖左方的"南山四皓"铭文指的是"商山四皓"——东园公、绮里季、夏黄公、甪里这四位古代学者,为躲避秦末的动乱隐居商山,因为须眉皆白而被称为"四皓"。至魏晋时代他们已经被看成世外的隐士和神仙——皇甫谧《高士传》中记载了他们入山前作的《紫芝操》,其中唱到:"莫莫高山,深谷逶迤,晔晔紫芝,可以疗饥,唐虞世远,吾将安归。"《乐府诗集》收集了从中化出

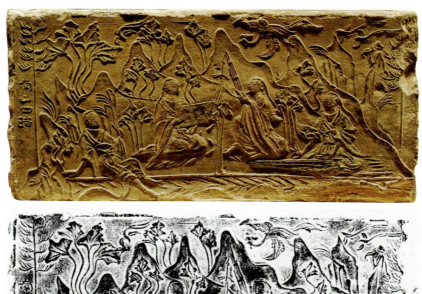

图4.16 河南邓县学庄南朝墓中的"商山四皓"画像砖

的两个版本,更增仙气。其一为:

> 皓天嗟嗟,深谷逶迤。
> 树木莫莫,高山崔嵬。
> 岩居穴处,以为幄茵。
> 晔晔紫芝,可以疗饥。
> 唐虞往矣,吾当安归。

邓县画像砖描绘了山水之间的这四个人。他们或抚琴,或吹笙,或展卷,或临溪濯足,披肩的长发和赤裸的双足再次标志出他们的出世身份。画家沿循传统构图样式以三组树木将四人隔开,但这些

树木已经变得相当矮小，在画面中只发挥次要的组织作用。起主要作用的是将四人含括其中的整体山林空间，由前景中的流水，左右两端的高树和人物身后连绵的山峰构成。流水和高树提供了近乎几何形的"画框"，重叠的山峰则如同在画面里树起一架垂直的联屏，把人物界定在屏前的空间里。山上生长着姿态各异的草木，天空中飞翔着闻乐起舞的鸾凤——这些因素在其他一些画像砖上往往独立出现，但在这里成为统一空间的内部因素。

这类小型模印砖画看来给 6 世纪艺术家提供了一个描绘自然形象的特殊园地。除了在邓县学庄墓、襄阳贾家冲墓等处发现的例证之外，一件收集品呈现了目前所知这种媒材上最大胆的山水构图。这是因为虽然这幅砖画仍含有叙事内容，但从画面形式上看，全景山水已经成了无可置疑的主要表现对象【图 4.17】。砖画中模印有三条简短的铭文，从右方至中部分别为"金马""碧鸡"和"临深渊"，为辨识画像的文学主题提供了必要的线索。有关"金马碧鸡"的传说可以追溯到西汉时期，《汉书》中说"或言益州有金马碧鸡之神，可醮祭而致"，汉宣帝（前74—前48年在位）因此派遣了大夫王褒前往寻找，但他在路上不幸病故。[19] 晋代人常璩在《华阳国志》里提供了对"金马"的更多信息："长老传言（滇）池中有神马，或交焉，即生骏驹，俗称之曰'滇池驹'，日行五百里。"[20]

看来金马和碧鸡在当时被认为是神物或祥瑞，有关它们的故事随之传至后世。这方砖画中的金马正在山间奔腾飞跃，碧鸡则站在一座山峰顶上鸣叫。第三条铭文——"临深渊"——出现在画面中部两山夹持的涧水之上，左边悬崖上站着一个身穿袍服的男子，身体前倾，似乎正探身观看下方深谷中的急流。此人很可能就是汉宣帝派去寻找金马碧鸡的王褒，传他所作的一首楚辞体诗文中有"临渊兮汪洋，顾林兮忽荒"两句，也许给艺术家提供了灵感。[21] 但在表现这个情节时，这位艺术家也很可能借用了当时的一个流行图像，主题是《诗经·小旻》中的"如临深渊，如履薄冰"，以比喻君子

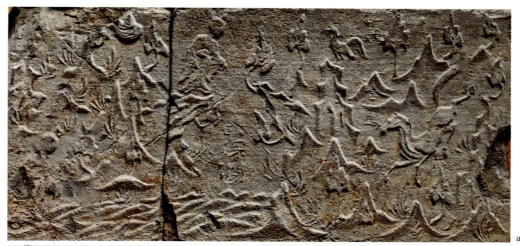
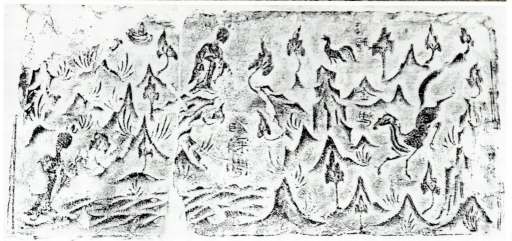

图4.17 南朝"临渊"画像砖，北京木木美术馆藏

处事须小心谨慎。传为顾恺之所写的《论画》中说东晋名画家戴逵（约331—396）曾以此为画题。山西大同司马金龙墓出土的彩绘漆画屏风上保存了一个5世纪晚期图像【图4.18】。画幅左部的士人正在踏冰过河，薄脆的冰片在脚下裂开，右上方是"如履薄冰"榜题。对面的画面已失去榜题和原来的色彩，但遗存的墨线仍清楚显出一个士人独立于危崖之上，倾身面对下方的漆黑山涧，描绘的明显是"如临深渊"。把这右半幅和"临渊"画像砖上的王褒形象比较，可以看出二者的构图非常相像。

220　天人之际：考古美术视野中的山水

图4.18　北魏司马金龙墓出土漆屏细部

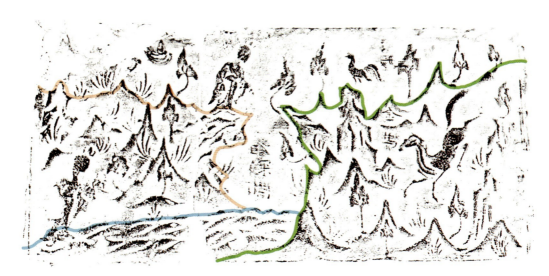

图4.19　南朝"临渊"画像砖画面结构

但这幅砖画的最特殊之处还不在于它的文学内容，而在于它对广阔山水景色的表现。画面中间的一道滚滚涧水把两岸峰峦斜行分隔为前后两个空间，完全突破了传统的平行并列构图。前景中的山峦在画幅右半拔地而起，后景中的山峦则出现在涧水对岸的画幅左半。全画因此现出"山—水—山"重叠景观，从右下角至左上角逐步延伸【图 4.19】。两岸山峦都由崎岖险峻的山峰组成，其间点缀着姿态各异的树木，由近及远地形成鸟瞰式的连续山水景色。这个构图从三个方面使我们想起传为顾恺之写的《画云台山记》——许多学者讨论过这篇著名文献的著者、读法和内容，比较稳妥的看法是将之看作南北朝时期出现的绘画设计或构思。第一个方面是《画云台山记》描写的画作结合了人物故事和山水，因此与"临渊"砖画相同。第二个方面是该文把构思中的绘画分为三段叙述，在画面结构上也类于这幅砖画。第三个也是对我们来说最重要的方面，是文章对山水景观与人物动作的具体描写与画像砖图像很可相互印证：

> 西去山，别详其远近。发迹东基，转上未半，作紫石如坚云者五六枚夹冈，乘其间而上，使势蜿蟺如龙，因抱峰直顿而上。下作积冈，使望之蓬蓬然凝而上。次复一峰，是石东邻向者峙峭，峰西连西向之丹崖，下据绝磵。画丹崖临涧上，当使赫巘隆崇，画险绝之势。天师坐其上，合所坐石及荫。宜磵中桃傍生石间。画天师瘦形而神气远，据磵指桃，回面谓弟子。弟子中有二人临下到（倒）身，大怖流汗失色。[22]

文中描写的若干形象，如"望之蓬蓬然凝而上"的积冈，峰西"下据绝磵"的丹崖，以及"临下到（倒）身，大怖流汗失色"的弟子，都使我们回想起"临渊"砖画中的图像。当然，该篇文字描写的是一幅精致的独立绘画，而这件画像砖是一件模制的墓葬零件，二者之繁简和精致程度自然不可同日而语。但二者在内容和图像上

的诸多平行之处,我们仍使后者成为研究南北朝山水画状况的一项重要证据。

§

叙事画和全景山水构图的结合也出现于南北朝时期的佛教美术中。对于了解这个发展,北方的敦煌莫高窟壁画和南方的成都万佛寺出土石刻提供了两批最重要的证据。上章中谈到莫高窟6世纪前期的249窟在四壁和室顶之间绘有一条连接天地的山脉(参见图3.17),大约同时的285窟中在同样位置绘有山间打坐的36位禅僧(参见图3.19)。二窟均以变幻色彩描绘奇峭山峰,其间奔跑的野兽和带翼的神怪透露出与汉代神山图像的密切关系。尺幅更大的对自然的描绘出现在285窟北壁上部的"五百强盗成佛因缘"壁画中。该壁画描绘一则佛教教谕故事,讲的是古代印度摩伽陀国的一伙强盗如何被官兵擒获,受尽人世间的痛苦,最后得到佛陀点化,出家皈依,在山林中修成正果【图4.20】。

图4.20　敦煌莫高窟第285窟"五百强盗成佛因缘"壁画,6世纪前期

图 4.21　敦煌莫高窟第 285 窟 "五百强盗成佛因缘" 壁画局部

图 4.22　敦煌莫高窟第 285 窟 "五百强盗成佛因缘" 壁画局部

　　自然环境是画中一系列连续场景中不可或缺的因素，随着故事的发展从简到繁，起着越来越重要的叙事和构图作用。左手开始的第一个画面描绘官兵和强盗鏖战，强盗们随后被抓捕——此处的五人象征着"五百强盗"之数，然后被押到主事官员面前被挖眼割耳。山峦在这一情节中起到辅助作用，仅在画幅底部出现以指示事件发生的野外地点【图 4.21】。下一部分的画面同样含有两个情节，先是失去眼耳的强盗在山林里痛苦挣扎奔跑，他们然后转向佛法，在佛祖面前跪成一排聆听教诲【图 4.22】。青、绿、黑色的山峰围绕和分

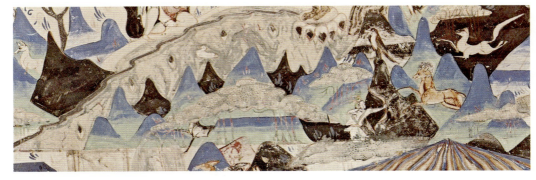

图4.23　敦煌莫高窟第285窟"五百强盗成佛因缘"壁画局部

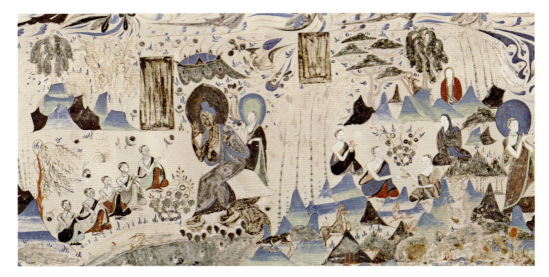

图4.24　敦煌莫高窟第285窟"五百强盗成佛因缘"壁画局部

隔着这两个画面，山峦的上斜内延同时造成了空间的伸展，把观者的视线从前景引向画面深处。特别值得注意的是佛陀座前的一片微型山林，以一条曲折弧线与画中其他山脉分开【图4.23】。其中有一条尺度缩小的山脉，香花和鸟兽散布其间；佛陀座下的锥形山峰顶上栖息着一支鹫鸟，说明此峰即为佛陀讲演佛法的灵鹫山，而这片山水是佛陀光照下的净土福地。随后的画面重复前一构图，五个强盗再次来到佛祖面前合十礼拜，但他们身穿的袈裟和剃度后的光头显示他们已经皈依佛门。这就把观众领到最后一个充满自然景象的野外环境：这些曾是强盗的和尚置身于恬静的山间，或于繁花盛开的树木下禅定，或手持经卷，聚在一起参悟佛道。山间奔跑着自由的动物，象征着这是一个超越了痛苦和暴力的方外之地【图4.24】。

第四章　超级符号：山水图像的普及　225

图4.25　敦煌莫高窟第254窟"萨埵本生"壁画，6世纪初期

　　莫高窟中另一类早期叙事画的主题是释迦牟尼前世中做的众多善行，导致他最终得以成就佛果。这类绘画从6世纪中期起也开始结合大型山水构图，两幅表现萨埵太子舍身饲虎事迹的壁画清晰地显示出这个变化。在6世纪早期的254窟中，一幅以此为题材的著名壁画将连续情节组织在一个近于方形的画面中，自上而下最后转回中心。人物始终主宰着观者的视线，山石和山峦仅仅出现在背景里和情节间的空隙处，起到象征性的符号作用【图4.25】。描绘同一故事的另一幅壁画出现在略晚的428窟，显示出全新的连环画形式：众多情节在长卷般的画面中以线性方式展开，从太子辞别国王、骑马出游、林中习射、进入深山、得遇饿虎、以身饲虎、上崖摘刺、刺颈出血、纵身跳崖，直到再次以身饲虎，成就善业【图4.26】。与285

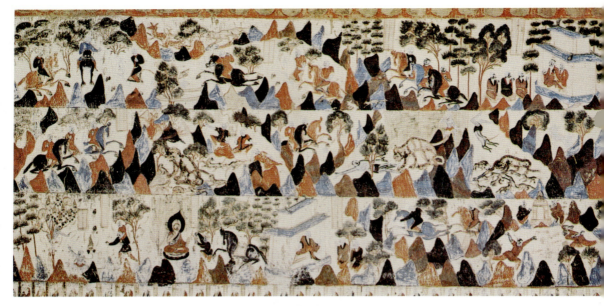

图4.26　敦煌莫高窟第428窟"萨埵本生"壁画，6世纪中期

窟的"五百强盗成佛因缘"图相似，这幅壁画中的众多山峰也起到两种构图作用，或以斜行的排列分划不同叙事情节，或以圆圈形的组合界定出单独事件的发生场地。但在这幅分为数层的横向构图里，山峦还起到了第三种作用，即通过山岭的延展赋予整幅壁画以一个恒定视觉因素，仿佛所有的情节都在同一自然环境中连续发生。

对于了解大型自然环境在佛教美术中的出现，成都万佛寺出土的石刻提供了另一批关键材料。一个原因是很少有南方佛教艺术品流传下来：虽然历史文献记录了众多的南朝佛寺，但这些寺院几乎没有任何壁画和雕刻留存至今；南京和浙江新昌附近的少量摩崖石刻也都遭到严重损毁或改动。[23] 最大一批南方佛教雕刻来自四川，绝大部分出自成都的万佛寺，从19世纪晚期至今已从埋藏坑中发现了近三百件佛像和造像碑。[24] 对于本节讨论来说，万佛寺出土编号为川博1号（wsz48）、川博3号（wsz49）和川博4号（宋元嘉二年，425）的三通造像碑，虽然都不完整，但十分清晰地显示出山水图像在佛教艺术中的普及和可能的历史发展线索。[25] 根据万佛寺造像碑上的纪年铭文，可知这几件雕刻的大体年代范围是5世纪到6世纪前期。

第四章　超级符号：山水图像的普及　227

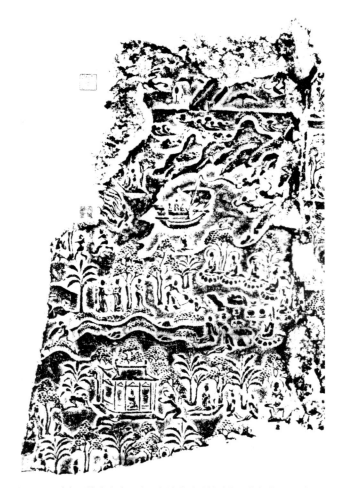

图4.27　成都万佛寺出土元嘉二年造像碑残块碑阴画像拓片，425年

大部分学者认为刻于这些造像碑背面的浮雕表现佛经或佛传故事。在年代最早的元嘉二年造像碑上（川博4号），[26]下部的横向山峦和上部的斜行山岭把构图切割成若干部分，以描绘树木中的亭阁、大海中的航船以及一组组树下人物【图4.27】。这些图像表现的很可能是《法华经·普门品》中的情节，如中部的航船和船上作祈祷状的人物可能表现《普门品》中的"救风难"：当入海船舶被黑风吹至罗刹鬼国时，念诵观世音菩萨的名号就可以消解这个灾难。这个画

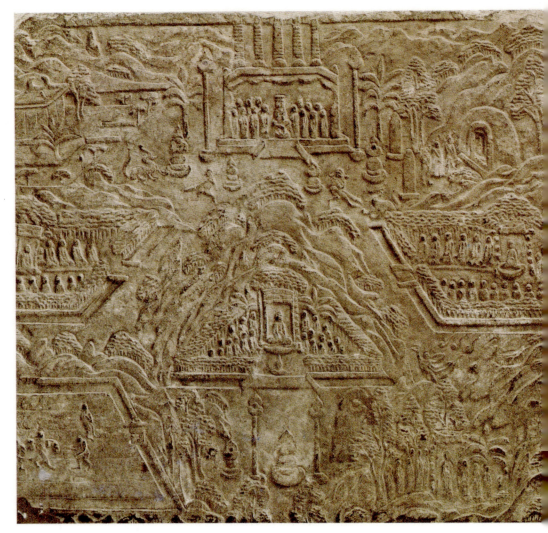

图4.28 成都万佛寺出土川博3号南朝造像碑残块碑阴画像（a）原石（b）拓片

面上方的图像显示出火焰焚烧的山林以及环绕的人物，主题可能是《普门品》中的"救火难"："若有持是观世音菩萨名号者，设入大火，火不能烧"。大海左方的骑马人物和随行者可能描绘经文中的"怨贼难"：商人在路上遇险时，念诵观世音的名号即可得到解脱。从整体

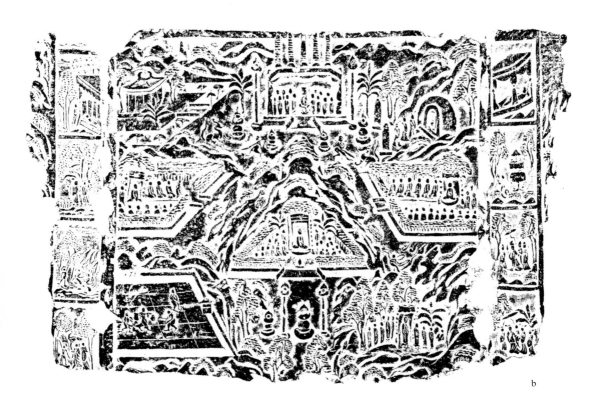

b

布局看，这幅浮雕中的人物仍然主宰着画面，山、树、水等自然形象主要起到区分情节的界框作用。

川博 3 号造像碑碑阴上的画像把画面布局进一步规范化了，设计者沿着中轴线安置了三层山岭，然后以对称形式描绘出六组人物和建筑图像【图 4.28】。一些学者认为这幅石刻提供了早期《弥勒经变》的例证。根据这个看法，中轴线的顶部是七个弟子围绕的交脚弥勒，左右两侧分别为龙王宫殿和老人入墓；中部列成一排的三个聚会场面表现弥勒三会；再往前则是丰收的田地和弥勒去灵鹫山拜见迦叶的情节。每个场面或情节出现在山峰之前或以山峦环绕，延续着以山丘构成"空间单元"的古老传统，同时也开始把各组山峦连成一气，作为整幅经变画的背景。

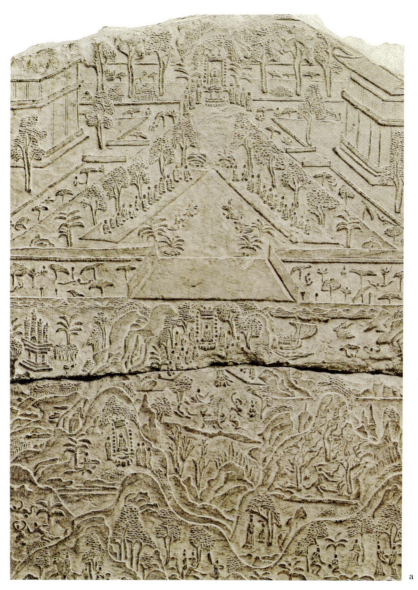

图4.29 四川成都万佛寺出土川博1号南朝造像碑碑阴画像（a）原石（b）拓片

比较而言，川博1号造像碑的碑阴画像显示了最完整的山川环境【图4.29】。这幅画像包含上下两幅画面，以截然不同的空间形式构成突兀的视觉对比。从内容上看，下部以山峦为背景的画面很可能表现的也是《法华经·观音品》，如元嘉二年造像碑一样也包括了"救

第四章 超级符号：山水图像的普及 231

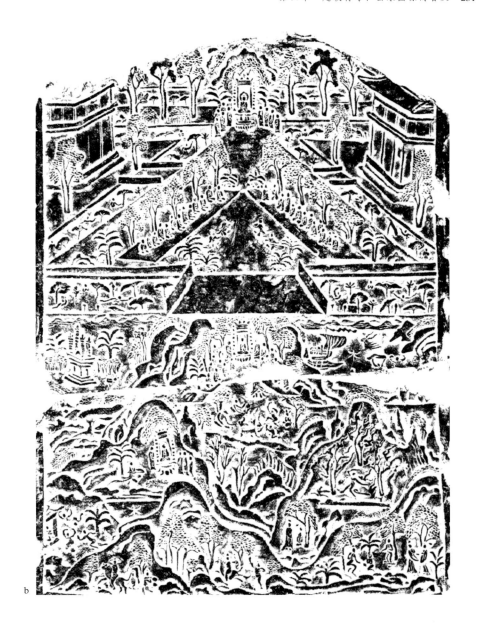
b

风难"、"救火难"和"怨贼难"等情节。从构图上看这个画面也延续了元嘉二年造像碑的传统，以层层山峦提供了经变故事的基本视觉结构。但山峦在此处的视觉意义被大大扩充：与其仅起到界框作用，这里的连绵山峰相互叠压、连为一体，不但成为艺术表现的主要对

图4.30　四川成都万佛寺出土川博1号南朝造像碑碑阴画像拓片局部

象,而且造成强烈的视觉韵律【图4.30】。树木和人物的尺寸则被大大压缩,画面显示出无边的阔大山野,向着前后左右各个方向无限地延展。

这个在二维平面上水平延展的山川图像与碑上部的画面形成强烈对照,后者表现的很可能是《法华经》的《序品》部分,即佛陀在灵鹫山上开讲此经的场面(参见图4.29)。这里,艺术家以强烈的聚焦方式把分散的图像因素——人物、树木、建筑、水池——组织进一个巨大的 A 形,把观者的视线从画面下部引至顶部中心的佛陀。上下两幅画像以莲池分开,但一架宽广的渡桥构成通往佛陀净土世界的过渡空间,提供了从下部进入上部的通道。总的看来,在碑阴上的这个二元构图中,下部的层叠山峦表现充满危难的人间环境,但是通过信奉观音,信徒可以上升到彼岸的极乐世界之中。这种以两种截然不同的构图风格表现《法华经》的方式,在唐代佛教艺术中仍然延续并被发展为更加宏大的画面。一个突出的例子见于创造于盛唐时期的莫高窟 217 窟中,修造时间在 8 世纪初期【图4.31】。窟南壁上是一幅巨大的《法华经》变相,画面中部辟出一

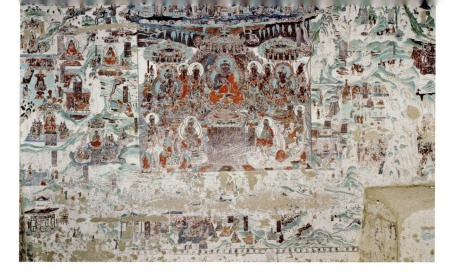

图4.31　敦煌莫高窟217窟南壁《法华经》变相，8世纪初期

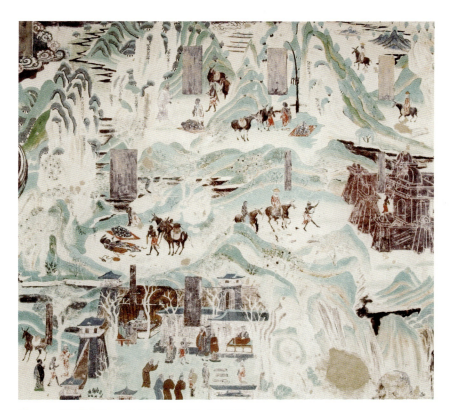

图4.32　敦煌莫高窟217窟南壁《法华经》变相局部

个整齐的方框以表现《序品》中的佛陀说法，其余各品的图像则散布在方框周围的自然环境中，精美的山川图像使这幅壁画成为唐代山水艺术的一个典型例证【图4.32】。

§

迄今为止，6世纪考古美术资料中场面最为宏大的山水人物构图，见于一些高级墓葬中发现的石刻和壁画。石刻作品的最突出例子是收藏于美国堪萨斯城纳尔逊—阿特金斯艺术博物馆（Nelson-Atkins Museum of Art）的"孝子棺"，壁画则以2013年发现的山西忻州九原岗壁画墓为重点代表。

"孝子棺"相传出于北魏洛阳故城附近，由纳尔逊—阿特金斯艺术博物馆原东方部主任史克门（Laurence Sickman）于上世纪30年代从北京华古山房购入。[27]石棺两侧共刻了六幅孝子图，右侧的主人公自左至右为舜、郭巨和原毂；左侧的三位自右至左为董永、蔡顺和王琳。每幅描绘的人物故事都出现在连续的自然环境中，以精心雕刻的边框环绕，如同在石棺表面打开通往另一世界的窗口【图4.33】。对此棺的以往研究多聚焦于孝子故事的内容和表现形式，鲜有文章对画中的自然环境进行细致分析。但如果我们从这个角度观察其画像的话，我们可以发现中古时期艺术家在表现自然的能力上的一大突破。最令人惊讶的是他们对第三维度的征服——即把平面的画面转化为富于深度的空间幻像。对两个场景进行集中分析，可以帮助我们理解艺术家如何创造出这种视觉效果。

先看石棺左侧右端刻绘的故事，它的中心人物是西汉时期的著名孝子董永【图4.34】。据刘向《孝子传》，董永幼年失母后独自孝养父亲。由于家里十分贫穷，农忙时节就用辚辘车把父亲推到田头树荫下，自己在田里工作。父亲去世后无钱安葬，他决定卖身为奴以换取葬父的费用。在去往买家的路上他忽然遇见一个美丽女子，声称愿意嫁他为妻，不耻贫贱一起为奴。见到买家后，买家说如果该女子能够为他织一千匹绢的话，他就让夫妻二人自由离去。女子马上让人把生丝拿来，在十日中织出一千匹绢。二人离开后走到原来相遇的地方，女子告诉董永说她其实是天上的织女，被董永的孝行

第四章　超级符号：山水图像的普及　235

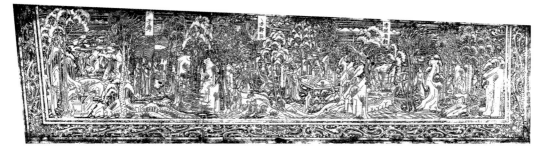

图4.33　纳尔逊—阿特金斯艺术博物馆藏北魏晚期"孝子棺"右侧画像

图4.34　"孝子棺"左侧画像中的董永故事

感动,上天让她前来还报。现在事已完结,她不能继续留在人间。说罢云雾从天而降,她也就飞翔而去。这个灵异故事的另一版本稍有不同,见于曹植的《灵芝篇》。[28] 根据这个版本,董永卖身是为了赡养而非埋葬父亲,神女帮助他完成了孝养的义务。

"孝子棺"董永画像描绘的应是第二个版本,因为董父和仙女连续出现在两个相连的场景之中。在左边的场景里,董永一边耕地一边关心地回望着坐在树下独轮车中的老父。在右边的画面里,拿着织具的仙女突然降临在他面前。面对姿态万千的天女,董永停下手中的劳作,把锄头撑在地上双眼直直地看着她,难以相信如此奇遇。三组高树把这两个场景既分隔又联在一起:这些树木被安置在画面的两端和中心,从前景的坡地直耸至画面上缘,把整幅画分割为宽度相等的左右两半。这些树因此同时发挥出结构和叙事的作用,既提供了叙事情节的界框又构成自然环境的一部分。我们可以把这个构图手法追溯到"竹林七贤与荣启期"画像,其中的并排树木已开始起到写景和界框的双重作用(参见图3.35)。但"孝子棺"画像中的树木还具有另一种作用,即协助构造出朝向画面内部延伸的"第三维度"。从这个角度看,自画幅底边拔地而起的高树标志出画面的前缘,越过它们便进入了画面内部的中景,此处是人物活动和故事发生的场地。在此之后是远景区域,其中散布着更多的树木和奇峭山石,再往远看则是天边飞扬的流云。

石棺同侧的左端画像描绘的是孝子王琳从盗匪手中救出兄弟的故事,与董永画像处于同一连贯自然环境之中【图4.35】。与董永画像类似,一棵大树也把这个画面一分为二:左边是盗匪带着被捆绑的兄弟从幽深山谷中出现,王琳跪求盗匪释放兄弟而由自己顶替;右边是王琳与兄弟均已被释放,正随着离去的马队进入另一个山谷。我曾以这个例子说明南北朝画像艺术中新出现的一种构图模式,其特点是以正反相对的镜象表现纵深空间。[29] 原来没有谈到的一点,是画中山水形象所显示的两种原创性。一种原创性见于树木和人物

图4.35 "孝子棺"左侧画像中的王琳故事

的关系：左方的高树与人物直接叠压，强化了空间的纵深感觉。另一种原创性见于对山石的多样使用：中景里奇峭的山石在人物身后构成一道屏壁，同时又在右方开出一条深入画面的小径，把观者的目光引向顶上生有林木的远处山峰。画面的最深处是天边的一带山峦，其大大缩小的尺度显示出距离的遥远。

　　对研究南北朝美术来说，"孝子棺"上的这套画像的意义因此并不仅仅是更新了图绘儒家教谕故事的方式，同时也在于对整体图画空间的创造和对自然环境的表现。从后两个方面看，它在6世纪上半叶的考古美术资料中可说是无出其右，一个原因是这口精美的石棺很可能是北魏皇室成员的葬具，因此代表了当时这类石刻的最高水平。把它和上文谈到的元谧石棺作一比较——这是同时代的另一精美皇家石棺——更加明确地显示出这口石棺的原创性。元谧石棺虽然也将孝子故事安置于自然环境之中，但主体仍为重复性的树下人

物,向内延伸的重叠山峦只出现在构图的左右两端,起到界框的作用(参见图4.9,4.10)。而"孝子棺"则引入并综合使用了至少三种表现自然景观的形式语汇,一是以层叠的树木、山石、土坡、云彩、远山构成从近到远的渐进层次;二是以这些自然因素的变化尺度造成近大远小的距离感和空间推移;三是以"正反"图像强调出对画面空间关系的着意构建。

九原岗墓的所在地忻州是北朝晚期权臣和军事领袖尔朱荣(493—530)和高欢(496—547)的根据地,此墓本身即坐落在东魏和北齐权贵的墓葬区中,时代也应在这两个时期内。墓室中的壁画已经损毁,但长达31.5米的墓道东、西两壁仍保存了大量生动精美的图像【图4.36】。[30] 两壁壁画的布局基本对称,均自上而下分为

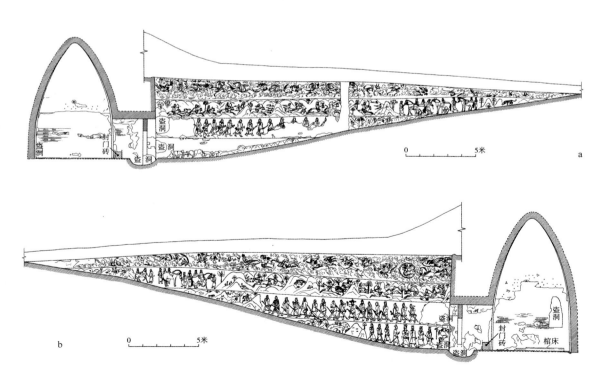

图4.36 山西忻州九原岗北齐大墓墓道两壁(a)东壁(b)西壁

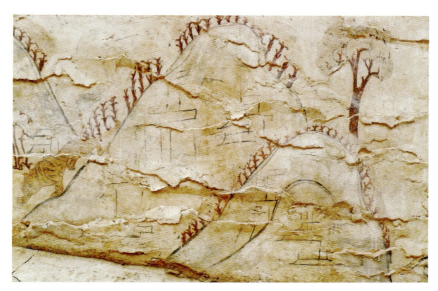

图4.37　山西忻州九原岗北齐大墓墓道西壁第四层壁画局部

四层，相对的各层内容相类。最高的一层象征天空，充满在流云间奔跑的仙人和神兽。第二层的主体部分表现武士在山间的狩猎活动，另在靠近墓道口处描绘各色人物围绕着三匹备鞍但无骑者的骏马。发掘报告猜测其内容为马匹贸易，有待商榷。再下边的第三、四层主要表现仪仗出行。

特别值得注意的是，表现人间世界的二、三、四层中都描绘了由山峦和林木构成的自然环境。第三、四层在接近墓道入口处均绘有山峦图像，其中点缀着缩小的人物和动物形象，有如独立的山水构图【图4.37】。第二层中的山峦则构成长幅狩猎图的连续背景，展现出迄今尚未见到过的大型山川景象【图4.38】。从墓道终点的墓门开始，一群群武士在高低起伏的山丘间追逐着各种动物，朝着墓道入口的方向奔去。低矮的连绵土丘出现在靠近画面下缘的前景之中，随即转化为层层叠压的圆顶土山，向中景和远景迅速推移。山间生长着高耸的乔木，以形状各异的树叶标识出松、柳、银杏等不同品

图4.38　山西忻州市九原岗北齐大墓墓道两壁狩猎图局部

种。这幅壁画显示了表现自然的绘画实践的许多新发展。山丘高低起伏，错落有致，处于明确的空间关系之中。近景中的山石和土坡以不同类型的线条绘成，透露出表现不同质地的企图。山脊上则以程式化方式点缀着一排排小树，赋予重叠的山峦以整齐划一的平行轮廓。几座特别高大的山丘在壁画的不同位置上拔地而起，把猎者分隔为若干组合，也在长卷式的构图中造成停顿的瞬间（参见图4.38）。

此墓的壁画，特别是70多平米的狩猎图，为了解北朝山水艺术的面貌提供了重要的实物例证。[31] 我们在此看到的既是这门艺术的发展也是它的局限。一方面，它反映了对描绘广阔自然环境的兴趣在不断增长，表现山林的形式语言也更加成熟。但另一方面它也显示出画家面临的一个困境：由于这类画作仍以表现故事和人物为主，山水仍为从属因素，因此难以避免"人大于山"的比例不当的情形。这种情况不但见于九原岗墓狩猎图，也见于上文讨论的"临渊"画像砖（参见图4.17）、敦煌莫高窟285窟"五百强盗成佛因缘"壁画（参见图4.20—4.24）、万佛寺造像碑浮雕（参见图4.27—4.29）等作品中。

一些著名传世绘画也反映出同样情况，如传顾恺之《洛神赋图》中的树木，均如《历代名画记》中所说的那样作"列植之状，则若伸臂布指"【图4.39】，与九原岗墓壁画中的山林树木很有可比对之处。同传为顾恺之的《女史箴图》中以一段画表现箴文中的"日中则昃，月满则微。崇犹尘积，替若骇机"四句【图4.40】。[32] 画家据

图4.39　传顾恺之《洛神赋图》局部，宋代摹本，故宫博物院藏

图4.40　传顾恺之《女史箴图》局部，大英博物馆藏

此描绘了一座山峰和天空中的日月,旁边一名猎者正手持弩机(即"骇机")瞄准山中的老虎。虽然山岩的结构相当复杂并被赋予少见的立体感,但画家在"以图释文"的前提下仍无视人物和自然环境的正常比例,把射手画得如山峰一般高大。我们在深圳金石博物馆收藏的一件北朝石棺床座上看到可以与之类比的图像【图 4.41】:基座正面横栏上刻有三座外形相同的金字塔形山峰,每座以数层山丘堆积而成以造成立体感觉,形状和结构均与《女史箴图》中的山峰接近【图 4.42】;山脊上生长着成排树木,也与九原岗墓中山上林木的表现方式类似(参见图 4.38)。这三座山旁边的人物与山峰同高,再次重复了《女史箴图》中的情况。

如此众多实物所反映的应是当时绘画的一般状况,促使我们对南北朝山水艺术的局限性保持清醒认识。首先对这种局限性做出清晰判断的人是中唐绘画史家张彦远,在其《历代名画记》"论画山水树石"一节里对唐代之前的山水画作了如此描述:

> 魏晋以降,名迹在人间者皆见之矣。其画山水,则群峰之势若钿饰犀栉。或水不容泛,或人大于山,率皆附以树石,映带其地。列植之状,则若伸臂布指。详古人之意,专在显其所长而不守于俗变也。[33]

这一描述基本符合本章中对 6 世纪山水图像的观察:虽然全景山水构图已经产生,对山石树木的描绘也愈益仔细,但人物在多数情况中仍占据主要空间,如同巨人般出现在"微型"自然环境之中。张彦远以实证式的美术史立场、通过对作品的实际检验达到他的论断(即他所说的"魏晋以降,名迹在人间者,皆见之矣"),因此有别于他之前有关山水画的理想化写作。他实际上非常熟悉这些传统写作——如传顾恺之的《画云台山记》、宗炳的《画山水序》和王微的《叙画》,都是通过《历代名画记》的录文才得以保存下来。这些早期

第四章 超级符号：山水图像的普及 243

图 4.41 深圳金石博物馆藏北朝石棺床基座

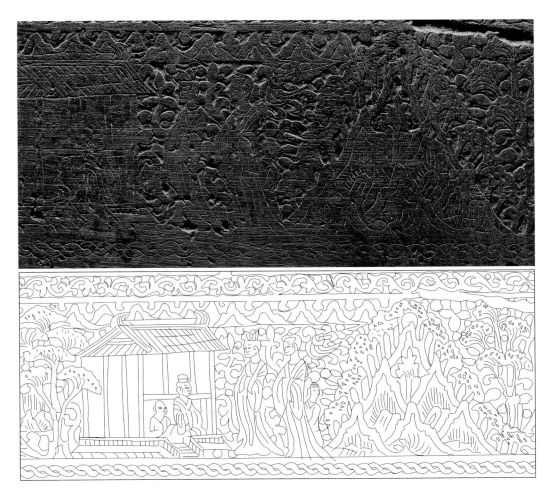

图 4.42 深圳金石博物馆藏北朝石棺床基座上的山岳和人物形象

文本充满了对山水形象思辨意义的陈述,似乎这门艺术在4、5世纪时就已经达到了登峰造极的地步。但张彦远以美术史家的眼光,一针见血地指出山水艺术在这个阶段尚处于初步发展的阶段。之所以前人画论中没有谈到当时山水图像的局限性,很可能是如田晓菲所说,这些文字的目的不在于描写或评介实际画作,而在于表述画作预期达到的理想效果或其"内在的自足性"。而由于"没有任何一幅真正的画可以做到这一点。因此,文字的描述不可避免地会胜过视觉的描摹"。[34] 山水艺术在接下来一二百年中面临的任务,是从这种思辨的玄学立场转到艺术创作的实践立场,通过对山水图像的持续完善而扩大其表现能力。

联屏作为山水图像的媒材

文献和考古美术材料都显示,山水艺术表现能力的进一步发展与绘画媒介的扩充有着相当密切的关系。更具体地说,"画屏"在6世纪的流行给山水图像提供了竖直的绘画空间,赋予艺术家更大的自由去调整人物和自然环境的构图关系,甚至发展出纯粹的全景山水画。

画屏是中国的一种古老绘画媒材,从周代开始就被用来展示象征性图像,到汉代进而成为描绘人物和叙事题材的一种主要绘画媒材。[35] 这后一传统在南北朝时期仍然延续,见于北魏司马金龙墓出土的人物故事漆画屏风(参见图4.18)。由于司马金龙逝于484年,这架屏风的创作年代应在此之前。我们不太清楚它是否是一件特殊制作的丧葬用具,或是以实用家具用于殉葬。但可以确定的是,至6世纪中期之前,实际生活中使用的联屏已经通过两种不同方式进入了丧葬艺术领域。[36] 一种方式是在墓室壁画中再现画屏图像,另一种方式是将带有围屏的床榻转化为雕刻的石质葬具。两种形式都成为在墓葬艺术中表现山水图像的重要渠道。

图4.43　山东济南东八里市北齐墓中的树下高士屏风画像

　　以绘画方式在墓室中描绘联屏有两个主要考古美术证据。一是1986年在济南市东八里一座北齐墓中发现的一幅壁画，绘于棺台后的正壁，表现床榻之上、帷帐之中的八扇联屏，中间四幅保存较好的屏面上各绘有一个宽袍大袖、袒胸跣足的人物，悠然自得地坐在树下饮酒作乐【图4.43】。[37] 根据画中人的衣冠和举止，这些人物表现的应是竹林七贤一类的高士。另一图像——更准确地说是一组图像——发现于山东临朐的崔芬墓【图4.44】，其原型也可上溯到西善桥"竹林七贤与荣启期"砖画。[38] 崔芬的墓志显示他出自清河望族崔氏一门，其祖父先在南方的宋廷为官，后来投奔北魏政权并成为一名高级官员。崔芬在北魏开始仕宦生涯，当北魏分裂为西魏和东魏时归附后者并被授予高官。[39] 这一背景解释了他的墓葬为何结合了南北两方因素。此墓建于北齐建国初期的551年，在白灰墙上绘制了大型连续性壁画。这种墓葬装饰方式沿袭了北方壁画墓的传统，但图像类型则来源于不同的地方传统。墓门上方的壁画将崔芬置于出行仪仗中，其构图接近龙门和巩县北魏石窟中的帝后礼佛图，也与传顾恺之《洛神赋图》中曹植形象类似。象征北方的玄武被绘制在相邻的墓壁和室顶上，几乎同样的图像在朝鲜半岛安岳郡的高句丽墓葬中多有发现。与本节主题有直接关系的是墓室墙壁上的一系列树下高士，他们或弹琴或独坐，宽衣博带、姿态潇洒

图4.44　山东临朐北齐崔芬墓内部

【图4.45】。将之与"竹林七贤与荣启期"画像以及东八里壁画比较，这些形象更加强调人与树之间一对一的关系。尤其值得注意的是在这组横向排列的"联屏"画面中，至少有两幅不含人物，只是描绘高树奇石，因而把自然界作为唯一的描绘对象【图4.46】。这使我们回想起上章中征引的左思《招隐》诗，此诗开始处描写作者听到深山中隐士弹奏的琴声，但在山间游历后则认识到"非必丝与竹，山水有清音"——自然界本身已经提供给人们足够的美学和精神享受。崔芬墓壁画隐含了相似的移动，从对人在自然中的表现转向对树石的独立欣赏。

转到石质的画像屏风，这类雕刻皆立于石榻（或称石棺床）的两侧和后部，构成U形的围屏，在表面分隔出一系列竖长界框，每格中刻画图像，有如联屏的各扇。就如上文讨论的北魏画像石棺一

图4.45　崔芬墓中的树下人物树石图　　图4.46　崔芬墓中的树石图

样，这些画像的主导题材是体现儒家道德的孝子；同样如石棺画像一样，对自然界的兴趣越来越深地渗透进这种传统题材之中。但联屏的独立竖形构图给艺术家带来了更大的可能性，去表现层层积累的山峦和画面内部的纵深景观。在这个过程中，有的设计者将画中人物的尺寸相应减小，削弱其文学和图像志含义，从而突出山水在构图中的地位。

美国波士顿美术馆藏的一套棺床屏风石刻提供了这一发展趋势的一个初期例证。屏上的十幅画面描绘了七位孝子，其中三位——原毂、郭巨和舜——各由两幅画面表现。每幅画面均以相当大的空间表现自然环境，显示出与以往单幅孝子图相当不同的再现目的。上文中我们曾谈到贾家冲和邓县墓中的孝子郭巨画像，都在横幅构

图4.47　美国波士顿美术馆藏北朝石榻屏风上的郭巨画像（a）原石（b）线图（徐津绘）

图中将两个主要人物并列，自然因素只占据小部分画面（参见图4.7，4.8）。但是在波士顿画屏一扇上的竖高画面中，这两个人物——掘地的郭巨和怀抱婴儿的妻子——被大大缩小，置于画面左下方的前景里，环绕以层叠的山峦和高低散布的树木【图4.47】。通过这种压缩，整幅构图大大减少了"人大于山"的不协调感觉，山峦的形状也更为复杂多变，以弧形的圆顶丘陵与棱形的突兀山石构成对比。这些自然形象和画中所表现的传奇故事无关，它们在这里被如此着意刻画，说明艺术家对自然环境的关注已经超出了对孝子故事本身的兴趣。

同一石屏上的另两幅画面描绘孝孙原榖的事迹。第一幅刻有"孝孙父不孝"榜题，画中左下角席地而坐的人是原榖的年迈祖父，被

图4.48　波士顿美术馆藏北朝石榻屏风上的原榖画像一（a）原石（b）线图（徐津绘）

原榖的不孝父亲抛弃在野外【图4.48】。第二幅上的榜题为"孝孙父负举（舆）还家"，表现的是原榖寻回了其父用来抛弃祖父的肩舆，告诉父亲当他老了之后自己将仿照其所为，同样使用这个工具将其抛弃【图4.49】。两幅画面中的自然环境都被描绘为具有内在空间逻辑的整体，竖形的长方画面使艺术家得以创造出新的构图方式，使用各种似乎孤立的山水元素——包括圆缓和尖锐的山峦和崖壁，以及不同姿态和尺寸的树木——以近乎拼贴的方法填满画面。其复杂多变的形态给山水的视觉表现增添了更多的意趣。[40]

　　如果说这套石刻仍然保留着儒家教谕故事的主题，其他一些例子则将这一主题着意淡化，甚至取消画中人物的可识身份，将其转化为山水之间的无名人像。1977年洛阳北邙山出土的一具石棺床提

图4.49 波士顿美术馆藏北朝石榻屏风上的原毂画像二（a）原石（b）线图（徐津绘）

供了这种转化的佳例【图4.50】：这具收藏于洛阳古代艺术馆的棺床屏风反复呈现出人物在风景环境中对坐的场面。郑岩观察到"这些画像皆有榜无题，大多缺少指标性的细节，故事情节被淡化甚至忽略掉，难以一一指认其母题。"[41]

这个例子进而把我们引到2004年西安附近发现的康业石棺床或石榻。据其墓志，康业是撒马尔罕康居国王室的后裔，从先辈那里继承了"大天主"的祆教教职。他卒于大周天和六年（571），诏赠为甘州刺史。[42] 他的丧葬石榻上的围屏由四块长方形石板组成：左右的侧板各长95.5厘米、高82厘米；正面由两块石板拼成，各长106—111厘米、高82—83.5厘米。左右侧板各分成两扇，正面每块石板分为三扇，均有边框，共同构成U形联屏的十扇画面【图4.51】。所有画像和

图4.50　洛阳北邙山出土北朝石榻屏风画像，6世纪

图4.51　陕西西安康业墓出土石榻背屏，571年

边框均以流畅的阴文线条刻出，特别引起我们注意的是两侧石板上的四个画面，图中的标号为1、2和9、10。与后背的六幅较窄的画面不同，这四幅画面不构成相互衔接的连续组合，而是基于同一构图模式设计出的四个单独构图【图4.52】。每一画面中含有三个连续推移的垂直空间或"景"。首先是底部的前景，大约占据整个画面的三分之一，或表现岩间溪水或描绘生草坡岸。前景之后是中景里的

252　天人之际：考古美术视野中的山水

图 4.52　康业墓出土石榻背屏两侧画像（a、b）左方，（c、d）右方

聚会，其中的男主人或女主人坐在左方的木榻上，以半侧面的方向朝着右方，木榻的倾斜角度指示出向内延伸的地面。众多的陪伴和侍从拥簇着榻上的人物，每幅中或男或女，总是跟随着男主人或女主人的性别。这组人物之后则是丰富的自然形象，占据了画面二分之一左右的空间。我们在这里看到不同类型的高树和植物，拔地而起的陡峭山峰，以及靠近画面上缘的远山。虽然有些学者提出这些画面可能表现墓主夫妇的郊游享乐，但是画像本身的重复性和"匿名性"（anonymity）并不支持这一设想，而且墓主康业的肖像实际上出现在画屏的另外一处（见下文）。更可靠的看法是，这些画像并无特殊所指，所表现的是一般意义上的贵族男女寄情于山水的场景。

综合这三个例子——波士顿收藏的石雕画屏、北邙山出土石雕画屏以及康业石榻上的石刻画屏——我们看到的是墓葬屏风上具有特殊意义的叙事情节被逐渐转化为一般性和类型化的构图。在这种构图中，"匿名"的人物不再具有文学和图像学的特定含义，而是与同样"匿名"的自然环境构成了新的语义关系，在抒情和写意的层次上发挥出同等的表意功能。这个变化加速了山水图像独立化的进程：匿名人物可被进而缩小为山水间的"点景人物"，甚至可以被省略而使山水成为艺术表现的唯一主题。

这一进程引导我们发问：画屏上的独立山水画是什么时候出现的？宗炳的《画山水序》和王微的《叙画》都让人觉得独立山水画在四五世纪时已经发展到相当高的水平。但是正如上文提出的，目前并没有任何考古美术证据支持这种想象，这些文献本身也不提供对所谈画作的实际描写。迄今为止，证明独立山水画存在的最早证据，实际上是6世纪的一些微小的"画中画"，即大型画幅包含的对绘画作品的再现。[43] 其中最早的一个例子出现在上面谈到的康业石榻屏风上。屏风后部右数第二扇展示康业的正面肖像：他坐在一座祠堂般的建筑中向外眺望，几个粟特人（从他们的服装和发型来判

254　天人之际：考古美术视野中的山水

图4.53　康业墓出土石榻上的康业肖像及背后的山水屏风

断）正在进呈饮食，像是在献祭【图4.53a】。[44]康业的身后设置了一架山水联屏，上面的画像由几重小丘组成，山丘之间的垂直和水平短线似乎表现层层林木【图4.53b】。

与之相似的山水屏风图像也见于墓葬壁画中。较早的一例与康业墓年代相同，也是571年，但位于千里之外的山东。[45]墓主为县令道贵，他的正面肖像出现在墓室后壁上，端坐于一具多扇屏风之前，两侧各有一侍者。这幅壁画的绘制相当简率，画家先用红色画出大致轮廓，然后用墨线勾勒人物，屏风上依稀可见以线条勾出的远山和流云【图4.54】。第三个例子来自隋朝官员徐敏行的墓

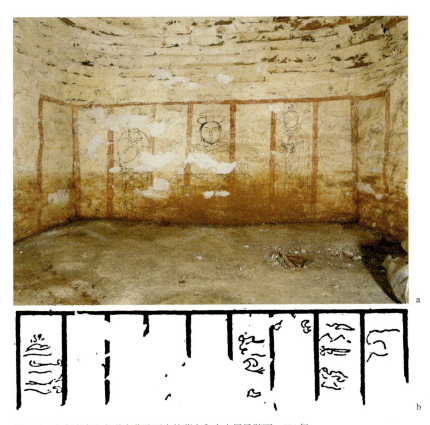

图4.54 山东济南北齐道贵墓壁画中的墓主和山水屏风壁画，571年

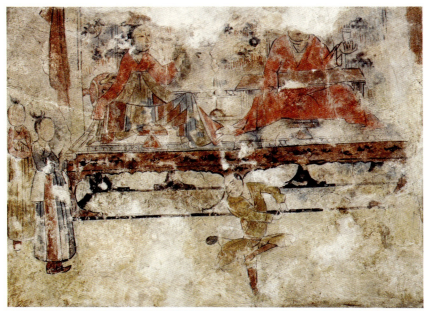

图4.55　山东嘉祥杨楼村徐敏行夫妇墓中的墓主和山水屏风壁画，584年

葬。该墓同处于山东，但年代为584年，晚于道贵墓13年。[46]徐敏行夫妇的肖像再次出现于后壁的多扇屏风前【图4.55】，每扇屏上绘有树丛，其分层的构图与康业肖像背后的山水屏风相近（参见图4.53）。

尽管这三幅"画中画"都描绘或雕刻得相当简率，但它们给研究山水画的发展提供了重要的考古美术证据。首先，这些微缩的画面都展现了辽阔的山林全景，说明全景山水在此时已成为一个通行的绘画题材。它们都没有显示人的存在，可以想见即便所模仿的画作原来含有人物形象，这些形象也不再是视觉表现的主体。此外值得注意的是，这三幅"画中画"都以联屏形式出现，说明这是当时山水画的一种主要形式。与此有关的一则记录见于张彦远的《历代名画记》，在讨论"名价品第"时以画屏为标准，记录了唐代之前和初唐、盛唐画家的画作价格："董伯仁、展子虔、郑法士、杨子华、孙尚子、阎立本、吴道玄屏风一片，值金二万，次者售一万五千。"并自注说："自隋以前，多画屏风。"这些考古证据和画史文献把我们带向后两章将要讨论的题目，即全景山水画在唐代和五代时期所取得了重大发展，最后成为中国绘画中最重要的画科之一。

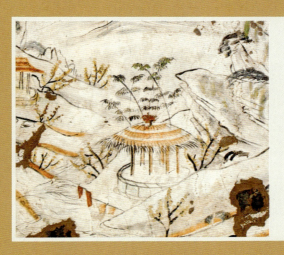

第五章
图像的独立：作品化的山水

比起南北朝时期，有关唐代山水艺术的图像资料在种类和内容上都更加丰富了。这些资料大略可以分为四类。第一类是传世卷轴画和一些石刻拓片，这是传统绘画史研究使用的主要材料，但是由于其不可避免的时代、真伪和改装等问题，也是最有争议、不可贸然尽信的材料。实际上，经过大量研究，现代学者一般认为系于隋唐画家名下的传世作品多为"有问题"的历史证据。如高居翰在《中国早期画家与绘画索引：唐、宋、元》(*Index of Early Chinese Painters and Paintings: T'ang, Sung, Yuan*) 一书中列出 160 幅"唐代及更早期的画家"的作品，认为绝大多数是后世的复制或仿制。[1] 这些作品包括绘画史著作中不断出现的一些山水名作，如传隋代展子虔的《游春图》、传唐代李思训的《江帆楼阁图》和《明皇幸蜀图》、传王维的《雪溪图》和传卢鸿的《草堂十志图》等。李思训在明皇幸蜀几十年前就已故去，自然不可能以此为题创作叙事画。《游春图》和《江帆楼阁图》出于同一底本，可能原来是一架联屏，时代也不会早于晚唐。[2]《雪溪图》和《草堂十志图》都反映出后代文人画的图式和趣味，也不可能是唐代原作。由于现代学术研究的首要条件是证据的可靠性，绘画史研究者在以往几十年中对这些传世名作进行了越来越深入的研究和鉴别，穿透历史赋予它们的光环，揭示其作为历史证据的不足之处。其结果自然是希望摆脱对这些材料的依赖，在探讨唐代山水画历史的时候致力于发掘传世画作之外的更可靠的图像资料。这些图像的来源大致有三，即墓葬、石窟和器物，也就是四种唐代山水艺术资料中的第二到第四类。

现在回顾起来，书画史研究中的这个趋势可被称作是一个"资料转向"，其中英国美术史家苏立文于 1980 年出版的《隋唐时期的中国山水画》(*Chinese Landscape Painting in the Sui and Tang Dynasties*) 代表了一个关键的转折点。继续着他的前一本书《中国山水画的诞生》，[3] 此书上半部引用传统文献介绍隋唐山水画家，下半部讨论具体山水图像的空间构成、视觉形式和表现方法，特

别着重于树木和花草的类型学分析。[4] 如果说《中国山水画的诞生》已经使用了相当数量的画像铜器、陶器和画像石资料，这本书则全面搜集了当时能够找到的有关唐代山水图像的所有实物证据，包括日本奈良正仓院收存的圣武天皇遗物中的唐代琵琶及铜镜、经匣、漆器等物件上的山水图像，敦煌石窟中的唐代壁画和藏经洞储存的绢画，当时发现不久的懿德太子和章怀太子等唐墓壁画中的山水图像，以及其他考古美术材料。在这本书之后，西方美术史家对早期中国山水艺术的讨论一般都会用到这些材料，如方闻把正仓院琵琶上和唐墓中的山水图像作为一系列"可信的纪念碑"（authentic monuments），构成检验传世卷轴画的"可信的风格序列"（authentic stylistic sequence）；[5] 范德本（Harrie A. Vanderstappen）将类似的考古美术图像看作8世纪"程式化布局"（schematic layout）的证据。[6]

特别是自上世纪80年代以降，中国考古事业在"文革"之后得到迅猛发展，从古代墓葬中发现了数量可观的山水图像。这些新材料立即进入了美术史家的视野，墓葬考古遂成为研究早期山水艺术的主要资料源泉。反映在美术史写作中，除了上述苏立文、方闻等人的著作外，王伯敏在《中国绘画通史》中对佛教石窟壁画和墓葬壁画给予了特别重视；李星明在《唐代墓室壁画研究》中专辟一章讨论山水图像；郑岩在一系列文章中分析了新发现的唐墓壁画；罗森（Jessica Rawson）也结合新出的考古材料再次思考中国山水画的起源。[7] 在这些论述中，这些二维和三维的考古图像资料，无论描绘的是神山、仙岳还是人类活动的环境，被笼统地看成"山水图像"（landscape images）。由于具有可信的出处和清晰的考古原境，这些图像构成了研究早期山水艺术的新基础，使研究者得以不断丰富对这个艺术形式的起源和初期发展的认识，撰写更详尽的历史叙事。

但是，当这些山水图像被越来越多地发现、收集和分析的时候，

它们也开始显示其内在的区别。实际上，这些材料在种类和内涵上都非常复杂，不可一概而论。例如其中一大批图像实际上是人物画和宗教画的细部和背景，并不构成独立山水画。但对它们的使用方式则往往是把细节拍成照片，复制在书籍和文章中，给人以独立山水画的印象。另一些山水图像附于乐器和实用器具之上，必然与所饰器物的功能和形状有关，把这些图像从其原境中和原物上抽离出来，作为独立的山水画材料使用，在研究方法上有可商榷之处。这当然不是否定这些图像材料对于研究唐代山水艺术的意义，而是说研究者需要更细致地界定它们的性质和作为研究资料的用途。总的来说，人物画和宗教画中的山水细部可以被用来说明当时流行的山水图像类型、绘画的材料和方法，以及不同的用笔和着色风格。它们无法显示和证明的，是历史上作为完整作品的"山水画"的式样、构图和使用方式。认识到这一点，我们一方面可以在美术史研究中继续使用这些材料，另一方面也需要思考是否存在有超出这个范围的考古证据——考古美术资料中是否存在着并非附属于人物画和宗教画的山水图像？是否可以找到直接反映当时山水画的样式、构图和使用方式的实物证据？

这些问题把我们引向我称之为"拟山水画"的一组特殊墓葬壁画。《美国传统英语词典》(*The American Heritage Dictionary of the English Language*)将"拟"(simulation)定义为"通过使用另一过程或系统来再现一个过程或系统的操作或特征。"[8]在本章中，用来进行模拟的过程或系统是为死者绘制的"拟山水画"；被模拟的过程或系统则是现实生活中用于实际观看的"真实"山水画。"拟"的对象不但包括真实山水画的形象（imagery）和构图（composition），也包括其样式（format）和环境（environment）。下文将逐次讨论这几个方面。

用以界定"拟山水画"的基本标准有两个：首先，它们所展现的都是全景山水——这个条件排除了作为人物画和叙事画中背景和细节的自然景象，以及对树木和岩石的特写。其次，它们都有绘出

的边框，其样式、尺寸和位置模拟现实生活中的绘画——这个条件排除了器物和建筑上的——也包括墓葬中的——不带边框的山水图像。综合这两个条件，我们可以认为墓葬中的"拟山水画"不仅描绘了山水风景，而且再现了人间山水画的形式和内容。通过对它们的讨论，我们一方面可以探索唐代山水画的发展，另一方面也可以思考这些图像在墓葬中的礼仪意义。

身处 21 世纪的中国绘画史研究者应该为拥有这批材料而感到幸运。如上所说，由于缺乏可靠的早期例证，对唐代和唐以前山水画的研究长期缺乏可靠的基础。即使当研究者开始发掘传世卷轴画之外的考古证据时，所使用的材料大多仍来自功能性器物以及人物画、叙事画和宗教绘画。本章和下章讨论的若干幅"拟山水画"都是在过去 25 年内发现的，是在此之前不知道的一种墓葬壁画类型，为美术史研究者提供了一种全新的证据。它们模拟现实中不同形式的山水画作品，而且都有精确的纪年和出土地点。我们知道它们是为谁而作，也了解它们的建筑和图像原境。它们因此为研究唐代山水画提供了最直接而可靠的视觉证据，使我们得以思考长期以来超出研讨可能性的一系列问题。

"拟山水画"及其边框

根据上面给出的两个条件，我们可以从近年发掘的 8 世纪到 10 世纪早期的墓葬中甄别出六幅"拟山水画"。[9] 本章聚焦于盛唐时期的三个例子（参见图 5.3—5.7），另外三幅属于 10 世纪初期，将在本书最后一章中讨论（见图 6.17，6.24）。

三幅盛唐"拟山水画"均创作于公元 737 至 740 年的四年之间，即唐玄宗的开元盛世晚期；它们都画于唐朝都城长安附近的单室墓中；墓主都属于最高的贵族阶层——这三个因素使它们成为一组紧密相关的历史材料。其中年代最早的一座墓是位于西

第五章　图像的独立：作品化的山水　265

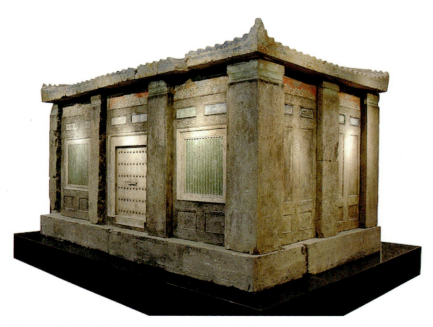

图 5.1　西安长安区大兆乡庞留村贞顺皇后敬陵出土石椁，737 年

安附近庞留村的敬陵，墓主为玄宗（713—756 年在位）的贞顺皇后（699—737）。[10] 她是武则天（625—705）的曾侄女，生前被称为武惠妃，从 724 年起成为玄宗的宠妃直到 737 年去世，在长达十三年的时间里成为事实上的皇后。[11] 她的特殊地位解释了为何此墓中的石椁是迄今所见体量最大、装饰最为华美的唐代石椁之一【图 5.1】，以及墓中壁画为何具有不同凡响的内容和风格。[12] 此墓在本世纪初被盗，石椁和部分壁画被走私到美国，后于 2010 年回归中国。[13] 在 2008 年正式发掘该墓的时候，考古工作人员在西壁上发现了由六个纵向画幅构成的一套山水壁画，绘于放置石椁的低矮平台上方【图 5.2】。六个画面皆描绘了耸立的峭壁和湍急的水流。左半三幅有细腻的着色和红色边框；右半三幅未着色亦无红色边框，给人的印象是尚未完成的作品【图 5.3】。

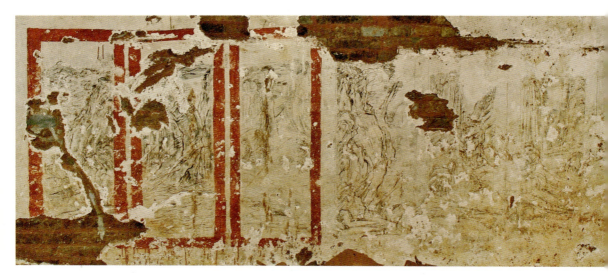

图5.3 贞顺皇后敬陵中的山水壁画，737年

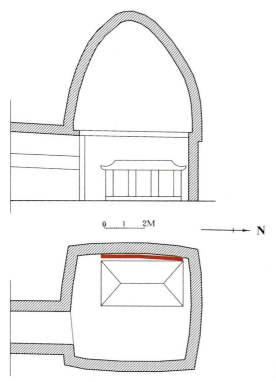

图5.2 贞顺皇后敬陵结构

第二例拟山水画也由六个带边框的竖向画幅构成，并且也绘于棺床上方的西壁上【图 5.4，5.5】。其所属墓葬位于西安附近的富平县，该墓在 1997 年被盗，盗墓者取走了随葬品，但壁画被留在原地。考古工作者随后进入墓室拍摄了墓中壁画，这些照片在学者中流传开来，引起了相当大的兴趣。[14] 该墓最终在 2017 年被正式发掘。出土的墓志证明墓主为嗣鲁王李道坚，是唐朝开国皇帝高祖李渊（618—626 年在位）的曾孙。他卒于 738 年，即贞顺皇后去世后一年。

第三例见于韩休夫妇合葬墓【图 5.6】，时间比李道坚墓晚上两年。韩休曾任玄宗朝的同中书门下平章事，相当于宰相位置，740 年去世前为工部尚书、太子少师。尽管该墓因韩休的显赫地位常被称作"韩休墓"，但本章将其称为"韩休与柳氏墓"或"韩休夫妇合葬墓"以强调其双人合葬墓的性质。如下文所论，这一性质对理解墓室中的拟山水画至关重要。这幅壁画的形式和位置皆与前两幅不同：它是绘于北壁东侧的一个单幅长方形构图，与棺床分离，正对墓室入口。矩形壁画高近 2 米、宽 2.2 米，边框呈棕色【图 5.7】。

如上所述，把这三幅壁画确定为拟山水画的一个关键因素是它们都含有特意绘出的"边框"，显示出它们所表现的是山水画而非一般意义上的山水景观。同时，这些绘出的"边框"也决定了这些壁画在墓葬整体图像程序中的位置。以韩休和柳氏墓为例，墓室中的壁画或有边框，或无边框（参见图 5.6）。两幅带有边框的壁画分别是上文介绍的单幅山水画和棺床上方的多幅壁画，后者以联屏形式描绘了一列站在树下的古代高士。墓室中其余的壁画则没有边框，包括棺床南北两壁上的朱雀和玄武，以及棺床对面东壁上的一幅构图复杂的大型乐舞场景。很明显，边框将这些壁画划分为不同序列。

要理解这种"边框设计"的意义和来源，我们需要将其放在中国墓葬美术长时段的发展中去看。尽管这三幅拟山水画代表了盛唐时期的一种新型墓葬图像，但它们源于中国墓葬艺术中恒久的"多

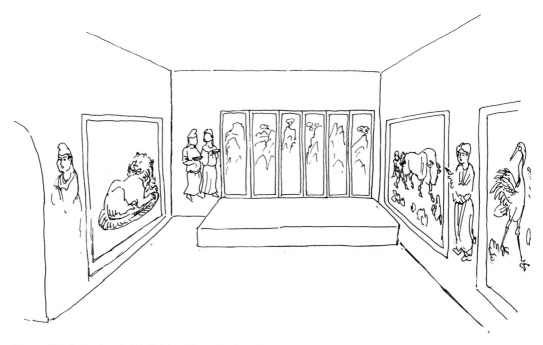

图5.4 陕西富平嗣鲁王李道坚墓内部示意图,738年,郑岩绘

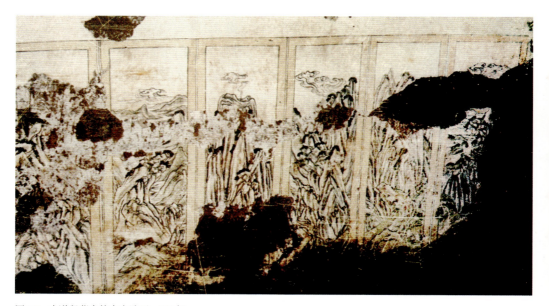

图5.5 李道坚墓中的山水壁画,738年

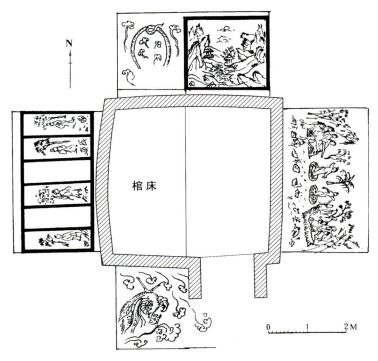

图 5.6 西安长安区郭庄村韩休夫妇合葬墓壁画位置图,740 年,巫鸿绘

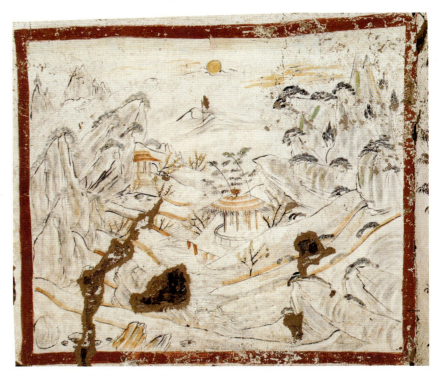

图 5.7 韩休夫妇合葬墓中的山水壁画,740 年

中心"（polycentric）特性。正如我以前提到过的，古代墓葬中的器物和图像多不构成对来世单一系统的表现和诠释，而通常构成复数性的概念层次和领域，通过这种方式为逝者的灵魂提供各类象征性空间。这些空间中最主要的是地下的"幸福家园"、永生之仙境，以及天界和宇宙，其结果是一个墓中的图像程序既无所不包，同时又是碎片化和拼接式的——它们并非源于统一连贯的哲学或宗教观念，而是以尽可能的方式取悦于死者。[15]

中国墓葬美术的这个特点在汉代已经牢固确立：公元前 2 世纪初马王堆 1 号墓中的各种图像和物件已经营造出上述的三种空间。[16] 到了公元前 2 世纪末至公元前 1 世纪，第宅式"室墓"的发明促进了墓葬壁画的发展，人们遂将墓室营建成各种想象图像空间的集合体，常见的处理方式是在墓室不同部位图绘彼此不兼容的象征性空间。[17] 一个典型的例子是公元前 1 世纪的洛阳烧沟 61 号墓：在这座砖砌的室墓中，天象绘于墓顶中央，历史故事则铺陈在横向的三角隔梁下部【图 5.8，5.9】。[18] 这些图像——以及墓中的其他壁画——将不同的建筑部位作为框架，使用多种视觉语汇表现不同的主题和时间性：三角隔梁下部的生动人物故事内化了历史时间，墓顶上的抽象天体图像则象征着永恒运转的宇宙体系。

这种以建筑部位作为绘画界框的策略在南北朝墓葬中仍然持续，但在一些 6 世纪的墓葬中，设计者开始使用更清晰的边框来分隔各类画面，从而更加强调这些画面的不同含义。上章介绍过的建于 551 年的崔芬墓就是这类墓葬中的一个典型例子。上文谈到这个墓的墙壁被分割为一系列长方形的框格，其中或绘树下男子，或只绘树木和岩石（参见图 4.44—4.46）。没有谈到的是该墓顶部和墙壁上方的四神和星宿。这些画像没有边框，其中的祥禽瑞兽仿佛在天空中漫游，将体积有限的地下墓室转化为茫无边际的宇宙【图 5.10】。有边框和无边框的图像在这个墓中形成鲜明的对照，在概念上显然有别。它们共同构成的，是整体墓葬画像程序中的多种时空秩序。

第五章　图像的独立：作品化的山水　271

图 5.8　洛阳烧沟 61 号西汉晚期墓墓顶中央的天象图

图 5.9　洛阳烧沟 61 号西汉晚期墓三角隔梁下部的"二桃杀三士"画像

图5.10　山东临朐北齐崔芬墓墓顶和壁上壁画线图

进入唐代之后，表现古装人物的"拟屏风画"成为初唐墓葬中的常规做法，典型例子见于燕妃（671年卒）和名将李勣（594—669）的墓葬，二者均为唐太宗李世民昭陵的陪葬墓。在这两座墓中，围绕棺床的屏风上绘有宽袍大袖、博带飘举的古装人物【图5.11】。类似的人物形象见于许多五六世纪的绘画和石刻作品。[19] 因此，这些"拟屏风画"很可能是有意模仿唐代文献中记载的"古屏"。[20] 相比之下，墓中的无边框壁画则经常表现窄袖短衣的时装宫女。其他一些皇室墓葬进而将有边框与无边框的人像并置在一起，以强调它们不同的时间性和再现功能。如710年的节愍太子墓中，围绕棺床的"拟屏风画"描绘了微缩的仕女形象；屏风两边身材高大的人像则表现墓中陪伴逝者的"真实"仕女【图5.12】。[21]

第五章 图像的独立：作品化的山水 273

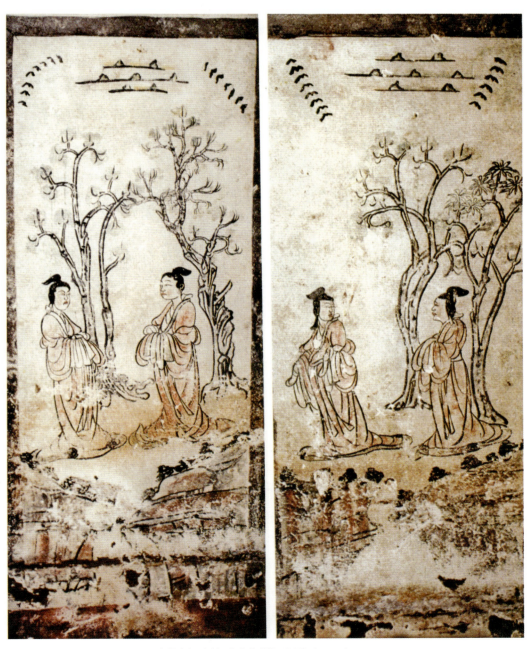

图5.11 西安礼泉烟霞乡初唐李勣墓仿画屏壁画，669年

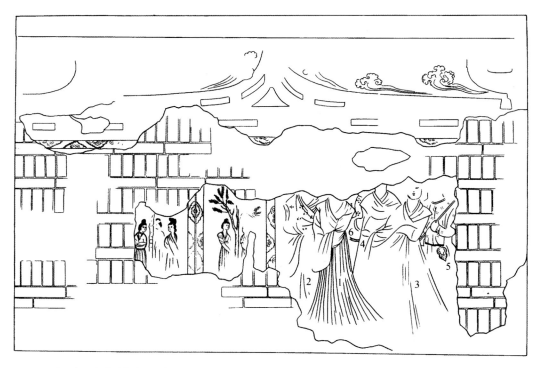

图5.12　陕西富平南陵村节愍太子墓中的仿画屏和围绕的宫女形象线图，710年

到了8世纪早期和中期，带边框的墓葬壁画被更大量的使用以满足不同需要，有的再现了生活中的屏风，有的标记了丧葬礼制中的不同空间，还有的综合了这两种功能。这把我们带回到含有拟山水画的三座盛唐墓葬：它们都包含有边框和无边框的图像，拟山水画均属前者。李道坚墓对这两种绘画的空间安排可说是别具匠心：棺床上方山水屏风图的旁边绘有两位手持器皿的侍者，似乎正向壁画前的棺中死者进献饮食【图5.13】。我们可以把这些边框之外的侍者形象再次看作是墓中逝者的陪伴者，他们被想象成真实的人，"生活"在死者的地下家宅之中；拟屏风画则再现了这个家宅里的摆设。除了山水屏之外，同一墓室中还绘有其他三幅动物和花鸟类的单幅拟屏风画。其中一幅描绘了一名牵牛的昆仑奴。[22] 颇有兴味的是，这幅画旁边站着一名侍

第五章　图像的独立：作品化的山水　275

图5.13　李道坚墓山水壁画旁边的侍者（a）原图（b）线图（张建林绘）

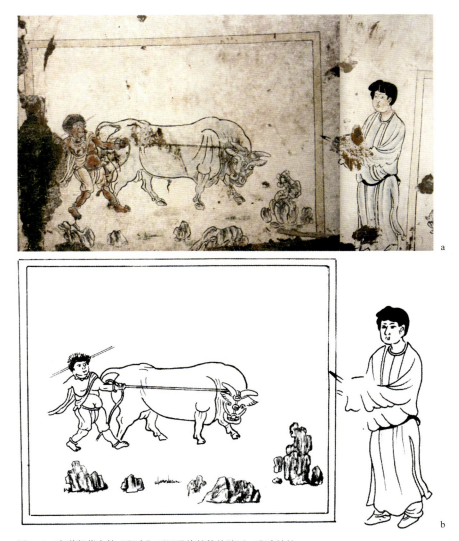

图5.14 李道坚墓中的"驭牛"画屏及执笔侍从壁画,张建林绘

者,手持蘸有墨水的毛笔【图5.14】。多位学者对此人的身份进行了推测,我同意把这个形象看做是对此墓壁画作者的暗示。[23] 特别值得注意的是,通过将侍者手持毛笔的笔尖压在一幅拟屏风画的边框上,画家将边框内的画面清晰地界定为对现实绘画的模拟。

媒材和样式

我们面对的下一个问题，是这些有边框的"拟山水画"描绘或模拟的是何种样式的绘画？从这个角度出发，我们可以把这批考古美术材料分为两个基本类型，分别表现的是单幅和多幅的绘画。单幅拟山水画见于韩休与柳氏合葬墓（参见图 5.7）。一些文章径直把它称为"屏风画"，但我觉得仍需对它所表现的绘画类型进行更为审慎的思考。这是因为从图像本身看，这幅画并不确切表明其所模拟的是带有木框的屏风画还是挂或裱在墙上的绢画。后两种样式在唐代肯定存在。文献记载之外，纽约大都会艺术博物馆收藏的一幅名为《乞巧图》的尺寸可观的画作，描绘了众多女性在场的一个大型庭院【图 5.15】。[24] 馆方将这幅画的年代定在 10 世纪。我认为虽然它可能创作于唐代之后，但所表现的却是唐代的宫廷生活，因此画中的建筑和人物均为唐风。[25] 在这幅画中，我们可以看到各种类型的室内绘画，其中一种为装裱或张挂在墙上的大型单幅山水画【图 5.16】。韩休夫妇合葬墓中的山水壁画与其表现形式相近，同时也没有显示任何三维立体特征，因此不能排除它模拟的是装裱或张挂在墙上的画作。我们将在讨论这幅壁画的礼仪功能时再回到这个问题。

三例中的其他两例所模仿的是多幅山水画。我同意学者们的观点，认为李道坚墓的山水壁画（参见图 5.5）表现的是一具多扇联屏。这个结论可以通过更细致的图像分析来证实：如果我们把观察的焦点从其山水图像转移到壁画所模仿的绘画媒材上，便可发现三个明显的证据。首先，这六幅画面紧密地连接在一起，彼此之间仅留有极窄的间隙。第二，至少在两个部位可以看到边框的立体结构【图 5.17】，画家显然着意表现这具屏风的三维框架，边框的浅棕色也在模拟木头的质地。第三，壁画中屏风框架的下缘与棺床相接，旁边的两名侍者也站在同一水平面上，因此这座模拟的联屏是立于地上（参见图 5.4）。我们在大都会艺术博物馆藏的《乞巧图》里也可

图5.15 大都会艺术博物馆藏佚名《乞巧图》,五代至宋

第五章　图像的独立：作品化的山水　279

图5.16　大都会艺术博物馆藏《乞巧图》中的独幅画幛和多扇画屏

以看到这种在床榻后面设立的多扇屏风（参见图 5.16）。

　　无论从形式上还是从位置上看，贞顺皇后敬陵中的多幅山水壁画（参见图 5.3）给人的第一印象与李道坚墓中的拟山水画很相似，许多研究者因此径直称之为"屏风画"。然而这种认识无法解释这幅壁画的其他一些特征。首先，六幅画面之间有相当宽而明显的间隙，而且没有连贯的框架将画面衔接在一起。第二，我们在这里看不到李道坚墓里那种把边框描绘为立体木结构的做法。第三，也是最关键的一点，是这些画面并非坐落在棺床上，而是"悬"在墙壁上，棺床的位置远低于画面——棺床两边立柱的立脚点以及画面与棺床之间墙

图5.17　李道坚墓山水壁画细部，显示画屏木框的立体形态

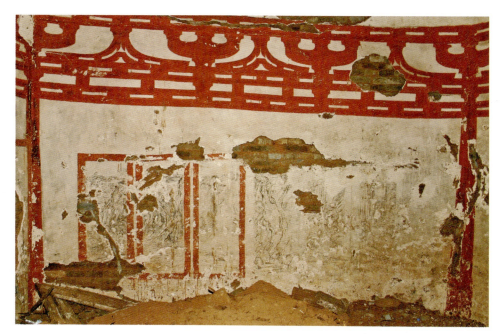

图 5.18　贞顺皇后敬陵山水壁画及其建筑环境

图 5.19　观看贞顺皇后敬陵山水壁画的工作人员

上的流淌颜料，都明显说明了这一点【图5.18】。显示其位置的另一证据是在这六幅山水壁画被揭取保护前拍摄的一张照片，其中两位工作人员正站在这组壁画前观看画面，壁画底边的高度大约在他们大腿上部【图5.19】。[26]

如果这幅壁画所表现的不是屏风画，那么它模拟的又是哪种绘画形式呢？由于没有可供直接比较的唐代绘画实物，我们只能从当时的文献中寻找证据。所发现的材料却是出人意料的丰富，证明这幅壁画模拟的是一组六幅"挂画"，而这正是一种非常流行的唐代绘画样式。

与贞顺皇后同时的唐代著名诗人杜甫（712—770）曾写过一首题为《戏题王宰画山水图歌》的诗，开头几句是：

十日画一水，五日画一石。
能事不受相促迫，王宰始肯留真迹。
壮哉昆仑方壶图，挂君高堂之素壁。[27]

这里，杜甫首先描述了王宰循序渐进的绘画方法，以精妙的笔墨逐步累积出画中的丰富层次，然后把画成上墙的作品描写为"壮哉昆仑方壶图，挂君高堂之素壁"。这短短两句话涵盖了这幅画的三个特征：它的主题是昆仑仙境；它位于宅院的"高堂"之中；其展示的方式则是"挂"。此外，诗题还明确地把这幅画称为"山水图"。

杜甫没有明言这张《昆仑方壶图》是单幅还是多幅。几十年后，中唐时期的韩愈（768—827）写了一首题为《桃源图》的著名七言长诗，开头说："流水盘回山百转，生绡数幅垂中堂。"[28]由此可知这幅山水画是由"数幅"组成的，画布的质地为"生绡"，悬挂的地点是"中堂"，也就是厅堂正面墙壁上的焦点位置，画中的山水则是"流水盘回山百转"。在此之后，晚唐诗人方干（809—888）写了一首《题画建溪图》绝句。诗云：

六幅轻绡画建溪，刺桐花下路高低。
分明记得曾行处，只欠猿声与鸟啼。[29]

与此类似，晚唐诗人杜荀鹤（约846—约906）在《送青阳李明府》诗中说："惟将六幅绢，写得九华山。"[30] 方、杜的这两首诗都歌咏山水画，所描写的画幅都为生绡所制，画幅的数目都是六幅。

虽然还有更多可供引证的文献材料，但这四首从8世纪到9世纪的诗作已足以呈现这种唐代绘画样式的五个基本特征：（1）它们都是"挂"或"垂"在墙上，有的明确指出是在正厅之中或高堂之上；[31]（2）它们的材料都被描述为绡，即生丝，"轻绡"和"冰绡"等词语进而传达出其精细和轻柔的质感；（3）它们被成套地创作和展示，每套由多幅组成，最常见的是六幅；（4）其主题是山水，常常描绘著名的人间仙境，如昆仑、桃源和九华山；（5）所描绘的景观为雄廓的大山大水，韩愈看到的是"流水盘回山百转"，杜甫叹之为"壮哉"。同时，这些诗中从未使用"卷"或"轴"等语描述这些画，所描写的"挂画"因此还没有像后来的立轴那样配有轴杆，取得卷轴的形式。[32] 如果我们回过头去观看贞顺皇后敬陵中的拟山水壁画，就会发现它具有所有这五个特征。这些诗文进而使我们注意到这组壁画绘在墓室的白色主壁上，位于彩绘的柱子和横梁之间（见图5.19），其视觉效果与杜甫诗中的"挂君高堂之素壁"一语非常相似。

这些诗里说的这种挂画在唐代应是"画幛"之一种。[33] 现代学者根据古代文献，对各种类型的"幛"（或"障"）进行了仔细讨论。[34] 这些幛都有一个共同特点，即它们都是软质的，而非安装或裱糊在硬框或板材之上。一些唐代文献使我们更有信心地把贞顺皇后敬陵山水壁画确定为"仿画幛"作品。据张彦远记载，8世纪画家张璪曾画过一套八幅的"山水幛"。[35] 他还提到一位士人拥有同一画家作的一套"松石幛"，士人去世后其妻将其染练为衣里，抢救后"唯得两幅，双柏一石在焉"。[36] 用于悬挂的画幛可有边框，但以柔

图 5.20　敦煌藏经洞发现的 9 至 10 世纪的佛教幡画，大英博物馆藏

软织物制成，这从敦煌藏经洞发现的 9 至 10 世纪的幡画可得到印证【图 5.20】。[37] 这些佛教画幡的边缘均以布料制作（简陋者也有以纸代用的），常呈赭红色，与贞顺皇后敬陵"仿山水画"的边框颜色十分相近。[38]

尽管李道坚墓和贞顺皇后敬陵中的两幅山水壁画模拟两种不同的组画形式——一种为木框联屏，另一种为多幅画幛，但二者的内容、结构、尺寸和比例都非常相近。这意味着在现实世界中，这类绘画可以作为相同的山水构图创作，但可以被装潢成不同样式：相同的成组画幅可以被裱为一具立在地上的联屏，也可以被装成一

套挂在墙上的画幛。这两组壁画还有一个重要的共同点：每组中的六个画幅都不构成连续的山水景观，而是呈现为特定山水主题的六个"变奏"（variations）。这意味着画家可以通过增加"变奏"的数目扩充作品的幅度，也可以通过减少"变奏"的数量对作品进行压缩。

联屏与多幅画幛的这种"共生关系"并非纯然出于逻辑推理，而是再次得到唐代文献的坚实支持。张彦远在《历代名画记》中讨论唐以前和唐代著名画家的"名价品第"时，将屏风与画幛作了颇有意义的联系。他以"屏风一片"为基本计量单位，随后自注云："自隋以前，多画屏风，未知有画幛，故以屏风为准也。"[39]在唐代文献中，屏风的标准量词是"座""架""扇"，皆与屏风的三维形体有关，"片"作为量词则用于平面物件。[40]张彦远的自注告诉我们，画幛如屏风一样也以"片"为计价单位，这意味着人们买到这类画"片"之后可以将其装潢为两个形式中的任何一种。下章中将谈到一些存世的10世纪绘画，虽然现在被装裱为挂轴，但原来很可能是作为多扇屏风或画幛的构件创作的，其特征包括10∶3或10∶4的纵宽比例、以高耸山峰充满绝大部分画面的构图，以及上面遗存的标注（参见图6.1，6.2）。

"山水之体"与"山水之变"

数百座从公元前1世纪到公元8世纪的壁画墓在以往半个世纪中被发现，但是8世纪30年代后期的贞顺皇后敬陵、李道坚墓、韩休夫妇合葬墓中的三幅拟山水画，是目前所见最早的带边框的纯粹山水壁画（参见图5.3，5.5，5.7）。这些最高级的皇室和贵族墓葬使用了这种醒目的图像，说明山水画在这一时期已经获得了完全的独立地位并流行于社会上层。除此之外，这几幅壁画也显示出全景山水的构图风格在唐代发生了一个重大变化。要理解这个变化，我们

首先需要把这三幅画和唐代之前的全景山水画图像进行比较。上章结尾处介绍了三件北朝晚期到隋代的墓葬石刻和壁画，都显示出绘有全景山水的多扇联屏（参见图4.53—4.55）。对此我们还可以加上另一例证，见于深圳金石艺术博物馆收藏的一块北朝画像石刻之中【图5.21】。[41] 承载这个图像的石板来源不确定，但可根据其内容、风格和雕刻技法定在6世纪上中叶。对照考古发现的石床（参见图5.36a），可知这块石板原来是围绕丧葬石床的屏板之一，上面刻画了持伞、茵褥和羽扇的三位侍女。羽扇的周边装饰着孔雀翎毛，扇面中心则饰以一幅山水画，以三重横向山脉构成前景、中景和远景。

图5.21 北朝石榻背屏画像，深圳金石艺术博物馆藏

基于这四个例证，我们可以推测全景山水画在 6 世纪中晚期已经相当普遍，被用来装饰室内陈设和用具，特别是多幅的联屏。上章讨论的考古美术资料显示出北朝晚期人物画中的不同类型山水背景，有的向纵深维度发展（参见图 4.35），有的则以长卷的方式展开（参见图 4.38）。值得注意的是，这四幅表现独立山水画的"画中画"都采用了一个统一的构图模式——画中的山、树、云都在平行层次上横向展开，从未显示出竖向穿插这些层次的山谷或溪流【图 5.22】。[42] 将之与三幅盛唐拟山水画对比，我们可以看到后者一方面承续了联屏通景山水画的传统，另一方面则在构图风格上进行了巨大革新：静态的水平构图被全然抛弃，代之以林立的峭壁和层峦叠嶂；深壑中的湍急溪流穿过层层岩壁，造成撼人心魄的动态感觉（参见图 5.3，5.5）。韩休墓中的单幅山水壁画虽然由于幅面较宽而感觉相对静谧，但在基本图像结构上仍然属于这个新图式，以一道湍急溪流穿过曲曲折折的山岩，从远景直达近景（参见图 5.7）。

这个新构图的形成应该有一个过程，上章中的讨论已经发掘出一些北朝晚期的例子，显示了山峰从近景到远景的推移以及两山之间的流水（参见图 4.19，4.35，4.48，4.49）。"两山夹水"的模式在初唐时期获得进一步发展，一个 7 世纪下半的明确例证见于近年的考古发现。这是位于河南偃师的哀皇后（太子李弘妃裴氏 675 年卒后追谥）陵出土的一件陶罐上的山水图像【图 5.23】，美术史家谢明良认为此罐是一种特殊礼器。[43] 罐上的画像描绘两边的悬崖和崖间泻下的垂直水流，一方面更加明确地显示出"两山夹水"构图，另一方面在山、水的比例和空间关系上都还不够成熟。三幅盛唐拟山水画说明这个图式最后在 8 世纪上叶被发展成为占主导地位的山水画风格。下文将谈到，它不仅主宰了独幅山水画的表现方式，而且影响到墓葬美术、宗教美术和装饰艺术（参见图 5.24，5.25）。考古实物所显示的这种新图式的广泛影响以及它和宫廷的联系，引导我们去寻找有关的文献证据——这个图式的影响如此巨大，唐代美术史家很

图5.22　6世纪中晚期墓葬画像中的全景山水画构图　a. 深圳金石艺术博物馆藏画像石　b. 西安康业墓石刻　c. 山东济南马家庄道贵墓壁画　d. 山东嘉祥徐敏行墓壁画

图5.23　河南偃师唐恭陵哀皇后陵出土的山水陶罐及展开图，675年

可能会注意到它的出现并将其载入史册。

对这一变化的最直接的记载见于《历代名画记》中"论画山水树石"一节。以下是此节开始处的一段极为重要的叙事，总结了张彦远对山水画从魏晋到盛唐整体发展过程的观察：

> 国初，二阎擅美匠学，杨、展精意宫观，渐变所附尚犹。状石则务于雕透，如冰澌斧刃；绘树则刷脉镂叶，多栖梧苑柳。功倍愈拙，不胜其色。吴道玄者，天付劲毫，幼抱神奥。往往于佛寺画壁，纵以怪石崩滩，若可扪酌。又于蜀道写貌山水。由是山水之变始于吴，成于二李（李将军、李中书）。[44]

上章已指出，张彦远采取了与以往画论作者不同的研究方式和评论态度，以实证式的美术史立场，通过对作品的实际检验，指出了唐代以前山水画尚未充分发展的状态，他的论断基本符合我们对考古美术证据的考察。沿着这一实证性的美术史路径，张彦远进而看到初唐的阎立德（596—656）和阎立本（601—673）等人给山水画带来的一些新意：这两位著名的宫廷画家以及稍早的杨子华（6世纪下半叶）和展子虔（约545—618）对山水画进行了精化处理，但结果却是过于雕琢，"功倍愈拙，不胜其色"。这个状况为随后的一个极其重要的艺术事件作了铺垫："天付劲毫，幼抱神奥"的吴道子（约685—约760）出现了，他所创造的新的"山水之体"造成中国绘画史上的一个关键的"山水之变"。

张彦远的叙事给我们提出了两个具体问题，一是吴道子创造这个新体的时间，二是为什么这个新体是"始于吴，成于二李"——"二李"即李思训（651—716）、李昭道（675—758）父子。关于第一个问题，我们需要追寻吴道子是何时"于蜀道写貌山水"。《历代名画记》在另一处记载了吴道子年轻时跟随韦嗣立（660—719）在四川

当差。[45] 韦嗣立及其父兄都做过宰相，同时也是颇有名气的文学和艺术赞助人。根据王伯敏和黄苗子的研究，他于705年至707年间在成都双流县任职。[46] 我们因此可以用这个年代，推断吴道子是在此时受到了壮丽蜀道山水的启发，从而创造出一个独特的山水画模式。关于第二个问题，张彦远的这段文字曾引起一些学者的疑问——吴道子比李思训年轻30余岁，他创造的山水新体如何能够"始于吴，成于二李"？我的解释是这个新风格确实是吴道子创造的，但是由于李思训和李昭道是皇室成员和京城内的著名画家，这个新体在他们的参与和影响下进而发展成主流山水风格。这也可以解释为什么张彦远在提到"二李"之后特别注明他们的显耀身份——"李将军、李中书"。[47]

张彦远的叙事为我们提出的一个更基本的问题，是如何理解吴道子开启的这个"山水之变"。《历代名画记》在另一处说："（吴道子）始创山水之体，自为一家"[48]，由此可知"山水之变"指的是山水画的"体"。"体"在中国古代文学和艺术中有多种含义，当张彦远在"论画山水树石"一节中将这个概念和山水画进行联系的时候，他所指的是作品的整体构图、画中形象的位置、比例和互动，以及树石等自然因素的造型。[49] 从这个角度去观看本章讨论的三幅"拟山水画"，我们发现它们的出现和流行时间，以及山石的形象和整体构图，完全符合《历代名画记》记载的"山水之变"和新出的"山水之体"。

从时间上说，张彦远说的"始于吴，成于二李"，意味着新风格的产生和初期流布应该是在707年至716年之间——即从吴道子在四川为吏至李思训去世之间，在随后的一二十年中继续发展并逐渐扩大其影响。这一断代可由建造于706年的懿德太子墓和章怀太子墓得到佐证：这两座墓都包含了相当丰富而精彩的自然形象，代表了8世纪初年宫廷山水画的主要风格。如下文将谈到的，懿德太子墓中绘有紧密坚实的层峦叠嶂，章怀太子墓则以疏朗的树木和山石构成阔

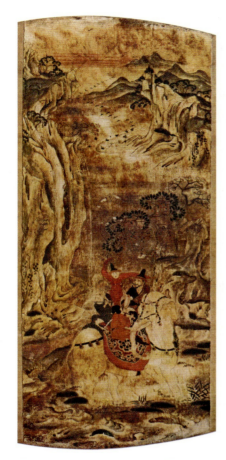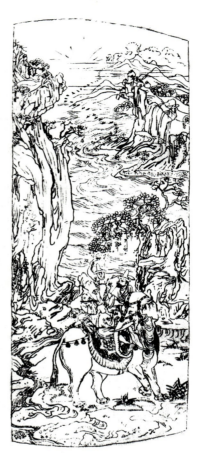

图 5.24　日本奈良正仓院藏 8 世纪琵琶上的胡人伎乐山水图

大的画内空间（参见图 5.29—5.31）。虽然这些自然图像提供的是人物活动的环境，因此与三幅盛唐拟山水画在性质上有所不同，但值得注意的是，它们的构图风格没有透露后者所代表的"山水之变"的丝毫迹象，而这种迹象在盛唐之后的人物画和叙事画中则举目皆是【图 5.24，5.25】。这使我们设想，新创的山水之体从出现到成为唐代山水画主流——张彦远称之为从"始"至"成"——是在 706 年之后发生的，其含括的时段大致为 710—730 年代。

虽然新的"山水之体"并没有完全排除其他构图风格，[50] 但诸多证据说明它确实成为盛唐时期的主流，主导了各类山水作品的创作。日本奈良正仓院藏 8 世纪琵琶上的画面曾为中国绘画史研究者

第五章　图像的独立：作品化的山水　291

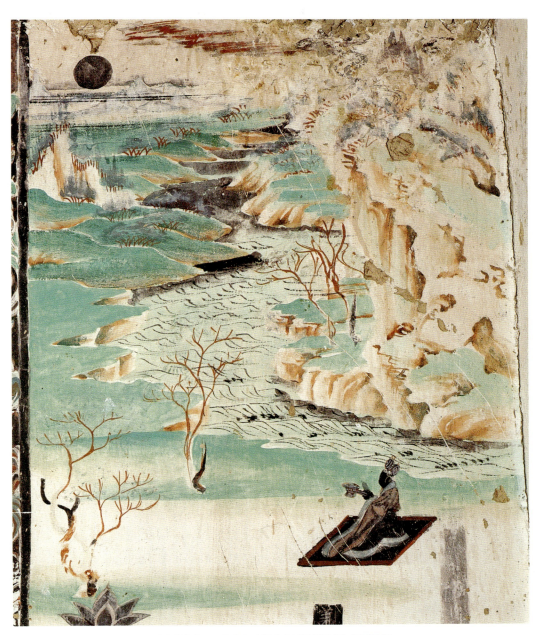

图5.25　敦煌莫高窟172窟盛唐时期《观无量寿经变》壁画局部

提供了讨论唐代山水画不可或缺的证据，现在我们知道它们实际上是取自纵向构图的山水屏风或画幛（对比图 5.24 和图 5.3 中的左起第四幅）。学者们也经常使用敦煌壁画中的一些细部来讨论唐代山水画（参见图 5.25）。与这三座唐代贵族墓中的拟山水画进行对比，我们可以看到这些佛教壁画中的主要山水元素，如高峻的峭壁、蜿蜒的流水和不断变换的视角，也都来自这一主导绘画程式。

进而从山石的形象和整体构图这两个方面思考"山水之变"与三幅拟山水画的关系，张彦远将"怪石崩滩，若可扪酌"的这一生动形象作为吴道子新体的突出特点。美术史学者郑岩注意到不但韩休夫妇合葬墓山水画中包含悬于溪流上方的奇峭岩石（即张彦远说的"怪石崩滩"），类似的形象也见于 8 世纪的其他山水图像中。[51] 新的"山水之体"与这些画作的渊源关系可说是毋庸置疑。再从整体构图来看，三幅拟山水画皆遵循着一种基本的感知和再现图式，主要特征是视角的不断推移变化以及各种自然元素的动态关系，特别是山和水之间的互动。最典型的构图模式为两座山峰或峭壁构成一道幽深峡谷，水流从中喷涌而出【图 5.26】。山岩与流水之间的戏剧性张力激发出笔墨的表现力，赋予"山水画"一词以直接的视觉转译。另一突出特点关系到作画的视角。画家的视点——也是观者的目光——常常是俯视：他似乎立足于高山之巅或崖间栈道上，俯视山谷中激荡的流水，遥望远处的平川和蜿蜒河流【图 5.27】。这种角度在初期的"两山夹水"构图里是不明确的（参见图 5.23），但在这三幅拟山水画中——特别是在贞顺皇后敬陵壁画中——则变得非常突出，带给观者在高山峡谷中亲身游历的感觉。根据张彦远的记录，我们可以把这种"在场感"归于吴道子"于蜀道写貌山水"时获得的直接视觉经验。[52]

这种带有强烈戏剧性的视觉表现，在由窄长画幅组成的李道坚墓和贞顺皇后敬陵"拟山水画"中表现得特别突出（参见图 5.3, 5.5）。后者尤其展现出一种前所未见的复杂山水景观：由左端开始，

第五章　图像的独立：作品化的山水　293

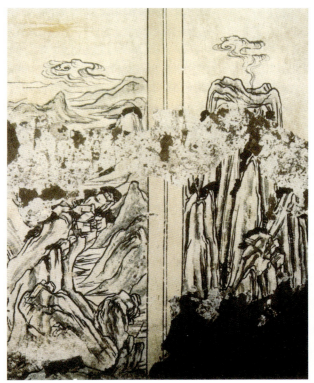

图 5.26　李道坚墓山水壁画局部

图 5.27　贞顺皇后敬陵山水壁画左起第三幅

第一个画面几乎被一面巨障填满,峭壁从右方渐次升高,构成接近顶部的悬崖。翻卷的白云从峭壁后的峡谷中涌起,将悬崖与远处的山峰分离开来【图 5.28a】。第二幅图的下半部分为水面所占据,波浪的涟漪与左右方峭壁的棱角边缘和凹凸表面形成鲜明质感对比。水流穿过峭壁间的狭窄通道汇入层层波涛之中,悬崖顶部的空隙间露出接近地平线的远山【图 5.28b】。水在下一幅画中占据了更大的空间,其视野也更加开阔,一条河流从地平线曲折地穿越到前景。该幅的笔触比前两幅更为轻松柔和,似乎反映出画家情绪的微妙变化【图 5.28c】。充满活力并变化多端的笔触在第四幅中重新回归,笔立的石壁再次挡住观者投向远方的视线。峭壁旁的瀑布或溪流从云层的涡旋中冒出,犹如天降【图 5.28d】。最后两幅反映出另一种空间概念:起伏的地面从前景延展到中景,构成连续的空间序列。两旁的笔直山峰将观者的视线引入一道狭窄的山谷【图 5.28e,f】。这六幅画面各有其独特构图,用笔赋色的方式也不断变化。它们纷然胪列,山鸣谷应,造成围绕一座雄伟大山星移物换的视觉体验。考虑到墓主的显赫身份,这组画很可能由一位杰出的宫廷画家创作。

在盛唐人心目中,这种图绘峡谷和激流的山水画所表现的,正是蜀地的险峻山峰和奔腾江水带给人的强烈视觉冲击,甚至是三峡雄伟景色的直接写照。"诗圣"杜甫在蜀地写作的若干名篇可以作为这一论点的证据。如《瞿塘怀古》开头就以"万壑注"和"两崖开"这两个突兀的形象总结了瞿塘峡的雄伟景色:

> 西南万壑注,勍敌两崖开。
> 地与山根裂,江从月窟来。
> 削成当白帝,空曲隐阳台。
> 疏凿功虽美,陶钧力大哉。〔53〕

杜甫在 765 年从成都出发开始了他的长江游历,来年初到达巫峡

第五章 图像的独立：作品化的山水 295

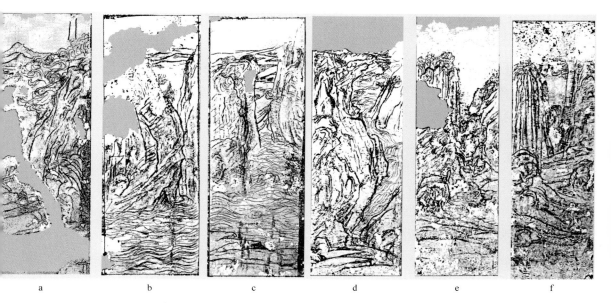

图 5.28　贞顺皇后敬陵山水壁画线图（巫鸿绘）

旁的夔州。他的《夔州歌十绝句》吟咏了今日重庆奉节一带长江两岸的山川形势，起始和结尾两绝特别强调江水从峡谷中涌出的景象，传达了与新体山水画同样的惊险和雄壮：

中巴之东巴东山，江水开辟流其间。
白帝高为三峡镇，瞿塘险过百牢关。
……
阆风玄圃与蓬壶，中有高堂天下无。
借问夔州压何处，峡门江腹拥城隅。[54]

十首绝句中的第七首，则把这一自然景色直接联系到首都长安流行的山水画：

忆昔咸阳都市合，山水之图张卖时。

>巫峡曾经宝屏见,楚宫犹对碧峰疑。[55]

由于杜甫在安史之乱爆发后不久就离开了长安,他看到这些描绘巫峡景色的"山水之图"的时候只能是在此前的开元天宝盛世,也就是由吴道子创立的新"山水之体"盛行的时候。

"笔"、敬陵山水壁画、吴道子

根据张彦远的记载,这个新的山水画模式由吴道子创立,由李思训和李昭道推广而流行,"体"因此是多个画家集体努力、逐渐形成的结果。但在讨论"笔"的时候,他则始终将其与个体艺术家相联,在"论顾陆张吴用笔"一节中如此写道:

>顾恺之之迹,紧劲联绵,循环超忽,调格逸易,风趋电疾,意存笔先,画尽意在,所以全神气也……陆探微精利润媚,新奇妙绝,名高宋代,时无等伦。张僧繇点曳斫拂,依卫夫人笔阵图,一点一画,别是一巧。钩戟利剑森森然,又知书画用笔同矣。国朝吴道玄,古今独步,前不见顾、陆,后无来者。授笔法于张旭,此又知书画用笔同矣。张既号"书颠",吴宜为"画圣",神假天造,英灵不穷。众皆密于盼际,我则离披其点画,众皆谨于象似,我则脱落其凡俗。[56]

"体"所指的主要是构图或"经营位置","笔"则关系到谢赫六法中的"骨法用笔",指的是画家以毛笔作为表现工具所发展出来的不同用笔方法和风格,牵涉不同的用笔力度、升降速度,以及由此造成的视觉感受的变化。张彦远在上引文字末尾所总结的吴道子的特殊笔法是:"众皆密于盼际,我则离披其点画,众皆谨于象似,我则脱落其凡俗";在同一节中又说:"顾、陆之神,不可见其盼际,所谓

笔迹周密也。张、吴之妙，笔才一二，像已应焉，离披点画，时见缺落，此虽笔不周而意周也。若知画有疏密二体，方可议乎画。"[57] 两处都强调吴道子的用笔特点是"笔不周而意周"，以近乎破碎的笔画传达出客体的完整精神。与张彦远同时的朱景玄持有同样看法，将吴道子的用笔描写为"但施笔绝踪，皆磊落逸势"。[58]

这些描述再次引导我们聚焦于敬陵中的拟山水壁画。实际上，在之前的山水图像中我们从未见过如此大胆、多变甚至破碎的线条。在这套壁画被发现之前，美术史家通常以懿德太子墓和章怀太子墓壁画作为唐代山水画的代表。[59] 懿德太子墓的墓道两侧各绘有长达 26 米余的三角形壁画，表现威武严整的仪仗行列正列队出城。全画以气势磅礴的山脉为背景，层层石崖，深谷纵横，树木分布其间。虽然风景的上部被毁，但残存部分依然显示出其独特的山水画风格。画面以赭色为主调，杂以红、绿、青、黄等色，呈现出丰富微妙的变化。画家为了加强形象的立体感在多处运用了明暗法；沿轮廓线着石绿是其画法的另一特点。这幅作品之所以具有非同寻常的力度，在很大程度上归因于青绿与勾勒的结合，以坚实有力的墨线勾画出棱角分明的山峦层岩【图 5.29】。苏立文把这种用笔定义为"线性风格"（linear style）："线条坚实、清晰，有如弯曲的钢丝"。[60] 同一风格在几年之后也被用来描绘节愍太子墓（710 年）墓道壁画中的山石和盘曲奇倔的树干【图 5.30】。章怀太子墓墓道两壁上也绘有山水，不过它不像懿德太子墓道壁画那样由层层山峦叠积而成，而是显现为狩猎和马球游戏的开阔野外空间，其间点缀以山石树木。[61] 画家使用了更为自由奔放的线条，犹如书法的行草，但仍属于"线性风格"的基本范畴【图 5.31】。这些 8 世纪初山水图像的用笔方式和视觉效果，与三十年后敬陵拟山水画中"离披点画，时见缺落"的线条明显不同（参见图 5.34）。

我们也可以把敬陵拟山水画与属于同时期的李道坚墓和韩休墓中的山水壁画进行比较。虽然三画的构图模式（即"山水之体"）相

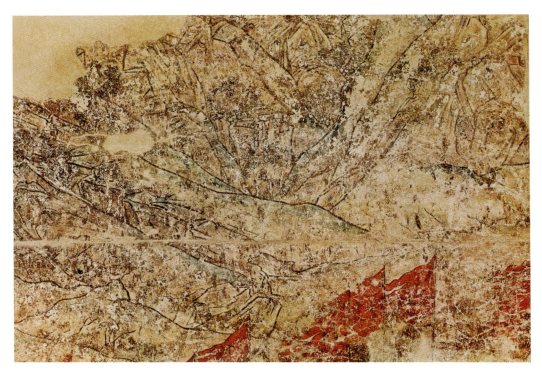

图5.29　唐懿德太子墓墓道壁画局部，706年

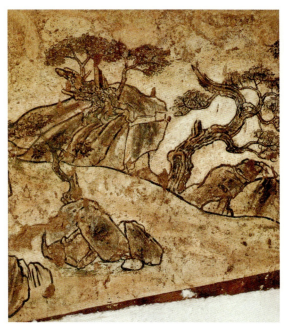

图5.30　唐节愍太子墓墓道壁画局部，710年

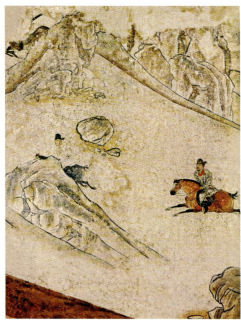

图5.31　唐章怀太子墓墓道壁画局部，706年

图 5.32　韩休、柳氏夫妇合葬墓山水壁画局部

似,并且都是在四年之内完成的,但是每件壁画展现了不同的用笔风格,反映出画家的不同师承门派。韩休墓壁画中的墨线连贯而富有弹性,在快速的移动中描绘出山川、坡谷、植物和建筑的轮廓【图 5.32】,在再现性和书法感觉两方面与章怀太子墓壁画所体现的"线性风格"一脉相承(参见图 5.31)。李道坚墓壁画则不强调毛笔的自由运动,反映出的是对表现体积感的强烈兴趣【图 5.33】。画家结合墨线和渲染塑造出层峦叠嶂,并以浓重的阴影突出岩石的凹凸感,对山峦的稳固性和立体感的强调显示出与懿德太子墓山水图像的联系(参见图 5.29)。

我们在敬陵拟山水画中看到的是非常不同的线条和用笔方式【图 5.34】。笔墨在这里表现的不但是山峰的形状和体积,而且通过对肌理的塑造显示出不同的质感,特别强调不同物质之间的对比和张力。峻峭的山崖和卷曲的云朵、荡漾的水波和棱角分明的岩石并置,

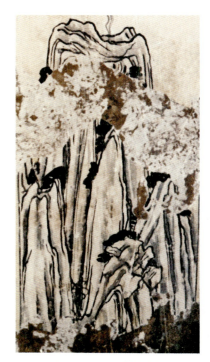

图5.33　李道坚墓山水壁画局部

在近乎抽象的形式层面上造成丰富复杂的视觉感受。迅捷而充满活力的笔触造成多种形态和方向的线条，有时甚至突然中止断裂，显示出"笔不周而意周"的情趣。对这种用笔风格最贴切的形容，正是张彦远和朱景玄对吴道子画风的描述："众皆密于盼际，我则离披其点画"，"笔才一二，像已应焉。离披点画，时见缺落"，"但施笔绝踪，皆磊落逸势。"〔62〕

另外两个因素也支持吴道子与这组非同寻常的壁画的关系。第一个因素是上文提到敬陵山水画模拟了唐诗中描述的多幅画幛，《历代名画记》记载了吴道子擅长这种形式的作品。在"论名价品第"一节中，张彦远以"屏风一片"为基本计量单位，把吴道子与其他六位在他之前的画家的作品列为最高的价格级别，所绘的"一片"屏风"值金二万"。〔63〕如上所说，他在这里特别加了一个注："自隋已前多画屏风，未知有画幛，故以屏风为准也。"〔64〕这意味着画幛像屏风一样也以"片"为计价单位，而生活在唐代的吴道子擅长这两种媒材。

第五章　图像的独立：作品化的山水　301

图5.34　贞顺皇后敬陵山水壁画局部

第二个因素关系到吴道子与宫廷的关系。张彦远和朱景玄都记载了他在开元年间（713—741）被唐玄宗任命为宫廷中的"内教博士"，"非有诏不得画"。[65] 这个事件应该发生于725年之前，因为郭若虚在《图画见闻志》中记录了吴道子于此年跟随玄宗前往泰山封禅，并协同创作纪实绘画。[66] 他随即获得了"宁王友"的职位——这种并无具体责任的散职通常授予具有文学和艺术成就的人。[67] 有关吴道子活动的最后纪年事件发生于天宝年间（742—755）——当时唐玄宗命令他在皇宫内的大同殿里创作一幅山水壁画。这表明他至少在8世纪40年代仍在为皇室作画。[68]

根据这些记载，吴道子被委任为内教博士后，从8世纪20年代至40年代一直为宫廷服务。而贞顺皇后在724年至737年间是宫廷中最有权势的女性，《旧唐书》说她"宫中礼秩，一同皇后"。这两个时段恰好重叠。虽然我们没有关于吴道子参与敬陵修建的文献记载，但如果考虑到贞顺皇后的崇高地位和专门为她制作的超级石椁，朝廷很可能会指派最杰出的宫廷画家为她的墓葬绘制壁画，尤其是位于墓室核心位置的一组。作为"非有诏不得画"的宫廷画家，吴道子应该是最合适的人选。历史文献也记录了其他与宫廷有联系的唐代著名画家参与设计和装饰皇室成员墓葬的案例，如阎立德和阎立本在7世纪负责了唐太宗昭陵的督造和石雕设计；[69] 李昭道在8世纪中期为万安公主的影堂绘制了山水壁画。[70] 此外，一位李思训门派的宫廷画家在懿德太子墓室中留下了一则题记。[71]

丧葬山水画

通过在墓室中图绘拟山水画，生者世界中的一种重要艺术形式被移入地下世界以陪伴长眠逝者。为什么会发生这种山水画的空间转换？一种解释基于墓主的个人品味：很可能他们如此喜爱这类绘画，以至于希望将之带到冥间。然而这一假设并无任何文字证据，

如遗书或墓志中的记载。若要回答这个问题，我们的主要证据应该取自这些壁画本身，特别是它们所包含的重复性特征。由于这些特征反复出现，因而可能反映了某些通行的信仰和礼仪习俗，提供了理解画家在黑暗墓室中泼墨挥毫的原因。诚如此说，那么这些特征便将这些墓葬中的拟山水画，定义为具有特定礼仪功能和象征意义的"丧葬山水画"。

我们首先需要考察的，是拟山水画在墓室中的位置——这是反映这些画面与墓主关系的最直接因素。我们再次从三座墓葬中年代最早也是等级最高的贞顺皇后敬陵开始这一考察（参见图 5.2，5.3）。如上所述，该墓的山水壁画绘于棺床上方的西壁，棺床上原来安放着皇后的石椁。盗墓者把石椁盗运到国外之前，为了向潜在买家证明"货物"的可靠性，在原地拍摄了一些照片。这些照片记录下了墓室的原貌，因此成为可贵的研究资料。[72] 利用这些原始照片以及考古发掘过程中拍摄的照片，我们可以大致复原墓葬的构筑和安装过程。简括地说，在墓室建成之后墓壁便被抹灰并涂成白色，彩绘的立柱和横枋进而把它转化为一个仿木结构的厅堂。接下来画家们便在所有壁面上作画，包括东壁的舞蹈和仪式场面、北壁的宫廷侍从和百戏场景，以及西壁的拟山水画幛（参见图 5.2）。与其他画面不同，这最后一幅壁画隐藏在巨大的石椁后面，二者的空间关系在盗墓者拍摄的照片中清晰可见【图 5.35】。[73] 以此墓为参照，李道坚墓的山水壁画原来也应被葬具遮挡或部分遮挡，只是这座墓的木质葬具已经腐朽无存（见图 5.4）。这种设置方式透露出一个重要含义：被掩蔽的山水壁画并不服务于实际观赏，而是为死者构建仪式性的空间。坐落在紧挨木棺或石椁的后墙上，这幅拟山水画为死者在来世中营造出一个理想环境。

欲理解这类棺后壁画在丧葬环境中的礼仪功能，我们需要追溯其在唐以前和唐初墓葬美术中的源头。这是一个大课题，需要专门讨论。但上文所举的几个例子已经显示出用联屏"界框"（framing）

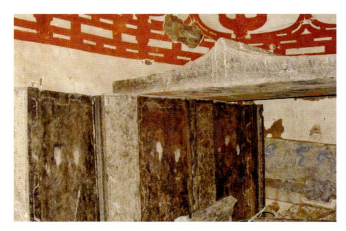

图 5.35　贞顺皇后敬陵山水画前方被盗墓分子部分拆毁的石椁

死者的三种不同方式,也勾画出一个连续的历史发展过程。这一过程的开端可以追溯到考古发现的许多带有画像围屏的六世纪棺床,床上安置着棺木或死者遗体【图 5.36a】。[74]初唐时期的人们开始将棺床与墓室建筑融为一体,其结果是棺床成为墓室一部分,床上的实体屏风化为北、西、南三壁上绘制的拟屏风画【图 5.36b】。[75]李道坚墓为下阶段的发展提供了一个例证:原来 U 字形的拟屏风画进而被棺床后墙壁上排成一列的六扇联屏取代【图 5.36c】。[76]纵观 6 世纪到 8 世纪早期的这些实例,我们看到的是一个图像"去物质化"(dematerialization)的过程:原来承载图像的棺床围屏先是失去了它的物质性,继而又失去了它的立体性。与此同步,绘画的图像则越来越摆脱了对实物的依托,越来越具有独立性。贞顺皇后敬陵山水画见证了这个过程的最后一环:通过模拟挂在墙上的画幛,它将墓葬中的这个区域定义为宫室中的"高堂",因而反映出对传统棺床概念更强烈的背离(参见图 5.18)。但从另一方面看,图像与逝者的关系并没有改变:这套画幛仍隐藏在石椁后面,以象征性的方式"界框"死者的遗体。

第五章　图像的独立：作品化的山水　305

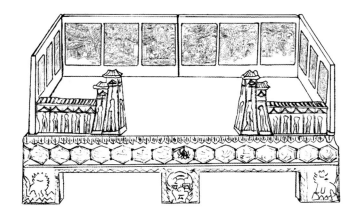

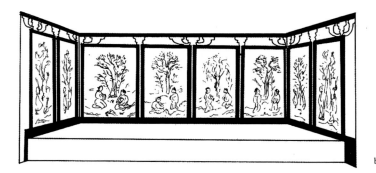

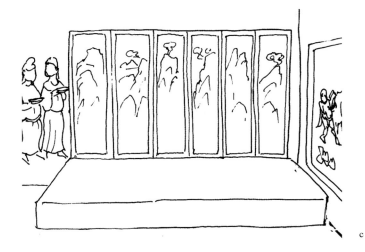

图 5.36　以图像围绕棺床的发展过程　a. 6 世纪棺床（徐津绘图）　b. 山西太原赫连山（727 年卒）墓以屏风壁画环绕的棺床（巫鸿绘图）　c. 李道坚（738 年卒）墓带有六扇屏风壁画的棺床（郑岩绘图）

韩休、柳氏夫妇合葬墓中的山水壁画代表了一种不同的做法：在墓葬中它与棺床分离（参见图 5.6）。尽管如此，它仍与死者保持着直接联系——许多证据使我们相信其功能是界框墓主的"灵座"。最直接的证据出自《大唐开元礼》——这本包括了 150 章的法典是在玄宗时由官方编纂的，于 732 年颁行全国，即韩休离世的八年之前。

《大唐开元礼》的"凶礼"部分包括了最高三个等级的官员及皇室成员的丧礼，对选择葬地、建造坟墓，以及在墓地中不同地点举行仪式的方式都作了规定。[77]根据这些规定，在完成墓地里和墓道中的仪式之后，掌事者将棺柩送入墓室，安置在位于墓室西侧的棺床上。接下来，他们在墓室东部设立帷帐，在其中安置死者灵座，再将祭器和祭品供奉在灵座之前。考古学家李梅田认为这些仪式在墓室内营造出两个具有互补功能的区域，即"西部以棺床为中心的埋葬空间、东部以灵座为中心的祭祀空间"。[78]墓门封闭之后，这两个空间被死者独自拥有，并被其继续存在的灵魂激活。

灵座并不是唐朝礼制专家的发明，而是来源于深厚的中国丧葬文化。中国古人相信人死后的灵魂将会保存对饮食的欲望并可游离于遗体之外，因此常在墓葬中建造专门的灵座以安置死者灵魂。唐代之前的无数例子之一是敦煌地区发现的一座 3 世纪晚期墓葬，在主室墙壁上建一个壁龛，下设低矮平台，后壁绘空帐，构成一个可供灵魂安坐的空间。饮食器具放置于帷帐前，以供养无形的灵魂【图 5.37】。

尽管这种壁龛在唐墓中消失，但《大唐开元礼》中的文字证明，对无形而能动的死后灵魂的信仰不仅依然延续，掌事者还要按照官方规定在墓内为其设置特定的礼仪空间。本文所讨论的李道坚墓中就有这样的设置：该墓北壁右部的一幅带边框的壁画以一对仙鹤为主题，位于棺床东侧，正对着墓室入口（【图 5.38】，参见图 5.4）。2017 年，我在参观这座古墓的发掘过程时，注意到这幅壁画下方有一个砖砌的低矮平台，说明这部分空间具有特殊礼仪功能。这个可

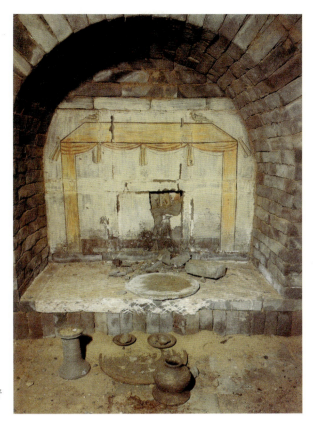

图5.37 敦煌佛爷庙湾西晋133号墓前室中的"灵座"

能性进而被这幅壁画的内容支持：白鹤在唐代墓葬艺术中是成仙的主要象征，常常用来装饰高级墓葬以标志墓主灵魂的离体存在。[79] 根据唐代礼制中对灵座的规定，我们几乎可以肯定以这幅壁画为中心的棺床东侧空间是李道坚灵位的所在地点。此外，李道坚的墓志被置于通往墓室的甬道中，与这幅壁画位于同一条南北轴线上。当我们再看韩休和柳氏合葬墓中的拟山水画时（参见图5.6），就会发现它也是位于墓室北壁的右部，正对着墓室入口。而韩休夫妇的墓志也置于甬道中，与壁画南北相对。上文谈到棺椁后边的山水图像为死者营造了一个理想的来世环境，韩休和柳氏合葬墓的设计者应是出于同样的考虑，在二人共有的灵座后绘制了一幅山水（详下）。由

308　天人之际：考古美术视野中的山水

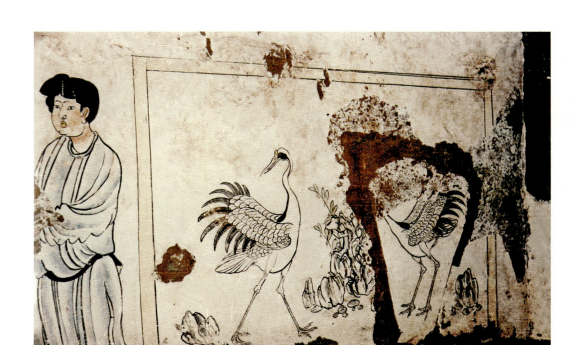

图 5.38　李道坚墓中的双鹤画屏壁画，张建林绘

于这幅壁画在葬仪中很可能由一顶帷帐覆盖,它所模拟的更可能是一幅悬挂的画幛而非一架独立屏风——上文在讨论唐代山水画样式时曾提到这种可能性。

至此,我们从拟山水画与死者关系的角度讨论了"丧葬山水画"的概念。这个概念还可以从另外两个角度进一步界定,一是这些壁画的内容和隐喻,二是它们的图像志规律。第一个角度引导我们更仔细地思考所绘山水图像的性质:这类图像表现的是一般性的山水图像,还是象征作为死者理想归宿的永恒仙山?第二个角度引导我们推敲这些墓室壁画与其世俗原型之间可能存在的差异:作为墓葬的有机部分,它们是否根据丧葬的需要进行了某些必要的图像改动?

这两个问题都无法得到最后结论,但文献和视觉材料相当有力地支持若干假说。关于壁画中所绘山水的性质,我们可以重读一下上文提到的唐诗,在描述山水画幛时常把它们与传说中的著名仙境联系起来,如昆仑山、桃花源和九华山。杜甫在称赞王宰的山水画时称之为"壮哉昆仑方壶图",刘鸾所说的"昆峰叠嶂"指的也是昆仑山(见后文)。当然,"昆仑"在文学作品中可以是对任何雄伟山岭的比喻。但在特定情况下,比喻也会以其字面意义发生作用。我们不应忘记,作为汉代以来中国文化中最为显赫的仙境,昆仑山一直是墓葬美术中出现频率极高的母题,其例证俯拾皆是(见本书第二章的讨论)。如果说 8 世纪的"丧葬山水画"在这个根深蒂固的象征性层面上——而非具体的图像学层面上——与仙境发生联系,可以说是不足为奇的。

确定这些拟山水画与其原型的异同是一件更加困难的任务,原因是我们没有任何确切可靠的唐代山水画作为比照材料。然而通过仔细观察,我们可以发现不但是这三幅壁画,而且是唐墓中至今发现的所有拟山水画,都有一个共同的特点,即画面中不含人物形象。[80] 与之对照,所有与丧葬无关的唐代山水图像,无论是正仓院

琵琶上的山水画面（参见图 5.24）还是莫高窟《观无量寿经变》壁画中的风景（参见图 5.25），甚至是隋唐山水画的后世摹本，都包含人物及其活动。[81]

墓葬中的拟山水画里都没有人物在场，这是否是一个巧合？我认为不是。如同许多墓葬中的空座或空帐（参见图 5.37），这些山水画均被有意地"出空"（rendered vacant），因为其中所含的主体不是现实中的人物而是死者的无形灵魂。"空"的观念甚至可以成为丧葬山水画的主题——韩休夫妇合葬墓中的拟山水画为这个论点提供了最好的例证。这幅画中绘有两个空亭，坐落在画面中轴线的两侧（【图 5.39】，参见图 5.7）。与周围的山峰及树木相比，中心的茅亭显得很大甚至不成比例，精心绘制的柱子和台基进而突出了亭内的空虚无物。我们必须认识到，这幅壁画的创作年代远远早于"空亭"成为中国文人画中标准母题的时刻。[82] 对于 8 世纪早期的人们而言，这种形象必定会引发出一种特殊的心理反应，尤其是在丧葬语境之中更会如此。那么这会是什么样的反应呢？

最有可能的是，这类"空"的建筑是死亡和墓葬灵魂的象征。建于同一时期的西安中堡村唐墓为这一解释提供了一个佐证。学者们很熟悉该墓出土的一件三彩雕塑，以缩微手法表现一座水池上的仙山【图 5.40】。但论者在使用这个雕塑讨论唐朝山水艺术时往往把它作为一个单独例子引用，而忽略了它在墓葬中的原境。如果我们查阅 1960 年发表的原始考古报告，就会看到一个令人思考的景象：这个墓室的东部排列着 40 多件小型雕塑，大体对应着同时期壁画墓中的各种图像。[83] 这些专为丧葬制作的陶俑和模型在传统礼书中称作"明器"或"冥器"。[84] 仔细观察这些微缩模型的排列，可以发现仙山放置在墓室东北角，正对着墓门，两侧有两个亭子，一个圆形，一个方形【图 5.41】。

若干年前在讨论河北满城西汉中山王刘胜墓时，我注意到该墓中有两个空帷帐，一个位于主室中央，另一个位于一侧略靠后的位

第五章 图像的独立：作品化的山水　311

图5.39　韩休、柳氏夫妇合葬墓山水壁画中心的空亭

图5.40　西安中堡村盛唐时期墓葬出土的水池和仙山明器三彩雕塑

312　天人之际：考古美术视野中的山水

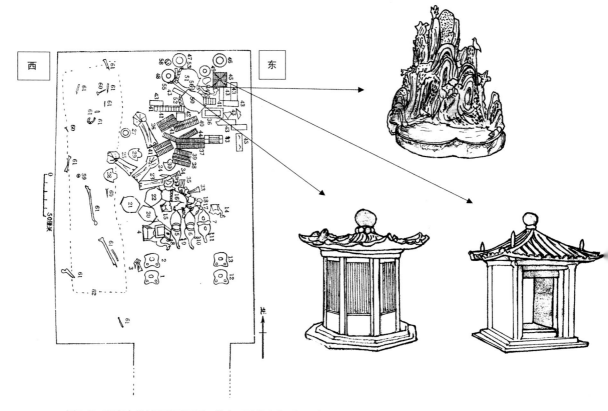

图5.41　西安中堡村唐墓平面图，其中可见仙山和两侧小亭的位置关系

置，我把它们解释为刘胜及其妻窦绾的灵座——窦绾墓虽在附近但墓中没有帷帐，两帐的不均衡位置反映出传统男权社会中的夫妻关系。[85] 在此我对韩休和柳氏墓的山水壁画提出一个类似建议。本文开篇时曾强调，虽然该墓通常被称作"韩休墓"，但实际上是他与妻子的合葬墓。柳氏拥有单独的墓志，详细地记述了她的家庭背景、良好品性及对丈夫的帮助。[86] 在墓志的最后一段，撰文者国子监祭酒赵冬曦（卒于750）记录了这位妇女晚年的宗教信仰，并将她的死亡描述为"游魂将变"的瞬间。文曰：

　　夫人晚年好道，深味禅悦。划尘劳而万象皆空，解慧缚
　　而葬身同现。迨游魂将变，神气自若。犹陈命源，载申炯

诚，其达者欤。朝发高堂，暮归同穴；垄雾长苦，松声半咽；寂历荒埏，汪洋遗烈。

这段文字写于748年，即韩休辞世八年之后。壁画应创作于740年韩休去世之时，画家在画面中心描绘了一个较大的空亭，以暗喻韩休不可见的灵魂，一丛修竹衬托在亭后，象征他为人称道的刚正不阿的品行。[87] 画家又在这个中心亭子的后侧画了一个小亭，半隐于高耸的山崖后，似乎暗示柳氏尚存于世。在此后的八年中，这幅壁画以及这座坟墓一直在默默地"等待"着柳氏的最终到来，那将是她的"游魂"与丈夫灵魂相会的时刻，最终把这座墓葬化为夫妇二人在冥间的共同居所。

§

对"丧葬山水画"的讨论最后引导我们聚焦于"拟"或"模拟"这一概念上。本章开始处将其定义为"通过使用另一过程或系统来再现一个过程或系统的操作或特征"，[88] 并说明在当下案例中，用来进行模拟的过程或系统是为死者绘制的拟山水画，被模拟的过程或系统则是现实生活中用于观看的"真实"的山水画。在分析了制作于8世纪30年代的三幅拟山水画之后，我们可以更深入地思考唐代山水画中的这种特殊再现形式的本质，并将其置于传统中国视觉文化的一个特殊审美语境中去理解。

通过上文讨论，我们发现这些壁画模拟了真实山水画的许多特征，包括样式、主题和构图，但同时又省略了生人的形象，代之以山水和死者无形灵魂的互动。这种"模拟"因此和通常所说的"复制品"或"仿制品"不同，后者与被复制的画作处于同一时空坐标系中以扩展其影响。墓葬中的拟山水画则是出于丧葬礼仪的需要，替换并转化了人间的山水画：它们对真实山水画的模仿象征着生死之间的连续

性,证实灵魂在肉体失去活力之后仍保持着感知的能力。[89]同时,这些壁画通过取消人的存在而确证了死亡的发生——一个终结生命、开启来世的无法避免的事件。

早在千年之前,中国文化已经发展出一套特殊的美学话语,作为这类礼仪艺术实践的概念基础。这套话语的核心概念是"明器",其最早的论述被归之于孔子本人(公元前551—前479):

> 之死而致死之,不仁而不可为也;之死而致生之,不知而不可为也。是故竹不成用,瓦不成味,木不成斲,琴瑟张而不平,竽笙备而不和,有钟磬而无簨虡。其曰明器,神明之也。[90]

在此基础上,战国时期思想家荀子(约公元前310—前235)以明器与"生器"和"祭器"并列,将其纳入礼仪器具的更大分类系统中。后两类器物分别是死者生前所用的日常物件和祭器,通过抽离其原有功能,这些器物被重新定义为丧葬用器。[91]相比之下,专门为死者制作的丧葬建筑和器物则通过模拟真实建筑和器物的外观以实现其作为"神明之器"的身份,正如荀子在其影响深远的《礼论》中所阐述的那样:

> 故圹垄,其貌象室屋也。棺椁,其貌象版、盖、斯、象、拂也。无、帾、丝、歶、缕、翣,其貌以象菲、帷、帱、尉也。抗折,其貌以象槾茨、番、阏也。故丧礼者,无它焉,明死生之义,送以哀敬而终周藏也。[92]

最后一句话——"明死生之义,送以哀敬而终周藏也"——揭示了模拟性明器作为死亡之隐喻所包含的象征意义。如果说生器通过"文而不功"的方式以明死生之义,明器则是通过"貌而不用"的方

式表达同一意旨和寄托生者的"哀敬"。[93]荀子反复强调"哀"是丧礼的情感基础。除了上文所引的这段话,《礼论》在论及明器和生器时还说:"象徙道,又明不用也,是皆所以重哀也。"[94]

在荀子的分类体系中,本章讨论的拟山水画无疑属于明器之类,因为它们是为墓葬特别绘制的,同时也将生者世界里的形象和事物进行了再现和转化。美术史学者李雨航在最近的一篇文章中使用了"冥画"这一术语,用来指一组19世纪墓葬中的浮雕。[95]这个概念及其实践与唐代墓葬中的拟山水画极为相似:她所讨论的墓葬浮雕模拟了山水画的形式、内容和风格,但同时也重新界定了其性质和功能,并通过精心经营的各种细节来显示其转化和重新界定。[96]

在以前发表的一篇文章中,我提出中国古代有关明器的话语传统对于美术史研究具有两方面意义。一方面它引导学者去识别考古发现中的各类明器,考察其特殊的物质和视觉特性,追溯其历史变化和地域差别。另一方面它也鼓励研究者将明器与其他类型的出土物联系起来,因为只有在墓葬的语境中并通过比较研究,明器的独特形式和意义才能被识别和理解。[97]此处对唐墓中拟山水画的讨论沿循了这两个方向但又发展出第三个重点,即进一步探讨这些墓葬壁画与被模拟的"真实"画作的关系。这一关系的重要性在于,作为一个宏大的视觉文化传统,明器完全建立在对实际存在的艺术形式进行再现和转化的基础之上。这种再现和转化对当时人说来必须清晰可见,因而才能显示明器与黄泉世界的联系。这意味着研究者无法在单一领域里——无论是墓葬语境还是真实山水画的发展中——理解拟山水画的视觉性。我们必须将这些作品放在一个更广大的物质性和象征性的空间中,把地上世界和地下世界联系起来,去追踪山水图像跨越生死的复制、转化和挪用轨迹。

这个反思把我们带回到贞顺皇后敬陵中的拟山水画。在本章开始处介绍这六幅一组的壁画时,我们注意到左边三幅着色并带有红色边框,右边的三幅未着色,界框仅以轻微墨线绘出(参见图5.3)。

对这个现象的一个简单解释是这是一套"未完成"的作品,但是如果把这套墓葬壁画放在明器的美学传统中看待的话,我们就需要对这个直觉的解释进行重新思考。上文引证了孔子关于明器的论述:通过"木不成斫,琴瑟张而不平,竽笙备而不和,有钟磬而无簨虡"等例子,他把有意为之的"未完成"和"不完整"状态界定为这一墓葬礼仪艺术形式的基本特征。以这个观点去看待贞顺皇后敬陵的山水壁画,这套可能出自唐代"画圣"吴道子之手的作品一方面模拟了画家的常规山水画,一方面把它转化为死亡的象征。唐墓中类似的例子还包括一些皇室女性壁画和三彩俑像,这些人物的头部未着色,因此同样既是模拟真实人物又在指涉着死亡的世界。[98] 很可能,正是由于这种有意的"未完成"状态,贞顺皇后敬陵中的这套极其可贵的山水画,以悖论的方式宣称自身是一件"已完成"的礼仪美术作品。

第六章
媒材的自觉：
绘画与考古相遇

第六章　媒材的自觉：绘画与考古相遇　319

　　本章讨论的时段是 10 世纪，主要包括了中国历史上的五代十国（907—960）和北宋的前 40 年。中国绘画在这个时期的一个重大发展是系统性绘画分科的出现，反映了绘画实践的进一步专业化和绘画话语系统的完善。虽然此前的画史论著很早就已经提到包括"山水"的绘画题材，如传顾恺之《论画》说"凡画，人最难，次山水，次狗马"；张彦远和朱景玄也比较了"山水"与其他绘画题材的高下，但他们都没有以题材作为划分画家、描述历史的首要标准。只是到了宋初的刘道醇（11 世纪中期），才在《五代名画补遗》和《圣朝名画评》中以"门"的概念提出了明确的画科分类系统，以人物、山水林木、畜兽、花草翎毛、鬼神、屋木六科作为建构绘画史的第一级结构。《五代名画补遗》是《广梁朝画目》的续篇，《广梁朝画目》由胡峤在 10 世纪中期写作。胡著已佚，但很可能已经引进了这个分类结构，论者因此认为刘道醇的画科系统在五代时期已经出现。[1]

　　以山水画而言，古今美术史家都认为 10 世纪是这门艺术形成过程中的一个辉煌的转折点，产生了荆浩（约 855—915）、关仝（906—960）、董源（？—962）、李成（919—967）、巨然（10 世纪下半叶）等被后人不断称颂和追忆的大家。但当山水画的历史围绕着这些名家被点点滴滴建构起来的时候，绘画史研究者也就越来越卷入对这些名家画作的无休无止的争论。造成不同意见的一个原因，是这一时期尚不流行画家在作品上签名的习俗，[2] 带有同时代可靠题记和印章的作品也极为稀少。因此绝大多数的存世画作实际上都是"无名"（anonymous）的作品，它们被归属到特定画家名下是多种历史因素导致的结果。另一个造成分歧意见的原因是大部分 10 世纪原作在历史上已逐渐消失，摹本和伪作则层出不穷。这种情况在为时不远的北宋就已经非常普遍。如李成在当时被认为是"古今第一"的近代山水大家，《宣和画谱》记载了徽宗内府收藏的系于他名下的 159 幅画作。[3] 但是同时代的著名书画收藏家和鉴定家米芾（1051—

1107）却说"李成真迹见两本，伪见三百本"。在他看来，"今世贵族"——应该也隐含了皇室——所收藏的大幅李成山水"皆俗手假名"，因此提出"无李论"这一惊世之说。[4] 虽然这个提法可能有些故意夸张——毕竟米芾说自己曾见过两幅李成真品，但至少是反映了当时一位画坛领军者的看法，促使我们反思围绕著名画家撰写这一时期的山水画史是否有足够坚强的基础。

与这种反思相辅相成的是，考古美术材料的积累不断提供了真实可靠、时代准确的山水图像资料。特别是出土的独立画作和模拟真实山水画的墓葬壁画，可以帮助我们对这一时期山水画的发展状况作出更加客观的估计。这些考古美术图像不一定出于名家手笔，却可信地反映出当时流行的山水画模式。传世画作则往往远为精工细腻，见证了对绘画风格和笔墨技巧的个人性追求。将这两种资料进行结合，我们有可能更深入地理解这一时期山水图像与绘画媒材的创新，因而对这一"山水画的转折点"作出新的理解。

媒材的发明和图式的革新

一幅绘画必定包含两个因素，一是图像，二是承载图像的绘画媒材，后者决定了创作和观赏的方式。"手卷"和"挂轴"是中国绘画的两个主要形式，对山水画来说也是如此。手卷画至晚在汉代末期就已出现。与之相比，挂轴——或称立轴——则出现较晚，现存最早实物是考古发现的一幅10世纪晚期山水画，将在本节内详细讨论。[5] "挂轴"这一名称指的不仅是其垂直悬挂的方式，而且也包括特定的物质形态，如便于收卷的轴杆和画杆，以及在进化过程逐渐形成的画心、天头、地头、隔水等装裱样式。挂轴的最初出现应是融合了此前中国绘画中已经存在的三种因素，一是联屏和多幅画幛的竖长构图，二是画幛和佛教幀画的悬挂展示方式，三是手卷画的装轴方法。

上章讨论唐代山水画的时候，我们根据考古和文献材料证明，由多幅垂直画面组成的"挂画"或画幛是唐代的一种流行绘画样式。这种形式在五代和北宋时期继续流行，如刘道醇记载了武惠王曹彬（卒于999年）收藏的李成绘的一套山水画，被10世纪鉴赏家刘鳌认为是绝顶精品，在所赋的诗中形容其样式为"六幅冰绡挂翠庭，危峰叠嶂斗峥嵘"。[6] 一些存世的10世纪画作现在装裱为挂轴，但根据其构图、尺寸、比例等因素，可能原来是作为多幅画幛或屏风画创作的。[7] 这种作品包括归于巨然和关仝名下的《溪山兰若图》【图6.1】和《秋山晚翠图》【图6.2】，二者与唐墓中模仿多幅联屏和画幛的"拟山水画"在内容、比例和构图上都十分接近。从质地和尺寸上看，这两幅画都是画在单幅绢上的竖长画幅。《溪山兰若图》纵185.4厘米、宽57.6厘米宽；《秋山晚翠图》纵140.5厘米、宽57.3厘米。高宽的比例分别为10:3和10:4。从内容和构图上看，两画皆以高耸的山峰充满绝大部分画面，仅在顶部留下一条狭窄天空。朝两旁伸延的山脊都被画幅边缘突然切断，暗示原来可能隶属于更大构图。所有这些方面都让我们联想起贞顺皇后和李道坚墓中的拟山水画，特别是后者的左起第一和第三幅（【图6.3】，参见图5.3，

图6.1 巨然《溪山兰若图》，克利夫兰艺术博物馆藏

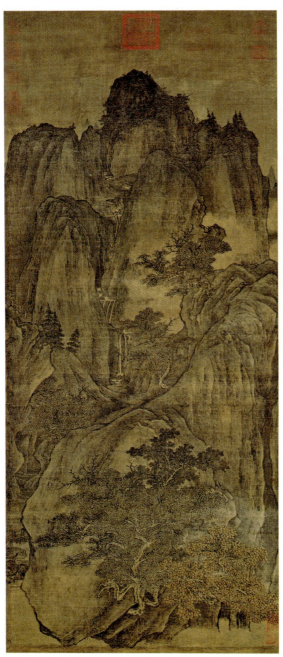

图6.2 关仝《秋山晚翠图》,台北故宫博物院藏

图6.3 李道坚墓山水壁画左起第一幅

图6.4 卫贤《梁伯鸾图》（亦称《高士图》），故宫博物院藏

图5.5）。《溪山兰若图》画幅右上角题有"巨五"两字，"巨"自然是指巨然，"五"指的应当是六幅一组中的第五幅，以此更证明了此处所作的推测。[8]根据类似的征象，其他一些传世五代名画，如传荆浩的《雪景山水图》和《匡庐图》，以及董源的《溪岸图》及《寒林重汀图》等，也可能原来是屏风和画幛的组成部分。[9]

挂轴在其正式出现之前应该存在过一个发展和过渡的阶段，在这个过程中逐渐结合了竖长挂幅和手卷的装裱方式。《历代名画记》为思考这个阶段提供了一条线索，在"论鉴识收藏购求阅玩"一节中说："大卷轴宜造一架，观则悬之。"[10]从字面意义看，张彦远所说的应是竖幅构图，因此需要"观则悬之"，但装裱方式却仍是"卷轴"或手卷。现藏故宫博物院的卫贤（活跃于937—978年间）作品《梁伯鸾图》（亦称《高士图》），为理解张彦远说的这种"大卷轴"提供了一个实例【图6.4】。此画原为六幅《高士图》中的一幅，其他五幅已佚，[11]原画的组合因此符合当时流行的六幅一套的惯例。留存的这张画围绕汉代隐士梁鸿（即梁伯鸾）妻孟光"举案齐眉"的事迹描绘了高山流水的环境，题材上可以看成是山水画和人物画的结合形态。画面纵134.5厘米、横52.5厘米，接近10:4的比例，与《秋山晚翠图》接近【图6.5】。但此画却被装裱成横卷形式，画前有宋徽宗以瘦金体题的"卫贤高士图梁伯鸾"标题，按手卷的程式书写。这幅画

图6.5　卫贤《梁伯鸾图》画心

比一般手卷宽很多，符合张彦远说的"大卷轴"。它以手卷方式装裱但观看时则需竖向挂起来，也符合张彦远说的"大卷轴宜造一架，观则悬之"。这种特异的装裱方式所反映的应是在成熟挂轴产生之前，竖长的画幛吸收了手卷的装裱形式以便保存，但尚未转化为标准的立轴。这个过渡阶段在张彦远的时代已经开始了，到 10 世纪仍然持续。当宋徽宗使用"宣和装"重新装裱这幅画以及其他一些前代"大卷轴"的时候，它仍保存了原来的手卷样式。[12]

两幅考古发现的单幅绘画为我们提供了成熟挂轴出现时间的下限。这两张画都出自位于辽宁省法库叶茂台的一座辽代契丹贵族妇女墓（7 号墓）中，原来挂在木制椁室（即"小帐"）内的东西两壁上，发掘者根据绘画内容将两画分别定名为《深山会棋图》和《竹雀双兔图》。两画下缘均装有圆木画轴，上缘安装天干，干中部系有线绳，以便悬挂或卷起收藏。《深山会棋图》为一幅典型山水画，以层层岩壁和峰峦构成描绘的主体，人物和建筑则作为附属因素。106.5 厘米高的画心裱在素色绫绢之上，画心和绫绢的比例反映出对展示和观看的细致考虑：画的天头、画心和地脚三部分与全画的比例分别为 0.22、0.69 和 0.09，悬起时画心部分处于观者面前，画的下缘亦远离地面【图 6.6】。

关于这幅画的时代，学者们根据其绘画风格及墓葬的建筑和陪葬器具进行了研究和推测，得出了不同的结论。该墓的发掘者根据墓葬结构和出土瓷器把此墓定为辽代前期，大约在 959 年至 986 年之间。美术史家杨仁恺从书画鉴定的角度将其定为 936 年至 986 年。曹汛、李逸友、李清泉等学者则根据墓中小帐、石棺和丧葬礼仪，建议此墓的时间应在 983 至 1031 年之间或更晚。[13] 综合这些意见，我们可以大致认为此墓建造于 10 世纪后期至 11 世纪早期。由于随葬的单幅画作应早于墓葬年代，其装裱形式应该出现得更早，我们可以估计其显示的挂轴形式在 10 世纪中后期已经出现，与上文讨论的"大卷轴"过渡性装裱方式在时间上可以衔接。

图6.6 辽宁法库叶茂台辽代7号墓出土的《深山会棋图》,辽宁博物馆藏

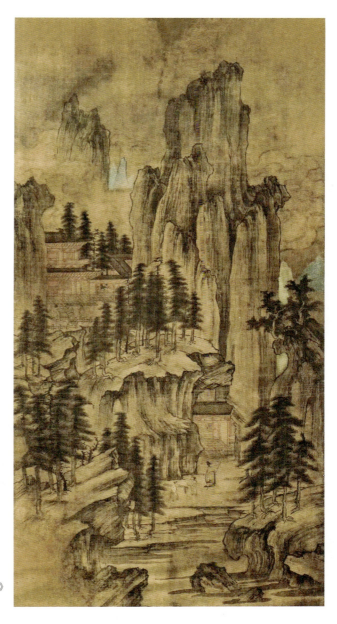

图6.7 《深山会棋图》
画心

这张画在椁室中的原来位置证明它是作为单独作品使用和观赏的，其构图设计进一步反映出画家对这种绘画媒材的理解和把握。虽然画中山峰和树木的用笔尚显单调，但整体画面的布局见证了对独立竖长画面的成熟运用【图6.7】。前景两边的山崖和树木界定出

图6.8 《深山会棋图》前景

图6.9 《深山会棋图》中景

一条中央通道，其中一位身着宽袍、头戴高冠的士人正策杖朝向岩间的朱门走去，把观者的视线引向画面内部，士人身后的两个僮仆更加强了向内的运动感【图6.8】。跟随这三个人物的行走方向，观者似乎也将进入前面的朱门。门内现出阶梯，随即在山崖间时隐时现，把观者的目光引向画面中部崖顶上的一组楼阁。两个褒衣博带的人物正在楼阁前方的平台上对坐弈棋【图6.9】；楼阁旁的门洞中现出老树的根杈，隐喻着后面的深邃空间，将观者的思绪导向远方的青山白云之间。

虽然这幅用于陪葬的山水画从笔墨上看难称佳作，但作为一项可靠的考古材料则具有极为重要的美术史价值。除了证明立轴的确切出现时间之外，它提供了考古美术和绘画史研究的衔接点，使研究者首次得以将传世山水画与考古实物进行形式和风格上的直接比较。这种比较可以在两个不同层次上进行，或聚焦于单独的山水母题，或考虑整幅画的构图样式。如果聚焦于单独山水母题的话，我们发现这幅画中的陡峭主峰也出现在《梁伯鸾图》（参见图6.4）和燕文贵的《溪山楼观图》等传世卷轴画中（参见图6.11），明显源于同一样式。但更重要的是从整体构图看，这幅画证实了10世纪晚期山水挂轴的一个标准图式。这个图式具有三个主要特点：一是把山崖和山峰组织入近景、中景和远景三个层次中，将其联入一个垂直上升的递进系列；二是布置出一条时隐时现的进山通道，从画面下部开始，曲曲折折地穿越层层山崖，渐行渐高直至中景内的崖顶；三是在远景中塑造出一座峻峭壁立的山峰，以其垂直突兀的形状造成观画的视觉震撼。在这幅画中，画中左半部的山崖、建筑和人物活动构成了最主要的表现内容，偏向右边的高峰尚不具备主宰整个画面的力量，而是与后方的远山一起与前景和中景对峙。两条斜线分隔和连接着画面中的三组形象——右下方的山石，左方的山崖和树木，以及远处的高山和远山，赋予整幅画以清晰的视觉逻辑【图6.10】。

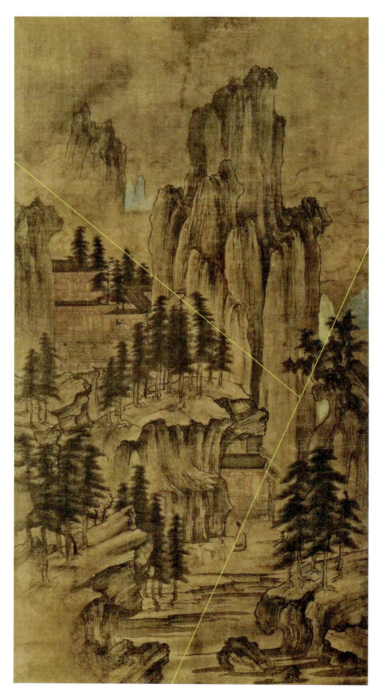

图6.10 《深山会棋图》画面结构示意图

图6.11 燕文贵《溪山楼观图》,台北故宫博物院藏

以此图式对照传世的 10 世纪至 11 世纪初山水画,我们发现燕文贵的《溪山楼观图》显示出值得注意的共同点【图6.11】。[14] 首先从尺度上看,此画画心纵 103.9 厘米、横 47.4 厘米,与《深山会棋图》

的尺寸和比例（纵106.5厘米、横54.6厘米）接近。从构图看，不但两画中的主峰在形状和姿态上相似，均以层层石壁堆积出直上直下、稍向前倾的巨大突兀岩体，而且都把层层山峦集聚在画面左侧，形成重叠上升的动势；画面右方则相对空疏，构成与左方山势的动态平衡（比较图6.7和图6.11）。另一共同点是两画都在山中穿插了建筑、路径和人物，把观者逐渐引至画面深处；而且都把主要的一组建筑物安置在中景里——在《深山会棋图》中出现在高山的左方，在《溪山楼观图》中则在高峰下的山坳里。最后，两画的前景都被设计成相对开敞的水面或地面，以相同的倾斜角度向内推移；前景中的人物进而把观者的视线引向画面内部。但是两画也有若干不同之处，如《溪山楼观图》的构图更为疏松灵动，山峰之间具有更清晰的间隔，从近景山丘到远景高峰的推进也被给予更强的空间维度。画中的主峰基本落在中轴线上，右方留出了更多空间与之对话，对山石树木的描绘也远为考究。但二者在结构上的诸多相同点仍是主要的，见证了10世纪立轴山水画中的一个重要模式；用笔和塑形上的区别则更多地反映出画家的个人艺术造诣。

时代性图式和个人化笔墨之间的张力在传为巨然所绘的《层岩丛树图》中得到更清楚的反映【图6.12】。历代评论家都赞赏这

图6.12　巨然《层岩丛树图》，台北故宫博物院藏

幅画以多变的笔法造成烟岚气象，以浓浅墨色烘托出的苍茫秀润之感。但如果宏观地观察其构图模式的话，我们可以再次看到《深山会棋图》所反映的挂轴山水画的一些时代特点。概括而言，此画的"势"也是以左方的重叠山峦与右方的低洼山谷相对，由此构成动态中的平衡。左方的山峦也以近、中、远的层次渐行渐高。进入画面的通道也同样始于前景左下角，以曲折的路径斜行通向右方深处。但与《深山会棋图》和《溪山楼观图》比较，这幅画中的空间感更强，更具有高旷苍茫的意味。树石尺度的递减和幽谷中的朦胧云雾强调出画面中的空气感和近山至远山的距离。传统画史一般将《层岩丛树图》和《溪山楼观图》分别归为"南派"和"北派"，这个说法从笔墨风格的角度或可成立，但是从"体"或经营位置的角度看，两画都以独幅挂轴为绘画媒材，也都使用这个新媒材创造出新一代的山水景观。

把视野打得更开一些，山水立轴的出现和山水长卷的发展构成10世纪两个相辅相成的艺术现象，同样反映出当时画家对发掘绘画媒材和图像表现之间能动关系的巨大兴趣。从这个角度看，五代时期的山水作品见证了两个重大发展，一是立轴山水画的产生，另一个是对手卷这个古老绘画媒介的更新，将其重新开发为一个极具特色和表现能力的描绘山水景观的视觉形式。

手卷作为绘画媒介有四个基本物质特征，分别是横向构图，纵宽的随意比例，"卷"的形式，和画面的自由延伸。这些特征，特别是在运动中观看的方式以及对空间性和时间性的结合，造成手卷的主要媒介特质（media specificity）。[15] 这种媒介特质在五代之前的手卷画中尚未得到完全的发挥：唐代山水手卷的例证——如后世重构的王维《辋川图》和卢鸿《草堂十志图》——均由若干段落组成。与之相较，10世纪画家赵幹则更为成功地利用了手卷的连续性和移动性，通过取消画面内部的界框以达到首尾衔接、流畅不止的观画经验。

图6.13　赵幹《江行初雪图》，台北故宫博物院藏

　　这幅题为《江行初雪图》的手卷是这一时期留下的少见的具有确定作者并流传有序的作品【图6.13】。图前的题跋——"江行初雪，画院学生赵幹状"——一般被认为是出于南唐后主李煜的手笔。其他的题跋和印章则见证了宋宣和、金明昌、元天历、清乾隆和嘉庆的各代收藏经历。从内容看，这幅纵25.9厘米、宽376.5厘米的超长画卷描绘了冬日江南的水乡景象。开卷后已是一派萧瑟水景：芦苇的倾斜枝叶使观者感到迎面扑来的寒风，对岸的两名纤夫在风中佝偻着身躯吃力右行，这让我们知道河水流向左方，和画卷的展开方向一致。继续展卷，观者看到纤夫拖拉的小船。画家随即把观者的视线引向近岸的景象：几棵高树横切画幅，树间小路上行走着一位骑马出行的士人或商贾，一名仆役跟随其后。经过一架小桥，观者的目光开始交错地巡视于河流两岸：此处是更多的骑者和他们的随行，彼处是划船和起网的渔民。在此之后的景色变得更是目不暇给：水流分叉，河岸消失，代之以洲渚上杂生的草木，人的活动也更加纷繁散布。自始至终，寒冷萧瑟的氛围统一着整个画面。虽然画中的视点远远高出地平面，但手执卷轴的观者感到自己似乎身处羁旅之中，沿途看到江南水乡的种种冬日景象。这幅画对媒材、图像和观看三方面的成熟结合，预示了规模更为宏大的《清明上河图》在一个半世纪之后的出现。

第六章 媒材的自觉：绘画与考古相遇 335

王处直墓壁画和"平远"山水模式

如果说《深山会棋图》提供了早期山水挂轴的一个可靠考古实例，建于923年至924年的王处直墓则展示出此时流行的山水屏风画的新样式。王处直（862—923）是唐末的义武军节度使，唐代覆亡后被后梁皇帝朱温（852—912）封为北平王，占据今日河北中部的定州、易县一带。他的坟墓位于曲阳西北方的群山之中，于1995年被发掘清理，提供了多室壁画墓在五代十国时期复兴的又一证据。[16] 宽阔的主室模仿府邸内的正厅，主室前部向左右方各伸出一个耳室，棺室则隐藏在主室之后【图6.14】。一幅围以深色边框的独幅山水画被绘在掩藏棺室的主室后壁上，为王氏的石刻墓志提供了屏风般的背景【图6.15】。东耳室内绘有第二幅山水，前面陈放着画出的幞头和方镜等私人用具（参见图6.22）。

主室中的山水画明显模拟一具宽大的屏风，用以界定这个礼仪空间中的"主位"。五代至宋代绘画中常见一个主要人物或一对夫妇

图6.14　河北曲阳五代王处直墓结构图，红线指示山水壁画位置，924年，周真如绘图

第六章 媒材的自觉：绘画与考古相遇 337

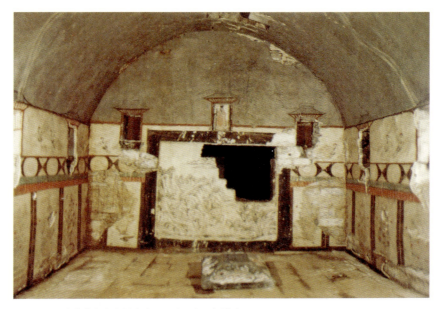

图6.15 王处直墓主室中的山水屏风壁画和石刻墓志

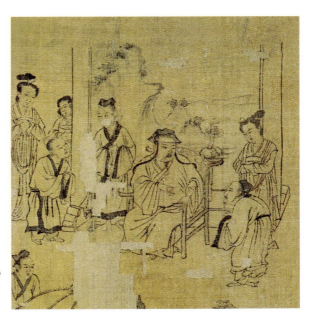

图6.16 李公麟《孝经图》局部，约1085年，大都会艺术博物馆藏

坐在一具单扇屏风前，便是对这类日常设施的表现【图6.16】。王处直墓主室中的这架"拟山水屏"的画心高1.8米、宽2.22米，纵横比例为4:5【图6.17a】，也符合绘画中的画屏图像。[17]盗墓者破坏了壁

图6.17 王处直墓主室中的山水屏风壁画及复原图,巫鸿绘图

画的右上角以进入后边的密封棺室,但画中残存的远山以及同墓中保存完好的第二幅山水(参见图6.22)使我们可以想象性地复原其构图【图6.17b】。屏风的纵横比例使画家得以创造出比挂轴更为开阔的

图6.18 （传）董源《龙宿郊民图》，台北故宫博物院藏

空间，使观者如同从空中俯瞰宽广的地貌和水景。画面左下部呈现出一片复杂的地貌：高低起伏的山丘从水边升起，绵长松弛的笔触表现出泥土的质感。画面右下角的山石树木与之呼应，界定出水流穿过的谷地。这种"两山夹水"的构图应是源自盛唐流行的山水模式，如韩休墓和贞顺皇后敬陵中山水壁画所示（参见图5.3，5.7）。但唐画中的水流是自远及近，由涓涓细流形成湍急泉瀑，最后从峭壁之间涌出。王处直壁画前景中的山丘则似乎构成一对门阙，夹辅着中央的水流，把观者的目光引至中景里的一片空荡水面，随之延伸到水天一色的地平线。如上文所讨论的，这种前景中的"通道"是此时期绘画的一个一般性特点，也出现在《深山会棋图》《溪山楼观图》等立轴作品中（参见图6.7，6.11）。

　　这幅10世纪早期壁画的发现促使我们重新考虑一些富有争议的传世画作，其中之一为传董源的《龙宿郊民图》【图6.18】。[18]此画的长宽比例与王处直墓主室中的拟屏风壁画接近，在近方形的画面

中也同样采用了鸟瞰构图。此处的连绵山丘出现在画面的右部,从前景层层推向远方,山岭的柔和轮廓和披麻皴同样传达出厚实的泥土质感。沿着山峦的堆积和延伸,左方的一带水面也朝着画面深处推移,最后融入地平线前的辽阔水色。尽管我们不能根据这些相似处即将此画定为 10 世纪的原作,但王处直墓壁画无可置疑地证明这种构图模式的确在 10 世纪早期已被创造出来。

这幅墓葬壁画也把我们带到传世的王齐翰《勘书图》【图 6.19】。王齐翰是南唐后主李煜宫廷中的"翰林待诏",此画纵 28.4 厘米、横 65.7 厘米,属于宋人说的"短幅"。画中的主要人物是处于画面右下角、坐在书案之后的文士,案上的笔砚和展开的卷轴暗示他正在勘书或写作。但他似乎心有旁骛,正呆呆地掏耳自娱(此画因此又名《挑耳图》)。一名黑衣童子似乎刚刚走进屋内,向出神冥想的主人报告什么事情。但这组人物并非此画的主体——占据视觉中心的实际上是一座巨大的三联山水屏风【图 6.20】。这个突兀的形象横跨整个画

图 6.19　王齐翰《勘书图》,南京大学博物馆藏

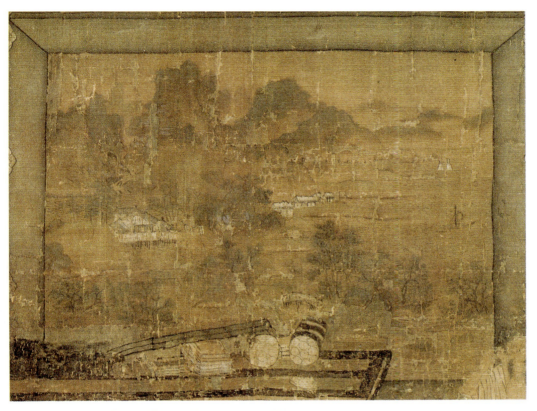

图6.20 王齐翰《勘书图》中的山水屏风图像

幅,正面直对观者。与细线勾画的人物不同,画家着意使用粗线浓墨描绘出屏风的木框。这件家具的位置、体量和画风因此共同确定了它在画面中的压轴地位,使之呈现为一幅奇妙的"画中画"。

近看这幅"画中画"的内容,我们看到的是俯视湖面的一带翠峰,岸边垂柳成行,远处山峦在云雾间若隐若现,主峰之下现出一座庄园,可能是勘书文人想象中的归宿【图6.21】。在分析了王处直墓主室中的拟屏风画和《龙宿郊民图》之后,我们可以看到《勘书图》中的山水屏风和这两件作品有三个重要共同点。一是大致相同的长宽比例;二是都采用了鸟瞰构图——画家把绘画和观看的视点想象性地升入半空中,因此得以展现从近岸到远山的辽阔场域;三是以宽阔的水景构成这个场域的重要部分,周围环绕以连绵起伏的山丘和林木。如果以郭熙在一世纪之后提出的"三远"概念来衡量,

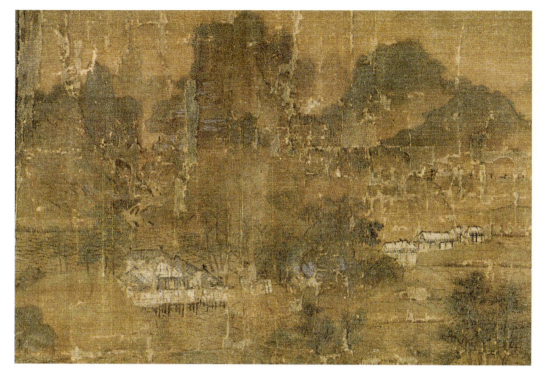

图6.21　王齐翰《勘书图》细部

这三幅作品都符合"平远"模式，即观者可以从画中的近山一直看到远山，用郭熙的原话说就是"自近山而望远山谓之平远"。[19]

§

王处直墓东耳室中的另一幅山水壁画也属于这类平远构图但更具开敞辽阔之感【图6.22】，因而接近宋人所说的"阔远"——韩拙（11—12世纪）在《山水纯全集》中对这种构图所下的定义是"有近岸广水、旷阔遥山者"。这种山水画构图在10世纪初的的北方应该已是相当流行——近年发现的另一幅墓葬山水壁画就属于同一类型【图6.23】。[20] 含有这幅壁画的墓葬与王处直墓一样也处于河北西部，墓主崔氏逝于904年，属于唐代末期。圆形墓室的中央高台上筑有一个形制特殊的开敞棺室，在后壁上绘有一幅纵1.04米、宽2.14米，

第六章 媒材的自觉：绘画与考古相遇 343

图6.22 王处直墓东耳室中的山水和男性日常用具壁画

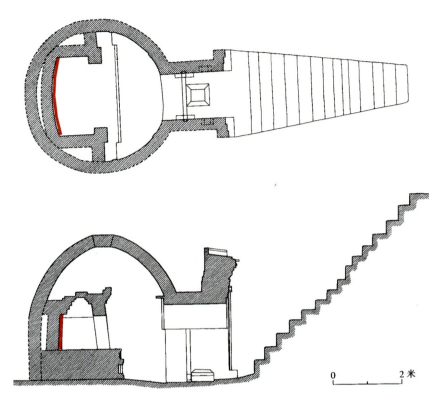

图6.23　河北平山王母村晚唐崔氏墓结构，红线指示山水壁画位置，903年，周真如绘图

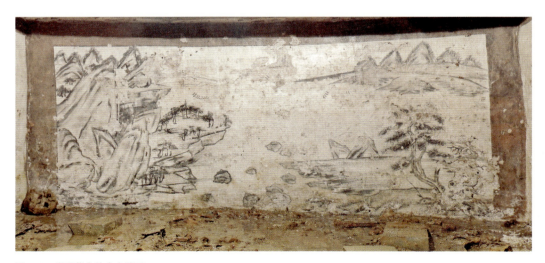

图6.24　崔氏墓中的山水壁画

框以深棕色边框的全景山水【图 6.24】。这幅壁画和王处直墓耳室中山水壁画都有棕黑色边框,表现的应该也是单幅山水屏风。二者较王处直墓主室后壁上的画屏更为扁长。崔氏墓壁画的宽度约为高度的两倍;王处直墓耳室中的山水画被帷帐和桌子遮住上下两端,露出部分的纵宽比例为 1∶3,接近于短幅手卷的画面维度。

从画中的山水看,这两幅画更加背离了盛唐时期的"高山峡谷"模式。虽然山与水的互动继续激活着画面,但方式已截然不同。耸立的危崖和幽深的沟谷在此销声匿迹,宏壮粗犷的气象也不复存在,取而代之的是平和静谧的氛围和舒缓深沉的心境。尽管山峦仍在画中占有重要位置,但已不再是画面的主宰。开放性的空间变得同等重要,甚至在引导视线和营造气氛上起到更为关键的作用。在这两幅水平构图中,开阔的水域——可能是一条大河——构成了一个巨大的 S 形,从前景延伸至远处的地平线。左右两边的山丘被拉伸开来,拱托着中央的浩淼水景。同样重要的是,每幅画中的两组山岭均靠近两个对角,或在右上角和左下角,或在左上角和右下角,构成一条对角线。[21]观者的视线被加宽的水面与河岸的斜边牵引,沿着水平和纵深两个方向同时移动。

在被绘画史家认为是五代和宋初的传世画作中,与这种横向延伸、以水景为主的图式最为接近的是系于董源名下的一系列画作,特别是辽宁省博物馆藏的《夏景山口待渡图》、故宫博物院藏的《潇湘图》和上海博物馆藏的《夏山图》三幅【图 6.25—6.27】。一些学者,如日本的岛田修二和美国的班宗华(Richard Barnhart),根据三卷的相近高度和一致的水平式构图,认为它们摹自于同一长卷的不同部分。虽然并非所有学者都同意这个看法,但二人提出的一些证据值得我们注意。如班宗华发现《潇湘图》的右部和《夏景山口待渡图》的尾部在布局和画法上都十分相近,甚至可以尝试着对接起来【图 6.28】。[22]

图6.25 (传)董源《夏景山口待渡图》,辽宁省博物馆藏

图6.26 (传)董源《潇湘图》,故宫博物院藏

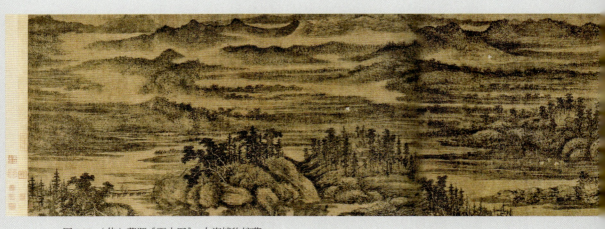

图6.27 (传)董源《夏山图》。上海博物馆藏

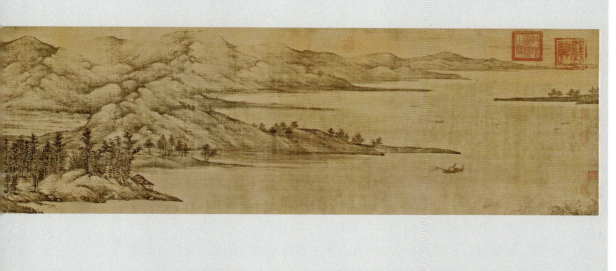

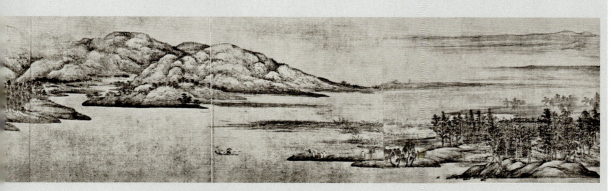

图6.28　班宗华建议的《潇湘图》与《夏景山口待渡图》对接

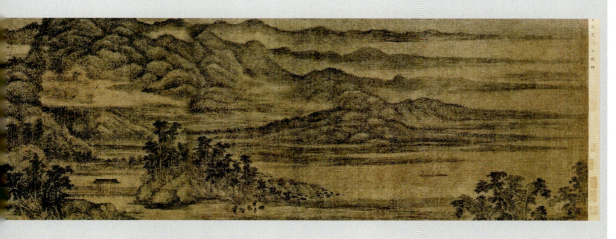

即使班氏这一观察的含义仍有待进一步讨论，但《潇湘图》和《夏景山口待渡图》在山水类型、构图风格、整体氛围和观看模式等方面均有着无可怀疑的同质性。二者描绘的都是江南景色，冈峦沿水平方向起伏伸展，坡岸平缓，构成迂回错落的沿洄洲渚。土质的山丘作圆坡状，上面生长着茂盛草木。展卷右起观看《夏景山口待渡图》（但这不一定就是原画的起点），首先出现的是一片平静水面，由中远处的小洲造成浩荡大江的感觉（参见图6.25）。近处水面上浮着一叶渔艇，远处的山峦则从无到有，逐渐增宽，化入一条以45°角横亘画幅的山脊，把观者的视线引向左方的前景。山脊随后化为犬牙交错的洲渚，从前景逐渐后推，一直延伸到水天交际之处。与此同时，一个巨大的"S"形水面和另一组冈峦又开始出现在画中，把观者再次引向前方，很可能进入了现存《潇湘图》中的一段（参见图6.26）。随着画卷的移动，观者不知不觉地跟随着画家布置的一个巨大"V"性轮廓，经历着从右及左、从后到前、从前至后、从上到下、从下至上的观画旅程。

这种布置显示出此画的作者——很可能是董源——的一个重要发明：他利用传统手卷这一绘画媒材创造出结合空间性和时间性的一种新式山水画。如果说赵幹的《江行初雪图》仍保持了相当多的风俗画成分（参见图6.13），《潇湘图》《夏景山口待渡图》和《夏山图》则把人物和叙事因素压缩到最大限度，将自然景观升级为视觉表现的主题和主体。随着横卷的展开，山水图像保持着持续的流动，如同电影镜头扫视广袤的平远山水，处于无穷无尽的推拉和转换之中。这一构图模式与《江行初雪图》的共同之处进而证明了其出现于10世纪南唐的可能性——因为董源和赵幹都服务于南唐宫廷，后者甚至从学于前者。另一值得注意之处是，董源这三幅画中的笔墨——这是后世文人画家不断赞美的对象——实际上是其山水图式的有机组成部分：与缓平绵长的画幅和观画的水平运动相互配合，不断重复的披麻皴和点子皴强调出峰峦的起伏，浓淡相间的墨

色进而渲染出晴岚变幻和潮湿温润的氛围。

山水画与性别

有关中国山水画的传统写作大多强调这门艺术表达的士人意趣，对 10 世纪山水名家的讨论也不例外。考古发现则揭示出这一时期山水图像的另一层意义，即这种图像与"性别"的关系。

这个题目把我们带回到王处直墓，引导我们重点观察其中两幅山水画在整体墓葬建筑中的位置及与其他画像的关系。如上所说，该墓的前部包括主室和对称的东西耳室，后者从主室前端向两旁凸出（参见图 6.14）。这两间耳室都很狭促，宽仅 2 米、进深 1 米出头，它们的主要功能是呈现相互对应的两幅壁画，分别绘于东耳室的东壁和西耳室的西壁。这两幅画尺寸相当大，位于耳室的正壁面向前室，从耳室入口处便可一目了然（参见 6.32）。两画在建筑位置上的这种对称进而被其构图的对称所强化：每幅的上沿都画有一条帷帘，帷帘下各绘一架横长画屏，画屏前画着相同类型的物件（比较图 6.22 和【图 6.29】）。但在这种一般性的对称中，画家有意地选择了不同的物件种类和屏上的图画主题，目的在于突出它们作为男、女两性象征的含义。[23]

东耳室壁画中的一个明显物件是支在帽架上的一顶黑色展角幞头帽；一顶装饰华美的女帽则被置于对面西耳室壁画中的屏前案上。[24] 两幅画中都有一面斜陈在镜架上、覆以镜套的铜镜——与男子官帽相配的是一面方镜，与女子花冠相配的则是一面圆镜。两画最引人注目的区别是其中画屏的主题：东耳室画屏上的"画中画"是我们已经讨论过的阔远山水，层叠的山峦从左右两边伸入画面，前后参差地夹持着一带浩荡江水。右耳室画屏上的"画中画"则是一幅花鸟，中部绘有六朵盛开的牡丹，两只绶带鸟从两边以对称的姿态飞来，伴以飞翔的蝴蝶和蜜蜂。牡丹图案也装饰着屏前的女帽、镜罩、奁盒、瓶、枕

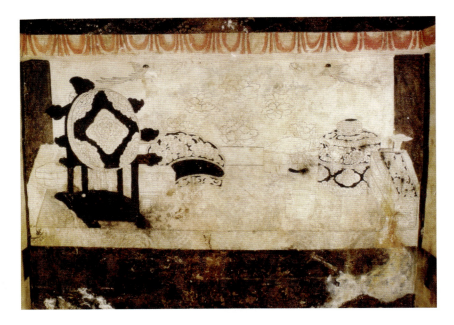

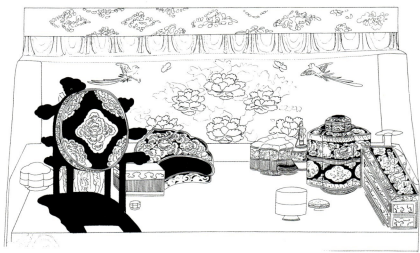

图6.29　王处直墓西耳室中的花鸟和女性日常用具壁画

等物品，营造出弥漫于西耳室中的女性氛围。两个耳室的中心画面因此构成了完满的"性别对称"（gender symmetry）【图6.30】。在这个象征结构中，左室正壁上的山水画代表着男性墓主的存在。

图 6.30 王处直墓东、西耳室隐含的性别结构

这两个耳室挟持着正方形的前室，前室以一道墙壁与后室隔开。有意思的是，前室与后室的关系重复了上面观察到的耳室之间的"性别对称"。如上所说，前室正壁上的壁画模拟着一架落地山水画屏（参见图 6.15），后室中的 U 型棺床则被三幅硕大的花鸟画屏围绕。上面所绘的花鸟和太湖石均以粗重的赭色画框围绕，与周围的墓室装饰隔开，明显表现成屏风画的样式【图 6.31】。

前室是墓中的主要礼仪空间，墓顶上的满天星斗和四壁上部的十二生肖浮雕象征着广袤的宇宙。十二生肖镶在壁龛内，均为高约半米，留髯、戴进贤冠的男性立像，手中持笏或笺。每人伴以一种动物生肖，以鼠开始顺时针排列，构成宇宙运动的时序。十二生肖像龛之间的墙面上描绘着对对白鹤，在流动的祥云间展翅翱翔、相互顾盼，象征着墓主灵魂上升天界【图 6.32】。室的正中央——即山水屏风的前方——放着由底、盖组成的石刻墓志。底部铭刻的志文以华丽的辞藻记载了王处直的生平、品德和成就。盖面中心篆刻着

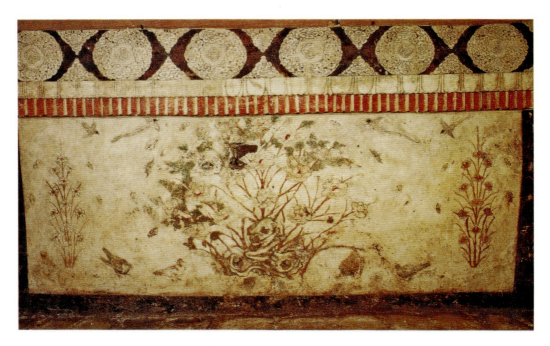

图6.31 王处直墓后室棺床后的仿花鸟画屏壁画

图6.32　王处直墓前室东壁和东耳室入口

他的冗长官衔，四周斜面上浮雕四神，其彩绘贴金的形象对应着南、北、东、西四个方位【图6.33】。四神又称"四象"，在中国古代文化中具有划分星宿、指示四时、衍生八卦等种种象征性意义。通过以四神图形环绕死者的官衔和姓氏，墓志将王处直个人的存在置入无限的时空维度之中。而当墓志上下两部分合为一体，描述他生平的传记文字也就退出了人们的常规视野，消失于象征宇宙的微型石函里。[25]

这方墓志和后方的山水画屏共同构成了王处直的"神位"或"灵座"，二者的内容也因此相互对应（参见图6.15）。根据发掘报告中的描述，画家"先以墨线勾出山石、树木轮廓，然后以用笔之粗细、线条之变化来表现耸立的山峰、茂盛的树木。山间湍急的流水在壁立千仞的山谷中跌宕起伏，给人以一泻千里之感，更增加了画面的磅礴之势"（参见图6.17）。[26] 王处直的墓志铭中则形容他是

图6.33　王处直石刻墓志

"素尚高洁,遐慕奇幽,观夫碧甃千岩,笼万物,春笼万木,白鸟穿烟之影,流泉落涧之声,实遂生平之所好。"[27] 不管是否为奉谀之词,其内涵与屏风上的图像显示出同一意象,共同以"山水"作为男性墓主的象征。

与前室构成明显的对立,后室完全不含男性形象或象征物,也不具备对宇宙或山水的表现。与棺床周围三幅花鸟屏风配合的是镶在两侧墙中的两块大理石浮雕,每块1.36米长、0.82米高,各描绘一个女子乐队和一列手持酒食和日常用器的宫廷丽人【图6.34】。这些优美的形象先以雕刻技法制成,然后敷以五彩。值得注意的是这两幅浮雕被画出的华丽帐幔围绕,浮雕中的女子似乎正从隐蔽的后部空间走出来,正在进入墓室空间【图6.35】。

总结以上对王处直墓建筑结构和壁画设计的观察,我们看到该墓设计者明显以"性别"作为核心设计概念(参见图6.30)。左、右耳室构成一对二元结构,其中的"山水"图像被用作男性的象征,

第六章　媒材的自觉：绘画与考古相遇　355

图6.34　王处直墓后室两壁女性伎乐、侍从上色浮雕

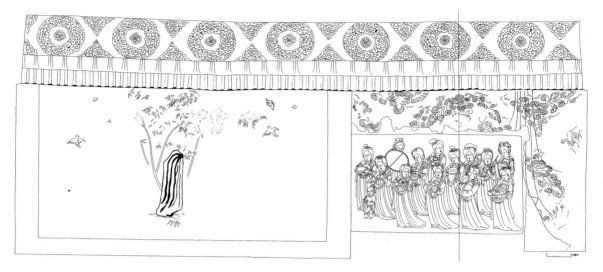

图 6.35　王处直墓后室东壁壁画和浮雕线图

与女性的"花鸟"屏风对应。前室和后室重复了这个二元结构，但是由于后室是放置死者遗体的地点，两室中的屏风画因此从狭义的性别隐喻扩大为对于"内""外"空间的能指【图6.36】。开放的前室和焦点上的山水画指涉着外部的"堂"，象征着男性死者的公共身份；封闭的后室和周围的花鸟和女性形象则指涉着内部的"寝"，象征着家庭内部的私人空间。

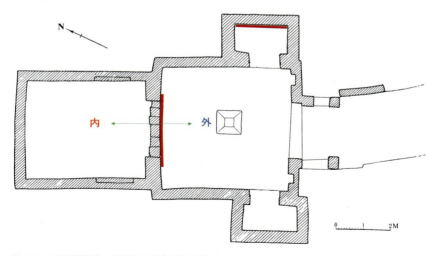

图 6.36　王处直墓前、后室隐含的象征性结构

§

这一基于考古美术资料的观察为重新思考传世卷轴画提供了一个契机:无独有偶,"性别"也是五代时期一些含有"画中画"的著名作品的核心概念。

回到上文谈到的《勘书图》(参见图6.19,6.20),《宣和画谱》形容画家王齐翰是"好作山林、丘壑、隐岩、幽卜。无一点朝市风埃气"的士人画家。[28] 该书所记载的王齐翰的作品,如《高士图》《古贤图》《高贤图》《逸士图》《江山隐居图》《琴钓图》《高闲图》《林亭高会图》等,都为这个总评提供了佐证。《勘书图》的主题也与此一致:虽然画中的文士似乎在室内工作,但他的思绪已经飞往屏风上描绘的山水之中,其中的高山脚下绘有一带屋舍,处于中间屏面之上构成画的焦点(参见图6.21)。这幅画的内涵因之与王处直墓主室在三个关键点上十分接近(参见图6.15)。首先,虽然一为绘画一为建筑,二者的核心都是一架以画屏形式出现的山水画,其中描绘的也都是鸟瞰式的全景山水。再者,两个空间都由山水画屏和男性人物这两个互动因素构成。《勘书图》中的人物是屏前遐想的文士,王处直墓中的人物则由死者的墓志代表。最后,每处的山水屏风不但与男性主体搭配而且传达了"隐退山野"的类似意趣——《勘书图》隐含了画中文士回归山林的希冀,王处直墓中的屏风则对应着墓志所说的"观夫碧甓千岩"的"生平之所好"。

美国学者W. J. T. 米切尔(W. J. T. Michell)在为《风景与权力》(Landscape and Power)论文集所写的前言中提出,"风景"不应该被看成是含有固定意义的图像和地点,而应该被看成是活性和流动的、在交换和传布中不断发生新意义的媒介。[29] 比较三处直墓和王齐翰《勘书图》中的山水屏风图像,我们看到这些图像一方面都隐喻着男性主体的存在,另一方也显示出细微的意义流动,因此成为"不断发生新意义的媒介"。根据《宣和画谱》对王齐翰的描述,我们可以

图6.37 《高士弈棋图》 a. 传王维，清宫旧藏　b. 明代仇英摹，上海博物馆藏

把《勘书图》看成是画家本人对其文人情怀的表述；而王处直墓中主位上的山水屏风则由无名画师制作，未必与这位乱世枭雄的真实个人抱负有直接联系，只是作为一般性的象征图像被绘于此处。一幅旧传王维作的《高士弈棋图》与《勘书图》类似，也以一架硕大山水屏风和文人类型的人物构成闭合空间，但通过把人物放在空间的焦点上而削减了屏风在画中的分量【图 6.37】。总的说来，这些图像和建筑空间都基于山水图像与男性性别之间的象征性对应，但其具体内涵则在不同情况中不断发生变化。与此有别，同样产生于 10 世纪的另一类绘画和建筑空间则以男女两种性别作为核心概念。我们已经看到王处直墓中的两个耳室以及前后两室如何反复构成这种类型的二元建筑空间（参见图 5.30，图 5.36）。在绘画中，周文矩创作的《重屏会棋图》也是围绕着男女双重性别，构造出中国艺术中最令人玩味的"画中画"。

这张画有两个早期摹本存世，一在故宫博物院【图 6.38】，一存华盛顿弗利尔美术馆【图 6.39】。两画构图相同：四个男性人物在前景中围成一圈下棋或观弈，一个童子站在右方侍候。全图的中心人物是一个戴着黑色高帽的长髯人物，其特殊的衣束及正面姿态和凛凛表情，都显示出他是这个地点的男主人。他比其他人都显得高大，虽然手里拿着棋盒但注意力并不在棋局之上，而是神情严肃地观察着弈棋者之一，心中似有所思。这个中心人物的背后立着一架长方形单扇大屏风，屏上展示出内宅生活场景：一名长髯男子闲散地斜倚在一张床榻上，由四个女子在旁服侍。这组人物的背后是一架三折屏风，上面画着山峦和流水【图 6.40】。

虽然不少历代鉴赏家致力于猜测画中人物的身份以及所隐含的微言大义，但提出的说法多非能够确切证明。从更基本的层面上看，这幅画表现的是一个贵族男性身处的两个社会空间——外部的男性空间和家内的女性空间，以"重屏"的方式巧妙地综合在同一幅画中。这两种身份和形象分别由主屏前的厅堂场景和屏上的卧室场景象征

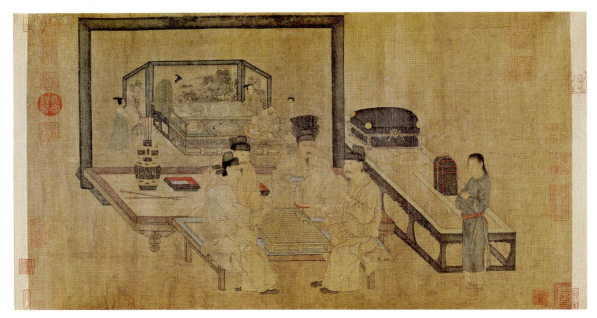

图6.38　周文矩《重屏会棋图》，宋代摹本，故宫博物院藏

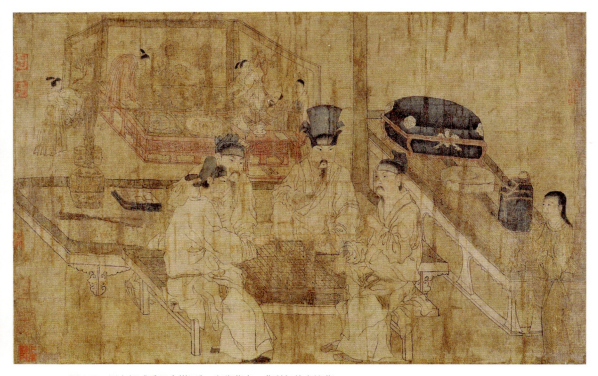

图6.39　周文矩《重屏会棋图》，宋代摹本，弗利尔美术馆藏

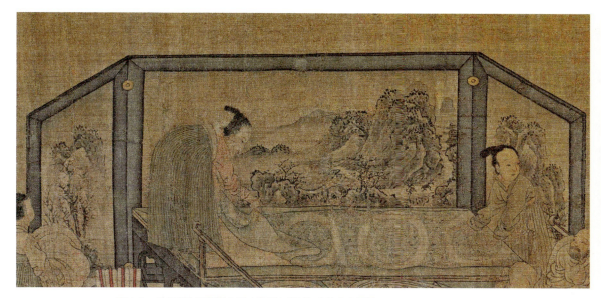

图6.40　故宫博物院藏周文矩《重屏会棋图》中的山水屏风

性地表现出来。画家很仔细地设计了两个空间之间的平行和对称。二者不但位置相对,而且其中的人物数目也相互对应:厅堂中的男主人由三位士人相伴,一名童子旁侍;卧房里同样有三位妻妾和一位侍女在服侍他。厅堂中的童子和画屏上的侍女甚至具有相同的位置和姿态,有若处于屏风内外的一对不同性别的镜像。这些有意的对称突出了府第之中的内、外之分。正如画中表现的那样:内部空间中的男主人除了慵懒地躺在床上、由他的妻妾侍候之外什么也不用做,其无所事事、随遇而安的态度应和了一种无为状态。而当他在厅堂中与男宾交往时,他眼神敏锐、高贵尊严,即使下棋这种娱乐也反映出参与者的脑力博弈——我们都熟悉古代小说和戏曲中以弈棋作为战略策划和智力厮拼的隐喻。

　　将《重屏会棋图》中的这一空间建构与王处直墓进行比较,我们发现它们在一系列关键点上相互呼应。一是王处直墓的主室和后室被建构成"外"与"内"、"堂"与"寝"的二元结构(参见图6.36)。二是《重屏会棋图》和王处直墓中的内外空间都由单扇立屏分割,但周文矩巧妙地将《重屏会棋图》中的主屏转化成一个"透

图6.41　周文矩《重屏会棋图》结构示意图，巫鸿绘图

"明"平面，以便在同一构图内同时表现外部和内部空间【图6.41】。三是两处的空间建构具有相似的社会学含义：其重心都是男性主体，屏外空间也被赋予男性公共形象与社会职责的意义。与之相对，家内的女性空间被表现为屏内或屏上的幻象，可望而不可及。通过把这两个空间放在屏风的外部和内部，周文矩使用"画中画"的形式构造出一个"按等级安排的信息与情境组成的系统"，[30]把性别空间转化为等级化的社会空间。

　　以往对《重屏会棋图》的讨论——包括笔者的著作——很少谈及"重屏"中的第二道屏风，即绘于主屏上床榻之后的三联山水屏（参见图6.40）。这一忽视可以被理解，因为这面屏风在全画中只占很小的面积，上面的山水图像也似乎只是一件实用家具上的装饰。但上文中对于山水屏风性别意义的讨论，使我们意识到这面画屏的存在绝非毫无意义。实际上它点出了这幅画的性别主题：位于全画的焦点上和视线终结之处，它映射着厅堂中男性主人的身份和情趣。同时，在画家构造的虚幻三维结构里，这面山水屏也与下棋的男子相对，在前景和远景的位置上构成闭合的空间框架。这是一个严丝合缝、"自给自足"的男性空间框架——山水屏标志出这个空间的终点，它的前方则现出虚幻的内宅景观及其女性人物。

结语：思考"考古美术"

1954年，富于中国古代绘画收藏的美国克利夫兰艺术博物馆组织了一个题为"中国山水画"（Chinese Landscape Painting）的大型展览。该馆东方部主任李雪曼（Sherman E. Lee）同时出版了一本兼为展览图录的书。[1]这在当时是少有的以英文写作的对中国山水艺术的概述，因而受到相当欢迎。美国艺术学院协会（College Art Association）权威刊物《艺术期刊》（*Art Journal*）在翌年发表的书评中称之为"一份对中国山水画原理的值得赞赏的展示"。[2]受到如此鼓励，此时已升任馆长的李雪曼对原书作了充实和修改，于1962年推出更新版，其中开宗明义地写道：

> 山水是中国绘画中的伟大题材，西方人可能会惊异于中国山水画成熟时间之早。在那个时候，也就是9到10世纪，欧洲尚未出现专门表现风景的艺术形式。然而，如果追溯到希腊化时代的地中海世界，我们其实能够找到兼具创造性和前瞻性的西方风景画。更重要的是，其中的一些佳作，如现藏于梵蒂冈博物馆的《奥德赛》壁画中描绘的风景已经具有极高的艺术水准，是同时期的东方艺术难以比拟的……基督教的兴起改变了这一切，风景画的传统随之在西方中断，直到文艺复兴时期之后，当思想家和艺术家表现出对自然的欣赏，风景绘画才再次出现。[3]

通过把东、西方美术史中的"山水画"或"风景画"置入同一历史年表，李雪曼得以指出二者诞生和发展的不相重合的时间线索。但是他并未就这个话题继续深入：作为大洋彼岸的一个"全球美术馆"的策展人和馆长，李雪曼的预期读者是对中国绘画并不熟悉的西方观者。把中国山水画与这些观众烂熟于心的美术史知识进行联系——诸如早期地中海地区艺术，以及希腊化时代和文艺复兴艺术——是把这个异国绘画传统推介给他们的巧妙策略。但他在有意无意之中仍希望说明，对自然的表现很早就在欧洲出现了而且达到了极高的水平，只是在中世纪的"黑暗时期"被中断。

李雪曼把中国山水画的成熟期定为 9 到 10 世纪，理由是大自然只是在此时才在东亚地区"第一次被完整地表现"。这个看法在今天看也并不完全错误，问题在于他将此前中国艺术中对山川大地的表现笼统归为山水艺术的"史前"时期，只留下"少得可怜"的几件作品。[4] 因此他的书只给予东周到汉代的千余年一页半的篇幅，而在另外三页之后，读者就已经被带到了宋代，面对巨然和郭熙的名作。显然，在李雪曼的认识里，古代中国的"真正"山水艺术基本上是从宋代开始的。

这一观点在几年后受到英国美术史家苏立文的强势挑战：他于 1962 年出版的首部专著以《中国山水画的诞生》为题，所涵盖的恰恰是李雪曼省略的时期。在这本书中，苏立文以 70 页篇幅讨论汉代，以随后的 70 页讨论六朝时期，相当系统地整合了这数百年中有关自然表现的视觉和文献资料。这本书的一大功绩是搜集了相当数量的唐代以前的考古和实物证据，结合对古代文献的征引提供了第一部研讨中国早期自然图像的专著。更重要的一点——虽然苏立文没有在书中明言——是他把讨论的范围从狭义的"山水画"扩展为广义的"山水艺术"，后者包含以任何媒材对自然界的视觉表现，包括铜器和陶器上的纹饰，以及石刻和壁画中的图像。但是这本书仍不免受到当时美术史研究的时代局限：写于 1950 年代晚期，[5] 它所采用

的实物和图像主要来自于西方美术馆的藏品和在此之前出版的有限考古图籍。在研究方法上,苏立文的主要分析策略是从这些材料中提炼出汉代和六朝艺术中的山峦、树木、草叶等画像母题,将其归纳为不同的形式类别并观察它们的发展。受到当时西方美术史研究中盛行的风格进化论(stylistic evolution)的影响,他认为这些图像虽然反映出一些地方风格和外来影响,但最重要的是展现了"从抽象逐步转向自然主义风格"的演变过程。[6]

自这本开创性专著出版以来,已经整整过去了一个甲子。在这期间,随着考古工作在中国的长足进展,更多有关早期山水艺术的实例呈现在人们的面前,许多学者已从多种角度对这些例证进行研究,其学术成果在以上章节中被不断介绍和使用。从学术发展的延续性看,本书是继苏立文开创性工作之后的另一本以早期山水艺术为题的专著,其涵盖时期与苏立文的两部开山之作——《中国山水画的诞生》和《隋唐时期的中国山水画》——大致重合,也继续着他在积累和使用新材料方面所作的努力。但是在对考古证据的理解和对图像资料的分析方法上,本书则与苏立文的著作有着明显不同。一个最基本的区别,如前言中提出的,是苏立文把考古和实物材料化解为单独的"母题",如山石、树木、草叶、水波之类,以此为基础观察和重构中国古代山水艺术的发生和发展。而本书所定义的"山水图像"则是综合诸多母题的构图,是作为视觉表达的图画空间。从第一章中讨论的刻纹铜器上的神山图像,到第二、三章讨论的壁画和石刻中以及器物上的仙山景观和人间世界,再到最后两章中探讨的"拟山水画"和有关卷轴画作,这些山水图像都是以自然为主题的二维或三维的完整视觉表述,具有特定的文化和思想内涵。因此在探讨山水艺术的起源和发展时,我们首先进行的是发掘出这些自成一体的视觉表现,进而探索它们的内涵和规律性。

本书与苏立文的著作还有另外两个区别。一是对考古美术材料的证据价值有着不同认识:除了作为山水图像的来源,本书认为这

些材料还提供了与早期山水艺术有关的其他多种重要信息。二是对"中国早期山水艺术"的发展过程有不同理解：与其把这个过程看成是线性的形式进化，本书认为它反映了山水艺术越来越丰富的文化思想内涵和越来越复杂的社会性。这两个特点在下文中将被更仔细地解释。总的来说，如果说苏立文在半世纪前成功地把考古资料纳入了传统美术史研究，本书的目的则是在"考古美术"的概念下突破传统美术史的学科边界，重新思考中国早期山水艺术的内容和发展过程。

§

这个目的引导我们对"考古美术"这一概念进行更深入的思考。本书前言中提出，"考古美术"在方法论层次上具有两个基本含义，一方面指研究材料的种类和性质，另一方面关系到分析和解释材料的方法。就材料而言，"考古美术"使用的证据主要来自地下考古发现和地面上的遗址，辅之以传世实物和文献。在研究方法上，"考古美术"对研究材料的分析和解读是在美术史的学科框架中进行的，以作品和图像为基础讨论其题材、风格、媒材、原境、源流等问题，在资料容许的情况下深入到艺术家、赞助人和审美标准等更细腻的层次。"考古美术"与其他类型的美术史研究的主要区别在于它与考古学的密切互动，不仅反映在对考古资源的大量使用上，而且也显示为对考古学观察角度和研究方法的吸收与融合。在这两个意义上进行的"考古美术"研究实际上意味着"考古美术史"，是美术史学科的一部分。

"考古美术"的范围极为广阔，不但可以作为一个独立的美术史领域去思考它的学科特性，而且也涉及美术史中的许多其他领域。这是因为这些领域都可以而且已经在上述两个层次上使用考古材料并与考古学互动。从这个角度看，虽然"考古美术"对早期美术研

究具有最直接的意义,但实际上并不限于某个特殊历史时期——只要想一下景德镇瓷窑遗址的发掘对陶瓷艺术研究的作用或是水下考古对"全球美术史"的贡献,人们可以马上意识到"考古美术"的范围和作用远远超出史前、三代和汉唐,甚至也超出以国家为范围的美术史叙事。

"考古美术"的一个重要性,在于它反映出当代中国美术史学术研究的一个关键特征。由于中国考古事业在最近三四十年中的蓬勃发展,美术史学者在不同领域中越来越多地使用以往不知的新材料并与考古界密切互动。这种互动在全球美术史里非常突出,一些重要的中国美术史领域——如古代青铜器、玉器和漆器的研究,汉画像的研究以及佛教石窟寺的研究——都相当深入地结合了考古发掘调查以及分类分期等工作,同时也发展出特有的美术史观察角度和分析途径。近年出现的"墓葬美术研究"更有力地证明了这一学术方向的潜力,原因是这个新研究领域并不是以西方美术史的分类框架制定的,它所针对的是中国美术和视觉文化的一个极其重要的固有部分:墓葬是中国历时最久、植根最深的一个建筑和美术传统,无论在时间的持续上还是在地域的延伸上,在世界美术史中都无出其右。它也是考古信息最丰富的一个综合性系统,包括了建筑、器物、绘画、雕塑、装饰、葬具、铭刻书法以及对死者的殓葬。通过发掘和整理这些材料并探索相应的研究方法和理念,墓葬美术研究者已经进行了许多个案和宏观的研究项目,逐渐开启出"墓葬美术"这一美术史研究和教学领域,同时也为世界范围的美术史研究和教育提供了新的内容和思考角度。从"考古美术"这个更宽广的角度看,墓葬美术既是考古美术的组成部分,也是进一步发展考古美术研究方法的一块基石。[7]

本书使用了很多与墓葬美术有关的资料,但作为一个独立研究项目,它所尝试的是考古美术中的另一个切入点,即通过对中国山水艺术早期发展的研究,探索考古美术与绘画史的联系方式。这些

联系方式不是一成不变的，而是根据不同历史时期的特殊情况而不断变化。实际上，这本书的整体叙事所揭示出的最主要的事实，就是早期山水艺术的历史是一个持续发展和变化的过程。每个时期的山水图像及其载体，以及它们的思想内涵和文化环境都在不断变化，其结果是考古材料对历史研究的功用以及考古美术与绘画史的接触点也随之改变，大体可以总结为三种方式。

第一种方式见于第一章到第二章中对战国至汉代山水图像的讨论。独立山水画和有关写作在这个时期尚未产生，因此不存在将考古图像材料与独立山水画进行联系的问题。这些考古图像的主要价值在于将早期山水艺术的产生和发展确定为美术史研究的对象。根据目前掌握的材料，最早的山岳图像出现在特殊类型的青铜容器上，然后成为墓葬画像的题材。这些以及其他资料所构成的图像领域由于考古工作的进展而不断扩大，在空间和时间两个方面都延伸了"山水艺术"的历史。从空间上看，考古资料的明确地理位置使研究者得以摆脱单线进化模式，把不同地域的多线发展纳入对中国早期山水艺术的思考。从时间上看，我们对早期山水图像的知识不断向前推移：苏立文当年尚未注意到东周时期的神山图像，但之后的考古发掘提供了这种图像的多个例子，并使我们进而注意到神山图像与其他图像组成的更复杂的图像程序。

最后这个现象说明，研究早期山水艺术的考古美术材料不只包括孤立的山水图像，同时还提供了其他重要信息。这也就是为什么本书前两章除了分析神山和仙山的图像形式之外，还讨论了这些图像与特殊器物的关系（如锻造刻纹铜器、铜镜和博山炉等），在墓葬中的位置及其意义，以及不同类型自然图像（如表现仙境和庄园财产的壁画）之间的结构和象征联系。这些信息都帮助我们更深入地理解山水图像在历史中的意义和使用环境，都是考古材料作为美术史证据的价值所在。

第三、四两章讨论的是山水艺术在南北朝时期的发展。独立山

水画在这个阶段已经出现,但这些画作都没有留存至今,它们的题材、形式及内容只能通过文献记载得知。在这个背景上,对考古材料的使用方式也需要变化,不但需要发现新出现的考古证据,而且需要与当时的历史、文学和哲学写作进行联系,由此探知山水画在这个时期获得的新的形式和意义。因此第三章大量引证了宗炳和其他六朝文人的写作,也在佛教和道教文献中寻找与山水有关的论述,将之和敦煌石窟、碑刻、墓葬中的山水图像进行联系。第四章则以众多考古美术资料证明山水图像在其不断普及的过程中,同时被转化为跨越不同宗教和文化系统的"超级符号",把这些系统纳入更广阔的再现和表述领域。这也意味着山水图像的"意义"从不是固定的,而总是处于产生、消失和转化的过程之中。

第五章的一个重要方法论特点,是对考古美术资料与画史记载进行尽可能的结合。唐代之前有关山水画的写作以品评为主,张彦远的《历代名画记》则显示以实证研究为基础的绘画史写作在唐代臻于成熟。这本书保存了对当时山水画的大量记载,牵涉到画作的形制和样式、主题和风格、构图和笔法,以及历史发展过程。通过将考古发现的山水图像和这些文字材料进行对照分析,我们获得了一个新的基础去想象已经消失了的绘画作品,甚至去重新理解创作了这些作品的著名艺术家,如吴道子、李思训、李昭道等人。把画史记载与考古美术材料进行结合,我们可以加深对这些传世文献的理解,同时似乎可以听到当时人是如何谈论和评价考古发现的"沉默的"图像。这些文献的另一重要作用是提供给我们一套原生的概念和词汇,以用于对考古美术资料的描述和分析。例如本章使用了张彦远对"体"和"笔"的界定——这两个原生概念使我们更深刻地理解唐墓拟山水画的美术史价值,并在更广泛的意义上推动了考古学分析和美术史阐释的结合。

"拟山水画"是五、六两章引进的一种新的考古美术证据。虽然这种类型的壁画和石刻在唐代以前已经发生,但只是简略的小型

"画中画",所提供的信息有限。盛唐时期墓葬中的拟山水画则十分明确地再现了当时山水画的样式、题材和绘画风格。这种新型的考古美术材料导致与绘画史研究结合的一种新方式。简言之,作为墓葬壁画,这些拟山水画同时提供了两种美术史信息,一种涉及它们所模拟的"真实"山水画作品,另一种涉及它们在地下墓室中协助构建的绘画程序。比如在讨论这些拟山水画的"边框"的时候,我们看到边框一方面把这些画面与同墓中无边框的图像区分开来,同时也模拟着生者使用的画屏和画幛等形式。在讨论这壁画在墓中位置的时候,我们看到它们的位置一方面隐含着特定的礼仪意义,同时也暗示着宫殿和住宅中展示山水画的地点和方式。在讨论它们的艺术特点的时候,我们看到其构图和笔墨一方面反映出当时山水画风格的一般性发展,但在墓葬语境中又为逝者营造出理想的彼岸景观。通过发掘这两个方面的信息并探索其含义,我们实际上尝试着把中国美术史中的两个相对独立的领域——一个是以鉴别和考订为前提的绘画史研究,另一个是以考古发掘品为基础材料的墓葬美术研究——在方法论和历史研究的两个层次上进行结合。[8]通过这种结合,我们一方面可以对墓葬艺术的内容和特点获得更深刻的认识,另一方面也可以更新对中国早期山水画发展状况的理解。由于这两个方面是同时进行的,考古美术研究遂可能打破以往的学科分野,丰富对中国古代艺术的整体性理解。

 考古美术与绘画史研究的第三种结合方式见于本书最后一章对 10 世纪山水艺术的讨论。与唐代相比,这一时期的考古美术材料发生了一个质的变化,不但有墓葬中的"拟山水画"也包括随葬的真正卷轴山水画。此外我们也首次掌握了流传有绪、比较可信的传世独立绘画和早期临本,以及更多当时的美术史论述。对这些材料的综合使用,从几个方面为绘画史研究提供了更坚强的基础。一是考古美术材料为鉴定传世绘画提供了重要根据。一些传出于 10 世纪山水大师的作品是长期争议的对象,但由于研究者使用的证据均来自

传世绘画本身而不免形成循环论证（circular arguments），难于获得最后的结果。考古材料以其不容置疑的真实性和准确创作时间打破了这个僵局，为决定特定构图或图式的时期提供了最为可信的证据。

第二个方面是对绘画媒材的研究：多数传世山水画经过了改头换面、重新装裱的过程，如屏风和画幛被改造为立轴画，成组的画作被分割为单幅。以这些作品的现存形态为基础讨论其构图规律及画家的创作理念因此往往缺乏实证基础。考古发现的拟山水画和卷轴画保存了山水画的原来样式和展示方法，因此可以帮助研究者建立这个基础。第三个方面是考古美术资料可以帮助学者发掘山水图像的深层意义，其价值不仅在于所提供的山水图像，而且也在于这些图像的建筑原境和与其他图像的空间关系。本书第六章利用这些方面的信息，通过对考古发现的拟山水画及其墓葬原境的分析探知它们所隐含的"性别"意义，进而将这种意义与传世画作联系，从而对这些熟知的作品达成新的理解。

这些对考古美术与绘画史研究的结合在本书中都服务于一个共同目的，即重新理解中国早期山水艺术的历史。但这是何种历史？——这个问题的出现是因为美术史学科在其发展过程中产生了不同的学术传统，对艺术史的性质和内涵各自持有相当不同的理解。形式主义学派把艺术的历程看成是纯粹的形式进化或视觉方式的演变，近几十年来更占上风的看法则把艺术看成是人类思想、文化、社会的重要组成部分，在与文学、音乐、哲学、宗教等其他诸多方面的互动中发展和变化。本书明确地采用了后一观点，把图像分析作为发掘思想和审美演变的必要途径，同时也获得对图像形式的更深入的理解。由此所述说的"中国早期山水艺术"的历史因此不是纯粹的形式演变，更不是没有主体性的图像自身进化。如书中显示的，每个时期产生的重要图像类型——从战国时代的神山到汉代的仙山，从魏晋以降作为"媒介"的山水到唐、五代墓葬中的拟山水壁画——都含有丰富的人文和社会内容，也都对山水的表现形式进行着

不断创新。它们在美术史上的意义和它们所处的综合性文化环境密不可分,这些图像也只是在这个环境中才具有它们的真正活力。这也就是为什么本书在坚持"从图像出发"原则的同时,大量征引同时代的历史、文学、宗教和美术史文献的原因。笔者希望这种综合分析可以显示出使山水图像具有生命力的文化生态,同时也不断创造与其他学科互动的接触点,把考古美术研究纳入多学科、跨学科的互动学术关系中去。

注 释

致谢

[1] 笔者有关中国早期山水艺术的文章包括《玉骨冰心——中国艺术中的仙山概念和形象》，载于郑岩编：《残碑何为——巫鸿美术史文集卷五》，上海人民出版社，2021年，1—26页；Wu Hung, "Inventing Wilderness: The Birth of Landscape Representation in China," in Jas Elsner, ed., *Landscape and Space*, Oxford: Oxford University Press, 2021；以及在《武梁祠：中国古代画像艺术的思想性》中对昆仑山仙境的讨论。

前言

[1] 中国艺术实践与话语的共生关系是我于2019年在华盛顿国家美术馆（National Gallery of Art, Washington, D.C.）所作的第68届梅隆美术年度系列讲座的主题。在讲座基础上完成的《中国艺术与朝代时间》（*Chinese Art and Dynastic Time*）一书已由普林斯顿大学出版社出版。

[2] 张彦远：《历代名画记》，"论画山水树石"。

[3] 高居翰（James Cahill）在其《中国早期画家与绘画索引：唐、宋、元》（*Index of Early Chinese Painters and Paintings: T'ang, Sung, Yuan*, Berkeley: University of California Press, 1980）中的"唐代及更早期的画家"部分中列出了160幅绘画作品，认为几乎所有这些作品都是后世的复制品或仿制品。见该书3—34页。

[4] 参见令狐彪：《对山水画成因新探的质疑》，《美术》1989年第9期，30—32页。

[5] 有关讨论，参见郑岩：《论"美术考古学"一词的由来》，载于《从考古学到美术史——郑岩自选集》，上海人民出版社，2012年，363—382页。

[6] 俞伟超、郑岩和著者本人都曾提出过"考古美术"或"考古美术史"这一概念，但都没有进一步进行阐释。见上引书382页，并注1。

第一章 山野的呼唤：神山的世界

[1] 讨论这些刻纹铜器的文章很多。参见林巳奈夫：《战国时代的画像纹饰》，《考古学杂志》第47卷，第3—5号（1961—62），27—49、21—48、1—21页；Charles D. Weber, *Chinese Pictorial Bronze Vessels of the Late Chou Period*, Switzerland: Artibus Asiae Publishers, 1966；叶小燕：《东周刻纹铜器》，《考古》1983年第2期，158—164页；贺西林：《东周线刻画像铜器研究》，《美术研究》1995年第1期 37—42页；宋玲平：《东周青铜器叙事画像纹地域风格浅析》，《中原文物》2002年第2期，46—50页；午雅惠：《东周的图像纹铜器与线刻画像铜器》，《故宫学术季刊》2002年第20卷第2期，63—108页；武可红：《东周画像铜器研究》，中央美术学院硕士论文，2008年；张经：《东周人物画像纹铜器研究》，《青铜器与金文》2020年第2期，

132—158 页。

〔2〕 发掘报告见淮阴市博物馆:《淮阴高庄墓》,《考古学报》1988 年第 2 期,189—232 页;淮安市博物馆:《淮阴高庄战国墓》,文物出版社,2009 年。关于该墓的年代和国别,参见王厚宇:《试谈淮阴高庄墓的年代、国别、族属》,《考古》1991 年第 8 期,737—743 页。该文将此墓的时间定为战国早中期,但同时也指出墓中有一些器物属于战国中期。由于这一现象,也由于墓中发现的铜器刻纹明显比其他已知战国早期线刻图像丰富和复杂,笔者将其定为战国中期或公元前 4 世纪。武利红在其《东周画像铜器研究》中将此墓刻纹铜器置于战国中晚期一节中。

〔3〕 Alain Thote, "Images d'un royaume disparu: Note sur les bronzes historiés de Yue et leur interprétation," *École française d'Extrême-Orient*, vol. 17 (2008), pp. 93-123。王厚宇、刘振永:《生动流畅 诡秘神奇——淮阴高庄战国墓刻纹铜算形器鉴赏》,《收藏家》2014 年第 9 期,53—56 页。

〔4〕 王厚宇、刘振永:《生动流畅 诡秘神奇——淮阴高庄战国墓刻纹铜算形器鉴赏》。

〔5〕 同上文,图 1—3。

〔6〕 李零:《山纹考——说环带纹、波纹、波曲纹、波浪纹应正名为山纹》,《中国国家博物馆馆刊》2019 年第 1 期,79—93 页。

〔7〕 发掘报告见山西省考古研究所等:《山西翼城大河口墓地 1017 号墓发掘》,《考古学报》2018 年第 1 期,89—149 页。

〔8〕 李零:《山纹考——说环带纹、波纹、波曲纹、波浪纹应正名为山纹》,82—83 页。

〔9〕 同上文,83—84 页。

〔10〕 铭文为:"隹(唯)十又一月,井叔来盐,蔑霸白(伯)㝬水,史(使)伐用寿(酬)百井二粮、虎皮一。霸白(伯)拜稽首,对扬井叔休,用作宝山簋,其万年子子孙其永宝用。"

〔11〕 李零:《山纹考——说环带纹、波纹、波曲纹、波浪纹应正名为山纹》,85 页。

〔12〕 对这篇文章写作时期的看法从来都是聚讼纷纭。此处根据蒋善国:《尚书综述》,上海古籍出版社,1988 年,169—172 页。蒋氏将《益稷》年代定为公元前 3 世纪晚期,约相当于秦朝建立前后。

〔13〕 《尚书·益稷》。此处的断句与传统读法不同。传统上按照伪孔传的解释把"山""龙""华""虫"都解释为构成"天子十二章"中的单独纹样。

〔14〕 武利红的《东周画像铜器研究》和张经的《东周人物画像纹铜器研究》可作为这两种研究的近期代表。

〔15〕 详见 Robert Bagley, "Shang Ritual Bronzes: Casting Technique and Vessel Design," *Archives of Asian Art*, Vol. 43 (1990), pp. 6-20.

〔16〕 Shanxi Provincial Institute of Archaeology, *Art of the Houma Foundry*, Princeton: Princeton University Press, 1996, nos. 1283, p. 483.

〔17〕 见孙淑云、王金潮、田建花、刘建华:《淮阴高庄战国墓出土铜器的分析研究》,淮安市博物馆:《淮阴高庄战国墓》,252—267 页。关于东周和汉代锻造青铜器的详细研究,见李洋:《炉捶之间:先秦两汉时期热锻薄壁青铜器研究》,上海古籍出版社,2017 年。

〔18〕 李洋:《炉捶之间:先秦两汉时期热锻薄壁青铜器研究》,17—68 页。

〔19〕 江苏省文物管理委员会、南京博物院:《江苏六合程桥东周墓》,《考古》年第 3 期,105—115 页;镇江博物馆:《江苏镇江谏壁王家山东周墓》,《文物》1987 年第 12 期,24—37 页。

〔20〕 见杜迺松:《谈江苏地区商周青铜器的风格与特征》,《考古》1987 年第 2 期,169—174 页;刘建国:《春

秋刻纹铜器初论》,《东南文化》1988 年第 5 期, 83—90 页; Alain Thote, "Intercultural Relations as Seen from Chinese Pictorial Bronzes of the Fifth Century B.C.E.," pp. 22-25.

〔21〕 见叶小燕:《东周刻纹铜器》,《考古》1983 年第 2 期, 158—164 页。Alain Thote, "Intercultural Relations as Seen from Chinese Pictorial Bronzes of the Fifth Century B.C.E.," fig. 1, Tables 1-3.

〔22〕 山西省考古研究所、太原市文物管理委员会:《太原晋国赵卿墓》, 文物出版社, 1996 年, 12—13 页。

〔23〕 郭宝钧:《山彪镇与琉璃阁》, 科学出版社, 1959 年, 64 页。

〔24〕《韩非子·外储说左上》。

〔25〕 虽然从西周开始匜和盘亦被纳入礼器范畴, 但通常有足和鋬且体量厚重, 与高庄墓出土的这些刻纹铜器相比, 在形制和装饰上均有较大区别。另外可以作为类比的一个例子是 4 世纪末的中山王䁨墓: 这个位于河北平山的大墓在两个储藏室中保存了大量器物, 按其类别和功能放置在特殊空间。一大组用于盥洗的水器出现在实用器物中, 与祭祀和葬礼中使用的礼器分开。有关讨论参见 Wu Hung, *Chinese Art and Dynastic Time*, Princeton: Princeton University Press, 2022.

〔26〕 斯图加特林登博物馆收藏的一件青铜瓿上亦有包括阶梯状山在内的刻纹图像, 这件器物出土地不详, 风格也有别于考古出土的其他刻纹铜器, 因此暂不将其纳入讨论。见 Staatliches Museum für Völkerkunde, *China: Bronzen unde Keramik: Catalogue of the Linden-Museum Stuttgart* (Stuttgart, 1975), no. 15.

〔27〕 见 Alain Thote's discussion in "Intercultural Relations as Seen from Chinese Pictorial Bronzes of the Fifth Century B.C.E.," p. 22.

〔28〕 见淮阴市博物馆:《淮阴高庄墓》, 191 页, 图 3。

〔29〕 郭宝钧:《山彪镇与琉璃阁》, 62 页。

〔30〕 有关对"初级图像志"的讨论, 见欧文·潘诺夫斯基:《图像学研究》, 戚印平、范景中译, 上海三联书店, 2011 年。

〔31〕 郭宝钧:《山彪镇与琉璃阁》, 18—23 页。

〔32〕 苏立文 1962 年出版的关于中国山水艺术的起源专著中没有涉及这件材料。查尔斯·韦伯是关注这件器物的第一个西方学者, 在《晚周时期的中国画像铜器》(*Chinese Pictorial Bronze Vessels of the Late Chou Period*) 中描述了这件奁上的图像装饰。但他的主要目的是对铜器画像进行类型学和年代学的整体研究, 并未涉及这一个案在中国艺术发展中的价值。

〔33〕 韦伯指出了此画像的这个特点。Charles D. Weber, *Chinese Pictorial Bronze Vessels of the Late Chou Period*, p. 68.

〔34〕 同上。

〔35〕 例如在武氏祠画像和其他汉代石刻中, 一方棋盘被从侧面和正上方分别描绘。见巫鸿:《时空中的美术》, 上海人民出版社, 2018 年, 246 页。

〔36〕 比较详细的研究见武利红:《东周画像铜器研究》, 14—55 页。

〔37〕 江苏省文物管理委员会、南京博物院:《江苏六合程桥东周墓》,《考古》年第 3 期, 105—115 页。

〔38〕 镇江博物馆:《江苏镇江谏壁王家山东周墓》, 28 页。

〔39〕 中国社会科学院考古研究所:《陕县东周秦汉墓》, 科学出版社, 1994 年, 15—16, 116 页。出土画像铜盘的 M2040 是陕县地区发掘的 105 座墓葬中规模最大、随葬品最多者。随葬有礼器、乐器、兵器、车马器。且随葬鼎三组, 即无盖大鼎 5 件、嵌红铜蟠螭纹鼎 5 件、鬲形鼎 7 件。该墓出土错金"子孔"铭戈 1 件, 子

孔或即墓主人之名。可以肯定，该墓主人在当时是有很高社会地位和较大权势的上层贵族。

〔40〕 吴山菁：《江苏六合县和仁东周墓》，《考古》，1977 年第 5 期，298—301 页。

〔41〕 《礼记·哀公问》。

〔42〕 James Legge, *Li Chi: Book of Rites*, New York: University Books, 1967, vol.1, p. 244.

〔43〕 关于"三礼"——《周礼》《仪礼》和《礼记》——的成书年代，见 Michael Loewe, ed., *Early Chinese Texts: A Bibliographical Guide*, Berkeley, 1993, pp. 28, 237, 293-94。尽管在具体细节上仍存争议，但学界普遍认为《仪礼》的形成时间在春秋战国之际，《周礼》成书于战国时期，《礼记》中的各章主要是战国到汉代形成的。

〔44〕 "世界图像"这一概念在俄国语言学家 S. G. Ter-Minasova 和美国视觉文化理论家米切尔（W.J.T. Mitchell）等人的著作中被讨论到。Ter-Minasova 认为"世界图像可以从任何社会心理统一体中挑选、描述或重建，它可以是一个国家或族群，甚至可以是某个社会或专业团体或单独个人。"参见 https://helpiks.org/7-78906.html 中的介绍。米切尔的有关写作见 "World Pictures: Globalization and Visual Culture," *Neohelicon* XXXIV (2007) 2, pp. 49-59.

〔45〕 虽然"通天地"的神山概念在战国开始出现，如《山海经》所说的作为"帝之下都"的昆仑丘，但这种情况在此时仍相当少见，即便《山海经》也仍将昆仑作为一个地上的神山来描述。

〔46〕 对《山海经》的介绍详见 Richard E. Strassberg, *A Chinese Bestiary: Strange Creatures from the Guideways through Mountains and Seas,* Berkeley: University of California Press, 2002, pp. 1-79. 对《山海经》中的"经"有两种不同的理解，一般被解读为"经典"，而袁珂认为这里"经"应该被理解为"经过""通过"，因此在翻译时被译为 "gateways" 或 "itineraries"。本文取用第二种解读。对二者的解读，详见 Vera Dorofeeva-Lichtman, *"*Mapless Mapping: Did the Maps of the Shanhai Jing Ever Exist?*"* in *Graphics and Text in the Production of Technical Knowledge in China: The Warp and the Weft*, eds. Francesca Bray, Vera Dorofeeva-Lichtmann and Georges Métailié, Leiden -Boston: Brill, 2007, pp. 253-59.

〔47〕 如《山海经图赞》中解释《西山经》中"长臂善投"的"嚣"时说："亦在《畏兽画》中，似猕猴投掷也。"在解释《西次四经》中的"是食虎豹，可以御兵"的"驳"时又说"驳亦在《畏兽画》中"，"养之辟兵刃也"。此外还有若干例。

〔48〕 陶潜：《陶渊明集·读山海经十三首》。

〔49〕 一些学者，如 Vera Dorofeeva-Lichtmann，并不认同这一观点，原因在于他们认为《山海经》原应写在竹简之上，这种材质很难进行绘画，见 "Mapless Mapping: Did the Maps of the Shanhai Jing Ever Exist?" p. 237。但正如许多学者已经证实的，丝织品同样是这一时期文字和图像的重要媒介，例证如楚缯书就是一例。《山海图》也有可能采用这样的媒材和记录方式。

〔50〕 Strassberg, *A Chinese Bestiary: Strange Creatures from the Guideways through Mountains and Seas*, pp. 67-79.

〔51〕 参见马昌仪：《从战国图画中寻找失落了的山海古图》，《民族艺术》2004 年第 4 期。

〔52〕 《山海经·西山经》。参见袁珂：《山海经校注》，第 61 页。

〔53〕 详见淮安市博物馆：《淮阴高庄战国墓》，189—195 页，211—228 页。

〔54〕 王立仕：《淮阴高庄战国墓铜器刻纹和〈山海图〉》，淮安市博物馆：《淮阴高庄战国墓》，187—195 页，原载《东南文化》1991 年第 6 期。

〔55〕 王厚宇：《淮阴高庄战国墓的发现和研究》，淮安市博物馆：《淮阴高庄战国墓》，229—236 页，原载《淮阴

师范学院学报》1995 年第 1 期。

[56] Michael Loewe, ed., *Early Chinese Texts: A Bibliographical Guide*, p. 360.

[57] Richard E. Strassberg, *A Chinese Bestiary: Strange Creatures from the Guideways through Mountains and Seas*, p. 35.

[58] 同上注, pp. 28-29, 39. 关于《海内经》中为何包含"中"这一方位的问题，学界尚存争议，详见 Dorofeeva-Lichtmann, "Mapless Mapping," pp. 224-30.

[59] 相关讨论见 Richard E. Strassberg, *A Chinese Bestiary: Strange Creatures from the Guideways through Mountains and Seas*, 35. 欧洲最古老的这类著作来自公元 2 世纪的希腊，汇集了古典时期与动物相关的知识。

[60] Dorofeeva-Lichtmann, "Mapless Mapping: Did the Maps of the Shanhai Jing Ever Exist?" 236.

[61] 《山海经·中山经》，袁珂：《山海经校注》，第 153 页。

[62] 《山海经·东山经》，同上注，第 115 页。

[63] 《山海经·中山经》，同上注，第 176 页。

[64] 松田稔：《山海經の比較的研究》，笠間書院，2006 年。

[65] 李零：《子弹库帛书》，文物出版社，2007 年，下卷，43 页。

[66] 笔者在《"图""画"天地》一文中曾讨论了这种空间程式，见郑岩编：《陈规再造：巫鸿美术史文集卷三》，上海人民出版社，2020 页，243—262 页。

[67] 对这两个器物画像的比较详细的介绍，见王厚宇、刘振永：《生动流畅 诡秘神奇——淮阴高庄战国墓刻纹铜算形器鉴赏》，53—56 页。

[68] https://www.oxfordlearnersdictionaries.com/definition/english/mentality.

[69] David N. Keightley, "Archaeology and Mentality: The Making of China", *Representations* 18 (Spring, 1987), 91-128.

[70] 这一比较出于唐晓峰教授的建议，在此表示感谢。

[71] 谭其骧：《论五藏山经的地域范围》，载于李国豪：《中国科技史探索》，上海古籍出版社，1986 年。

[72] 唯一的例外是河北省中山国 M8101 出土的残鉴上的马车图像，河北省文物考古研究所：《战国中山灵寿城——1975—1993 年考古发掘报告》，文物出版社，2005 年，图 218。

[73] 一个早期例子见于称作"乌尔王军旗"的盒子，出土于乌尔城的皇室墓穴，制作时间大约在公元前 2500 年左右，目前存于大英博物馆。

[74] 关于这种概念性的风格，见 Charles D., *Chinese Pictorial Bronze Vessels of the Late Chou Period*, 286.

[75] 另一个例子来自山东长岛王沟战国墓出土的残鉴，见烟台市文物管理委员会：《山东长岛王沟东周墓群》，《考古学报》1993 年第 1 期，图 12。

[76] 烟台市文物管理委员会：《山东长岛王沟东周墓群》，《考古学报》1993 年第 1 期 57—85 页。

[77] 《春秋左传·昭公十二年》；参见《穆天子传汇校集释》，郭璞注、王贻梁、陈建敏校释，中华书局，2019 年，1—2 页。

[78] 屈原：《离骚》。

第二章 世外风景：仙山的诱惑

[1] 《山海经·西山经》。《海内西经》又说："海内昆仑之虚，在西北，帝之下都。昆仑之虚，方八百里，高万仞。上有木禾，长五寻，大五围。面有九井，以玉为槛。面有九门，门有开明兽守之，百神之所在。"

〔2〕《穆天子传汇校集释》，第 143 页。

〔3〕《庄子·逍遥游》。

〔4〕有关讨论见顾颉刚：《汉代学术史略》，亚细亚书局，1935 年，17—27 页；顾颉刚：《秦汉的方士和儒生》，上海古籍出版社，1998 年；陈寅恪：《天师道与滨海地区的关系》，载于《陈寅恪先生论集》，历语所，1971 年，271 页。

〔5〕司马迁：《史记·封禅书》。

〔6〕陆贾：《新语·慎微》。

〔7〕毕沅：《释名疏证》，21 页。

〔8〕段玉裁：《说文解字注》，287 页。

〔9〕这第二种用途见于湖北荆门包山 2 号楚墓出土的两件髹漆铜器，出土时盛着鸡骨和其他禽骨。湖北省荆沙铁路考古队：《包山楚墓》，第 1 卷，文物出版社，1991 年，189 页。关于"奁"与"樽"的定名，见刘芳芳：《樽奁考辩》，《东南文化》2011 年第 8 期；陈定荣：《酒樽考略》，《江西文物》1989 年第 1 期。

〔10〕郭勇：《陕西省右玉县出土的西汉铜器》，《文物》1963 年第 11 期，4—10 页。

〔11〕杨军、徐长青：《南昌市西汉海昏侯墓》，《考古》2016 年第 7 期，45—62 页。

〔12〕印志华：《江苏邗江姚庄 101 号西汉墓》，《文物》1988 年第 2 期，19—42 页。

〔13〕陈安道：《浅谈东汉博山盖神兽纹铜樽》，《丝绸之路》2013 年第 4 期，63—64 页。

〔14〕薛炳宏：《江苏扬州西汉刘毋智墓发掘简报》，《文物》2010 年第 3 期，19—36 页。

〔15〕发掘者估计上下限为高祖 12 年到景帝前元 3 年，即公元前 199—前 154 年。

〔16〕发掘报告见孟强：《徐州西汉宛朐侯刘埶墓》，《文物》1997 年第 2 期，4—21 页。

〔17〕《汉书·楚元王列传》记载："文帝尊宠元王，子生，爵比皇子。景帝即位，以亲亲封元王宠子五人：子礼为平陆侯，富为休侯，岁为沈犹侯，埶为宛朐侯，调为棘乐侯。"

〔18〕柳扬：《"上大山，见神人"——从西汉初到东汉变动的山岳形象及人兽母题》，《浙江大学艺术与考古研究》（特辑二）：中国早期数术、艺术与文化交流：李零先生七秩华诞庆寿论文集》，浙江大学出版社，2021 年，482—489 页。

〔19〕上述 5 件博山炉中，3 件存于国外者出土情况不详，首都博物馆藏品为收集品，西安博物院藏品出自西安西关的一处西汉铜器窖藏，时代仅能被大致估计为西汉中期偏晚。

〔20〕见刘体智：《小校经阁金文》卷十六；黄濬编：《尊古斋古镜集景》，第 184 图。

〔21〕这一估计主要根据的是樽上的西王母图像已经显示出比较成熟的图像志特点，包括西王母的冠饰和所属的捣药白兔、九尾狐等动物。但西王母仍采取半侧面的姿势，属于早期样式。

〔22〕关于"胜"这种头饰和出土考古资料，参见李丝丝：《汉代瑞饰——"胜"的试解》，《猛虎·文物考古》2019 年第 14 期，https://www.sohu.com/a/355991141_508674。

〔23〕对西王母图像志因素的详细讨论，见 Michael Loewe, *Ways to Paradise: The Chinese Quest for Immortality*, London: George Allen & Unwin, 1979, pp. 86-126；李淞：《论汉代艺术中的西王母图像》，湖南教育出版社，2000 年，248—270 页。

〔24〕关于偶像式构图的特点，参见巫鸿：《武梁祠：中国古代画像艺术的思想性》，生活·读书·新知三联书店，2006 年，149—150 页。

〔25〕关于此镜的介绍，见王意乐、徐长青、杨军、管理：《海昏侯刘贺墓出土孔子衣镜》，《南方文物》2016 年第

3期，61—70页。

〔26〕 参见李丝丝：《汉代瑞饰——"胜"的试解》。
〔27〕 曾布川宽：《崑崙山と昇仙》，《东方学报》第51册，1979年，87—102页。
〔28〕 袁珂注：《山海经校注》，47，294，407页。
〔29〕 毕沅：《释名疏证》。
〔30〕 李学勤、艾兰编著：《欧洲所藏中国青铜器遗珍》，文物出版社，1995年，图版1-2。
〔31〕 金开诚、董洪利、高路明：《屈原集校注》，中华书局，1996年，318—319页。
〔32〕 《淮南子·地形训》。
〔33〕 《淮南子·坠形训》。
〔34〕 马王堆汉墓中的3号墓墓主为軑侯利苍之子，下葬年代是汉文帝前元十二年（前168）。軑侯夫人的墓（即马王堆1号墓）打破3号墓，建成时间要更晚一些。
〔35〕 巫鸿：《礼仪中的美术——马王堆再思》，载于郑岩编：《超越大限：巫鸿美术史文集卷二》，上海人民出版社，2019年，223—250页。
〔36〕 对此更详细的讨论见拙著《武梁祠：中国古代画像艺术的思想性》，135—141页。
〔37〕 三段有关西王母的文字出自《淮南子》卷四和卷六。两段有关昆仑的文字均见卷四。
〔38〕 《大人赋》虽然说到昆仑仙境，但在写到西王母的时候说："低徊阴山翔以纡曲兮，吾乃今日睹西王母，皜然白首戴胜而穴处兮，亦幸有三足乌为之使。必长生若此而不死兮，虽济万世不足以喜。"如此说来，司马相如认为这位女神的具体住处是阴山而非昆仑山。见班固：《汉书》，2596页。
〔39〕 虽然《易林》常被说成是西汉王延寿或焦赣所撰，但是余嘉锡和胡适认为现存《易林》的作者实为崔篆。
〔40〕 司马迁：《史记·封禅书》。
〔41〕 炉盖口外侧和底座圈足外侧所刻铭文为："内者未央尚卧，金黄涂竹节熏炉一具，并重十斤十二两，四年内官造，五年十月输，第初三。"底座圈足外侧所刻铭文为："内者未央尚卧，金黄涂竹节熏炉一具，并重十一斤，四年寺工造，五年十月输，第初四。"
〔42〕 《西京杂记》。
〔43〕 这个设计也使人想起文献记载中有关神龟驮负蓬莱的记载，见《列子集释·汤问》。
〔44〕 江西省文物考古研究院、中国人民大学历史学院考古文博系：《江西南昌西汉海昏侯刘贺墓出土铜器》，《文物》2018第11期，4—26页。
〔45〕 柳扬：《"上大山，见神人"——从西汉初到东汉变动的山岳形象及人兽母题》，502—503页。
〔46〕 康礼凡：《从生器到明器——浅析汉代博山炉的嬗变》，《文物鉴定与鉴赏》2019年第5期，48—50页。
〔47〕 首次使用"博山炉"一词称呼这类器物的著作是《西京杂记》，传为刘歆或葛洪撰。"西京"指西汉首都长安，书的题目因此已经隐含西汉之后的时间性。
〔48〕 柳扬在《"上大山，见神人"——从西汉初到东汉变动的山岳形象及人兽母题》一文中举了许多博山炉实例，明显地显示了这种创造性。关于博山炉材料收集较多的另一篇文章是Susan Erickson, "Boshanlu-Mountain Censers of the Western Han Period: A Typological and Iconographical Analysis," *Archives of Asian Art* XLV (1992), pp. 6-28. 中文版见《民族艺术》2009年第4期，88—105页。
〔49〕 《先秦汉魏晋南北朝诗》，卷1，345—346页。
〔50〕 欧阳询等：《艺文类聚》卷七十，"服饰部下·香炉"。

〔51〕 司马迁：《史记》，467 页。

〔52〕 《史记·孝武本纪》。参见拙著《三盘山出土车饰与西汉美术中的"祥瑞"图像》，郑岩编：《传统革新：巫鸿美术史文集卷一》，上海人民出版社，2019 年，67—92 页。

〔53〕 参见郑岩：《关于东京艺术大学藏西汉金错铜管的观察与思考》，《艺术探索》2018 年第 1 期，37—51 页。

〔54〕 对于这种纹样的思想内涵，参见 Martin Powers, *Pattern and Person: Ornament, Society, and Self in Classical China*, Cambridge, Mass.: Harvard East Asian Monographs, 2006, pp. 226-252。

〔55〕 Georgy Rowley, *Principles of Chinese Painting*, rev ed., Princeton, Princeton University Press, 1974, p. 27.

〔56〕 有关报道见：W. P. Yetts, "Discoveries of the Kozlov Expedition," *Burlington Magazine* 48 (April. 1926), 176 页及图版 4H。

〔57〕 由于这个墓是在修建高速公路时发现的，发掘过程非常仓促，目前只有一份非常简单的报道。见陕西省考古研究所，榆林市文物管理委员会：《陕西定边县郝滩发现东汉壁画墓》，《考古与文物》2004 年第 5 期，20—22 页。较好的一组图片和画像位置发表于陕西省考古研究院：《壁上丹青：陕西出图壁画集》，上册，科学出版社，2009 年，第 47—79 页。对其壁画的分析见吕智荣：《郝滩东汉壁画墓升天图考释》，《中原文物》2014 年第 2 期，86—90 页。

〔58〕 《汉魏六朝笔记小说大观》，70 页。

〔59〕 详细讨论见拙著《地域考古与对"五斗米道"美术传统的重构》，载于郑岩编：《无形之神：巫鸿美术史文集卷四》，上海人民出版社，2020 年，129—158 页。

〔60〕 关于道教修炼与成仙的关系，一个明确的考古证据是 1992 年河南偃师县南蔡庄乡肥致墓出土的肥致碑。此墓建于东汉建宁二年（169），碑文叙述道徒肥致的生平及其神异事迹，最后说他"见西王母昆仑之虚，受仙道"，他的五个弟子也"皆食石脂，仙而去"。见偃师县文物管理委员会：《偃师县南蔡庄乡汉肥致墓发掘简报》，《文物》1992 年第 9 期，37—42 页。

〔61〕 详细讨论见拙著《中国绘画中的女性空间》，生活·读书·新知三联书店，2019 年，47—59 页。

〔62〕 邓少琴：《益部汉隶集录》，1949 年。

〔63〕 饶宗颐：《老子想尔注校证》，上海古籍出版社，1991 年，160 页。

〔64〕 《后汉书·刘焉传》："不置长吏，以祭酒为理，民夷信向"。李贤注引鱼豢《典略》。

〔65〕 《列仙传》中的文字见于朱熹：《楚辞集注》，61—62 页；张衡的赋文见于费振刚等：《全汉赋》，394 页。这个传说在屈原所作的《天问》中就已出现，其中有"鳌戴山抃，何以安之？"一语。

〔66〕 陈显丹已提出这种看法，见 Chen Xiandan, "On the Designation 'Money Tree'," *Orientations* 28, 8 (September 1997), pp. 67-71。

〔67〕 苏奎：《长江上游东汉山字形陶树座的形式与内涵》，《长江文明》2021 年第 3 期，1—11 页。

〔68〕 如于豪亮：《钱树、钱树座和鱼龙漫衍之戏》，《文物》1961 年第 11 期，43—45 页；赵殿增、袁曙光：《从"神树"到"钱树"》《四川文物》2001 年第 3 期，3—12 页；贺西林：《东汉钱树的图像及意义》，《故宫博物院院刊》1998 年第 3 期，20—31 页；张倩影、王煜：《成都博物馆藏东汉陶仙山插座初探》，《四川文物》2020 年第 2 期，43—50 页。

〔69〕 苏奎：《长江上游东汉山字形陶树座的形式与内涵》。

〔70〕 见于《河图括地象》与《鱼龙河图》等纬书。安居香山、中村璋八编：《重编纬书集成》，第 6 册，33、94 页。

〔71〕 根据发掘者贴的标签，这个树座的时代为东汉中平五年，即 188 年。见苏奎：《长江上游东汉山字形陶树座

的形式与内涵》，图 3。
〔72〕 见陕西省考古研究所，榆林市文物管理委员会：《陕西定边县郝滩发现东汉壁画墓》。
〔73〕 参见郑岩：《妙迹苦难寻，兹山见几层——早期山水画的考古新发现》，载氏著：《看见美好：文物与人物》，人民美术出版社，2017 年。
〔74〕 杨陌公、解希恭：《山西平陆枣园村壁画汉墓》，《考古》1959 年第 9 期，462—463，468 页。
〔75〕 载于《后汉书·仲长统传》。
〔76〕 唐长寿：《从考古资料谈东汉庄园经济》，《四川文物》1990 年第 4 期，12—16 页。
〔77〕 参见中国社会科学院考古研究所：《新中国的考古发现与研究》，文物出版社，1984 年。
〔78〕 徐勤海：《从四川汉画像砖图像看东汉庄园经济》，《农业考古》2008 年第 3 期，21—23 页。
〔79〕 发掘报告见内蒙古自治区文物考古研究所：《和林格尔汉墓壁画》，文物出版社，1978 年。
〔80〕 仲长统：《昌言·理乱篇》。见崔寔、仲长统：《政论·昌言》。

第三章　天人之际：山水之为媒介

〔1〕 据我所知，美国学者 W. J. T. 米切尔（W. J. T. Mitchell）首次把 "landscape"（风景，地貌，景观）和 "媒材" 进行了联系。见他主编的 *Landscape and Power*, second edition, Chicago: University of Chicago Press, 2002. 他的最重要的建议是把 "landscape" 从被动的名词概念转换成一个行动的动词概念进行考虑，从这个角度思考地点和环境在政治、社会、文化生态中的作用。这个观点很有启发，但由于具体讨论聚焦于巴勒斯坦这个特殊地点，与此处讨论的中国中古时期的山水图像没有直接联系。
〔2〕 甘肃省文物考古研究所：《酒泉十六国墓壁画》，文物出版社，1989 年，11 页。
〔3〕 韦正：《试谈酒泉丁家闸 5 号壁画墓的时代》，《文物》2011 年第 4 期，41-48 页。
〔4〕 郑岩：《酒泉丁家闸十六国墓社树壁画考》，《故宫文物月刊》1995 年 2 月第 12 卷第 11 期，44—52 页；亦见韦正上引文。
〔5〕 此材料为张建宇教授提供，特此致谢。
〔6〕 莫高窟第 156 窟前室北壁墨书，敦煌遗书 P.3720V《莫高窟记》内容一致，可能是前者的底稿，撰写时间为文末所署的 "咸通六年（856）正月十五日"。见郑炳林、郑怡楠：《敦煌碑铭赞辑释（增订本）》，上海古籍出版社，2019 年，465 页。
〔7〕 见郑炳林、郑怡楠：《敦煌碑铭赞辑释（增订本）》，21 页。李正宇：《乐僔史事纂诂》，《敦煌研究》1985 年第 2 期，140—147 页。
〔8〕 单道开俗姓孟，"少怀栖隐，诵经四十余万言。……初止邺城西法綝祠中，后徙临漳昭德寺。于房内造重阁，高八九尺许，于上编菅为禅室，如十斛箩大，常坐其中"（《高僧传》卷九）。竺昙猷则是 "少苦行，习禅定。后游江左，止剡之石城山，乞食习禅。……后移居始丰赤城山石室坐禅"（《高僧传》卷十一）。
〔9〕 马德：《"敦煌菩萨" 竺法护遗迹觅踪：兼论莫高窟创建的历史渊源》，《佛学研究》2017 年第 1 期，129 页。
〔10〕 巫鸿：《空间的敦煌——走向莫高窟》，三联书店，2021 年，78—81 页。
〔11〕 Cary Y. Liu, "Architecture and Land on the Dark Side of the Moon: The Mogao Caves and Mount Sanwei," in Dora C. Y. Ching, *Visualizing Dunhuang: The Lo Archive Photographs of the Mogao and Yulin Caves*, Princeton University Press, 2021, vol. 9, 149-189.
〔12〕 袁曙光：《四川茂汶南齐永明造像碑及有关问题》，《文物》1992 年第 2 期，67—71 页。

〔13〕 北凉昙无谶译四十卷本《大般涅槃经》卷十四《圣行品》第七之四，日本大正一切经编辑委员会编：《大正藏》。

〔14〕 支遁：《支遁集校注》，《咏怀诗五首》其三。

〔15〕 田晓菲：《神游——早期中古时代与十九世纪中国的行旅写作》，三联书店，2015年，41页。

〔16〕 有关讨论见上书中"想象的山峦"一节，41-49页。

〔17〕 宗炳：《画山水序》。

〔18〕 沈约：《宋书》，2279页。

〔19〕 值得注意的是，"山水"的这种沟通人神和天地的媒介作用不仅见于佛教艺术，也见于这一时期的墓葬艺术，如甘肃丁家闸西晋或十六国墓壁画。有关二者的比较和讨论，见巫鸿：《中国绘画的起源与早期发展：旧石器时代至唐》，载于班宗华等编：《中国绘画三千年》，外文出版社，1997年，38—39页。

〔20〕 《西汉南越王墓》，上卷，92—93页。

〔21〕 关于这种物件的讨论见柳扬：《"上大山，见神人"——从西汉初到东汉变动的山岳形象及人兽母题》，457—460页。

〔22〕 见《淮南子·泰族训》，蔡邕《琴操·序首》。

〔23〕 南京博物院：《长毋相忘：读盱眙大云山的江都王陵》，南京：译林出版社，2013年，201—202页；参见柳扬：《"上大山，见神人"——从西汉初到东汉变动的山岳形象及人兽母题》，482页。

〔24〕 柳扬：《"上大山，见神人"——从西汉初到东汉变动的山岳形象及人兽母题》，489页。

〔25〕 西安市文物管理委员会：《西安发现一批汉代铜器和铜羽人》，《文物》，1966年第4期。参见柳扬：《"上大山，见神人"——从西汉初到东汉变动的山岳形象及人兽母题》，482—489页。

〔26〕 《吕氏春秋·本味》。这个故事也出现在《荀子·劝学》和《列子·汤问》中。蔡邕《琴操》中记载的一个汉代版本比较接近于四川画像的时代："伯牙善鼓琴，钟子期善听。伯牙志在高山，钟子期曰：'巍巍乎若泰山。'伯牙志在流水，钟子期曰：'洋洋乎若江海。'伯牙所念，子期心明。伯牙曰：'善哉，子之心而与吾心同。'子期既死，伯牙绝弦，终身不复鼓也。"

〔27〕 孔祥星、刘一曼：《中国铜镜图典》，文物出版社，1992年，299页。

〔28〕 扶风县原揉谷乡陵东村出土，扶风县博物馆藏。

〔29〕 孔祥星、刘一曼：《中国铜镜图典》，293页。

〔30〕 萧统《文选》卷十八，嵇康《琴赋》，李善注引东汉蔡邕《琴操》："伯牙学琴于成连先生，先生曰：吾能传曲而不能移情。吾师有方子春，善于琴，能作人之情，今在东海上，子能与我同事之乎？伯牙：夫子有命，敢不敬从。乃相与至海上见子春受业焉。"吴淑《事类赋》卷十一《琴》，注引《乐府题解》："《水仙操》：伯牙学琴于成连先生，三年不成，成连云：'吾师方子春今在东海中，能移人情。'乃与伯牙俱往，至蓬莱山，留伯牙曰：'子居习之，吾将迎之。'刺船而去，旬时不返，伯牙延望无人，但闻海水洞涌，山林杳冥，怆然叹曰：'先生移我情矣。'乃援琴而歌，因作《水仙》之操，曲终，成连回，刺船迎之而还。伯牙遂为天下之妙矣。"

〔31〕 发掘报告见南京博物院、南京市文物保管委员会：《南京西善桥南朝墓及其砖刻壁》，《文物》1960年第8、9期合刊，37—42页。

〔32〕 见 Audrey Spiro, *Contemplating the Ancients: Aesthetic and Social Issues in Early Chinese Portraiture*, Berkeley: California University Press, 1990, pp. 38-44。

〔33〕有关这些墓葬的发掘和研究情况，参见耿朔：《层累的图像：拼砌砖画与南朝艺术》，人民美术出版社，2020年。

〔34〕《列子·天瑞》，亦见于《孔子家语·六本》。

〔35〕陶潜：《陶渊明集·饮酒之二》。

〔36〕《淮南子·主术训》。

〔37〕成公绥：《啸赋》，《文选》。

〔38〕《世说新语·栖逸》。

〔39〕见拙著《空间的美术史》，29—32页。

〔40〕范晔：《后汉书·赵岐传》。

〔41〕巫鸿：《中国古代艺术与建筑中的"纪念碑性"》，289—291页。

第四章　超级符号：山水图像的普及

〔1〕刘禾：《帝国的话语政治——从近代中西冲突看现代世界秩序的形成》，生活·读书·新知三联书店，2014年，第一章"国际政治的符号学转向"。

〔2〕出自李凇教授于2021年12月5日在清华大学艺术博物馆的报告：《"全民图像"：从山西寺观壁画看跨宗教文化的践行》。

〔3〕此墓的建筑和装饰风格无疑属于汉代墓葬艺术传统，但其具体建造年代也可能在稍后的三国甚至西晋时期。见曾昭燏、黎忠义、蒋宝庚：《沂南古画像石墓发掘报告》，文化部文物管理局，1956年，64—65页。

〔4〕发掘报告认为此人"大概是沮诵"，根据是他如仓颉一样也是传说中创造汉字的人。见上书22—23，39页。这个推测与画中人手执的植物不符。

〔5〕参见耿朔：《层累的图像：拼砌砖画与南朝艺术》。

〔6〕参见郑岩：《魏晋南北朝壁画墓研究》，文物出版社，2002年，64—67页。

〔7〕陈葆真：《〈洛神赋图〉与中国古代故事画》，浙江大学出版社，2012年，114—135页；韦正：《从考古材料看顾恺之〈洛神赋图〉的创作时代》，《艺术史研究》2005年第7辑，269—279页。

〔8〕除了这两个本子以外，弗利尔美术馆也藏有一卷早期摹本，但残缺更多。见 Thomas Lawton, *Chinese Figure Painting* (Washington, D. C.: Smithsonian Institution, 1973); James Cahill, *An Index of Early Chinese Painters and Paintings* (Berkeley: University of California Press, 1980), pp.18-33.

〔9〕见巫鸿：《中国绘画中的女性空间》，100—108，117—129页。

〔10〕参见杨泓：《邓县画像砖墓的时代和研究》，见氏著：《汉唐美术考古与佛教艺术》，科学出版社，2000年，23—28页。

〔11〕参见《中国大百科全书·考古卷》，中国大百科全书出版社，1986年，422页。

〔12〕河南省文化局文物工作队：《邓县彩色画像砖墓》，文物出版社，1958年。在画像砖的图版部分注有着色和"未着彩色"的区别。

〔13〕《文选》卷二十一，何敬宗《游仙诗》李善注引。

〔14〕关于戚家村墓画像砖，见常州博物馆：《常州南郊戚家村画像砖墓》，《文物》1979年第3期，32—42页。

〔15〕见干宝：《搜神记》。"郭巨，隆虑人也，一云河内温人。兄弟三人，早丧父。礼毕，二弟求分。以钱二千万，二弟各取千万。巨独与母居客舍，夫妇佣赁，以给公养。居有顷，妻产男。巨念举儿妨事亲，一

〔16〕 参见邹清泉：《北魏孝子画像研究——〈孝经〉与北魏孝子画像图像身份的转换》，文化艺术出版社，2007 年，124—128 页。

〔17〕 有关此墓情况，见襄樊市文物管理处：《襄阳贾家冲画像砖墓》，《江汉考古》1986 年第 1 期，16—32 页。

〔18〕 关于这件石棺的介绍，参见贺西林：《道德与信仰——明尼阿波利斯美术馆藏北魏画像石棺相关问题的再探讨》，《美术研究》2020 年第 4 期，30—51 页。这个石棺在传统上被与同一美术馆收藏的元谧墓志联系，被认为是这个北魏皇室成员的葬具。但是这一看法最近被一些学者质疑。见徐津、马晓阳：《美国藏洛阳北魏孝子石葬具墓主身份略考》，《书法丛刊》2020 年第 1 期，18—24 页。

〔19〕 《汉书·郊祀志》。

〔20〕 常璩：《华阳国志·南中志》。

〔21〕 王褒：《九怀·尊嘉》。全诗为："秋风兮萧萧，舒芳兮振条。微霜兮眇眇，病殀兮鸣蜩。玄鸟兮辞归，飞翔兮灵丘。望溪兮滃郁，熊罴兮呴嗥。唐虞兮不存，何故兮久留。临渊兮汪洋，顾林兮忽荒。修余兮桂衣，骑霓兮南上。乘云兮回回，亹亹兮自强。将息兮兰皋，失志兮悠悠。蒬蕴兮霉黧，思君兮无聊。身去兮意存，怆恨兮怀愁。"见王逸：《楚辞章句疏证》。

〔22〕 诸家对此文的标点有不同意见，此处基本根据田晓菲的句读，54—59 页。

〔23〕 宿白：《南朝龛像遗址初探》，载氏著：《中国石窟寺研究》，176—199 页。

〔24〕 有关万佛寺发现的石刻，见于刘志远、刘廷璧编：《成都万佛寺石刻艺术》，中国古典艺术出版社，1958 年；四川博物院等：《四川出土南朝佛教造像》，中华书局，2013 年。成都市文物考古工作队、成都市文物考古研究所：《成都市西安路南朝石刻造像清理简报》，《文物》1998 年第 11 期，4—20 页；成都文物考古研究所、邛崃市文物管理局：《四川邛崃龙兴寺：2005—2006 年考古发掘报告》，文物出版社，2011 年。

〔25〕 参见费泳：《南朝佛教石刻经变画与山水图像》，《南京艺术学院学报（美术与设计）》，2020 年第 6 期，118—123 页。

〔26〕 虽然学者一般认为此碑年代为南朝宋元嘉二年，但拓片上的残块并不显示含有这个年代的铭文。

〔27〕 关于此棺的收藏过程，见 Roger Covey（罗杰伟），"Canon Formation and the Development of Western Chinese Art History"，收入 Nick Pearce、Jason Steuber 编，*Original Intentions: Essays on Production, Reproduction, and Interpretation in the Arts of China*, University Press of Florida, 2012, 39-73 页。参见徐津：《美国纳尔逊博物馆藏北魏孝子石棺床围屏图像释读》，《中国国家博物馆馆刊》2019 年第 10 期，注 1、3。

〔28〕 诗文为："董永遭家贫，父老财无遗。举假（借）以供养，佣作至肥甘。责（债）家填门至，不知何所归。天灵感至德，神女为秉机。"沈约：《宋书》，726 页。

〔29〕 参见巫鸿：《中国古代艺术与建筑中的"纪念碑性"》，344—345 页。

〔30〕 发掘报告见山西省考古研究所、忻州市文物管理处：《山西忻州市九原岗北朝壁画墓》，《考古》2015 年第 7 期，51—74 页。

〔31〕 秦芳：《九原岗墓室壁画中的山林图式解读》，《吉林艺术学院学报》2019 年第 3 期，20—25 页。

〔32〕 笔者认为此画创作于 5 世纪晚期，见巫鸿：《重访〈女史箴图〉：图像、叙事、风格、时代》。

〔33〕 张彦远：《历代名画记》，124-125 页。

〔34〕 田晓菲：《神游——早期中古时代与十九世纪中国的行旅写作》，59 页。

〔35〕 参见巫鸿:《重屏:中国绘画中的媒材与再现》,上海人民出版社,2009年。
〔36〕 考古发现的最早记年画像围屏石棺发现于河南安阳安丰乡固岸村57号墓,墓中出土墓志砖上记有"武定六年二月廿五日谢氏冯僧晖铭记",东魏武定六年即548年。见河南省文物考古研究所:《河南安阳固岸墓地考古发掘收获》,《华夏考古》2009年3期,19—23页。最早的纪年屏风壁画见于下文讨论的崔芬墓,年代为551年。关于对南北朝至唐代墓葬中屏风画的整体研究,见李梅田:《唐代墓室屏风画的形式与空间意涵》,载于贺西林编:《汉唐陵墓与视觉文化》,北京高等教育出版社,2021年,105—129页。
〔37〕 邱玉鼎:《济南市东八里洼北朝壁画墓》,《文物》1989年第4期,67—78页。
〔38〕 山东省文物考古研究所、临朐县博物馆:《山东临朐北齐崔芬壁画墓》,《文物》2002年第4期,4—26页。
〔39〕 临朐县博物馆:《北齐崔芬壁画墓》,文物出版社,2002年。
〔40〕 据徐津介绍,这组石刻的表面附着一层墨迹,可能是古董商卢芹斋有意涂染的以突显图像。
〔41〕 郑岩:《逝者的"面具"——论北周康业墓石棺床画像》,载氏著:《逝者的面具——汉唐墓葬艺术研究》,北京大学出版社,2013年,219—265页。郑岩提到学者赵超注意到其中一幅有一腾起的蛇而将其认定为孝子伯奇的故事。但在笔者看来,这类因素应该看成是叙事画原型留下的痕迹,而不能作为决定当下画像意义的根据。
〔42〕 发掘报告见西安市文物保护考古所:《西安北周康业墓发掘简报》,《文物》2008年6期,14—35页。
〔43〕 关于这些例子的研究,见杨泓:《隋唐造型艺术渊源简论》,《汉唐美术考古和佛教艺术》,科学出版社,2000年,157—158页;郑岩:《妙迹苦难寻,兹山见几层——早期山水画的考古新发现》。
〔44〕 Zheng Yan, "Notes on the Stone Couch Pictures from the Tomb of Kang Ye in Northern Zhou," Chinese Archaeology, 9.1 (January 2009), 36-49. 译自《文物》2008年11期,67—76页的中文稿。
〔45〕 济南市博物馆:《济南马家庄北齐墓》,《文物》1985年第10期,42—48、66页。
〔46〕 山东省博物馆:《山东嘉祥英山一号隋墓清理简报——隋代墓室壁画的首次发现》,《文物》1981年第4期,28—33页。

第五章　图像的独立:作品化的山水

〔1〕 James Cahill, *Index of Early Chinese Painters and Paintings: T'ang, Sung, Yuan* (Berkeley: University of California Press, 1980), pp. 3-34。
〔2〕 见傅熹年:《关于展子虔〈游春图〉年代的探讨》,《文物》1978年第11期,40—52页。
〔3〕 Michael Sullivan, *The Birth of Landscape Painting in China*, New York: Routledge & Kegan Paul, 1962。
〔4〕 Michael Sullivan, *Chinese Landscape Painting in the Sui and Tang Dynasties*, Berkeley: University of California Press, 1980。
〔5〕 这一理论最完整的陈述见于 Wen C. Fong, *Art as History: Calligraphy and Painting as One*, Princeton: Princeton University Press, 2014, 180-204. 参见同氏, *Images of the Mind*, Princeton: Princeton University, 1984, pp. 20-27。
〔6〕 Harrie A. Vanderstappen, *The Landscape Painting of China*, edited by Roger E. Covey, Gainesvelle: University Press of Florida, 2014, pp. 34-35.
〔7〕 王伯敏:《中国绘画通史》,东大图书,1997年;李星明:《唐代墓室壁画研究》,陕西人民美术出版社,2005年;郑岩:《妙迹苦难寻,兹山见几层——早期山水画的考古新发现》;Jessica Rawson, "The Origins of Chinese Mountain Painting," *Proceedings of the British Academy* 117 (2002), pp. 1-48。

〔8〕 https://ahdictionary.com/word/search.html?q=simulation

〔9〕 另外三幅类似的墓葬中的拟山水画出于 904 年的崔氏墓和 924 年的王处直墓，属于不同的地区和时代。对它们的讨论见巫鸿：《唐墓中的"拟山水画"：兼谈绘画史与墓葬美术的综合研究》，郑岩译，《中国文化》2021 年秋季号，14—34 页。

〔10〕 关于该墓的综合介绍，见屈利军：《新发现的庞留唐墓壁画初探》，《文博》2009 年第 5 期，25—29 页；程旭、师小群：《唐贞顺皇后敬陵石椁》，《文物》2012 年第 5 期，74—96 页。

〔11〕 《旧唐书》卷五十一，列传第一载："玄宗贞顺皇后武氏，则天从父兄子恒安王攸止女也。攸止卒后，后尚幼，随例入宫。上即位，渐承恩宠。及王庶人废后，特赐号为惠妃，宫中礼秩，一同皇后。"

〔12〕 见屈利军：《新发现的庞留唐墓壁画初探》。

〔13〕 有关该墓被盗和被盗艺术品归还情况的情况，见《唐武惠妃敬陵的发掘：一次曲折的考古发现》，《三联生活周刊》2010 年 7 月 2 日。

〔14〕 关于该墓的情况，见井增利、王小蒙：《富平新发现的唐墓壁画》，《考古与文物》1997 年第 4 期，8—11 页；张建林：《唐墓壁画中的屏风画》，《远望集——陕西省考古研究所华诞四十周年纪念文集》下卷，陕西人民美术出版社，1998 年，720—729 页；郑岩：《压在画框上的笔尖——试论墓葬壁画与传统绘画史的关联》，《逝者的面具——汉唐墓葬艺术研究》，北京大学出版社，2013 年，352—377 页。

〔15〕 巫鸿：《黄泉下的美术：宏观中国古代墓葬》，生活・读书・新知三联书店，2010 年，31—64 页。

〔16〕 对于该墓详细的分析，见巫鸿：《礼仪中的美术：马王堆再思》，郑岩编：《超越大限：巫鸿美术史文集卷二》，上海人民出版社，2019 年，223—250 页。

〔17〕 见巫鸿：《黄泉下的美术：宏观中国古代墓葬》，17—31 页。关于中国传统墓葬中天象的构造，见 Lilian Lan-ying Tseng, *Picturing Heaven in Early China*, Cambridge, Mass.: Harvard University Asia Center, 2011.

〔18〕 关于该墓的英文介绍，见 Jonathan Chaves, "A Han Painted Tomb at Luoyang," *Artibus Asiae* 30 (1968): 5-27.

〔19〕 关于对这些壁画的讨论，见巫鸿：《中国绘画中的"女性空间"》，157—163 页。

〔20〕 段成式：《酉阳杂俎》卷十四。

〔21〕 图片见巫鸿：《中国绘画中的"女性空间"》，图 4.26。

〔22〕 与故宫博物院藏韩滉（723—787）著名的《五牛图》相比，两幅作品都属于 8 世纪的一类动物画，特别是李道坚墓中的公牛和《五牛图》中的第一头牛有颇多相似之处，似乎是基于同一图像模式。

〔23〕 对于这类观点的综述，见郑岩：《压在画框上的笔尖》。

〔24〕 关于该图的介绍，见 Maxwell K. Hearn and Wen C. Fong, *Along the Riverbank: Chinese Paintings from the C.C. Wang Family Collection*, New York: The Metropolitan Museum of Art, 1999, 58-71.

〔25〕 巫鸿：《中国绘画中的"女性空间"》，182—186 页。

〔26〕 这张图片在网络上广泛传播，例如 https://new.qq.com/omn/20191120/20191120A08O1100.html?pc.

〔27〕 杜甫：《戏题王宰山水图歌》，《杜诗详注》，754 页。

〔28〕 韩愈：《桃源图》，《全唐诗》卷 338。

〔29〕 方干：《题画建溪图》，《全唐诗》卷 653。

〔30〕 杜荀鹤：《送青阳李明府》，《全唐诗》卷 692。

〔31〕 许多同时代的诗都描写了屏风画。这些诗总是确切地表述其媒材，从不使用"挂"或"垂"等字眼。有关例子，见张长虹：《六幅轻绡画建溪——唐宋屏风画形制研究》，《东吴文化遗产》第 5 辑（2015 年），175—

197 页。

〔32〕 关于挂画和挂轴的关系，见巫鸿：《唐代的挂画和仿挂画墓葬壁画——兼谈挂轴的起源》，待刊。

〔33〕 "幛"从巾，章声。"巾"指丝麻织物。"章"表音，与之同音的"障"和"鄣"，都表示"阻隔"或"遮挡"。

〔34〕 有关研究见扬之水：《行障与挂轴》，《中国历史文物》2005 年第 5 期，67—74 页。

〔35〕 张彦远：《历代名画记》，156—157 页。

〔36〕 同上，157 页。

〔37〕 有关例子见 Aurel Stein, *Serindia: Detailed Report of Explorations in Central Asia and Westernmost China*, 5 vols. London & Oxford, Clarendon Press, 1921. 卷 4，图版 60、61、66。

〔38〕 详细讨论见巫鸿：《唐代的挂画和仿挂画墓葬壁画——兼谈挂轴的起源》，待刊。

〔39〕 张彦远：《历代名画记》，128 页。

〔40〕 敦煌藏经洞发现的一件写本（S.1774，现藏大英图书馆）记载一个敦煌佛寺储藏有"佛屏风六片"，很可能是拆开的屏扇。

〔41〕 关于这件与其他组合式屏风，见赵超、吴强华：《永远的北朝——深圳博物馆北朝石刻艺术展》，文物出版社，2016 年，40—43 页。据我所知，郑岩首先注意到这幅画中的山水，并进行了讨论，见《妙迹苦难寻，兹山见几层——早期山水画的考古新发现》，第 107 页。

〔42〕 当然可以设想这些具有类似构图的"画中画"可能跟随了某一粉本，因此反映的不一定是实际存在的绘画。但是由于含有这些山水图像的墓葬壁画出于不同时期和不同地点，媒材和构图也不尽相同，这种可能性应该不大。

〔43〕 郭洪涛：《唐恭陵哀皇后墓部分出土文物》，《考古与文物》2002 年第 4 期，9—15 页。谢明良：《记唐恭陵哀皇后墓出土的陶器》，《故宫文物月刊》第 279 期（2006 年），68—83 页。

〔44〕 张彦远：《历代名画记》，124—125 页。

〔45〕 张彦远：《历代名画记》，152 页。

〔46〕 参见王伯敏：《吴道子》，上海人民美术出版社，1958 年，2 页；黄苗子：《吴道子事辑》，中华书局，1991 年，7 页。

〔47〕 支持"二李"与新体山水的另一个证据是传世的《明皇幸蜀图》，其中所绘的高山夹谷和险峻栈道都与张彦远说的"蜀道山水"有关。虽然这幅画传统上被认为是李思训或李昭道的作品，但我曾提出其原本很可能是二李的追随者所作。见巫鸿：《旧石器时代至唐代》，载于杨新等：《中国绘画三千年》，外文出版社、耶鲁大学出版社，1997 年，66 页。

〔48〕 艾惟廉（William Acker）将这个句子译为"… and so first created an embodiment of landscape in which he was a school in himself"。见 *Some T'ang and Pre-T'ang Texts on Chinese Painting*. 2：232。此处"embodiment"的原文是"体"，该字在中国古代文论中有诸多不同的含义。根据张彦远在该书他处的表述，这里指的应是一种布局和结构模式，而不是具体的笔法。

〔49〕 这里的解释主要基于《历代名画记》，参见张彦远：《历代名画记》，125 页。

〔50〕 需要强调的一点是，吴道子首创的新体山水虽然成为主流，但并不是盛唐时期唯一的山水构图风格。我们在敦煌壁画和正仓院藏琵琶及屏风画上可以看到"平远"类型的山水构图继续存在，但不及新体山水在当时的流行程度。

[51] 参见郑岩:《唐韩休墓壁画山水图刍议》,《故宫博物院院刊》2015 年第 5 期,90—91 页。

[52] 黄小峰教授在对我在北京大学和中国文学艺术研究院两次有关讲座的评论中特别指出这一点,在此致谢。

[53] 《杜诗详注》18.1558。

[54] 《杜诗详注》15.1306-7。此材料为黄小峰教授提供,特此致谢。

[55] 《杜诗详注》1306 页。

[56] 张彦远:《历代名画记》,126 页。

[57] 同上书,126 页。

[58] 朱景玄:《唐朝名画录》,164 页。

[59] 关于这个墓葬及其山水壁画的讨论,参见巫鸿:《旧石器时代至唐代(公元 618—907 年)》,65—66 页。

[60] Michael Sullivan(苏立文), Chinese Landscape Painting in the Sui and Tang Dynasties, 120.

[61] 根据发掘报告,第四天井以内的墙壁是 711 年重修的,当时李贤被追认为太子。沿斜坡墓道的壁画则是 706 年画的。

[62] 朱景玄:《唐朝名画录》,164 页。

[63] 张彦远:《历代名画记》,128 页。根据承载的研究,在张彦远生活的年代,"金两万"可以购买 16 至 17 担米,相当于今天的 600 至 638 公斤。参见承载:《历代名画记全译》,贵州人民出版社,2009 年,101 页。

[64] 张彦远:《历代名画记》,128 页。

[65] 张彦远:《历代名画记》,153 页。朱景玄在《唐朝名画录》中先提到吴道子接受宫廷任命这件事,然后记述他在开元年间跟随唐玄宗去洛阳,因此隐含了吴道子被任命为"内教博士"的时间。见《唐朝名画录》,164 页。郭若虚提到吴道子 725 年跟随唐玄宗前往泰山封禅,并创作了一幅纪实作品。见《图画见闻志》,487 页。如果我们承认这份宋代文献的可靠性,那么吴道子应该是在 725 年以前进入宫廷任职的。

[66] 郭若虚:《图画见闻志》,487 页。

[67] 参见王伯敏:《吴道子》,4 页。

[68] 朱景玄:《唐朝名画录》,164 页。这则记录由于含有一个错误而使人怀疑它的可靠性:它说唐玄宗除了委派吴道子这项任务之外,也让李思训在同一宫殿内画了蜀道山水并对二人作品进行了比较,但李思训在二十几年前就已故去。这件事情本身很可能是存在的,只是写作者或缮写者把"李昭道"误写为"李思训"。这父子二人在唐代被称为"大李将军"和"小李将军",易于产生混淆。李昭道是吴道子的同代人,一直活到 8 世纪 50 年代末。

[69] 关于阎立德督造昭陵的记载,见欧阳修、宋祁:《新唐书》,3941 页。阎立本设计昭陵石制雕像的说法在唐代已广为流传,见于张彦远:《历代名画记》,151 页。人们普遍认为这些雕像包括著名的"昭陵六骏"。

[70] 张彦远:《历代名画记》,132 页。

[71] 参见巫鸿:《旧石器时代至唐代》,66 页。

[72] 其中部分照片见于有关墓葬被盗情况的报道中。见 https://k.sina.cn/article_1445728725_562c11d500100ms5i.html; https://j.17qq.com/article/ckccgldov_p5.html; https://3g.163.com/dy/article/CEUIT9PF0514CML9.html.

[73] https://k.sina.cn/article_1445728725_562c11d500100ms5i.html.

[74] 如康业墓所见,这类葬具有时与粟特人将尸体直接放在床上的习俗相关,但大多数应该作为"棺床"使用,带有画像的屏风环绕着棺木以及其中的尸体。

[75] 唐代名将李勣墓(670 年)和燕妃墓(672 年)标志着这种形式在 7 世纪已出现。这种形式也成为一些 8 世

纪墓葬的模板，如京畿附近的节愍太子墓（711年）和山西太原保存完好的赫连山墓（727年）。关于最后一个例子的报道，见太原市文物考古研究所：《山西太原唐代赫连山、赫连简墓发掘简报》，《文物》2019年第5期，4—25页。

〔76〕郭美玲：《西安地区玄宗时代墓室壁画经营与布局》，《西部考古》第13辑，科学出版社，2017年，230—248页。根据郭的研究，这个类型的墓葬中年代最早的为727年李邕墓，较晚的是745年的苏思勖墓和中晚唐时期的陕西长安南里王村墓。

〔77〕萧嵩等：《大唐开元礼》，卷140。

〔78〕李梅田：《唐代墓室屏风画的形式渊源与空间意涵》，"汉唐陵墓视觉文化学术研讨会"论文，中央美术学院，北京，2020年10月31日至11月1日。文中依据的是杜佑《通典》卷八十一的《开元礼》简本。亦见李梅田、赵冬：《帷帐居神——墓葬空间内的帷帐及其礼仪功能》，《江汉考古》2021年第6期，58—65页，特别是63—64页。

〔79〕巫鸿：《黄泉下的美术：宏观中国古代墓葬》，59—61页。

〔80〕10世纪初的王处直和崔氏墓中的三幅拟山水画也不包括人物形象，进一步说明这在唐代是一个普遍现象。见巫鸿：《唐墓中的"拟山水画"：兼谈绘画史与墓葬美术的综合研究》。

〔81〕例如，这类隋唐山水画的晚期摹本包括传展子虔《游春图》、传李思训《江帆楼阁图》和传李昭道《明皇幸蜀图》。

〔82〕倪瓒（1301—1374）通常被看作后世中国文人画中空亭题材的"发明者"。

〔83〕陕西省文物管理委员会：《西安市西郊中堡村唐墓清理简报》，《考古》1960年第3期，34—38页。

〔84〕巫鸿：《无形的微型：中国艺术和建筑中对灵魂的界框》，巫鸿、郑岩、朱青生编：《古代墓葬美术研究》，湖南美术出版社，2015年，1—17页。

〔85〕巫鸿：《"玉衣"抑或"玉人"？——满城汉墓与汉代墓葬艺术中的质料象征意义》，郑岩编：《陈规再造：巫鸿美术史文集卷三》，上海人民出版社，2020年，171—196页。一些学者提出不同看法，也可以参考。见李梅田、赵冬：《帷帐居神——墓葬空间内的帷帐及其礼仪功能》，60—61页。

〔86〕赵占锐、呼啸：《唐宰相韩休及夫人柳氏墓志考释》，《唐史论丛》2016年第2期，249—268页。

〔87〕美术史家刘礼红在2020年的一次研讨会上指出"修竹"这一图像的可能含义。韩休在中国历史上以直谏闻名，甚至不顾激怒皇帝。见欧阳修、宋祁等：《新唐书》，卷73。

〔88〕https://ahdictionary.com/word/search.html?q=simulation

〔89〕关于传统中国灵魂观念的介绍，见 Ying-Shih Yü，"'O Soul, Come Back!' A Study in The Changing Conceptions of The Soul and Afterlife in Pre-Buddhist China," Harvard Journal of Asiatic Studies 47.2 (Dec., 1987), pp. 363-395.

〔90〕《礼记·檀弓上》。

〔91〕关于这一理论的讨论，见巫鸿：《明器的理论和实践——战国时期礼仪美术中的观念化倾向》，《文物》2006年第6期，72—82页。

〔92〕王先谦撰：《荀子集解》，第1册，369—371页。文中的"象"字也被理解为"仿"（to imitate）和"似"（to resemble）。有些英文译本采用了这些不断变化的含义。例如，华兹生（Burton Watson）在《墨子、荀子、韩非子概要》（Basic Writings of Mo Tzu, Hsün Tzu, and Han Fei Tzu, New York: Columbia University Press, 1963, "Hsün Tzu," p. 105）中把"象"译为"to imitate"（仿效）；约翰·诺布洛克（John Knoblock）在《荀子：全译与研究》（Xunzi: A Translation and Study of the Complete Works, 3 vols, Stanford: Stanford University Press,

1988—1994, 3: 68) 中将同一个字译为 "to resemble"（相似）。但是，由于荀子时期的中国墓葬仍然是 "椁墓"，与真实的房屋既不相似，也不刻意模仿它们，所以荀子不可能认为墓葬及其部分复制了真实建筑结构的外观，而只能说是暗喻或模拟了其对应的建筑。关于 "椁墓" 的特征，见巫鸿：《黄泉下的美术：宏观中国古代墓葬》，17—23 页。

〔93〕王先谦：《荀子集解》，第 1 册，第 369 页。

〔94〕王先谦：《荀子集解》，第 1 册，第 369 页。

〔95〕在古代文献中，"明器" 和 "冥器" 两词通用。因此我们也可以将 "冥画" 说成 "明画"。

〔96〕李雨航：《修改细节与转换冥画：重新思考十九世纪陕西大荔李氏家族墓中的山水图像》，巫鸿、朱青生、郑岩主编：《古代墓葬美术研究》第 6 辑，湖南美术出版社，即出。

〔97〕巫鸿：《黄泉下的美术：宏观中国古代墓葬》，93—96 页。

〔98〕同上书，93—95 页。

第六章　媒材的自觉：绘画与考古相遇

〔1〕参见令狐彪：《对〈山水画成因新探〉的质疑》，《美术》1989 年第 9 期，30—32 页。

〔2〕大都会艺术博物馆藏《溪岸图》上有 "后苑副使臣董源画" 题款，但不少研究者对其可靠性存有疑问。

〔3〕《宣和画谱》，91—92 页。

〔4〕米芾：《画史》，979 页。

〔5〕薛永年认为 "挂轴与屏条式的绘画，粗成于唐代，完备于北宋"。见《晋唐宋元卷轴画史》，新华出版社，1993 年，2 页。巫鸿：《唐代 "挂画" 和画幛的考古证据——兼谈挂轴的起源》，待刊。

〔6〕刘道醇：《圣朝名画评》，453 页。直到北宋末期，王安石仍说："六幅生绡四五峰，暮云楼阁有无中。" 所描述的也是六幅一套的山水画。见《王安石诗集·学士院燕侍郎画图》。

〔7〕《图画见闻志》卷六记载了这种情况："张侍郎去华典成都时，尚存孟氏有国日屏扆图障，皆黄筌辈画。一日，清州患其暗旧损破，悉令换易，遂命画工别为新制，以其换下屏面。逌公帑所有旧图，呼牙侩高评其直以自售，一日之内，获黄筌等图十余面。后贰卿谢世，颇有奉葬者。其子师锡，善画好奇，以其所存宝藏之。师锡死，复有葬者。师锡子景伯，亦工画，有高鉴，尚存余蓄，以自宝玩。景伯死，悉以葬焉。"

〔8〕班宗华估计以六幅画面构成的原来的完整屏风或画幛应大约为 183 厘米高、335 厘米宽。见 Richard Barnhard, *Along the Border of Heaven: Sung and Yuan Paintings from the C. C. Wang Collection*, New York: The Metropolitan Museum of Art, 1983, 37.

〔9〕苏立文认为董源的《溪岸图》和《寒林重汀图》原为屏风和画幛的组成部分。见 Michael Sullivan, "Notes on Early Chinese Screen Painting," *Artibus Asiae* 27 (1965), 239-254.

〔10〕张彦远：《历代名画记》，128 页。

〔11〕据《宣和画谱》卷八，此画原名为《梁伯鸾图》，六幅中的其他五幅分别描绘黔娄先生、楚狂接舆、老莱子、王仲孺和於陵子。

〔12〕另一例是黄居寀的《山鹧棘雀图》，徽宗也在上面以横卷的方向题写了画题。该画纵高 97 厘米、横宽 53.6 厘米，明显属于 "大卷轴"。与《梁伯鸾图》一样也是以手卷方式舒放，打开后则悬起来观看。

〔13〕参见辽宁省博物馆、辽宁铁岭地区文物组发掘小组：《法库叶茂台辽墓记略》，《文物》1975 年第 12 期，33 页；杨仁恺：《叶茂台第七号墓出土古画综合研究》，《杨仁恺书画鉴定集》，河南美术出版社，1999 年，126

页；曹汛：《叶茂台辽墓中的棺床小帐》，《文物》1975年第12期，58页；李逸友：《略论辽代契丹与汉人墓葬的特征和分期》，《中国考古集成·东北卷14》，北京出版社，147—152页；李清泉：《叶茂台辽墓出土〈深山会棋图〉再认识》，《美术研究》2004年第1期，66—67页。

〔14〕李清泉注意到《深山楼观图》和传荆浩的《匡庐图》都采用了《深山会棋图》的构图模式，在前景和中景的山崖林木中布置相互呼应的楼阁，并以蜿蜒回转的小径将观者的视线由下引向山顶。见李清泉：《叶茂台辽墓出土〈深山会棋图〉再认识》，63页。但从《匡庐图》右方被切断的小路的坡岗来看，这幅画很可能原来是一幅更大构图的左部，与《溪岸图》的情况相似，因此不在这里用作比较材料。日本学者铃木敬认为《溪山楼观图》为摹本，见《中国绘画史》上卷，魏美月译，台北故宫博物院，1987年，208页。但未必可作为定论。

〔15〕详细讨论见巫鸿：《全球景观中的中国古代美术》，生活·读书·新知三联书店，2017年，141—204页。

〔16〕河北省文物研究所、保定市文物管理处：《五代王处直墓》，文物出版社，1998年。

〔17〕其他的例子，见巫鸿：《重屏：中国绘画中的媒材与再现》，上海人民出版社，2009年，图71、74、75、76、117、120、122、123、128、130、131、137。

〔18〕关于此画的不同意见，见 James Cahill, *An Index of Early Chinese Painters and Paintings*, 48.

〔19〕郭熙：《林泉高致》，500页。

〔20〕韩金秋：《河北平山王母村唐代崔氏墓浅识》，《文物》2019年第6期，38—6页。

〔21〕与之相似的空间结构也见于传隋展子虔《游春图》。美术史家傅熹年认为，这幅著名的作品是一晚唐作品的宋代摹本。见傅熹年《关于展子虔〈游春图〉年代的讨论》，《文物》1978年第11期，40—52页。尽管存有不同的观点，但这里讨论的两幅10世纪早期的壁画似乎为傅熹年的观点提供了新证据。

〔22〕Richard Barnhart: *Marriage of the Lord of the River: a lost landscape by Tung Yüan*. Ascona: Artibus Asiae Publishers, 1970, 18, fig. 6.

〔23〕关于这两幅壁画的含义以及整个墓葬装饰的象征意义，参见 Jessica Rawson, "The Origins of Chinese Mountain Painting: Evidence from Archaeology," *Proceedings of the British Academy*, vol. 117, 2002, 1-48. 中文翻译见《中国山水画的缘起——来自考古材料的证明》，《祖先与永恒：杰西卡·罗森中国考古艺术文集》，北京：生活·读书·新知三联书店，2011年，355—394页。

〔24〕李溪认为此处以焦点透视法描绘了一个垂直于墙壁的方形平面，与墙壁上的矩形绘画呈一个直角，类似于一扇屏风与床榻的图式。李溪：《内外之间：屏风意义的唐宋转型》，北京大学出版社，2014年，198—199页。但根据这个平面的面积与镜、帽等物件的比例，它应远远小于床榻。此处因此仍旧跟随发掘报告将其称为"桌案"的说法。河北省文物研究所、保定市文物管理处：《五代王处直墓》，文物出版社，1998年，17—30页。

〔25〕关于墓志的这种意义，见拙著《黄泉下的美术：宏观中国古代墓葬》，179—182页。

〔26〕河北省文物研究所、保定市文物管理处：《五代王处直墓》，18页。

〔27〕上引书，第68页。

〔28〕《宣和画谱》卷四，124页，夏文彦的《图绘宝鉴》中有相似的论述。

〔29〕W. J. T. Mitchell, *Landscape and Power*, 2nd ed., Chicago: University of Chicago Press, 2002, 2.

〔30〕Susan Stewart, *Nonsense: Aspects of Intertextuality in folklore and Literature*, Baltimore, 1978, 25.

结语：思考"考古美术"

［1］ Sherman E. Lee, *Chinese Landscape Painting*, Cleveland: Cleveland Museum of Art, 1954.

［2］ Benjamin Rowland Jr., "Sherman E. Lee, *Chinese Landscape Painting*," *Art Journal* 15.1 (1955), 69.

［3］ Sherman E. Lee, *Chinese Landscape Painting*, 3.

［4］ 同上，13。

［5］ Michael Sullivan, *The Birth of Landscape Painting in China*, London Routledge & Kegan Paul, 1962. 根据序言，这本书的写作完成于 1960 年。

［6］ 同上注，59。

［7］ 关于"墓葬美术"作为美术史研究领域的发展过程，参见巫鸿：《"墓葬"：可能的美术史亚学科》，《读书》2007 年第 2 期，59—67 页；巫鸿、郑岩编：《古代墓葬美术研究》第 1 辑，文物出版社，2011 年；巫鸿、朱青生、郑岩编：《古代墓葬美术研究》第 2—4 辑，湖南美术出版社，2013—2019 年。

［8］ 需要说明的一点是，尹吉男和郑岩等学者已经在这个方向上进行了富有成果的尝试，如前者的《关于淮安王镇墓出土书画的初步认识》（《文物》1988 年第 1 期，65—92 页）和后者的《唐韩休墓壁画山水图刍议》（《故宫博物院院刊》2015 年第 5 期，87—109 页）等文章。

参考文献

典籍

《春秋左传注》，杨伯峻注，中华书局，2017年。

《杜诗详注》，仇兆鳌注，中华书局，1979年。

《韩非子》，高华平、王齐洲、张三夕译注，中华书局，2010年。

《淮南子》，中华书局，1989年。

《焦氏易林新注》，徐芹庭注，中国书店，2010年。

《孔子家语》，王国轩、王秀梅译注，中华书局，2011年。

《老子想尔注校证》，饶宗颐校正，上海古籍出版社，1991年。

《礼记》，阮元校《十三经注疏》，中华书局，1980年。

《列子集释》，杨伯峻撰，中华书局，1979年。

《吕氏春秋集释》，许维遹撰，梁运华整理，中华书局，2009年。

《穆天子传汇校集释》，郭璞注，王贻梁、陈建敏校释，中华书局，2019年。

《屈原集校注》，金开诚、董洪利、高路明校注，中华书局，1996年。

《全汉赋》，北京大学出版社，1993年。

《全唐诗》，中华书局，1960年。

《山海经校注》，郭璞注，袁珂补校，古籍出版社，1980年。

《尚书》，阮元校《十三经注疏》，中华书局，1980年。

《汉魏六朝笔记小说大观》，上海古籍出版社，1999年。

《释名疏证》，毕沅撰，广文书局，1971年。

《说文解字注》，段玉裁撰，黎明文化公司，1993年。

《西京杂记》，中华书局，1985年。

《先秦汉魏晋南北朝诗》，逯钦立辑校，中华书局，1983年。

《宣和画谱》，卢辅圣编：《中国书画全书》，第二册。

《荀子集解》，王先谦撰，沈啸寰、王星贤点校，中华书局，1988年。

《庄子集释》，郭庆藩撰，中华书局，1983年。

班固：《汉书》，中华书局，1962年。

蔡邕：《琴操》，孙星衍校注，嘉庆十年（1805）《平津馆丛书》本。

常璩：《华阳国志》，任乃强注，上海古籍出版社，1987年。

陈寿：《三国志》，中华书局，1973年。

崔寔、仲长统：《政论·昌言》，中华书局，2014年。

杜佑：《通典》，中华书局，1988年。

段成式：《酉阳杂俎》，中华书局，1981年。

范晔：《后汉书》，中华书局，1965年。

干宝：《搜神记》，李剑国校，中华书局，2007年。

郭若虚：《图画见闻志》，卢辅圣编：《中国书画全书》，第一册。

郭熙：《林泉高致》，卢辅圣编：《中国书画全书》，第一册。

黄濬：《尊古斋古镜集景》，上海古籍出版社，1990年。

慧皎：《高僧传》，中华书局，1992年。

刘道醇：《圣朝名画评》，卢辅圣编：《中国书画全书》，第一册。

刘体智：《小校经阁金文》，民国二十四年（1935）印本。

刘昫等：《旧唐书》，中华书局，1975年。

刘义庆：《世说新语》，中华书局，1962年。

陆贾：《新语校注》，王利器撰，中华书局，1986年。

米芾：《画史》，卢辅圣编：《中国书画全书》，第一册。

欧阳修、宋祁等：《新唐书》，中华书局，1975年。

欧阳询等：《艺文类聚》，上海古籍出版社，1985年。

日本大正一切经编辑委员会编：《大正藏》，1922—1933年刊。

沈约：《宋书》，中华书局，1974年。

司马迁：《史记》，中华书局，1959年。

陶潜：《陶渊明集》，逯饮立校注，中华书局，1979 年。

王安石：《王安石诗集》，广文书局，1974 年。

王逸：《楚辞章句疏证》，黄灵庚疏证，中华书局，2007 年。

夏文彦：《图绘宝鉴》，卢辅圣编：《中国书画全书》，第二册。

萧统：《文选》，上海古籍出版社，1986 年。

萧嵩等：《大唐开元礼》，商务印书馆，2005 年。

张彦远：《历代名画记》，卢辅圣编：《中国书画全书》，第一册。

支遁：《支遁集校注》，张富春撰，巴蜀书社，2014 年。

朱景玄：《唐朝名画录》，卢辅圣编：《中国书画全书》，第一册。

朱熹：《楚辞集注》，上海古籍出版社，1979 年

宗炳：《画山水序》，见于安澜：《画史丛刊》，人民出版社，1989 年。

外文

Acker, William R. B.: Some T'ang and Pre-T'ang Texts on Chinese Painting, 2 vols. Leiden, 1954/R 1974.

Bagley, Robert. "Shang Ritual Bronzes: Casting Technique and Vessel Design, " *Archives of Asian Art*, Vol. 43 (1990), 6-20.

Barnhart, Richard. *Along the Border of Heaven: Sung and Yuan Paintings from the C. C. Wang Collection*, New York: The Metropolitan Museum of Art, 1983.

——. *Marriage of the Lord of the River: a lost landscape by Tung Yüan.* Ascona: Artibus Asiae Publishers, 1970.

Cahill, James. *Index of Early Chinese Painters and Paintings: T'ang, Sung, Yuan*, Berkeley: University of California Press, 1980.

Chaves, Jonathan. "A Han Painted Tomb at Luoyang, " *Artibus Asiae* 30 (1968): 5-27.

Chen Xiandan, " On the Designation'Money Tree', " *Orientations* 28, 8 (September 1997), 67-71.

Covey, Roger. "Canon Formation and the Development of Western Chinese Art History", in Nick Pearce and Jason Steuber, eds., *Original Intentions: Essays on Production, Reproduction, and Interpretation in the Arts of China*, University Press of Florida, 2012, 39-73.

Dorofeeva-Lichtman, Vera. "Mapless Mapping: Did the Maps of the Shanhai Jing Ever Exist？" *in Graphics and Text in the Production of Technical Knowledge in China: The Warp and the Weft*, eds. Francesca Bray, Vera Dorofeeva-Lichtmann and Georges Métailié, Leiden -Boston: Brill, 2007, 253-59.

Fong, Wen C. *Art as History: Calligraphy and Painting as One*, Princeton: Princeton University Press, 2014.

———. *Images of the Mind*, Princeton: Princeton University, 1984.

Hearn Maxwell K. and Wen C. Fong. *Along the Riverbank: Chinese Paintings from the C. C. Wang Family Collection*, New York: The Metropolitan Museum of Art, 1999.

Keightley, David N. "Archaeology and Mentality: The Making of China", *Representations* 18 (Spring, 1987), 91-128.

Knoblock, John. *Xunzi: A Translation and Study of the Complete Works*, 3 vols, Stanford: Stanford University Press, 1988-1994.

Lawton, Thomas. *Chinese Figure Painting* (Washington, D. C.: Smithsonian Institution, 1973).

Lee, Sherman E. *Chinese Landscape Painting*, Cleveland: Cleveland Museum of Art, 1954.

Legge, James. *Li Chi: Book of Rites*, 2 vols. New York: University Books, 1967.

Liu, Cary Y. "Architecture and Land on the Dark Side of the Moon: The Mogao Caves and Mount Sanwei," in Dora C. Y. Ching, *Visualizing Dunhuang: The Lo Archive Photographs of the Mogao and Yulin Caves*, Princeton University Press, 2021, voil. 9, 149-189.

Loewe, Michael, ed. *Early Chinese Texts: A Bibliographical Guide*, Berkeley, 1993.

———. *Ways to Paradise: The Chinese Quest for Immortality*, London: George Allen & Unwin, 1979.

Mitchell, W. J. T. *Landscape and Power*, second edition, Chicago: University of Chicago Press, 2002.

———. "World Pictures: Globalization and Visual Culture," *Neohelicon* XXXIV (2007) 2, 49-59.

Powers, Martin. *Pattern and Person: Ornament, Society, and Self in Classical China*, Cambridge, Mass.: Harvard East Asian Monographs, 2006.

Rawson, Jessica. "The Origins of Chinese Mountain Painting: Evidence from Archaeology," *Proceedings of the British Academy,* vol. 117, 2002, 1-48.

Rowland Jr., Benjamin. "Sherman E. Lee, *Chinese Landscape Painting,*" *Art Journal* 15. 1 (1955), 69.

Rowley, Georgy. *Principles of Chinese Painting*, rev ed., Princeton: Princeton University Press, 1974.

Shanxi Provincial Institute of Archaeology, *Art of the Houma Foundry* (Princeton: Princeton University Press, 1996), nos. 1283, 483.

Spiro, Audrey. *Contemplating the Ancients: Aesthetic and Social Issues in Early Chinese Portraiture*, Berkeley: California University Press, 1990.

Staatliches Museum für Völkerkunde, *China: Bronzen unde Keramik: Catalogue of the Linden-Museum Stuttgart* (Stuttgart, 1975), no. 15.

Stein, Aurel. *Serindia: Detailed Report of Explorations in Central Asia and Westernmost China*, 5 vols. London & Oxford, Clarendon Press, 1921.

Stewart, Susan. *Nonsense: Aspects of Intertextuality in folklore and Literature*, Baltimore, 1978.

Strassberg, Richard E. *A Chinese Bestiary: Strange Creatures from the Guideways through Mountains and Seas,* Berkeley: University of California Press, 2002

Sullivan, Michael. "Notes on Early Chinese Screen Painting, " *Artibus Asiae* 27 (1965), 239-254.

———. *Chinese Landscape Painting in the Sui and Tang Dynasties*, Berkeley: University of California Press, 1980.

———. *The Birth of Landscape Painting in China,* New York: Routledge & Kegan Paul, 1962.

Thote, Alain. "Images d'un royaume disparu: Note sur les bronzes historiés de Yue et leur interpretation, " *École française d'Extrême-Orient*, vol. 17 (2008), 93-123.

———. "Intercultural Relations as Seen from Chinese Pictorial Bronzes of the Fifth Century B. C. E., " *RES: Anthropology and Aesthetics* 35 (1999): 10-41.

Tseng, Lilian Lan-ying. *Picturing Heaven in Early China*, Cambridge, Mass.: Harvard University Asia Center, 2011.

Vanderstappen, Harrie A. *The Landscape Painting of China*, edited by Roger E. Covey, Gainesvelle: University Press of Florida, 2014.

Watson, Burton. *Basic Writings of Mo Tzu, Hsün Tzu, and Han Fei Tzu*, New York: Columbia University Press, 1963.

Weber, Charles D. *Chinese Pictorial Bronze Vessels of the Late Chou Period*, Switzerland: Artibus Asiae Publishers, 1966.

Wu Hung, *Chinese Art and Dynastic Time*, Princeton: Princeton University Press, 2022.

Yetts, W. P. "Discoveries of the Kozlov Expedition," *Burlington Magazine* 48 (April. 1926).

Yü, Ying-Shih. "'O Soul, Come Back!' A Study in The Changing Conceptions of The Soul and Afterlife in Pre-Buddhist China, " *Harvard Journal of Asiatic Studies* 47. 2 (Dec., 1987), 363-395.

Zheng Yan, "Notes on the Stone Couch Pictures from the Tomb of Kang Ye in Northern Zhou, " *Chinese Archaeology*, 9. 1 (January 2009), 36-49. 译自《文物》2008 年 11 期，67—76 页的中文稿。

Erickson, Susan. "Boshanlu-Mountain Censers of the Western Han Period: A Typological and Iconographical Analysis, " *Archives of Asian Art* XLV (1992), 6-28。中文版见《民族艺术》2009 年第 4 期，88—105 页。

松田稔：《山海經の比較的研究》，笠間書院，2006 年。

林巳奈夫：《战国时代的画像纹饰》，《考古学杂志》第 47 卷，第 3—5 号（1961—62）。

曾布川宽：《崑崙山と昇仙》，《东方学报》第 51 册，1979 年，87—102 页。

安居香山，中村璋八编：《重编纬书集成》，明德出版社，1978 年。

中文

撰者：《唐武惠妃敬陵的发掘：一次曲折的考古发现》，《三联生活周刊》2010 年 7 月 2 日。

撰者：《中国大百科全书·考古卷》，中国大百科全书出版社，1986 年。

曹汛：《叶茂台辽墓中的棺床小帐》，《文物》1975 年第 12 期。

曾昭燏、黎忠义、蒋宝庚：《沂南古画像石墓发掘报告》，文化部文物管理局，1956 年。

常州博物馆：《常州南郊戚家村画像砖墓》，《文物》1979 年第 3 期，32—42 页。

陈安道：《浅谈东汉博山盖神兽纹铜樽》，《丝绸之路》2013 年第 4 期，63—64 页。

陈葆真：《〈洛神赋图〉与中国古代故事画》，浙江大学出版社，2012 年。

陈定荣：《酒樽考略》，《江西文物》1989 年第 1 期。

陈寅恪：《天师道与滨海地区的关系》，载于《陈寅恪先生论集》，台北：中央研究院历史语言研究所，1971 年。

成都市文物考古工作队、成都市文物考古研究所：《成都市西安路南朝石刻造像清理简报》，《文物》1998 年第 11 期，4—20 页。

成都文物考古研究所、邛崃市文物管理局：《四川邛崃龙兴寺：2005—2006 年考古发掘报告》，

文物出版社，2011 年。

承载：《历代名画记全译》，贵州人民出版社，2009 年。

程旭、师小群：《唐贞顺皇后敬陵石椁》，《文物》2012 年第 5 期，74—96 页。

邓少琴辑：《益部汉隶集录》，国立四川大学历史学系，1949 年。

杜迺松：《谈江苏地区商周青铜器的风格与特征》，《考古》1987 年第 2 期，169—174 页。

费泳：《南朝佛教石刻经变画与山水图像》，《南京艺术学院学报（美术与设计）》，2020 年第 6 期，118—123 页。

傅熹年：《关于展子虔〈游春图〉年代的讨论》，《文物》1978 年第 11 期，40—52 页。

甘肃省文物考古研究所：《酒泉十六国墓壁画》，文物出版社，1989 年。

耿朔：《层累的图像：拼砌砖画与南朝艺术》，人民美术出版社，2020 年。

顾颉刚：《汉代学术史略》，亚细亚书局，1935 年。

——：《秦汉的方士和儒生》，上海古籍出版社，1998 年。

广州市文物管理委员会、中国社会科学院考古研究所、广东省博物馆：《西汉南越王墓》，文物出版社出版，1991 年。

郭宝钧：《山彪镇与琉璃阁》，科学出版社，1959 年。

郭洪涛：《唐恭陵哀皇后墓部分出土文物》，《考古与文物》2002 年第 4 期，9—18 页。

郭美玲：《西安地区玄宗时代墓室壁画经营与布局》，《西部考古》第 13 辑，科学出版社，2017 年，230—248 页。

郭勇：《陕西省右玉县出土的西汉铜器》，《文物》1963 年第 11 期，4—10 页。

韩金秋：《河北平山王母村唐代崔氏墓浅识》，《文物》2019 年第 6 期，38—64 页。

河北省文物考古研究所：《战国中山灵寿城——1975—1993 年考古发掘报告》，文物出版社，2005 年。

河北省文物研究所、保定市文物管理处：《五代王处直墓》，文物出版社，1998 年。

河南省文化局文物工作队：《邓县彩色画像砖墓》，文物出版社，1958 年。

河南省文物考古研究所：《河南安阳固岸墓地考古发掘收获》，《华夏考古》2009 年 3 期，19—23 页。

贺西林：《道德与信仰——明尼阿波利斯美术馆藏北魏画像石棺相关问题的再探讨》，《美术研究》2020 年第 4 期，30—51 页。

——:《东汉钱树的图像及意义》,《故宫博物院院刊》1998 年第 3 期,20—31 页。

——:《东周线刻画像铜器研究》,《美术研究》1995 年第 1 期,37—42 页。

湖北省荆沙铁路考古队:《包山楚墓》,文物出版社,1991 年。

淮安市博物馆:《淮阴高庄战国墓》,文物出版社,2009 年。

——:《淮阴高庄墓》,《考古学报》1988 年第 2 期,189—232 页。

黄苗子:《吴道子事辑》,中华书局,1991 年。

济南市博物馆:《济南马家庄北齐墓》,《文物》1985 年第 10 期,42—48、66 页。

江苏省文物管理委员会、南京博物院:《江苏六合程桥东周墓》,《考古》年第 3 期,105—115 页。

江西省文物考古研究院、中国人民大学历史学院考古文博系:《江西南昌西汉海昏侯刘贺墓出土铜器》,《文物》2018 第 11 期,4—26 页。

蒋善国:《尚书综述》,上海古籍出版社,1988 年。

井增利、王小蒙:《富平新发现的唐墓壁画》,《考古与文物》1997 年第 4 期,8—11 页。

康礼凡:《从生器到明器 ——浅析汉代博山炉的嬗变》,《文物鉴定与鉴赏》2019 年第 5 期,48—50 页。

孔祥星、刘一曼:《中国铜镜图典》,文物出版社,1992 年,299 页。

李零:《山纹考——说环带纹、波纹、波曲纹、波浪纹应正名为山纹》,《中国国家博物馆馆刊》2019 年第 1 期,79—93 页。

——:《子弹库帛书》,文物出版社,2007 年。

李梅田、赵冬:《帷帐居神——墓葬空间内的帷帐及其礼仪功能》,《江汉考古》2021 年第 6 期,58—65 页。

李梅田:《唐代墓室屏风画的形式与空间意涵》,载于贺西林编:《汉唐陵墓与视觉文化》,高等教育出版社,2021 年,105—129 页。

李清泉:《叶茂台辽墓出土〈深山会棋图〉再认识》,《美术研究》2004 年第 1 期,66—67 页。

李丝丝:《汉代瑞饰——"胜"的试解》,《猛虎·文物考古》2019 年第 14 期,https://www.sohu.com/a/355991141_508674。

李淞:《论汉代艺术中的西王母图像》,湖南教育出版社,2000 年。

李溪:《内外之间:屏风意义的唐宋转型》,北京大学出版社,2014 年。

李星明:《唐代墓室壁画研究》,陕西人民美术出版社,2005 年。

李学勤、艾兰：《欧洲所藏中国青铜器遗珍》，文物出版社，1995年。

李洋：《炉捶之间：先秦两汉时期热锻薄壁青铜器研究》，上海古籍出版社，2017年。

李逸友：《略论辽代契丹与汉人墓葬的特征和分期》，《中国考古集成·东北卷14》，北京出版社，147—152页。

李雨航：《修改细节与转换冥画：重新思考十九世纪陕西大荔李氏家族墓中的山水图像》，巫鸿、朱青生、郑岩主编：《古代墓葬美术研究》第6辑，湖南美术出版社，2022。

李正宇：《乐僔史事纂诂》，《敦煌研究》1985年第2期，140—147页。

辽宁省博物馆、辽宁铁岭地区文物组发掘小组：《法库叶茂台辽墓记略》，《文物》1975年第12期，26—36页。

临朐县博物馆：《北齐崔芬壁画墓》，文物出版社，2002年。

铃木敬：《中国绘画史》，魏美月译，台北故宫博物院，1987年。

令狐彪：《对〈山水画成因新探〉的质疑》，《美术》1989年第9期，30—32页。

刘芳芳：《樽奁考辩》，《东南文化》2011年第8期，

刘禾：《帝国的话语政治——从近代中西冲突看现代世界秩序的形成》，生活·读书·新知三联书店，2014年。

刘建国：《春秋刻纹铜器初论》，《东南文化》1988年第5期，83—90页。

刘志远、刘廷壁编：《成都万佛寺石刻艺术》，中国古典艺术出版社，1958年。柳扬：《"上大山，见神人"——从西汉初到东汉变动的山岳形象及人兽母题》，《浙江大学艺术与考古研究（特辑二）：中国早期数术、艺术与文化交流：李零先生七秩华诞庆寿论文集》，浙江大学出版社，2021年，453—531页。

卢辅圣编：《中国书画全书》，共14册，上海书画出版社，1993—2000年。

罗森（Jessica Rawson）：《中国山水画的缘起——来自考古材料的证明》《祖先与永恒：杰西卡·罗森中国考古艺术文集》，生活·读书·新知三联书店，2011年，355—394页。

吕智荣：《郝滩东汉壁画墓升天图考释》，《中原文物》2014年第2期，86—90页。

马昌仪：《从战国图画中寻找失落了的山海经古图》，《民族艺术》2004年第6期。

马德：《"敦煌菩萨"竺法护遗迹觅踪：兼论莫高窟创建的历史渊源》，《佛学研究》2017年第1期。

孟强：《徐州西汉宛朐侯刘埶墓》，《文物》1997年第2期，4—21页。

南京博物院、南京市文物保管委员会：《南京西善桥南朝墓及其砖刻壁》，《文物》1960 年第 8、9 期合期，37—42 页。

南京博物院：《长毋相忘：读盱眙大云山的江都王陵》，译林出版社，2013 年。

内蒙古自治区文物考古研究所：《和林格尔汉墓壁画》，文物出版社，1978 年。

欧文·潘诺夫斯基：《图像学研究》，戚印平、范景中译，上海三联书店，2011 年。

秦芳：《九原岗墓室壁画中的山林图式解读》，《吉林艺术学院学报》2019 年第 3 期，20—25 页。

邱玉鼎：《济南市东八里洼北朝壁画墓》，《文物》1989 年第 4 期，67—78 页。

屈利军：《新发现的庞留唐墓壁画初探》，《文博》2009 年第 5 期，25—29 页。

山西省考古研究所等：《山西翼城大河口墓地 1017 号墓发掘》，《考古学报》2018 年第 1 期，89—149 页。

山东省博物馆：《山东嘉祥英山一号隋墓清理简报——隋代墓室壁画的首次发现》，《文物》1981 年第 4 期，28—33 页。

山东省文物考古研究所、临朐县博物馆：《山东临朐北齐崔芬壁画墓》，《文物》2002 年第 4 期，4—26 页。

山西省考古研究所、太原市文物管理委员会：《太原晋国赵卿墓》，文物出版社，1996 年。

山西省考古研究所、忻州市文物管理处：《山西忻州市九原岗北朝壁画墓》，《考古》2015 年第 7 期，51—74 页。

陕西省考古研究院：《壁上丹青：陕西出图壁画集》，科学出版社，2009 年。

陕西省文物管理委员会：《西安市西郊中堡村唐墓清理简报》，《考古》1960 年第 3 期，34—38 页。

陕西省考古研究所、榆林市文物管理委员会：《陕西定边县郝滩发现东汉壁画墓》，《考古与文物》2004 年第 5 期，20—22 页。

四川博物院等：《四川出土南朝佛教造像》，中华书局，2013。

宋玲平：《东周青铜器叙事画像纹地域风格浅析》，《中原文物》2002 年第 2 期，46—50 页。

苏奎：《长江上游东汉山字形陶树座的形式与内涵》，《长江文明》2021 年第 3 期，1—11 页。

孙淑云、王金潮、田建花、刘建华：《淮阴高庄战国墓出土铜器的分析研究》，《淮阴高庄战国墓》，252—264 页。

太原市文物考古研究所：《山西太原唐代赫连山、赫连简墓发掘简报》，《文物》2019 年第 5 期，

4—25 页。

谭其骧：《论五藏山经的地域范围》，载于李国豪：《中国科技史探索》，上海古籍出版社，1986 年。

唐长寿：《从考古资料谈东汉庄园经济》，《四川文物》1990 年第 4 期，1—16 页。

田晓菲：《神游——早期中古时代与十九世纪中国的行旅写作》，三联书店，2015 年。

王伯敏：《吴道子》，上海人民美术出版社，1958 年。

——：《中国绘画通史》，东大图书，1997 年。

王厚宇、刘振永：《生动流畅 诡秘神奇——淮阴高庄战国墓刻纹铜箕形器鉴赏》，《收藏家》2014 年第 9 期，53—56 页。

王厚宇：《淮阴高庄战国墓的发现和研究》，《淮阴高庄战国墓》，229—235 页，原载《淮阴师范学院学报》1995 年第 1 期。

——：《试谈淮阴高庄墓的年代、国别、族属》，《考古》1991 年第 8 期，737—743 页。

王立仕：《淮阴高庄战国墓铜器刻纹和〈山海图〉》，《淮阴高庄战国墓》，137—195 页，原载《东南文化》1991 年第 6 期。

王意乐、徐长青、杨军、管理：《海昏侯刘贺墓出土孔子衣镜》，《南方文物》2016 年第 3 期，61—70 页。

韦正：《从考古材料看顾恺之〈洛神赋图〉的创作时代》，《艺术史研究》2005 年第 7 辑，269—279 页。

——：《试谈酒泉丁家闸 5 号壁画墓的时代》，《文物》2011 年第 4 期，41—48 页。

巫鸿：《"图""画"天地》，郑岩编：《陈规再造：巫鸿美术史文集卷三》，上海人民出版社，2020 年，243—262 页。

——：《旧石器时代（约 100 万年—1 万年前）至唐代（公元 618—907 年）》，载于杨新等：《中国绘画三千年》，外文出版社、耶鲁大学出版社，15—85 页。

——：《"玉衣"抑或"玉人"？——满城汉墓与汉代墓葬艺术中的质料象征意义》，郑岩编：《陈规再造：巫鸿美术史文集卷三》，上海人民出版社，2020 年，171—196 页。

——：《地域考古与对"五斗米道"美术传统的重构》，郑岩编：《无形之神：巫鸿美术史文集卷四》，上海人民出版社，2020 年，129—158 页。

——：《黄泉下的美术：宏观中国古代墓葬》，生活·读书·新知三联书店，2010 年。

——：《空间的敦煌——走向莫高窟》，三联书店，2022 年。

——:《空间的美术史》，上海人民出版社，2018年，29—32页。

——:《礼仪中的美术：马王堆再思》，郑岩编:《超越大限：巫鸿美术史文集卷二》，上海人民出版社，2019年，223—250页。

——:《明器的理论和实践——战国时期礼仪美术中的观念化倾向》，《文物》2006年第6期，72—82页。

——:《"墓葬"：可能的美术史亚学科》，《读书》2007年第2期，59—67页。

——:《全球景观中的中国古代美术》，生活·读书·新知三联书店，2017年。

——:《三盘山出土车饰与西汉美术中的"祥瑞"图像》，郑岩编:《传统革新：巫鸿美术史文集卷一》，上海人民出版社，2019年，67—92页。

——:《时空中的美术》，上海人民出版社，2018年。

——:《唐代的挂画和仿挂画墓葬壁画——兼谈挂轴的起源》，待刊。

——:《唐墓中的"拟山水画"：兼谈绘画史与墓葬美术的综合研究》，郑岩译，《中国文化》2021年秋季号，14—34页。

——:《无形的微型：中国艺术和建筑中对灵魂的界框》，巫鸿、郑岩、朱青生编:《古代墓葬美术研究》第3辑，湖南美术出版社，2015年，1—17页。

——:《武梁祠：中国古代画像艺术的思想性》，生活·读书·新知三联书店，2006年。

——:《中国古代艺术与建筑中的"纪念碑性"》，上海人民出版社，2009年。

——:《中国绘画中的"女性空间"》，生活·读书·新知三联书店，2019年。

——:《重访〈女史箴图〉：图像、叙事、风格、时代》，郑岩编:《无形之神：巫鸿美术史文集卷四》，上海人民出版社，2020年，297—322页。

——:《重屏：中国绘画中的媒材与再现》，上海人民出版社，2009年。

巫鸿、郑岩编:《古代墓葬美术研究》第1辑，文物出版社，2011年。

巫鸿、朱青生、郑岩编:《古代墓葬美术研究》第2—4辑，湖南美术出版社，2013—2019年。

吴山菁:《江苏六合县和仁东周墓》，《考古》1977年第5期，298—301页。

武利红:《东周画像铜器研究》，中央美术学院硕士论文，2008年。

西安市文物保护考古所:《西安北周康业墓发掘简报》，《文物》2008年6期，14—35页。

襄樊市文物管理处:《襄阳贾家冲画像砖墓》，《江汉考古》1986年第1期，16—32页。

谢明良:《记唐恭陵哀皇后墓出土的陶器》，《故宫文物月刊》2006年第279期，68—83页。

宿白：《南朝龛像遗址初探》，载氏著：《中国石窟寺研究》，176—199 页。

徐津：《美国纳尔逊博物馆藏北魏孝子石棺床围屏图像释读》，《中国国家博物馆馆刊》2019 年第 10 期，92—107 页。

徐津、马晓阳：《美国藏洛阳北魏孝子石葬具墓主身份略考》，《书法丛刊》2020 年第 1 期，18—24 页。

徐勤海：《从四川汉画像砖图像看东汉庄园经济》，《农业考古》2008 年第 3 期，21—23 页。

许雅惠：《东周的图像纹铜器与线刻画像铜器》，《故宫学术季刊》2002 年第 20 卷第 2 期，63—108 页。

薛炳宏：《江苏扬州西汉刘毋智墓发掘简报》，《文物》2010 年第 3 期，19—36 页。

薛永年：《晋唐宋元卷轴画史》，新华出版社，1993 年。

烟台市文物管理委员会：《山东长岛王沟东周墓群》，《考古学报》1993 年第 1 期，57—85 页。

偃师县文物管理委员会：《偃师县南蔡庄乡汉肥致墓发掘简报》，《文物》1992 年第 9 期，37—42 页。

杨军、徐长青：《南昌市西汉海昏侯墓》，《考古》2016 年第 7 期，45—62 页。

扬之水：《行障与挂轴》，《中国历史文物》2005 年第 5 期，67—74 页。

杨泓：《邓县画像砖墓的时代和研究》，载氏著：《汉唐美术考古与佛教艺术》，科学出版社，2000 年，23—28 页。

——：《隋唐造型艺术渊源简论》，《汉唐美术考古和佛教艺术》，科学出版社，2000 年。

杨陌公，解希恭：《山西平陆枣园村壁画汉墓》，《考古》1959 年第 9 月，462—463 页。

杨仁恺：《叶茂台第七号墓出土古画综合研究》，《杨仁恺书画鉴定集》，河南美术出版社，1999 年。

叶小燕：《东周刻纹铜器》，《考古》1983 年第 2 期，158—164 页。

尹吉男：《关于淮安王镇墓出土书画的初步认识》，《文物》1988 年第 1 期，65—92 页。

印志华：《江苏邗江姚庄 101 号西汉墓》，《文物》1988 年第 2 期，19—42 页。

于豪亮：《钱树、钱树座和鱼龙漫衍之戏》，《文物》1961 年第 11 期，43—45 页。

袁曙光：《四川茂汶南齐永明造像碑及有关问题》，《文物》1992 年第 2 期，67—71 页。

张建林：《唐墓壁画中的屏风画》，《远望集——陕西省考古研究所华诞四十周年纪念文集》下卷，陕西人民美术出版社，1998 年，720—729 页。

张经：《东周人物画像纹铜器研究》，《青铜器与金文》2020 年第 2 期 132—158 页。

张倩影、王煜:《成都博物馆藏东汉陶仙山插座初探》,《四川文物》2020年第2期,43—50页。

张长虹:《六幅轻绡画建溪——唐宋屏风画形制研究》,《东吴文化遗产》第5辑,2015年,175—197页。

赵超、吴强华:《永远的北朝——深圳博物馆北朝石刻艺术展》,文物出版社,2016年,40—43页。

赵殿增、袁曙光:《从"神树"到"钱树"》《四川文物》2001年第3期,3—12页。

赵占锐、呼啸:《唐宰相韩休及夫人柳氏墓志考释》,《唐史论丛》2016年第2期,249—268页。

镇江博物馆:《江苏镇江谏壁王家山东周墓》,《文物》1987年第12期,24—37页。

郑炳林、郑怡楠:《敦煌碑铭赞辑释(增订本)》,上海古籍出版社,2019年。

郑岩:《唐韩休墓壁画山水图刍议》,《故宫博物院院刊》2015年第5期,87—109页。

——:《关于东京艺术大学藏西汉金错铜管的观察与思考》,《艺术探索》2018年第1期,37—51页。

——:《酒泉丁家闸十六国墓社树壁画考》,《故宫文物月刊》1995年2月第12卷第11期,44—52页。

——:《论"美术考古学"一词的由来》,载于《从考古学到美术史——郑岩自选集》,上海人民出版社,2012年,363—382页。

——:《妙迹苦难寻,兹山见几层——早期山水画的考古新发现》,载氏著:《看见美好:文物与人物》,人民美术出版社,2017年,98—117页。

——:《试论唐韩休墓壁画乐舞图的绘制过程》,《故宫博物院院刊》2015年第5期,87—109页。

——:《逝者的"面具"——论北周康业墓石棺床画像》。载氏著:《逝者的面具——汉唐墓葬艺术研究》,北京大学出版社,2013年,219—265页。

——:《魏晋南北朝壁画墓研究》,文物出版社,2002年,64—67页。

——:《压在画框上的笔尖——试论墓葬壁画与传统绘画史的关联》,《逝者的面具——汉唐墓葬艺术研究》,北京大学出版社,2013年,352—377页。

中国社会科学院考古研究所:《陕县东周秦汉墓》,科学出版社,1994年。

——:《新中国的考古发现与研究》,文物出版社,1984年。

邹清泉:《北魏孝子画像研究——〈孝经〉与北魏孝子画像图像身份的转换》,文化艺术出版社,2007年。

索　引

B

拜谒西王母乐舞图　119, 134

北朝　9, 151, 173, 177, 185, 201, 202, 207, 221, 222, 236-238, 240, 242-244, 248-251, 261, 270, 285, 286, 368, 379, 383-385, 387

北朝石榻屏风　248-251

北魏　165, 211, 213, 214, 220, 234, 235, 237, 244-246, 384

北魏孝子棺　234-238

笔　9, 13, 16, 22, 25, 36, 39, 102, 117, 134, 147, 181, 183, 202, 263, 276, 277, 281, 292, 294, 296, 297, 299, 300, 320, 327, 329, 332-334, 339, 340, 348, 353, 362, 369, 370, 372-374, 377, 380, 384-387

伯牙和子期故事　181

博山炉，熏炉　88, 90, 91, 102-109, 178, 179, 181, 368

超级符号　199, 201, 369, 383

C

春秋　16, 26, 32-34, 42, 48, 97, 182, 187, 374, 376, 377, 382

崔芬墓　205, 245-247, 270, 272, 385

D

大卷轴　323, 325, 390

《大人赋》　100, 379

道教　124, 126, 128, 133, 164, 369, 380

德兴洞古墓　157, 158, 159

丁家闸 5 号墓　152-157, 159, 160, 163, 164

东汉　78, 93, 94, 100, 109, 115-117, 121-148, 182, 184, 378-382

东周　13, 16, 22, 26, 28, 34, 35, 42, 48, 50, 66, 80, 84, 87, 95, 115, 182, 189, 364, 368, 373-377

董源　319　《溪岸图》323　《寒林重汀图》《龙宿郊民图》339　《夏山图》《潇湘图》《夏景山口待渡图》345-348

杜德兰（Alain Thote）　16

独立山水画　253, 263, 286, 368

杜甫《戏题王宰画山水图歌》281, 282　《瞿塘怀古》294　《夔州歌十绝句》295

杜荀鹤《送青阳李明府》　282, 386

敦煌莫高窟 172 窟　291

敦煌莫高窟第 249 窟　160-165

敦煌莫高窟第 285 窟　166, 167, 222-224

E

《尔雅》 97

F

方干《题画建溪图》 282, 386
方闻 262
风景画 6, 135, 138, 144, 363, 364

G

高居翰 261, 373
《高士弈棋图》 358, 359
《甘泉赋》 100
顾恺之 5, 296 《论画》5, 219, 319 《画云台山记》221, 242 《洛神赋图》205, 206, 213, 240, 241, 245
挂轴 284, 320, 321, 323, 325, 329, 333, 336, 338, 387, 390
关仝 319 《秋山晚翠图》 321, 322, 323
"郭巨埋儿"画像砖 209

H

海昏侯刘贺墓 82, 94, 108, 379
韩休夫妇合葬墓 266, 269, 277, 284, 292, 310
韩拙《山水纯全集》 342
汉代世俗山水图像 134 世俗风景 135, 138, 140, 144, 148
和林格尔汉墓庄园图 144-148
画像转向 16
画中画 253, 257, 286, 341, 349, 357, 359, 362, 370, 387
《淮南子》 99, 100, 133, 180, 189, 379

J

江苏淮阴高庄战国墓出土刻纹铜器 16, 17-19, 20, 21, 23, 30, 31, 33-35, 47, 51, 54, 64, 72 刻纹青铜箅形器 1:114-1 17-19 刻纹青铜箅形器 1:114-2 18, 64 刻纹铜匜残片 1:0137、1:0138 20 刻纹铜器残片 1:0153、1:0154 20 刻纹青铜盘 1:3 18, 21
《芥子园画谱》 6
金雀山帛画 95, 115
荆浩 319 《雪景山水图》《匡庐图》 323
九原岗壁画墓 234
巨然 319, 364 《层岩丛树图》 332, 333 《溪山兰若图》 321, 323

K

康业墓 251, 252, 254, 255, 287, 385, 388
考古美术 1, 5, 8-10, 36, 52, 61, 80, 88, 95, 101, 134, 151, 177, 178, 182, 185, 201, 205, 215, 234, 237, 244, 245, 253, 257, 262, 263, 277, 286, 288, 320, 329, 357, 363, 365-373, 392
空间单元 93, 144, 229
孔子屐镜 94, 100
昆仑 74, 77, 97-100, 109, 115, 122, 131-133, 151, 174, 176, 184, 185, 276, 281, 282, 309, 373, 376, 377, 379, 380
阔远 342, 349

L

李成 319, 320, 321
李道坚墓 266, 268, 274-277, 279, 281, 284, 293, 294, 299, 300, 303, 304, 307, 308, 321, 322, 386

李公麟《孝经图》 337

李勋墓仿画屏壁画 273

李思训 261, 288, 289, 296, 302, 369 《江帆楼阁图》《明皇幸蜀图》 261

李星明 1, 262, 385

联屏，画屏 205, 218, 219, 244-248, 250, 253, 255, 257, 261, 267, 273, 274, 276, 277, 279, 284-286, 302, 304, 308, 320, 321, 337, 345, 349, 351-353, 357, 361, 362, 370

两山夹水 286, 292, 339

灵芝 88, 90, 117-119, 121, 122, 127, 128, 236

刘道醇《五代名画补遗》《圣朝名画评》 319, 390

刘毋智墓 86, 87, 378

刘熙《释名》 78, 97

刘振永 16, 18, 374, 377

琉璃阁1号墓铜奁 33-37, 42, 45, 49, 50, 57, 62, 63, 72, 80, 92

卢鸿《草堂十志图》 333

陆贾《新语》 78

《洛神赋图》 205, 206, 213, 240, 241, 245

M

马王堆1号墓出土红棺 95, 96

茂陵从葬坑出土鎏金竹节熏炉 102

媒介，介质 16, 149, 151, 152, 156, 173, 174, 176, 177, 201, 202, 213, 244, 333, 357, 371, 376, 381, 382

米芾 319, 320, 390

明（朝代） 79, 358

明尼阿波利斯艺术博物馆 90, 112, 181, 210, 211

母题 6, 18, 27, 84, 88, 250, 309, 310, 329, 365, 378, 379, 382

墓葬壁画 140, 151, 215, 255, 262-264, 270, 274, 315, 316, 320, 340, 378, 386, 387

N

南朝 185-189, 192, 194, 196, 197, 203, 204, 207-210, 214, 216, 217, 219, 220, 226, 228, 230, 232, 382, 383, 384

南京西善桥南朝墓 188-189, 192, 194, 196, 382

南唐 334, 340, 348

拟屏风画 272, 274, 276, 277, 304, 341

拟山水画 263, 264, 266, 267, 270, 274, 277, 279, 285, 286, 289, 290, 292, 294, 299, 300, 303, 304, 309, 310, 313-316, 321, 365, 369, 370, 371, 386, 389

O

偶像型仙山 94

P

蓬莱 77-79, 101, 109, 110, 128, 133, 151, 184, 185, 379, 382

平远 336, 342, 348, 387

屏风 219, 244-251, 253-257, 272, 274, 276, 277, 279, 281, 284, 292, 300, 302, 304, 305, 309, 321, 323, 336-341, 345, 353, 354, 356, 357, 359, 361, 362, 371, 385-391

Q

《乞巧图》 277, 278, 279

清朝 334

屈原《天问》《离骚》 74, 77, 97, 99, 377, 380

全景山水　215, 218, 222, 242, 244, 257, 263, 285, 286, 287, 345, 357

R

荣启期像　202, 204

入山成仙　78

S

丧葬山水画　302, 303, 309, 310, 313　《大唐开元礼》306　灵座　306, 307, 312, 353　空　310-313　明器　108, 109, 140, 310-312, 314-316　拟　313-315

瑟柄　102, 178, 179, 180, 181

《山经》　49, 52, 54, 55, 56, 57, 58, 62, 63, 74, 100

山水　1, 2, 4-9, 27, 80, 95, 134, 135, 138, 140, 148, 149, 151, 152, 170, 173-177, 185, 190, 199, 201, 202, 215, 217, 218, 221, 222, 224-226, 233, 234, 236, 239, 240, 242, 244, 246, 247, 249, 253-257, 259, 261-270, 274-277, 279-290, 292-297, 299-304, 306, 309-315, 316, 319-321, 322, 323, 325, 329, 331-333, 336-345, 348-351, 353, 354, 356, 357, 359, 361-373, 375, 381-391

山水屏风或画幛　292

山水之变　4, 284, 288-290, 292

山水之体　284, 288-290, 292, 296, 299

商（朝）　13, 14, 22, 28, 32, 48

"商山四皓"画像砖　216, 217

《深山会棋图》　325, 326, 327, 328, 330, 331, 332, 333, 336, 339, 391

神山　11, 13, 18, 22, 23, 26-28, 35-38, 40, 45, 46, 49, 52-54, 57-59, 61- 64, 66, 77, 80-82, 84, 85, 87, 88, 90, 92-95, 97, 99, 101, 105, 111, 114, 124, 126, 128, 131, 133, 134, 136, 144, 148, 151, 152, 156, 164, 165, 177, 181, 222, 262, 365, 368, 371, 373, 376

世外风景　75, 80, 377

《释名》　78, 97

手卷　320, 323, 325, 333, 334, 345, 348, 390

蜀　52, 121, 124, 126, 128, 130, 131, 133, 140, 144, 261, 288, 289, 294, 387, 388, 389

蜀地出现的山岳画像和雕塑　126

树下人像　202, 204, 206, 213

司马迁　101, 104　《史记·封禅书》　101　《史记》106, 110, 178, 369

思辨性再现　115

四轮马车　42, 65, 66, 71, 72, 151

宋朝　6, 8, 9, 80, 106, 122, 176, 185, 205, 226, 241, 245, 261, 278, 296, 319, 321, 323, 325, 334, 336, 340, 342, 345, 360, 364

苏立文　261, 262, 297, 364-366, 368, 375, 388, 390

隋朝　255, 257, 261, 284, 285, 300, 310, 365

孙绰《游天台山赋》　174, 175

T

泰山　109, 174, 182-184, 188, 302, 382, 388

唐朝　9, 104, 168, 202, 232, 233, 242, 257, 261-265, 267, 272-274, 277, 281, 282, 284-288, 290-292, 294, 297, 298, 300, 302-304, 306, 307, 309-313, 315, 316, 321, 333, 334, 336, 339, 340, 342, 344, 345, 348, 364, 365, 367, 369-371

W

宛朐侯刘埶墓　88, 89, 177, 178, 378

晚唐崔氏墓　344

王伯敏　262, 289, 385, 387, 388

王处直墓　336-343, 345, 349-357, 359, 361, 386, 391

王厚宇　16, 18, 51, 374, 376, 377

王齐翰《勘书图》　340-342, 357

王微《叙画》　6, 242, 253

王维《雪溪图》　261

"王子乔与浮丘公"画像砖　207, 208, 209, 216

卫贤《梁伯鸾图》（《高士图》）　323, 329, 390

魏晋　9, 49, 151, 155, 173, 186, 187, 189, 216, 242, 288, 371, 379, 383

文人画　7, 8, 261, 310, 348　文人山水　8

吴道子　288, 289, 292, 294, 296, 297, 300, 302, 316, 369, 387, 388

五代　6, 9, 257, 278, 319, 321, 323, 333, 336, 345, 357, 371, 391

X

西汉　78, 80-82, 85-90, 93-95, 100-104, 106-112, 114, 115, 117, 133, 134, 178-181, 183, 184, 218, 234, 271, 312, 378-380, 382

西王母　77, 93-95, 100, 117, 119, 121-124, 129, 132-134, 152, 153, 164, 174, 184, 378-380

西周　22, 24, 26, 27, 32, 97, 375

先秦　8, 16, 65, 110

仙人博　182

仙山　27, 75, 77, 81, 83, 85, 87-119, 122, 139-148, 151-153, 163, 174, 177-185, 309-312, 365, 368, 371

谢道韫《泰山吟》　174

谢明良　286, 387

许慎《说文解字》　79

叙事画和全景山水构图的结合　222

《宣和画谱》　319, 357, 390, 391

Y

燕文贵《溪山楼观图》　329, 331-333, 339, 391

"盐井"画像砖　145

扬子山1号墓　144, 145

艺术传统　1, 5, 7, 8, 12, 82, 152, 214, 383

懿德太子墓　290, 297-299, 302

《易林》　100, 379

《禹贡》　62, 63

元（朝代）　6

云气　77, 105, 108, 110, 111, 131, 152, 165

Z

枣园东汉早期壁画墓　138-140

展子虔《游春图》　339, 391

战国　6, 9, 15-17, 19-23, 26, 27, 29-31, 33-37, 42-50, 52, 54, 59, 61-65, 67-74, 77, 78, 80, 82, 84, 85, 88, 90, 93, 97-101, 114, 115, 128, 134, 151, 182, 314, 368, 371, 373, 374, 376, 377, 389

张彦远《历代名画记》　4, 240, 242, 257, 284, 288, 289, 300, 323, 369, 373, 384, 387, 388, 390

章怀太子墓　290, 297-299

赵幹《江行初雪图》　334, 348

赵岐　197, 383

贞顺皇后敬陵　265, 266, 279, 280, 282-284, 292-295, 301, 303, 304, 306, 316, 339, 386

正仓院琵琶　262, 390

郑岩　1, 250, 262, 263, 292, 305, 373, 377, 379-381, 383, 385-390, 392

支遁《咏怀诗》　173, 175

"竹林七贤和荣启期"砖画　187-189, 192, 194, 196

中山王刘胜墓　102, 104, 107, 312

周文矩《重屏会棋图》　359, 360, 361, 362

竹林七贤与荣启期　185, 197, 202, 203, 214, 236, 245, 246

《竹雀双兔图》　325

庄园　134, 140, 144, 146-148, 151, 153-155, 341, 368

资料转向　261

自然主义　365

宗炳《画山水序》　6, 174-177, 185, 242, 253, 382

左思《招隐》　177, 246